U0119674

THIS
WAY
看電影

提煉電影裡的歷史味

目次

前言：我的東華「電影與社會」課小史

為什麼會出一本「看電影學歷史」的書？

這可要從十四年前在東華大學的一門通識課「電影與社會」談起。「電影與社會」是我上過最久的一門課，至今已邁入第十四個年頭。大多數時候的修課同學人數會超過一百人，有時更達到一百五十人，平均下來這些年下來可能有近三千人聽過這門課。在這過程中，批改每週同學的網路線上心得是最有收穫的時候。由於同學來自不同學院，大家的專攻不同，思維方式不太一樣，因此常會有意想不到的互動與心得回饋，這些都是在歷史系教專業課程不太會有的特別經驗。

那些年我教過的電影課

還記得，最早在東華大學開這門課時是二〇〇三年的秋天，那時候還只是東華的兼任講師，原本只想在課堂上談性別電影，並將每年十二月巡迴來花蓮舉辦的女性影展列入課程活

動。頭一年開設時，就吸引一百多位同學修課，每週一的晚上，我們利用兩個小時的時間看影片及討論，一學期下來，大致能看八部電影，有《悄悄告訴她》、《揮灑烈愛》、《油炸綠番茄》、《末路狂花》、《時時刻刻》、《夜幕低垂》、《脫線舞男》及《鋼琴教師》。

除了課堂上的老師講解外，我們會分組報告及討論電影。到了期末，則會要求同學到市區的電影院參加一連三天的女性影展，並選一部紀錄片當作期末報告的寫作題材。由於影展多為和性別有關的紀錄片，一般不太有機會在院線上映，所以同學非得利用這個機會現場參加，是一個非常難得的活動參與。

頭兩年課上的性別電影，我們還看了《美麗佳人歐蘭朵》、《喜宴》、《情人》、《愈愛愈美麗》、《烈火情人》、《白色情迷》、《男孩別哭》、《潮浪王子》等。兩年之後，增加的電影有《香蕉天堂》、《太平天國》、《勇者無懼》。

二〇〇五年，我將課程做了一些調整，除了性別之外，還加入族群、殖民、多元文化等議題，繼續支援通識開設這門電影課。相較以往，又增加了醫學、科幻、城市、全球化、生命教育、環境等不同主題的電影。像是：《夢想起飛的季節》、《西班牙公寓》、《天才雷普利》、《鳥龜也會飛》、《三不管地帶》、《香料共和國》、《替天行盜》、《海上鋼琴師》、《醫院

二〇〇六年之後，我正式成為東華歷史系的專任助理教授，除系上的專業課程之外，仍

風雲》、《二〇〇一太空漫遊》、《想飛的鋼琴少年》、《不願面對的真相》、《永不妥協》。

二〇〇八年時，主題更為明確，訂出了幾個專題「影像、醫療與社會」、「性別、科技與社會」、「全球化、階級與抗爭」、「性別、認同與社會」、「歷史記憶與族群認同」、「移民、國家與底層社會」及「城市、性別與國族論述」，在這個階段，增加了《三峽好人》、《A級控訴》、《香港有個荷里活》。到了下學期，主題則調整為「身份與認同」、「性別與社會」、「規訓與救贖」、「族群與社會」、「多元文化與社會」、「醫療與社會」、「科技與社會」、「歷史與記憶」，這時期的影片新增的有：《刺激一九九五》、《盧安達飯店》、《羅倫佐的油》、《銀翼殺手》及《一個屋簷下》。

二〇一一年之後，影片的內容大概就基本定型，不外乎性別、全球化、記憶與鄉愁、戰爭與媒體、國家與社會、族群認同等議題。看過的影片計有：《鋼琴師與她的情人》、《香料共和國》、《替天行盜》、《三不管地帶》、《三峽好人》、《天才雷普利》、《A級控訴》。

二〇一四年有個比較大的變動就是課程時間從兩小時增加至三小時，這可是爭取了多年才有的結果。優點是不用到隔週才討論看過的電影，當次看完影片就可以立刻引導同學進行討論。這麼一來，每學期大概可以增加四部電影，這期間新增的影片有：《惡魔教室》、《再見列寧》、《情書》、《丈量世界》。若加入下學期的影片調整，大概還可以多看個《近距

交戰》、《世界是平的》及《天才雷普利》。

上述這麼多影片所累積下來的教學經驗，自然促成我撰寫此書的主要動力。畢竟用影像來討論社會議題，只是課堂上針對不同學院設計的通識構想，如何能將電影結合歷史，談出我的專業「歷史」，才是我的期待。

看電影學歷史

有了上述經歷，才促成了《This Way 看電影》這本書。

這不是一本影評專書，這個時代已經有太多網路影評了，只要多掌握幾種外語的閱讀能力，幾乎沒有找不到的心得文或影評，隨便 google 一下，都可以找到許多相關資訊。

由於本書所關注的主題是歷史，自然在取材上就不可能照單全收。在上述這麼多電影中，較符合我寫作方向的約有十五部左右，最後挑出十一部，分別是：《惡魔教室》、《再見列寧》、《香料共和國》、《替天行盜》、《丈量世界》、《A 級控訴》、《鋼琴師與她的情人》、《近距交戰》、《世界是平的》、《永不妥協》、《三峽好人》。

而最早規劃的版本，又因為當代研究資料過少，一時難以準備周全；或是太多人研究過；甚至是主題不太熟悉，使得最終刪除了以下這些影片：《烈愛灼生》、《丈量世界》、

《A級控訴》、《王者天下》《烏龜也會飛》《風暴佳人》《伊利沙白》、《三峽好人》、《勇者無懼》及《驚爆十三天》。

本書經過更新片單後完成的則有：《神鬼獵人》、《白鯨傳奇：怒海之心》、《KANO》、《東京小屋的回憶》、《和食之神：美味交響曲》、《吸特樂回來了！》、《伊本·巴杜達》、《大國崛起：小國大業（荷蘭）》、《決戰時刻》、《鴉片戰爭》、《日落真相》、《革命青春》、《霸王別姬》、《風華再現：阿姆斯特丹國家博物館》、《戴珍珠耳環的少女》、《藝術的力量》，共十五部影片。

六大主題

若以主題來分，全部二十五部電影可概略分為：「物質文化與日常生活」、「飲食、感官與歷史記憶」、「全球史與全球化」、「抗爭、戰爭與革命」、「性別與環境」及「藝術與大眾史學」。這樣的主題規劃，一方面是呼應電影中的歷史知識與歷史事實，另外一方面則是透過相關歷史課題延伸出當前歷史研究的最新成果與趨勢。書中提到的相關課題有：物質文化史、食物史、歷史記憶、全球史、海洋史、全球視野下的歷史教學、戰爭史、微觀史、馬克思主義史學、性別史及環境史。除了關注學院歷史的當代研究之外，我們也透過紀錄片、

閱讀電影的幾種方法

因此每篇文章的架構分為四部分：

大眾史作品對藝術物件、圖像及影像的重視來呈現大眾史學的發展。

基本上，本書的初階目標在讓讀者從看電影學到歷史。然而，這歷史不單只是讓讀者看到「過去」。歷史不是只有歷史敘事與歷史事實而已，我們還希望透過電影當作一個窗口，引導讀者進行一些有關爭議歷史問題的思辨，培養分析與理解事物的技巧。此外，還希望能讓讀者學習到看事情不用現代的觀點，而是回到當時的脈絡，站在當時的經驗與看法的「神入（同理心）」（Empathy）方式來看歷史。

「電影本事」、「像史家一樣閱讀」及「用歷想想」。「電影本事」這部分，讀者可以很快地瞭解到這部電影的基本故事，當然這不是「維基百科」，裡頭不會有太多的電影人物、導演及拍攝細節，我主要是畫龍點睛式地將影片重點呈現出來。

對電影有個基本認識之後，讀者會來到第二部份「電影裡沒說的歷史」，這裡是每章的重頭戲，占的篇幅最多。但每篇寫法不盡相同，有的是抽出幾個電影裡提到的歷史片段，進行更深入的探討。例如《神鬼獵人》中的海狸與毛皮貿易；《一代茶聖千利休》中豐臣秀吉與千利休的關係；《香料共和國》中的希臘土耳其

交惡與賽普勒斯的互動；《日落真相》裡的天皇退位問題；《革命青春》的安田講堂事件；《替天行盜》的反跨國資本的剝削；《1942》中的災荒與媒體報導；以及《永不妥協》裡受污染的辛克利小鎮的真實進展。

有的篇章則是將議題延伸出去，不在文本上打轉，而是談出一些新的話題，像是《白鯨傳奇》談捕鯨的全球史；《跳舞時代》介紹日治台灣文青的感官世界；《和食之神》的鮮味與味素；《吸特樂回來了！》中的戰後德國的歷史記憶；《伊本・巴杜達》中的「亞洲即世界」；《決戰時刻》談美國歷史教學的全球視野；《近距交戰》的一戰書寫；《霸王別姬》談戲曲與近代中國；《藝術的力量》則提到當代英國大眾接觸歷史的幾種管道。

第三部分「像史家一樣閱讀」則援引數則當代史家的作品或歷史文獻，並進行導讀。經由實際資料的閱讀，讀者可以學習如何像史家一樣的思考問題，提出論述、敘事或理解的看法。有的地方則會刻意安排不同立場或觀點的資料讓讀者進行思辨，例如《鴉片戰爭》中提到有關這事件的歷史書寫轉變；或者是以原著小說及不同文本作品呈現與電影內容的異同，像是《神鬼獵人》、《東京小屋的回憶》、《吸特樂回來了！》、《革命青春》及《鋼琴師與她的情人》。

最後一部分「用歷想想」則是問題討論。其中，有針對電影文本設計的基礎問題；或者

是進階一點談第二部份「電影裡沒說的歷史」所延伸出來的歷史議題；或難度再高一些，以第三部分「像史家一樣閱讀」的焦點資料來設計問題，讓讀者進行深度思考；更有的則是詢問讀者看過電影之後，試著比較與焦點資料陳述的文本內容有何差異。

影視史學

本書絕非第一本強調用電影學歷史、教歷史的著作。近來類似的西文著作相當多，但大多是從歷史教學或歷史思維的角度看電影與歷史的關係，像是《用電影教歷史》（Teaching History with Film）就特別強調如何在中學用電影來加強學生的歷史思維能力（敘事、神入、理解、思辨、認識過去）。[1] 在西方，有關這方面的研究，可以上溯到後現代史家海登·懷特（Hayden White）於一九八八年所發表的〈書寫史學與影視史學〉。台灣最早則是周樑楷教授於一九九三年將這篇文章翻譯在《當代》雜誌上，正式將影視史學的概念引進台灣。[2]

其概念如下：懷特創造了一個和「書寫歷史」（Historiography）相對應的單字 Historiophoty，中譯為「影視史學」，這名詞就一直被台灣學界及各教學現場的老師沿用至今；其次，電影或電視確實比書寫歷史更能表現某些歷史現象，像是風光景物、環境以及複雜多變的衝突、群眾、情緒等；第三，選擇以視覺影像傳達歷史人物、事件、過程，也就決

定了詞彙、文法，這與透過書寫所呈現的意義不同；第四，無論書寫或影視的歷史作品，都無法將有意陳述的部分，完整地傳達出來；第五，書寫史學與影視史學最大差別在於傳播媒體的不同，兩者相同的都是經過濃縮、象徵與修飾的過程，都難免有虛構的成分。[3]

有關「影視史學」的概念，周樑楷教授繼懷特之後，則有更進一步的延伸詮釋。他認為這個名詞不僅指影視，還包括了視覺影像，像是靜態的照片、圖像、立體雕塑、建築，或者是遠古時代的岩畫等，只要能呈現某種歷史論述，都是影視史學研究的對象。[4]

電影像是一扇窗

然而，這些論述比較偏向歷史思維及歷史意識的探討，本書雖深受啟發，但並不特別強調「影視史學」的概念。我比較傾向於像是著名史家卜正民（Timothy Brook）在寫《維梅爾的帽子》時的方法，將畫家的繪畫中的物件當作是觀看過去的一扇窗，以深入淺出的方式，描繪十七世紀的全球貿易。本書的二十五部電影亦是如此，它就像是一扇引領我們進入過去的時光隧道，透過每章安排的敘事、史實、論述、當代研究、史料及問題探討，讓讀者既可以輕鬆的閱讀電影，又能從中學到歷史，並認識歷史學的各個重要課題。

畢竟就如同有的學者所說，閱讀電影的方式千百種，在這臉書時代，每個人都可以寫出

自己的一番心得，人人都是影評家。

所以這書不是在寫影評，比較像是一本歷史深度導覽。

不管你是學生、一般大眾或者是學校老師，希望都能透過本書當作是歷史之旅的起點，在裡頭找到閱讀這二十五部電影的歷史新視角。

最後，本書得以完成，要感謝家人的包容，讓我無後顧之憂地在暑假期間能埋首書齋完稿；還有謝謝協助搜尋這些電影的各種影評與資訊的助理林宇嫣、林芳羽，以及蔚藍文化編輯翰德在文字上的潤飾及可樂總編在出版時給予的各種協助；最後要致謝的是「電影與社會」的歷年修課同學，沒有大家的熱烈參與心得書寫，這書在撰寫過程不會有這麼多的靈感。

二〇一六・九・二十八花蓮　紫竹齋書房

註釋
..........
1　Alan S. Marcus, Scott Alan Metzger, Richard J. Paxton, Jeremy D. Stoddard, *Teaching History with Film: Strategies for Secondary Social Studies*, Routledge, 2010.

2　Hayden White 著，周樑楷譯，〈書寫史學與影視史學〉，《當代》，88 期，1993 年 8 月，頁 10-17。

3　張廣智，〈影視史學：歷史學的新生代〉，《歷史教學問題》，2007 年 5 月，頁 36-41。

4　周樑楷，〈影視史學：理論基礎及課程主旨的反思〉，《台大歷史學報》，23 期，1999 年 6 月。

第一部

物質文化與
日常生活

神鬼獵人

北美的毛皮貿易、白人與原住民

海狸

毛皮貿易

洛磯山皮草公司

北美

格拉斯

印第安人

電影本事

這是一部叫好又叫座的復仇電影，同時也得到國際各大獎項的肯定。[1]

影片背景是十九世紀的美國，洛磯山皮草公司雇用拓荒獵人休‧格拉斯（Hugh Glass），擔任由安卓‧亨利隊長所率領的獵人隊嚮導，在密西西比河上游地區獵殺海狸（又稱河狸）。

電影一開始就出現北美原住民瑞族襲狩獵部隊的畫面。導演以一鏡到底的手法讓觀眾體會到這場短兵交接的緊張感。

原本在河谷旁剝海狸皮的獵人被瑞族人射殺而措手不及，慌忙中將綑綁好的皮貨帶往岸邊。在一陣慌亂後，眾人搭船逃離。

後來一行人在格拉斯的建議下，捨水路走陸路。

這部電影最震撼的畫面應該是格拉斯

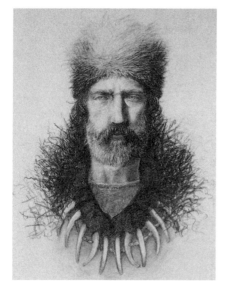

休‧格拉斯的畫像

被大灰熊攻擊的那段，雖然最後殺死灰熊，他也身受重傷。由於後有追兵，為了不拖累眾人，獵人費茲羅傑主張拋棄格拉斯。最後小隊長以公司名義提供三百美元獎金，留下費茲羅傑、一位資淺隊友布里傑以及格拉斯與波泥族女子所生的兒子霍克，由三人負責照顧他直到斷氣。

事實上，費茲傑羅為了想早點離開，準備悶死格拉斯，過程卻遭霍克撞見，因而殺之滅口，自己也被遺棄在冰天雪地之中。

躺在擔架動彈不得的格拉斯親眼目睹兒子被殺害的慘狀，是影片的重要轉折。格拉斯的復仇力量由此而起，復仇之路也由此而始。在為了報仇的強烈意念下，格拉斯由幾乎將他滅頂的土堆中爬出，一步步爬向了復仇之路。

最後格拉斯並未手刃仇人，反而對費茲傑羅說：「復仇一事乃操之於上帝，而不在於我」，這句話顯示他還是回歸到人的層面，一切交由命運安排，讓受重傷的他順流而下。諷刺的是，了結費茲傑羅性命的卻是一路追殺的瑞族人，路過的酋長剛好給漂流而下的費茲傑羅補上致命的一刀，這隱約表示該由這塊土地的主人決定這個人的生死。

電影裡沒說的歷史

時代背景

　　要瞭解這部電影，首先要認識十九世紀初期的美國歷史。一八○三年，美國總統湯瑪斯・傑佛遜（Thomas Jefferson）從法國人手中買下路易斯安那州，使得美國的面積增加了一倍，將西部邊界由阿帕拉契山脈橫跨麻薩諸塞州一路擴展到洛磯山脈。在這個過程中，原住民不僅權益遭受損害，還經常和白人發生衝突。

　　《美國人民的歷史》作者霍華德・津恩（Howard Zinn）這麼認為：「人們一直將印第安人逃離家園的過程委婉地稱為『印第安人遷移』。這一過程實際上是為白人騰出阿帕拉契山和密西西比州之間的土地，用來種植南方的棉花和北方的穀物、向外擴張、開發移民、修鑿運河、興建鐵路和新興的城市，以及建立一個橫貫大陸、連接太平洋的巨大帝國。我們無法精確計算出在這一過程中有多少印第安人為此付出生命的代價，更不用說他們為此遭受的種種磨難了。」[2]

　　這些論述，一般歷史著作常常只是一筆帶過。

　　《神鬼獵人》的時代背景就是在這段歷史之後，編劇沒有在電影中明白指出故事的發

生時代，但原著小說的首章標題就是〈一八二三年九月一日〉。在這之前，從一八一四到一八二三年，白人同南部的印第安人簽訂一系列條約，接管了全部的阿拉巴馬州、四分之三的佛羅里達州、三分之一的田納西州以及五分之一的密西西比州土地。白人用收買、欺騙與武力等手段獲取大片土地。在領土向西擴張的過程中，原住民的生存空間不斷受到擠壓，彼此常有戰事發生。

海狸與毛皮貿易

《神鬼獵人》一開演就是原住民騎馬偷襲白人，搶奪皮貨的壯觀場景，這些皮貨主要來自北美大陸的珍貴動物海狸。早從十七世紀開始，美國人、法國人與原住民彼此就為了皮毛一事，交戰不休。卜正民（Timothy Brook）的全球史名著《維梅爾的帽子：從一幅畫看十七世紀全球貿易》中就提到海狸皮的重要性。

十七世紀初期，法國的尚普蘭（Samuel de Champlain）是入侵北美大陸的第一批歐洲人，他隨著法國考察隊首次由聖羅倫斯河往上進入五大湖區，目的就是為了找尋海狸。過程中，法國人常和原住民部落結盟，透過這種方式對抗與白人互動較不密切且有敵意的部落。

一旦起衝突，法國人的火繩槍是影響勝敗的重要武器，打破原住民部落之間原本就岌岌可危

的關係。

在北美獵場開發之前，歐洲人多在北歐獵場捕捉海狸，由於大量捕捉的緣故，曾一度滅絕，只好轉往西伯利亞及北美加拿大地區。法國人的作法是將下層絨毛製作毛毯，海狸毛皮有種倒鉤的特性，經化學藥劑悶煮、捶打、曬乾後，就能成為製作上等帽子的絕佳材料。原住民則是拿有光澤的上層毛皮拿來做衣服的襯裡或鑲邊。

從十七世紀末到十九世紀初，毛皮貿易成為北美早期一種相當重要的邊疆開拓模式。英法殖民者都曾為了爭奪西北地區的毛皮貿易控制權互相爭鬥。其中較著名的公司有哈德遜灣公司及西北公司，後者並於一八二一年併入前者。電影中有一段原住民的瑞族搶了格拉斯他們皮貨後，拿去和法國軍隊交換馬匹，這故事背後所反映的就是法國人直到一八二〇年代仍在北美一帶活動進行皮毛買賣。

洛磯山皮草公司

電影裡雇用大批獵人去捕捉海狸的的毛皮公司不是上文提到的哈德遜灣公司及西北公司，而是洛磯山皮草公司。這間公司在一八二二年由威廉・艾希力（William Ashley）和安卓・亨利隊長在密蘇里的聖路易成立。他們的貨源主要不是依靠與印第安人的毛皮買賣，而

美國 Shadehill Recreation 地區，每年會舉辦 Hugh Glass Rendezvous 活動來紀念有關休．格拉斯的事蹟。3

是在報紙上招聘近百位壯丁，聘期一至三年，訓練過後即前往密蘇里河下游獵捕海狸。

此外和其餘皮草公司不同的是，他們沒有堡壘與貿易站，所有獵人都是獨立作業。到了一八三〇年代，由於皮毛使用人口降低以及受到絲製帽子的取代，皮帽因而退流行。

主角格拉斯

事實上，格拉斯的實際遭遇比電影悲慘許多。

他不但被同伴遺棄在山洞內，來福槍、配刀及裝備也被拿走，一路花了六週時間，爬了接近三百二十公里才回到遙遠的奇歐瓦（Kiowa）堡。

歷史上的格拉斯沒有兒子，和印地安女性有過露水姻緣的說法也只能說是傳聞。他當然不可能因為不存在的兒子要向費茲傑羅報殺子之仇。實際上亨利隊長也沒有被費茲傑羅一槍擊斃。

像史家一樣閱讀

焦點(1)

即使史實與傳說彼此交雜不清，《神鬼獵人》一書的作者麥克·龐可（Michael Punke）仍致力於在小說虛構的前提下維持主要事件的真實性。相關研究以約翰·梅耶斯（John M. Myers）的著作最為完備，他寫的傳記《修葛萊斯的傳奇故事》（The Saga of Hugh Glass）是一本相當有意思的書。梅耶斯解釋了許多格拉斯的重要事件，包括被海盜監禁及日後被印地安波尼族人抓到的事情。此外，一八二四年春天格拉斯和同伴遭遇到阿里卡拉族的攻擊也確有其事。

龐可還提到，一八二八年時，一群「自由獵人」選擇格拉斯擔任他們協商代表，想要藉此機會打破洛磯山皮草公司的壟斷。格拉斯打獵的範圍最西邊到哥倫比亞河，洛磯山脈東側成為他日後狩獵的核心據點。一八三三年冬天時，他已經移動到黃石河附近，在某次準備跨越結冰的河川準備打獵時，不幸被三十名阿里卡拉族戰士襲擊身亡。

萬萊斯被灰熊攻擊是千真萬確之事，這是他在一八二三年秋天為洛磯山皮草公司偵察時發生的事情。還有他被同僚拋棄，包括兩個留下來照顧他的人及他活下來踏上復仇之路，也都是確有其事。[4]

電影一開始格拉斯隊伍被偷襲的畫面，小說對此也有深入描述。

洛磯山皮草公司的人誠心誠意向阿里卡拉人買了六十四匹馬後，竟然遭受他們的攻擊。……八月九日當天，阿里卡拉人無端發動攻擊，我們有十六名人因此喪生，還有十幾位傷兵。我方匯集了七百名人馬與阿里卡拉人正面交戰，我方有李文沃斯上校的兩百名士兵及兩架榴彈砲、四十名洛磯山皮草公司的人，還有（暫時）同盟的四百名蘇族戰士。蘇族和阿里卡拉人的夙怨已經太過久遠。[5]

焦點(2)

中國學者付成雙曾在他的論文中提到哈德遜灣與聖勞倫斯這兩間公司的競爭是北美毛皮

貿易發展的一條主線，直到一八二一年西北公司併入哈德遜灣公司之後，雙方的爭奪戰才告結束。兩者的衝突不僅將北美毛皮貿易的疆界推進到太平洋，也為日後北美西部的發展奠下基礎。

激烈競爭的結果是雙方的交易成本都大幅增加，運營面臨困難。……結果貿易站越建越多，運輸路線越來越長。與此同時，竭澤而漁式的獵殺使得毛皮資源快速減少，反而進一步促使毛皮商人尋求新的毛皮產地。在哈德遜灣公司和西北公司競爭激烈地區，雙方甚至刻意抬高毛皮收購價格，以打擊對方的貿易站，結果更增加了內地交易的成本。而與此同時，隨著拿破崙戰爭的爆發，歐洲市場上毛皮滯銷，價格下跌，已經習慣了毛皮交易價格的印第安人又不接受低價交易，毛皮公司的利潤空間變得更小。[6]

焦點(3)

付成雙認為毛皮貿易在北美早期歷史有著非常重要的地位，它不僅是新法蘭西殖民地的經濟基礎，也是其他殖民地發展的經濟補充。

用美國歷史學家沃爾特·奧莫拉（Walter O'Meara）的話說：「擁有一件上好的海狸皮製品就是一名男人或女人的上流社會地位的明證。」正是在這種時尚的帶動下，北美洲豐富的毛皮資源為尋求貴金屬失敗的西歐殖民者打開了一道機會之門。白人殖民者從土著人那裡以低廉的成本交換毛皮，運到歐洲加工後，一張海狸皮至少可以增值百分之一千，甚至可以獲得二百倍以上的利潤。在十七—十八世紀的時候，一張好的海狸皮可以在歐洲市場上賣到九十先令，相當於二〇〇五年的四百英磅左右。[7]

此外，付成雙還提到毛皮貿易有利於操作的優點。像是海狸皮份量較輕，平均每張只有一點五磅左右，體積不大，容易包裝和運輸。他認為：

同當時農業邊疆對大量勞動力的需求相比，從事毛皮貿易初期的人力和物力投入都不需要太大。而與其他大型的笨重貨物相比，毛皮的交換價值更高。如在新法蘭西處於全盛時期的一七五四年，駐守西部的士兵只有二六一人。直接與印第安人從事毛皮交換的商人早年大約只有二百人，到十八世紀中期也不過六百人左右，這就意味著不到一千人控制著當時從大湖區到洛磯山腳下的大半個北美地區。[8]

✛

用歷想想

✛

1. 影片的背景大概是什麼時代？為什麼這些獵人隊伍要深入北美山區獵殺河狸？

2. 請根據焦點(1)中小說的描述，探討電影與小說對於偷襲一事的書寫有何差異？

3. 影片中所提到的洛磯山皮草公司，在歷史上的真正情況為何？

4. 請根據電影內容以及焦點(2)及(3)，分析十九世紀初期北美的皮貨貿易有哪些特色？當時有哪幾股勢力在北美進行獵殺海狸的活動與皮毛買賣？

5. 影片中的北美印第安人與白人的互動方式有哪些？

註釋

1　國際大導演阿利安卓・伊納利圖繼《鳥人》之後的又一力作。2015 年 12 月出品，二十世紀福斯公司發行。除飾演格拉斯的男主角李奧納多因為此片首次奪得奧斯卡最佳男主角之外，本片還贏得最佳導演及最佳攝影兩個獎項。

2　霍華德‧津恩（Howard Zinn），上海人民出版社，2000，頁 109。

3　https://www.travelsouthdakota.com/explore-with-us/photo-essays/hugh-glass-rendezvous。

4　麥克‧龐可（Michael Punke），《神鬼獵人》，台北：高寶國際出版，2015，頁 267-268。

5　《神鬼獵人》，頁 14。

6　付成雙，〈哈德遜灣體系與聖勞倫斯體系爭奪北美毛皮資源的鬥爭〉，《史學月刊》，2015 年 2 期，頁 119。

7　付成雙，〈毛皮帽易與北美殖民地的發展〉，《南開學報（哲學社會科學版）》，2015 年 2 期，頁 136。

8　〈毛皮帽易與北美殖民地的發展〉，頁 137。

捕鯨

全球史

艾塞
克斯號

白鯨記

柯南‧
道爾

北極

白鯨傳奇：怒海之心

跟著捕鯨獵人抓怪去

電影本事

這部二○一五年底上映的傳記災難劇情電影，改編自二○○○年拿塔尼爾・菲畢里克（Nathaniel Philbrick）所著的《捕鯨船艾塞克斯號的悲劇》（In the Heart of the Sea: The Tragedy of the Whaleship Essex）。馬可孛羅出版社於二○一五年底出版這本原著時，則把書名定為《白鯨傳奇：怒海之心》，搭配電影上映以收宣傳之效的意圖頗為明顯。

這故事發生在一八○五年。美國小說家梅爾維爾（Herman Melville）聽聞捕鯨船艾塞克斯號（Essex）在海上力搏大白鯨的故事後相當好奇，親自拜訪身歷其境的生還船員湯瑪斯・尼克森（Thomas Nickerson），最後根據訪談紀錄寫成著名的《白鯨記》一書。

如今少有人知道艾塞克斯號補鯨船被一隻暴怒的抹香鯨弄沈的過往。但是在十九世紀，這卻是美國最為人所熟知的海上災難，幾乎每個孩童都知曉此事。

導演朗・霍華（Ron Howard）透過改編，以倒敘的方式將我們的目光帶回至一八二○年的那段船員在浩瀚大海中與水中巨獸搏鬥的驚險歷程。看完本片，不僅讓我們感受到人與大海對抗及人與鯨魚鬥智鬥力的海上氛圍，更讓我們得以初步認識捕鯨船乘風破浪的時代特色。

電影裡沒說的歷史

本片為了表現戲劇張力，特別著重刻畫船員在海上對付大白鯨的故事情節，無法全面顧及捕鯨業的相關歷史脈絡。如果想對這段歷史有更深的體會，我建議大家閱讀這本跟捕鯨有關的真實故事：《柯南·道爾北極犯難記》。

講到柯南·道爾（Arthur Conan Doyle），我想許多人跟我一樣，可能只知道他是知名的偵探小說家，很少人知道他曾經跟著船隻到過北極探險，還留下詳細記錄。二〇一四年翻譯出版的《柯南·道爾北極犯難記》這本他成為名小說家前的作品雖然是部私人日記，卻以流暢的文筆記下許多精彩故事，讓我們得以一窺十九世紀末英國日漸蕭條的捕鯨業概況。[1]

一八八〇年，這位才二十歲的愛丁堡大學醫學系三年級的窮學生，在偶然的機緣下，得到朋友的引介，暫停課業，到一艘北極捕鯨船「希望號」擔任船醫。這趟開啟他閱歷與經驗的探險之旅，一去就六個月，對他未來的小說創作與生涯有著不可估量的影響。

跟著柯南·道爾捕鯨去

柯南·道爾登上希望號的當時，捕鯨業已經開始走下坡。曾在英國盛行超過三百年的捕

鯨業直到一八八〇年代末才衰頹，這段時間，至少從三十五個港口開出超過六千趟船次前往北極地區。主要的捕鯨海域在格陵蘭漁場，由此向外延伸到斯匹茲卑根島，另外就是格陵蘭西邊的戴維斯海峽。柯南·道爾去的地方是格陵蘭漁場，船必須先在冰島北方的菱紋海豹漁場暫停，之後才往北進入捕鯨海域。

十九世紀中葉蘇格蘭捕鯨業達到顛峰，其中希望號的船長屬於格雷家族，他們是蘇格蘭最大漁港彼得赫德這個城市裡頭捕鯨家族的佼佼者。二十世紀初的一份愛丁堡報紙描述彼得赫德在十九世紀中葉全盛時期的景象說：「當時鎮上很少人與捕鯨業無關，鎮民若不是捕鯨船的船長或船員，就是在鯨油處理廠工作。」[2]

獵殺鯨魚與海豹提供了大量職缺：這裡有水手、碼頭工人、製皮革工人、醃製工人、食品檢業者、蠟燭商、皮革商及油商。到了十九世紀末，這個行業開始沒落，除了因為鯨魚數量減少所導致的產業衰頹，另外還有從業人員的凋零，有經驗的人這個時候都已年老體衰，紛紛退休。

獵人的口袋怪獸名單

柯南·道爾在日記裡記載露脊鯨（身上有十到二十噸的油脂，常在極北的冰原間出沒）、

十九世紀後期，美國麻薩諸塞州的南邊城市新伯福（New Bedford），港邊塞滿了鯨魚油木桶。

長鬚鯨（一群往往數百頭，一頭有兩個噴氣孔）、瓶鼻鯨、白鯨（主要在美洲河口）、黑鯨（相當稀有）等北方鯨魚品種。另外也寫到他們實際獵捕的鯨魚種類是：格陵蘭鯨、格陵蘭露脊鯨（又稱弓頭鯨）、白鯨、一角鯨（這角其實不是真的「角」，而是外露的牙齒，作用有如多功能感測器）、北瓶鼻鯨等。此外，他們還獵殺海豹和海象。

不是所有的鯨魚都是他們獵捕的對象，像是座頭鯨就沒什麼價值。這種長度跟捕鯨船大小相當的鯨魚有時會成群出現在船隻周圍，近到可以在船頭對牠們扔擲餅乾。柯南・道爾就曾在夜裡被船長召集到船頭一睹此番奇景：兩百多頭座頭鯨在船首斜桅底下噴氣，把水噴進水手艙內。對船員而言，這種鯨魚身上約三噸

ite

的油脂價值不高，且很難捕捉，即使為數不少也不值得獵殺。

長鬚鯨魚也不太受歡迎，因為牠們與船員喜愛獵殺的露脊鯨是死敵，有牠們出沒的地方就很難看到露脊鯨。據五月十二日的日記描述，長鬚鯨是所有鯨魚中游得最快，體型最大，最強壯，卻也是最沒價值的一種，獵捕牠們只是白費力氣。即使如此還是有船家固定獵捕每頭價值約一百二十英鎊長鬚鯨。

哪種鯨魚的ＣＰ值最高

在追捕鯨魚過程中，令他印象最深刻的應該是六月二十六日那天捕到的一頭全長四十英尺，尾鰭長四英尺一英吋，價值約兩百到三百英磅的格陵蘭鯨魚。當晚他們在七艘小艇的通力包圍下，射出數支魚叉才殺死這頭鯨魚。

他們在七月一日捕到一頭獨角鯨，大夥花了半天功夫，用了一整捆的魚繩才殺死牠。七月八日這天，他描述如何和友人以三艘小艇包抄一頭鯨魚，但鯨魚一直旋轉，並且用巨大的尾鰭拍打他們。還一度鑽到小艇下方，害他們差點翻船。最後，鯨魚進入臨死前的掙扎，在水中來回拍打，產生大量泡沫，最後魚肚朝天浮出水面而死。光是這次的成果就足以讓這趟航行不會賠本，每一片鯨魚骨板就有九英尺多，魚油足足

他們最後捕到的是格陵蘭露脊鯨。

有十二噸，換算成市價共可獲得一千英鎊。

除了這些捕鯨的實際經驗外，他還紀錄這個海域的恐怖之處，是有一種被稱為「劍魚」的生物。這是鯨魚的一種，長長的口鼻看起來像是鯖魚，有一副尖牙與長顎，體長可達二十五英尺，背鰭高聳且帶有曲線，專以大型鯊魚、海豹與鯨魚為食。所形容的其實就是我們現在所熟知的殺人鯨。一般鯨魚有時受到這種殺人鯨的攻擊會躲在船底，反而容易被漁船捕獲。

一趟旅程的收入

這群人拼了老命前往北極捕鯨，這一趟下來的利潤究竟是多少呢？

書裡很遺憾地提到他們的成績並不理想，通常每追捕二十次才會成功獵殺到一頭鯨魚。這次出航所帶回的漁獲有：格陵蘭鯨魚兩頭、三千六百隻海豹以及各種北極熊。

當時一頭長鬚鯨魚的價格是一百二十英鎊，但一頭巨大且

一五八七年在瑞士蘇黎世出版的一本動物史百科全書上的獵取鯨魚油的圖像。

像史家一樣閱讀

骨骼良好的格陵蘭鯨魚，鯨魚骨一噸可以賣到一千英鎊，一整頭市價約兩千到三千英鎊。差價之所以如此之高，原因自然是格陵蘭鯨的鯨魚骨非常稀有的關係。

船長有時會告訴柯南．道爾一些捕鯨的故事，像是鯨魚會留下非常獨特的味道，在看到鯨魚之前通常會聞到牠們的味道。或是鯨魚很遠就聽得到汽船的聲音，因此很容易嚇跑牠們。當時普通種類的鯨魚油一噸約五十英鎊，骨頭約八百英鎊，所有的鯨魚骨都銷往歐陸。

《柯南．道爾北極犯難記》提到他所搭乘的捕鯨船希望號是在一八七三年建造完成。長四十五英尺、寬二十八英尺、深十七英尺。這長度若與當時隨便一艘兩百英尺，相當於六十公尺長的戰艦相比，並不算大，但希望號結構堅固，吃水線下有雙層木板，內部有鋼鐵支架加強，船頭還蒙上鐵皮，同時具有風帆與蒸氣引擎，具備優良的破冰能力，這在同等級的捕

鯨船裡可說是數一數二。

這艘船上有五十六名船員。船員三分之二來自彼得赫德，三分之一則是蘇格蘭北邊的昔德蘭群島。船員名單已不可考，我們可以參考當時同級的北極號看到他們的工作分配是：船長、大副與二副（兼魚叉手）、一名勤務員、一名輪機長、三名火伕、一名木匠與木匠助手、一名負責切除鯨魚油脂的「鯨油手」、兩名資深魚叉手與兩名見習魚叉手、八名纜繩手、六名小艇舵手、一名廚師及廚師助手、十名一等水手，以及負責照顧全船人健康的船醫。[3]

焦點(2)

當清楚：

《柯南・道爾北極犯難記》中有許多捕鯨紀錄，其中六月二十六日的日記把過程寫得相

一整天無事可做，令人感到沮喪，但突然間有了轉機。……那頭鯨魚再度出現在小艇前方四十碼處，整個軀體躍出水面，浪花四濺。……他慢慢靠近牠，依然是無聲無息地──越來越近，越來越近。然後，卡納站起來放下槳，站到魚叉槍旁──「連划三下，小子們！」

他一邊說著，一邊撥弄著嘴裡的菸草塊，接下來是一聲槍響，海面上泛起了泡沫與喊叫聲，卡納的小艇豎起一根小紅旗，捕鯨的魚繩也愉快地奔騰而出。……然後，二十五分鐘過後，這頭巨獸出現在二副與蘭尼的小艇之間，他們發射魚叉，終於殺死這頭鯨魚。4

焦點(3)

日記所談的海洋史畢竟屬個人體驗，涉及範圍有限，讀者若要瞭解捕鯨業的大歷史，《獵殺海洋：一部自我毀滅的人類文明史》一書絕對是近年環境史書目的首選。《獵殺海洋》提到十九世紀初，捕鯨業成為第一個全球性的貿易。

新英格蘭人開始行駛巨大的船隻，並在海上航行三到四年，他們到世界各個已知有鯨魚聚集的角落，並探索無人探險過的地方。正如同一位十九世紀的作家所說的「航行的時間長到可以稱之為流放」。北極海的捕鯨人喜歡在南方捕獵跟北露脊鯨相似的鯨魚，不過，在十九世紀末，抹香鯨是捕鯨人的首選。抹香鯨是知名的偉大戰士，在其死亡前的掙扎中，他們會敲擊海面，海水因而形成泡沫。赫爾曼‧梅爾維爾選擇抹香鯨作為《白鯨記》中反傳統的主角，是有道理的。十九世紀初期，抹香鯨的油已經成為蠟燭或燈的燃料選擇，因為它能

產生光亮，又幾乎不會冒煙。（我們現在所使用的照明單位──燭光，就是以抹香鯨油製成的蠟燭所產生的亮度作為基準。）[5]

焦點(4)

《獵殺海洋》認為，捕鯨業之所以能夠蓬勃發展，是因為捕鯨人不斷找尋及發現鯨魚尚未被屠殺的新漁場，這種漁業能夠維持這麼久，是因為當理想的品種數量減少時，捕鯨人就會陸續將目標轉到較不受喜愛的品種。回顧這段歷史，我們會發現，從十七到二十世紀，鯨魚的出沒地與物種接連消失。

一份十九世紀晚期的捕鯨地圖顯示，半數的地點都已經被放棄了，因為鯨魚數量已經減少到商業性滅絕程度。當鯨魚數量減少，捕鯨人更是不分青紅皂白就將牠們殺害。……不過，鯨魚燈被礦物油和天然氣取代。[6]

十九世紀中葉，鯨魚的需求量也在這個時候開始下降了。

焦點(5)

雖然捕鯨魚業已經於十九世紀末開始式微，時至今日仍有幾個國家尚有捕鯨活動，像是日本、挪威及冰島。

國際捕鯨委員會的科學家們，曾試圖估計在十七世紀開始積極捕鯨之前的鯨魚數量。這個委員會負責管理捕鯨業，正在努力落實從一九八〇年代協議的捕鯨禁令，儘管日本、挪威和冰島無視於禁令，仍然繼續捕鯨。[7]

✛　　　　　　✛

用歷想想

1. 請探討捕鯨業為何成為第一個全球性產業？這個產業何時開始沒落？原因為何？

2. 請根據補充資料及網站上有關當代捕鯨業的資料，探討國際上有哪些法規在約束當前的捕鯨活動？

3. 電影《白鯨傳奇：怒海之心》裡的捕鯨船員，最後是靠什麼方式生存下來？而他們的故事又是如何流傳給後人知悉？

成效如何？

註釋
..........

1　亞瑟‧柯南‧道爾著，黃煜文譯，《柯南‧道爾北極犯難記》。

2　《柯南‧道爾北極犯難記》，前言〈我在北緯八十度成為真正的男人〉，頁15。

3　《我在北緯八十度成為真正的男人》，《柯南‧道爾北極犯難記》，頁12-13，內文已經由筆者改寫。

4　《柯南‧道爾北極犯難記》，頁135-136。

5　卡魯姆‧羅伯次，《獵殺海洋：一部自我毀滅的人類文明史》，台北：我們出版社，2014，頁136-137。

6　《獵殺海洋》，頁141-143。

7　《獵殺海洋》，頁143。

一代茶聖千利休

美，我說了算！

電影本事

二○一六年的上個學期，我開了一門名為《物質文化與十七世紀近代世界》的選修課，指定了四本必讀專書，分別是：《看得見的城市：全球史視野下的廣州、長崎與巴達維亞》、《青花瓷的故事》、《維梅爾的帽子》以及《植物獵人的茶盜之旅》。當講到瓷器的全球史那節課時，本來想找一部以中國瓷器為主題的電影給學生看，卻沒有合適的，網路搜尋影片的過程中卻意外發現有部談日本茶道的電影，主角還是真有其人的茶聖千利休，於是就趁此機會在課堂上和同學一同瞭解這位美學塑造者的故事。

這部電影是導演田中光敏（Mitsutoshi Tanaka）根據山本兼一的二○○八年直木賞得獎小說《利休之死》所改編。但這已經不是他們第一次的合作，在此之前，田中導演曾將山本的名作《火天之城》搬上大銀幕，獲得不錯的迴響。這回再度攜手合作，成績果然相當亮眼，一舉入圍日本奧斯卡最佳影片等九項大

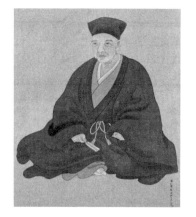

日本堺市博物館藏的千利休畫像。1

獎的提名。

根據導演的說法，他想拍一部美麗的電影，將片中的語言、影像、角色以及日本文化賦予光與影的對比，這便是《一代茶聖千利休》的主旨。導演認為利休的思想，很適合現在這個時代重新省思。他曾說過：

在利休曾經使用的茶室之中，他不僅將各項物品以陽光打亮，更讓人沐浴在陽光之中，看清事物的原貌。美麗的標準是人判定的，也就是說，利休否定物品的貴重性，他認為重要的不是物品本身，而是人心創造的價值。[2]

《一代茶聖千利休》的主線在還原茶聖千利休自殺的歷史真相。這位在一統天下的名將豐臣秀吉身邊擔任茶頭的美學大師，在人生的顛峰之際卻選擇自殺，影片就是以倒序的手法訴說他的故事。看完之後，我們才知道：他為何出家？為何執著他的美學？為何與主子不合？為何最後擇自我終結？

電影第一幕是在大雨滂沱的夜晚，法號宗易的利休與第二任妻子宗恩坐在屋簷下的走廊對話。

妻：好猛烈的暴風雨啊。

利休：春日多伴風雨。

（畫面：外頭大軍包圍，傳來馬匹嘶吼聲）

利休：對付區區一介茶人，竟用三千兵力。

妻：那些人又沒有抵擋風雨的屋簷。

利休：我將這一生，都獻給了那杯茶，一生只為精益求精，這盡頭竟是……驅動天下的，不僅僅是武力和金錢。

（畫面跳到豐臣秀吉與屬下的對話。武士A一方面不解，一方面批評即使日本一統，利休依舊不臣服。接著進來的武士B回報他與利休見面的情況。他對利休說：「殿下命令你把『那個』交上去，如果照做，就表示低頭，殿下會原諒你的」。豐臣秀吉問利休如何回應，影像於是接續武士B與利休的對話）

利休：能讓我低頭的，只有美麗的事物。

妻：可否請教一事。女人啊，是種總懷抱著諸多煩惱的生物。

利休：又說些奇怪的話。

妻：你心裡一直都想著那個女人。

利休之妻話音一落，出現的是利休心中對另一個女子的回憶。隨後畫面全黑，先出現片名「尋訪千利休」（這是片名的直譯），再出現「利休切腹二十一年前」等文字，故事由此開始。

電影裡沒說的歷史

與原著的差別

片頭武士Ｂ要利休呈給豐臣秀吉的東西——一只高麗傳來的綠釉平口陶瓷壺——是全片關鍵，這個瓷器牽動著利休的一生。

千利休死於一五九一年，享年七十歲（1522-1591）。有些讀者或許可以聯想到著名的暢銷書《萬曆十五年》是一五八七年，大概就會了解這是中國的明末時期。

電影字卡說故事起源於他切腹的二十一年前。可是按照原著，他回憶起的是五十年前的事情。那時他十九歲（1540），名叫千與四郎，是大阪的堺一帶的魚販之子。他在殺了一位高麗女子，並切下她的一段手指骨後隨即出家，法號宗易。

由此可知電影與小說有極大的落差，他所扮演的應當不是七十歲的老人，面容也不像，比較像是壯年的千利休。

歷史上的千利休

要瞭解這部電影，首先要弄懂十六世紀的織田信長與茶道的關係。

西方著名的瓷器全球史專家羅伯特・芬雷（Robert Finlay）在《青花瓷的故事》中提到，日本茶道的特色是眾人平等，為此建構了一個儀式空間，在這個空間裡，商人可以和身份更顯貴的人同處一室。

當時的茶道與唐物專家大都可以追索到他們的社經階層，像是寂靜茶風的創始人村田珠光出身於酒井商賈之家。最受推崇的茶道大師千利休，之所以能享有經濟上的獨立地位，是因為他出身於經營魚貨批發的酒井富商。他有時會做一點軍火買賣，還曾供應火藥彈丸給織田信長。[3]

十四世紀以後，茶道漸漸成為審美品味的縮影，也成為特權階級的重要社會儀式，是上層人士社交與溝通的工具。到了十六世紀晚期，隨著軍閥力圖結束動盪的戰國時代，一統日本，茶道就像利刃一樣，同時也帶來破壞力。

千利休就處於這個時代。

在織田信長、豐臣秀吉及德川家康的眼中，茶道與政治是分不開的，兩者常處於角力的狀態。政權既得借助茶道所帶來的文化資本，也會擔心它所造成的政治衝擊。因此，對織田信長而言，控制茶道可以帶有向軍方及商界顯現幕府的教養和禮儀，這種文化符號可以作為他的政權支柱。千利休也是其中一位向幕府參贊意見的人。

一山不容二虎的豐臣秀吉

織田死後，繼任的豐臣秀吉更積極於茶道。他一方面將織田家的茶道瓷器珍寶納為己有，又繼續延聘千利休擔任茶道領域的美學大師以及政治顧問。透過千利休的名氣，以寂靜茶儀式為交流空間，遠交懷柔各地的戰國大名（戰國時代的封建領主），進而達到政治上的統一。

一五八五年對豐臣秀吉及千利休兩人來說

豐臣秀吉像。

茶室麟閣是一座落於會津若松市鶴城公園內的茶室，據說是千利休之子少庵為振興茶道，暫住在鶴城時所建。

都是關鍵性的一年。這一年千利休在京都幫豐臣秀吉打造一座獨特的茶室，為扇町天皇奉茶。此舉正值豐臣秀吉擢升稱為「關白」的國家攝政大位，千利休也因此獲頒「全日本茶道大師」的名號。

電影再現了這場儀式的許多場景。凡是要進入這間鍍金茶室的人都必須謙卑地彎腰，內部鋪設織錦地毯，設備華麗。這間嶄新的茶室日後被豐臣秀吉帶著各處征戰。天皇加持及大師打造的美學空間所飲用到的茶湯，為日本茶道愛好者塑造出另一種美學意境。

一五八七年豐臣秀吉又幹了一件驚天動地的事。他在京都祭祀學問之神所在的天滿宮舉辦了一場壯觀無匹的茶藝交流大會。這就像是一場武林大會，盟主就是豐臣秀吉。為了此次盛宴，他將所有上下層的茶人悉數邀請，且聲明拒絕者，日後不得參與茶道。

在數百名參與者共襄盛舉搭造出來的茶棚，以及呈現在眾人眼前的鍍金茶室，這位幕府將軍與所有茶人一起品茗，將自己塑造成一代茶事的一統者。當然，這事能成，必然要歸功

於被拉來創造故事，也是眾人景仰的茶道大師千利休。然而個性陰晴不定的豐臣說結束就結束，整個活動沒幾天就突然宣告取消。

在會場上，豐臣秀吉終於見識到千利休的魅力遠大於他的政治權力。此舉埋下四年後這位茶道大師切腹自殺的引線。

自殺的那一年

時間來到一五九一年，千利休被軟禁在京都一座守衛看管的宅第內，這位高齡七十的一代茶人選擇結束自己的性命。原因不外豐臣秀吉心目中的那股焦慮感，那是茶道高於政道威望的困擾。此時此刻刻阻礙他在各種領域都要高高在上的慾望的就是千利休，他的死是必然的結果，也是時代的悲劇，功高震主一向是臣屬的大忌！

這點從電影也可以看出。前述的電影開頭我們看到這樣的畫面，豐臣秀吉要部屬去跟千利休說，只要他交出綠釉平口陶瓷壺，並向他低頭，一切就當作沒事。

芬雷對此事的見解相當透徹，他認為豐臣秀吉是出了名的敏感、多刺、傲慢，千利休所塑造出來的茶道美學卻充滿了只有像他們這樣的茶人菁英才能領會其中的內在價值，這行徑無疑是和當權者的權位與品味對立，最後導致上位者的猜疑，藉由各種權力手段將原有的茶

道邊緣化，並置於官方的監督之下。[4]

轉向大眾文化的茶道

千利休自殺後的影響，引起城市茶人向當政者低頭，主動將茶道的領頭地位讓與武士菁英階級。

此後，茶道不再具有顛覆性的特色，轉而進入日本大眾文化。這意味著茶道成為一種文藝消遣，與書道相當，不再是某種宗教式神秘主義或幾近社會信息的工具。

像史家一樣閱讀

焦點(1)

十六世紀葡萄牙耶穌會教士阿魯梅達是首位描述日本茶道的歐洲人。西方人很難相信，明明就是平凡無奇的飲茶器皿，日本人卻能給予茶器巨大的價值。

這種飲料的飲用方式如下：先將半核桃量已研成粉狀的藥草倒入瓷碟，然後拌以極燙的水飲用。用具包括極舊的鐵壺、幾只瓷碟，一個專門以沖淨茶碟的小容器，還有一個小三腳墊放置壺蓋，……所有這些用器，都被視為日本的珍品，就像我們珍視許多昂貴的紅寶石和鑽石鑲串而成的戒子、寶石、項鍊一般。[5]

這裡顯現了日本獨特的美學標準，這讓另一位十六世紀的外國耶穌會教士範禮安感到非常困惑。

這些器皿、不論是碗、碟、罐、甕，常常一件就要價三、四千甚至六千金幣，或者更高的價碼，雖然在我們眼裡根本一文不值。九州大名大友喜重有次給我看一件小茶器，老實說，若換在我們手裡，真是一點用處也沒有，只能放在鳥籠子當作飲水槽。但他竟支付了九千兩銀子（約合一萬四千金幣）買下，我可是連二分銀子也不肯出的。[6]

焦點(2)

芬雷引用十六世紀耶穌會教士陸若漢對日本茶道的看法，可以說明當時的外國看待茶道

文化的態度。

如此醜陋之物，卻在炫耀型消費中佔有如此傲視群倫的地位，可謂空前絕後。即使收納這些茶碗的中國錦袋和泡桐木匣，都在茶道的精細美學中據有一席之地，因此它們本身也成為價值不斐、被人珍惜收藏的對象。不過，陸若漢比他的耶穌會同事有眼力，他超越直覺的困惑，看出若從社會地位競爭的角度觀之，在貌似荒謬的表象後面，這些昂貴的茶具自有它們的道理：「真正在這類交易之中買賣的標的，其實是雙方的藝術品味，而不是物件本身。」7

✝

✝

用歷想想

1. 十六世紀的日本，政權與茶道的結合相當密切，請說明兩者之間的關聯。

2. 對千利休而言，美如何定義？怎麼決定物的價值？

3. 千利休最後為何以切腹自殺結束性命？

4. 十六世紀的耶穌會教士對日本茶道文化的美學價值感到何種困惑？

註釋

1 http://www.sakai-rishonomori.com/rikyu_akiko/sennorikyu/。

2 http://app2.atmovies.com.tw/movie/movieApp2.cfm?action=extend&exid=faja5250039201。

3 羅伯特·芬雷著，鄭明萱譯，《青花瓷的故事》，台北：貓頭鷹，2011。

4 《青花瓷的故事》，頁248。

5 《青花瓷的故事》，頁241-242。

6 《青花瓷的故事》，頁242。

7 《青花瓷的故事》，頁242。

KANO

打進甲子園的嘉農棒球傳奇

電影本事

這幾年台灣電影悄悄地刮起了「本土認同」風潮，從《海角七號》到《總舖師》，都是以視覺、鄉土語言、通俗架構、歷史記憶打破以往的電影美學框架，用一般民眾較能有所共鳴的語言，吸引觀眾進電影院。有人把這些電影稱作「後新電影」，和「新電影時期」那種注重反映社會寫實及關懷底層的影片不同，同樣是關懷台灣，卻有更多的本土認同。

《KANO》和上述那類電影比較起來雖然沒有這麼通俗，但棒球主題卻能勾起許多民眾的棒球魂與歷史記憶。原來日治時期的台灣也曾有過一支能打進甲子園的球隊，甚至贏得獎牌歸國。

嘉農棒球隊的奮鬥故事，在二〇一四年拍成電影《KANO》。由拍攝《賽德克‧巴萊》的導演魏德聖與製片黃志明共同監製，由馬志翔執導，描繪出台灣史上

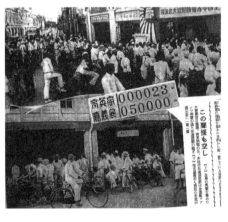

民眾在街頭收聽嘉農對戰育英的比賽廣播的盛況。

最熱血感動的棒球時代。

上映時的宣傳廣告是這麼說的：

本片以台灣史上首支由「台灣人」、「日本人」和「原住民」組成的棒球隊，以打進甲子園決賽的嘉農棒球隊為背景，描寫一九三一年，台灣嘉義農林棒球隊的傳奇故事，當年這支台灣球隊打進日本「甲子園」，日本棒壇更給予其「天下嘉農」這群奮戰不懈的野球少年們極高評價！

電影裡沒說的歷史

這部以棒球為主題的電影涵蓋了許多歷史事實，像是一九二八年嘉義出現一支由日本人、漢人與原住民共同組成的嘉農棒球隊。而在一九三一年的時候，這支隊伍竟然能一路獲得捷報，最終取得冠軍並拿下參加甲子園球賽的代表權，電影描述的就是他們努力奮鬥的過程。除了真實事蹟，影片還把當時的新聞大事一起置入背景，像是讓規劃建造嘉南大圳的工

程師八田與一入鏡等，雖然在時間上和史實有所出入，卻頗能烘托當時嘉南一帶現代化建設的成果。

電影著重敘述的時間主要是在隊伍成軍到得獎的這段過程，但要瞭解日治時期的台灣棒球，有必要將時間拉長來看。

國球前傳

一九三六年八月十四日，台北京町（今博愛路）的「大阪朝日新聞社」台北支局前的馬路上擠滿駐足收聽棒球實況現場廣播的台灣球迷，他們有的站著，有的跨坐在腳踏車上，幾乎將京町的半個車道給佔滿，所有人都在聚精會神地收聽嘉農棒球隊與日本北九州小倉工業隊的對決。

如果那天你也在現場，可能會聽到「全國中等優勝野球大速報」的廣播不斷傳來「打擊出去、打擊出去」，或是「二局上半，吳波盜壘成功，先馳得點」的聲音。街頭民眾的情緒被廣播傳來的比數上下帶動，非常激昂。第八局的比數曾經被小倉隊追回兩分，讓現場氣氛一度不安，不過終場嘉農隊還是以一分獲勝，全場民眾立即歡呼萬歲，興高采烈。

這樣的文字描述，如果搭配《大阪朝日新聞台灣版》八月二十日的照片，想必更能身歷

其境。從圖中（見P62）可以看出到八月十六日嘉農對育英這場的戰況更是激烈。前六局五比五平手的比數讓擠在台北通信局前的球迷，緊張到尖叫聲不斷。同一天的照片下方，刊出地主隊的老家嘉義民眾觀看比數的情況，還刻意將告示版上比數放大，以顯示這場比賽是如何的讓人心情上下起伏。

「嘉農棒球」到底是怎樣的隊伍，能讓一九三〇年代的台灣民眾如此瘋狂？這可能要從一九三一年他們首次代表台灣打進「全國中等學校優勝野球大會」獲得亞軍的故事說起。

嘉農棒球的崛起

說起《KANO》這部影片，歷史學家發揮了不少功用，像是國立台灣歷史博物館的研究員謝仕淵就為這部影片的拍攝提供許多史實細節上的考證。他的近著《國球誕生前記：日治時期台灣棒球史》對這段歷史有相當詳細的描述。

一九二三年台灣首次舉辦「全島中等學校野球大會」。當年選拔出「台北一中」的隊伍前往日本參加大阪甲子園第九屆「全國中等學校優勝野球大會」。此後一直到一九四三年為止，台灣每年都會選出冠軍隊伍到日本參加比賽。

剛開始，台灣的參賽隊伍只有台北一中、台北商業、台北工業及台南一中等四所學校，

而後又加入高雄中學、嘉義農林與台中商業。

到了一九三〇年代，又新增台南二中、嘉義中學、台北二中、台中一中、台中二中、屏東農業、花蓮港中學、台北中學、新竹中學等校。這些學校先分北中南三區初賽，再由勝隊對戰，最後的冠軍就能代表台灣至日本參加甲子園野球大會。

總計台灣參加次數最多的代表隊是台北一中，其次是嘉農五次，台北商業四次，台北工業四次，嘉義中學二次。一九三〇年之前，這些代表隊一度被認為是三流球隊。但是一九三一年的嘉農首次參賽，就拿下亞軍。

這支隊伍究竟是如何辦到的呢？

一九三三年，嘉農贏得全台冠軍，在嘉義火車站受到民眾夾道歡迎的熱烈場面。

三民族特色的棒球隊

嘉農棒球隊成立於一九二八年，這支混合台灣漢人、原住民與內地日本人三民族的棒球隊，展露出和以往以日人為主的北部球隊不同的氣勢。另一項特點是讓這支隊伍真正脫胎換骨的教練近藤兵太郎。

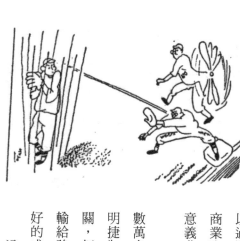

《大阪朝日新聞台灣版》描繪嘉農棒球隊的神奇球技的漫畫。

一九三一年，嘉農在第九回的全島中等學校野球大賽中，以過關斬將之姿一路挺進到決賽，最後擊退歷屆的常勝軍台北商業取得代表權。這是南台灣首次跨過濁水溪的隊伍，可說是意義非凡。

一九三一年八月十五日，這支三民族隊伍終於踏上擠滿數萬名觀眾的甲子園球場，甫出場就吸引所有人的目光。以吳明捷為主將投手的嘉農，首戰即擊敗神奈川商工，之後連過兩關，打贏北海道札幌商業與北九州小倉工業，然而卻在決戰中輸給強敵中京商業取得亞軍。但這已經是台灣日治棒球史上最好的成績。

這支球隊致勝的秘訣在於跑壘與打擊。一九三六年《大阪

朝日新聞台灣版》的一幅漫畫相當傳神地描繪出媒體對這支隊伍的看法。圖中一壘上的嘉農原住民打者吉川武揚正準備盜壘，跑壘速度有如裝了螺旋槳。媒體甚至形容這支球隊是「盜壘無敵艦隊」，有著「剛球」與「駿足」。

新公園的比賽實況播放

　　嘉農棒球隊四次打進甲子園，受到媒體的大幅報導，甚至得到官方的重視。首次奪得亞軍之後，球隊搭乘大河丸輪船返台，十三名球員在基隆港受到民眾的熱烈歡迎。

　　一九三一年八月三十日，台灣體育協會舉辦了嘉義農林野球選手的歡迎茶會，地點就在頂級的台北鐵道旅館。一九三一年九月十六日晚上更在台北新公園將嘉農參加野球大會的奮鬥故事，以影片的方式呈現給市民欣賞。此後，透過這些宣傳，開啟了台灣民眾的棒球熱。

　　然而，在讚嘆這支傳奇隊伍的同時，我們也必須認知到，棒球運動之所以在日治時期大放異彩，多多少少是將它視為內台融合的象徵。

　　如同謝仕淵所言，一九三一年不管是日本或島內，大家都為「三民族」團結的嘉農的勝利而歡呼。原因在於，從日本治台所採取的同化政策來看，嘉農所代表的是殖民政府統治台灣的典範成果。

特別是霧社事件之後，理蕃政策改以教化為主，台灣原住民在球場上的優異表現，更具有某種統治上的意義。而以《台灣新民報》為主的台灣人立場，則認為嘉農是正港的台灣代表隊，台灣漢人與原住民在球場上平等參與，得到優異的成績，如此「三民族」共榮的嘉農隊也獲得了台灣人的認同。

政治操弄下的棒球史斷裂

只是上述歷史常在戰後受到政治操弄或國族認同等問題所掩蓋，造成棒球歷史脈絡上的斷裂。以「棒球」為「國球」的說法最早出現在一九七〇年代。在「棒球奇蹟」的宣傳下，此後國際性的棒球比賽無不超越性別與族群受到全民關注，所牽動到的國族主義層面更是複雜。《國球誕生前記》的出版，正好補足了那塊源自日本卻被斬斷的「野球」時代記憶。

謝仕淵之前的台灣棒球史大多是通史性質，常常只停留在描述脈絡的層次。少數涉及日治時期棒球史的研究則多依賴一九三〇年代《台灣野球史》書中的記載，我們始終缺乏一本血有肉的日治時期棒球史。《國球誕生前記》即提出在棒球普及的過程中，與整體殖民地治理、政治社會與近現代化的背景關聯。

作者認為棒球能在戰後成為台灣的「國球」，廣受民眾喜愛，其實在日治時期就奠立了

良好基礎。謝仕淵的問題意識看似基本，卻相當關鍵。究竟是哪些人在參與棒球？又因為什麼原因追逐棒球？透過全書上下兩篇：〈中央與邊陲、競爭與合作：帝國的體育運動〉、〈棒球運動與殖民地的現代性〉，作者成功地梳理了日治時期台灣棒球史的脈絡。

如果你對帝國與殖民運動這個主題感興趣，還可以找另外一本法國史家皮耶・森加拉維路（Pierre Singaravelou）與朱利安・索海（Julien Sorez）所寫的《運動帝國：文化全球化的史記》來參考。閱讀過後你將會理解為什麼在馬克思主義者眼中，現代運動是帝國主義強權政經壓迫及剝削的糖衣；或者像克勞德・賀特茲（Claude Hurtebize）所說的，現代運動的全球推廣，同時造就了全球市場以及許多殖民帝國。[1]

像史家一樣閱讀

焦點(1)

《國球誕生前記》最精彩的地方是將棒球運動看成日本殖民帝國同化政策的一環，說明

具有帝國思維的體育活動，是如何在殖民地普及，並帶有日本殖民地棒球世界的概念。全書並詳論這套作為身體記憶、觀念價值與競爭形式的棒球運動，如何與台灣社會產生關係，以及如何透過體育活動的參與，台灣民眾產生了自我認同、階級差異與殖民地族群關係。

再者，上述研究成果的分析觀點，從社會科學來看，引用了運動社會學的理論，甚至殖民地現代性等分析概念，然而，理論與資料間的對話關係，多半過於疏離，以致未能緊密的貼近殖民地的歷史脈絡。然就歷史研究而言，雖在資料上相對完整，然而，對於日治時期研究課題的掌握，尚有進步空間，多數的研究偏重於賽會史等制度性討論，缺乏社會文化史視野，不同行動者的動機也無從釐清。

再者，從殖民地台灣的歷史背景考察，以台灣人參與棒球最為普遍的一九三○年代，此時，殖民地治理以同化政策為原則，同時媒體作用下的大眾文化，以及透過運動所建立的現代性基礎之間，讓棒球的問題轉趨複雜，使得棒球具有的大眾文化特性，與帝國的文化治理手段之間，呈現緊密的關係。2

焦點(2)

在探討棒球與殖民地的現代性意涵之餘，作者也不忘關注棒球的大眾化課題。他提到一九三〇年代棒球活動之所以擁有較廣泛的社會支持，端賴大眾媒體的影響。廣播方面，日本內地與台灣本島全國廣播網的形成，讓棒球轉播得以超越空間限制，使關切棒球的民眾得以同步參與。報紙方面，一九三〇年代報紙的發行量與棒球新聞都呈現成長狀態。棒球新聞及比賽時刻表、廣播時刻表，都提供讀者即時性的需求。在硬體上，正式球場提供更舒適的環境和更多的座席，這也吸引優秀的球隊來台灣比賽。

棒球運動之所以在日本本國及其殖民地，廣泛的流傳且建立深厚的基礎，與棒球比賽的廣播有著密切的關連性。日本廣播事業的發展，起源於一九二五年三月二十二日，此時的日本民眾還在療癒關東大震災的創痛，廣播事業的起步，提供民眾娛樂上的新選擇。

一九三〇年代開始，《台灣日日新報》中的棒球新聞每年至少六、七百則，而其版面，以一九三〇年為例，棒球新聞主要出現在五版與七版，以及夕刊二版，其中七版處理較多全島或者全國性的棒球報導，例如甲子園大會與都市對抗賽等比賽，五版則比較多地方性的棒球新聞。[3]

焦點(3)

《國球誕生前記》透過體育運動理解日本殖民治理的特色，為日後日治台灣史研究開闢了一條全新的文化史研究取向。本書將日治時期的棒球歷史視為國球誕生前記，不是在說日治時期與戰後的台灣棒球有斷裂關係，反而是密切且連續的發展。

戰後殖民遺緒中的日本情節，必檢視戰後初期台灣與日本棒球在各方面關係，才得以理解台灣對日本的學習與依賴，及其過程中的欽慕與自嘆不如，甚至球賽對抗中卻又想要將之擊敗的矛盾情節，為何始終存在。以此為基礎，關切東亞棒球世界，則又是個饒富意義的問題，戰後初期的東亞棒球世界，以台灣、日本、菲律賓、南韓為主，除了脫離殖民地狀態後，因為美國的離去，使得菲律賓棒球在戰後便走向沒落外，台灣與南韓的棒球發展，遭遇了類似的狀況，戰後東亞世界的棒球競爭，反映了承繼殖民遺產下，台灣、日本、日本與韓國之間微妙的互動關係。[4]

用歷看看

1. 請根據《KANO》的劇情，說明哪些史實跟你的認知有較大的差距？

2. 為什麼有人認為日治與戰後時期台灣的棒球發展呈現明顯的斷裂？你認為造成此一斷裂的原因是什麼？

3. 日治時期的嘉農棒球隊為何能在短時間內取得代表權，打進日本的甲子園，他們成功的關鍵因素是什麼？

註釋

1　Pierre Singaravelou 與 Julien Sorez，《運動帝國：文化全球化的史記》，河中文化，2012。

2　《國球誕生前記：日治時期台灣棒球史》，台南：國立台灣歷史博物館，2012，頁 29-30。

3　《國球誕生前記》，頁 390。

4　《國球誕生前記》，頁 430。

唱片

留聲機

感官世界

女性
摩登

城市

現代性

跳舞時代

日治台灣文青的感官世界

電影本事

《跳舞時代》這部紀錄片最早是由公共電視台「紀錄觀點」的節目製作人所發想，公共電視公司出資，並委由郭珍弟及簡偉斯兩位導演共同製作拍攝。二〇〇三年上集在公視首播立即獲得觀眾的熱烈迴響，之後由於 SARS 疫情爆發，原時段臨時改播防範疫情的宣導節目，下集隔了很久才得以播出。

因為觀眾反應良好，團隊決定再花半年的時間進行整體增修，完成電影版，片名則改為《Viva! Tonal 跳舞時代》。兩者最大的差別在於紀錄片版的敘述者是第三人稱，電影版則是第一人稱，旁白配音由導演本人擔綱，剪輯更為精簡，全片縮短至一百〇八分鐘。

影片開頭就是以留聲機播放的流行音樂，搭配鄧南光所拍攝的黑白短片《某一天》的影像。這首一九三三年古倫美亞（Columbia）唱片公司發行的台語歌〈跳舞時代〉，除了可以聽到歌手

日治時期報刊中的留聲機廣告。

純純尖細的嗓音，不時還傳來留聲機所特有的沙沙聲（即發燒友口中的炒豆聲）：

阮是文明女／東西南北自由志／逍遙及自在／世事如何阮不知／阮只知文明時代／社交

要公開／男女雙雙／排做一排／跳道樂道我上蓋愛

有學者描述這部紀錄片說：

簡偉斯初次聽到這首台語歌就感到相當驚訝，歌詞裡頭所謂的「文明女」、「自由志」、

「逍遙自在」、「社交公開」等描述，幾乎是我們現代生活的寫照，怎麼會出現在上上代的

長輩時代呢？完全顛覆她對日治時期的想像。印象中日本殖民台灣不是高壓、戰爭就是悲

慘、貧窮等寫照，怎麼可能有歌詞所說的文明情景、快樂時光？這樣的質疑與好奇開啟了她

的歷史探索之旅。

影片以名為《跳舞時代》的一張舊唱片開場，轉向往昔的著名歌女愛愛及唱片公司同事

的聚會，引出對歌女純純等紅極一時的歌女名伶的懷念，並以此為線索，最終完成了一幅日

據時期台灣社會女性日常生活交往以及文化藝術創造的「歷史敘述」。

透過影片，我們看到一九三〇年代台灣現代化城市的摩登女性面貌。她們的日常生活圍繞著洋裝、短髮、高跟鞋、絲襪、狐步舞、咖啡及鞦韆架等物質設施，以及像是郊遊、踏青、划船、野餐、跳舞、談戀愛、抽煙等的各種社交活動。

電影裡沒說的歷史

簡偉斯導演的疑問可能也是受刻板印象所影響的大多數人的疑問，然而實情真的是如此嗎？

事實上，隨著近來學界對台灣社會文化史研究的逐漸深入，更多有關一九三〇年代城市生活現代性的特色逐漸被挖掘出來，結果竟然完全不同於我們想像。或許我們可以「感官」與「觀光」這兩個角度切入，重新認識這段歷史。

感官、移動與城市生活

著名的德裔美國史家彼得・蓋伊（Peter Gay）在《感官的教育》[1] 一書中提到，對於

十九世紀的人們而言，那是個「快速列車的時代」。隨著火車、鋼軌路基和信號系統的持續改進，火車的速度越來越快，鐵路也成為流行的隱喻。新的感官刺激紛至沓來，人類感受到十九世紀的急遽變遷，並且由此引發許多困惑與焦慮。

同時期的鉅變所造成的感官體驗與人心變動，我們在二十世紀初日本作家夏目漱石的《彼岸過迄》中亦可見到。時代轉變、東京、市營電車、站台、紅色鐵柱、年輕人、城市等，成為他小說中常出現的用語與詞彙。

一九三○年代的台灣似乎也有這樣的現象。城市的劇變帶來日常生活中的種種便與不便，這一點成為作家城市書寫、個人日記或旅遊雜記的重要內容。透過當時地方菁英的私生活書寫，搭配報刊新聞與廣告，我們更能清楚地感受到這個時代的推移、感官生活與城市文化。

其中，物的體驗，成為我們觀看這場感官文化之旅的重要切入點。

《彼岸過迄》的書影。

觀光時代

日本的著名旅行史作家富田昭次在《觀光時代：近代日本的旅行生活》明白指出，日本的近代可稱做觀光的時代，交通工具的發明或改善所帶來的快速移動不僅改變了城市地景，也改變了人們的感官體驗。

觀光時代最大的變動就是旅行方式的改變。呂紹理的《展示台灣：權力、空間與殖民統治的形象表述》點出這個時期旅行「制度化」的特色，而這正是旅行活動最重要的發展與特質。

從外在因素來看，生活作息改變、星期制時間系統的出現為旅遊活動提供了時間誘因。路網的綿密和工具的速度提昇旅行活動的效率，殖民政府也希望能藉由旅行讓人觀看到統治政權的進步，這股政治力則成為制度化的重要推力。內在因素方面，旅遊機構的設置、及旅館系統的出現以及旅遊手冊的出版，為旅行提供更方便的資源。這些都是旅行制度化的重要因素。

當然，要瞭解作為現代性表徵之一的「觀光時代」，絕不能只觀察旅行生活，還要多加理解當時東亞的城市文化、消費社會、日常生活、飲食慣習等各方面狀況。

《觀光時代》的書影。

移動

近來「移動」課題成了日本帝國史的研究重點。像阿部純一郎的《〈移動〉と〈比較〉の日本帝國史》，就從觀光、博覽會及田野調查等統治技術，探討日本帝國擴張過程中，因各種觀光活動、人群移動所產生的族群交會所形成的持續「比較」，同時也涉及到人類學調查、博覽會、原住民展示與國際觀光等課題。

交通的變革是促成日治台灣民眾得以大量移動的關鍵，尤其是鐵道交通的改善。鐵道網的範圍擴大，載運著民眾由次要城市前往大都市，改變了近代東亞的空間距離感。像是急行夜車是當時民眾南北移動時常利用的搭車方案，省去住宿費或許是最重要考量，但除了擁擠的感覺外，有時就算有位子，冰冷的座椅仍是讓人相當不舒服。

吳新榮在一九四〇年二月十三日的日記提到有次搭夜車由台北返回台南時，剛好有艘日本內地的船班到達，使南下的火車顯得特別擁擠。他搭乘的是十一點多的南下快車。數天來的疲勞一下子全都湧現，只能在三等列車冷冰冰地睡一晚，直到經過嘉義站時才悠悠醒來。

自行車

除了鐵道讓交通更加便利，腳踏車也是影響民眾生活的新式交通工具。吳新榮就常稱讚

自行車的便利性比汽車還好，他在一九四二年九月的日記中記載：

昨夕，和李自尺、黃騰，三人騎腳踏車到台南去，比不按照時間開車，而且經常故障的汽車方便又輕快。[2]

我們也可以從報紙廣告看出自行車在日治時期受歡迎的情形。《台灣日日新報》中有相當多的自行車史料，一般常見的有以下幾種：遠乘會、競賽、取締、數量、日米商店舉辦的內地旅行、竊案、課稅、更換鑑札、行車意外、日米商店所募集的海報圖案、ラーヂ商標問題、贈品抽籤等。其中有一大部分的新聞跟自行車遭竊有關。

當時新聞常以「自行車泥棒」的字眼下標題，一九二○年代之後，此類社會事件有增無減。仔細分析

<div style="writing-mode: vertical-rl">《台灣新民報》中的自行車富士霸王號的廣告。</div>

這些社會新聞，雖然偶而會見到一兩條單一竊案新聞，但大多數仍是在描述竊盜的數量及龐大的失竊金額。竊賊最常在總督府、圖書館、法院、醫院、銀行等地的自行車停車場下手，官衙及會社門前是歹徒竊盜的好目標，他們常數人合作，彼此照應，進行偷竊。

自一九二〇年代起，自行車已經從奢侈消費變成大眾消費。一則一九二〇年八月七日的新聞顯示當時全島約有七萬台自行車，總金額估計突破三百萬日圓。以人口比例來看，這數量已經位居全日本帝國的首位。

以數量去平均，每台約價值五十至八十日圓。若是比較好的車種如富士號，日本會社資料《日米富士自轉車八十年史稿》記載富士號當時一台要價一百三十五日圓。這金額若和一九三〇年初小學女教師的月薪四十圓左右相較，算是一筆不小的開銷。

消費文化

觀察日治台灣的城市文化發展，消費文化是一項相當重要的指標。

剛出版的日文新書《歷史のなか消費者：日本における消費と暮らし，1850-2000》主題在研究近代日本社會的消費特色。本書導論非常精采，展示許多文化史及全球史研究的新視角。內文中每篇主題都非常具有問題意論（《日本的消費與日常生活，1850-2000》）

識，涉及到的課題有：家事勞動、家庭用品與女性、消費生活、砂糖消費、纖維產業、和漢藥業、鐵道旅客、郵務與消費、通信販售及消費主義等，範圍相當廣泛。為我們解讀消費文化，物質文化的歷史提供重要的依據。

伊藤るり、坂元ひろ子等學者合編的《モダンガルと殖民地的近代》（《摩登女性與殖民地的近代》），雖然是五年前出版，許多文章時至今日仍深具啟發性。內容不僅涉及性別，還牽涉到物質文化、消費社會、感官、視覺文化、廣告、政治、殖民地及帝國等論題。書中洪郁如對殖民地台灣的摩登女性與流行服飾的研究，就指出在一九二〇年代後期，接受新式教育的新女性因身處上流階層，受西式教育影響而開始穿著洋服，形成「モダンガル（摩登女性）」的風潮。這本書我最喜歡的篇章是足立真理子對資生堂與香料石鹼（即肥皂）的研究，既關注企業史的發展，同時也將商品與現代性氣味、嗅覺感官等結合在一起探討。

用物書寫感官的歷史

如何書寫一部物的日治台灣史，尤其是以移動、感官與城市文化為焦點的研究，我在《島嶼浮世繪：日治台灣的大眾生活》有初步探討，近來西方的情感史／感覺史的研究則提

供了更多可參考的範例。

除了前文提及的《感官的教育》，研究者也可從情感延伸至感官（如嗅覺、味覺與聽覺）的文化史，這部分可參照法國史家阿蘭‧柯本（Alain Corbin）的氣味文化史名著《惡臭與芳香：氣味與法國的社會想像》（The Foul and the Fragrant: Odor and the French Social Imagination）。

至於馬克‧史密斯（Mark M. Smith）的《感知過往：視覺、聽覺、嗅覺、味覺與觸覺的歷史》（Sensing the Past: Seeing, Haearing, Smelling, Tasting, and Touching in History）更提「感覺史」對歷史研究的重要性。他認為隨著感覺史的研究變得越來越清晰，許多專家的研究成果將會被選入新的教科書中。[3]

正是這種強調跨學門、跨區域、全球史及物質文化的視角，可以提供我們良好的方法論基礎去思考物的台灣文化史該如何書寫。

像史家一樣閱讀

焦點(1)

提到城市文化，我們一定不能忽略竹村民郎的名著《大正文化：帝國日本的烏托邦時代》。本書一開始就以「大正人的一天」具體而微地揭露時代的變化。作者帶著我們坐上時空機，來到第一次世界大戰結束後的日本，讓我們看到當時的大正日本是何模樣。

首先他把一對住在東京的中產階級當作日本的縮影，觀察他們在大正九年（1920）五月一日的家庭生活。作者從主人翁B先生一早的上班講起，提到報紙劃時代的發展、戰爭的餘煙、經濟蕭條的暴風雨、市營電車車站、交通擁擠、高橋財政的崩壞、十二點的午砲、消費殿堂三越百貨、大正時代的洗衣、婦女的家務勞動、電影與歌劇之都、一九二〇年賣座的戲，一直到掛鐘敲響了十一點的鐘聲，這對夫婦入睡為止。「普通人怎麼過一天」這種觀看視角，可以是我們探討昭和時代台灣現代性的很好的借鏡。

從淺草回到家的B夫婦正在聽鶯印日本留聲機商會發行的唱片，這可是花了一點五日圓

一張的大價錢買回來的。B夫婦的起居室裡還沒有收音機，他們收集的唱片豐富多彩，歌劇自不必說，還有女義大夫的呂升、新內的富士松加賀大夫……[4]

焦點(2)

在一九三〇年代的台灣，常有文人會在日記中紀錄民眾透過鐵路北上前往台北這座大都會。例如豐原的地方士紳張麗俊在一九三〇年九月十六日的《水竹居主人日記》就提到，他在午後一點多坐急行列車北上，經三十五個車站才到基隆，抵達目的地時天色已經昏暗。這種鐵道獨有的速度感，張麗俊是這樣描述的：

急行車之速也，自豐原至基隆三十五驛，只苗栗、竹南、新竹、桃園、台北、八堵六驛車暫停人上下而已，餘俱馳過。[5]

台南佳里小鎮醫生吳新榮也在他的日記提到，他常從台南坐夜車到台北，一趟下來，通常天亮就會到達。一九四〇年十二月三十一日記有他為了到基隆海關接從南京回來的父親及弟弟特地坐夜行快車北上。過程不怎麼舒服，而且在擁擠的情況下到了台北。

昨晚為了搭乘夜快車北上，先到了台南。……晚上十一點四十分的快車，擠得無立錐之地。今晨到了台北站下車，沒睡好又加上疲憊，倍感旅途之苦。[6]

焦點(3)

簡偉斯導演有篇文章提到她的拍片緣起、經過與心得。她說希望可以透過紀錄片中的音樂、文物、歌曲、口述記憶及小故事，填補歷史的空隙。

《跳舞時代》從企劃、籌募資金、田野研究，到拍攝製作、剪接後製，前後歷經三年多，我們期望藉著坤城幾年來豐富的音樂文物收藏（尤其是不插電時代的留聲機和七十八轉的黑膠唱片），追索日本殖民時期台灣流行音樂的起源和發展，及至終戰前夕隨著時代動盪從高峰走向沉潛的歷程。

影片中透過唱片公司、歌手、詞曲創作者、樂迷等各種角度，呈現台灣新舊交替的現代化過程中，台灣庶民社會生活潑多元的面貌、文化藝術工作者充滿實驗創新精神的時代氛圍、以及二戰期間音樂如何受到殖民國家機器的影響。[7]

也有學者從這部紀錄片去探討日治台灣流行歌曲文化裡「現代化」的殖民性：

> 這部紀錄片完全顛覆了多年以來日據時期在主流歷史敘述中負面記憶，重新建構出了一個摩登、開放、祥和、文明的殖民歷史，這恐怕是導演郭珍弟在拍攝影片時所未曾預見的。……她認為自己並沒有表彰整個時代的訴求，因為整部影片中蒐集的音樂和影像確實屬於比較中產的。[8]

✛

✛

用歷想想

1. 請就影片及補充資料討論一九三〇年代台灣的城市文化有哪些現代性特徵？

2. 一般認為這部影片顛覆了我們對日治時期的刻板印象，為什麼？

3. 有學者對本片導演提出質疑，認為她所呈現的並非時代全貌，你覺得這些學者的論點是什麼？

註釋

1　十九世紀資產階級研究五卷本的其中一冊。

2　吳新榮著，張良澤總編撰，《吳新榮日記全集》，第六冊，國立台灣文學館，2008，1942 年 9 月 6 日。

3　馬克·史密斯，〈理解社會史：新話題和新史學家〉，收入劉北成、陳新編，《史學理論讀本》，北京大學出版社，2006。

4　竹村民郎，《大正文化：帝國日本的烏托邦時代》，上海三聯書店，2015，頁 21。

5　張麗俊，《水竹居主人日記》，1930 年 9 月 16 日。

6　《吳新榮日記全集》，第四冊，1940 年 12 月 31 日

7　簡偉斯，〈《跳舞時代》的台語嘉年華〉，《海翁台語文教學季刊》，頁 25。

8　李晨，〈從紀錄片《跳舞時代》看台灣日據時期流行歌曲文化「現代化」的殖民性〉，《華文文學》，2011 年第 2 期，頁 89。

第二部

飲食、感官
與歷史記憶

東京小屋的回憶

回到那美好的昭和時代

昭和時代

歷史記憶

懷舊

摩登

戰爭

空襲

電影本事

近幾年的書市吹起一陣日本昭和時代的懷舊風，其中以川本三郎的《遇見老東京》最讓人眼睛一亮。

作者在前言說道：「東京是個變化急遽的都市，全世界幾乎沒有一座城市可以匹敵。市容不斷地更迭變化，不久前還存在的建築，曾幾何時已經被新的取代，相同的劇碼在東京各處上演著。」就是因為這樣，川本希望將這些失去的城市風景保留在記憶中，讓這本書成為「已逝風景的點名簿」。

同樣的懷舊風也在電影圈內出現，《東京小屋的回憶》、《永遠的三丁目的夕陽》是其中的代表。

《東京小屋的回憶》是導演山田洋次改編小說家中島京子於二○一○年直木賞受獎的同名作品。片中飾演女傭多喜的演員黑木華以她的精湛演技獲得二○一四年第六十四屆柏林影展最佳女演員銀熊獎。這是日本第四個獲獎的女演員。最近在日劇《重版出來》的演出更讓她大受好評。

本片透過日本一九三○年代東京市郊平井家女傭的視角，描繪七十年前與女主人時子一

家相處的點點滴滴。故事雖然環繞著這個小家庭的生活史，卻凸顯了大時代的變化對民眾生活的影響。

故事從多喜婆婆的自傳書寫開始，回憶起一九三五年的日本戰前的美好歲月。她那正在大學就讀的外甥次男健史常跑去跟她聊天，因而慢慢勾起她的過往回憶。然而受到戰後日本投降史觀影響的年輕人無法理解，一九三六年的日本人怎麼可能如他姨婆所描繪的這麼令人開心？難道歷史被女傭多喜美化了？

殊不知，他們的上上一代，也曾經歷一段美好的昭和生活。

那是一九三〇年代東京市民所共同的記憶，這讓來自東北雪國山形縣鄉下地方的多喜感到前所未有的新奇。

吸引劇中所有人目光的，是這一棟一九三五年完工的紅屋頂和洋混搭風小屋。在這幢房子裡，多喜遇到頗具時尚感的女主人時子，她常在洋式客廳中招待先生公司的同事飲酒及享用紅茶。多喜看到女主人和曖昧友人板倉正治播放留聲機唱盤，討論知名音樂家主持交響樂樂團的獨特風格，也在餐桌旁聽到主人說一九三五年東京擊敗芬蘭的

赫爾辛基成為下一屆（一九四〇年）奧運的主辦城市。

這部呈現昭和時代風格的懷舊電影，充滿摩登登城市裡中產階級喜愛的各種新奇事物，像是參加音樂會、去銀座資生堂喝咖啡、紅茶、穿行的電車、提燈籠、花電車廣告氣球、炸豬排、洋裝、和服、存款、美國牛排、黃油、東海岸線電車、留聲機、西瓜、內藤書店、漫畫、相親……等等。還提到中日戰爭甚至珍珠港事變後，受戰爭影響的種種民生變化，像是：近衛首相、玩具出口生意受影響、徵兵、遊行、徵收金屬、二二六事件、國防婦人會、配給、地下交易、全力戰、「非國民」、徵召令……等等。

至於戰爭末期的東京大空襲及原子彈更是讓這一間紅屋頂小屋裡所有的幸福故事產生巨大翻轉，甚至日後年輕人與親身經歷過的當時代人對相同的歷史事件有了不一樣的詮釋。

電影裡沒說的歷史

我建議喜愛這部電影的朋友，一定要找中島京子的原著小說來看。

日本作家同時也是任職明治大學的新井一二三教授在導讀裡是這樣介紹這本小說的：

這本《東京小屋的回憶》講述的正是那年代在東京郊外，剛開始出現的小洋房裡經營核子家庭的平井家三口子以及農村出身的年輕女傭多喜的故事。講述者是七十年後，單獨度過晚年的老多喜；她把當年在平井家生活的回憶用鉛筆寫在本子上，給偶爾來訪的外甥次男健史看。可是，現代年輕人不能相信軍國主義分子橫行的年代，日本小市民的生活中其實充滿著樂趣，而且是舶來的：聽西洋古典音樂、去百貨公司的西餐廳吃飯、期待預定一九四〇年在東京舉辦的奧運會。[1]

其實不僅日本年輕人難以理解上一輩的想法，認為他們很愛美化過去，就連台灣也有類似的情況。

摩登時代

要瞭解一九三〇年代的東京，透過當時的旅行文化是不錯的方式。

不知道是什麼時候養成的習慣，只要去到新的城市，我一定去探訪當地的書店。不論是新書店或古書店，在那裡消磨大半天，是我每次旅行過程中最愉快的體驗。相較於京都及大阪，去東京的次數少了許多，印象最深刻的景點不是淺草寺、上野公園、東京鐵塔、明治神

宮或皇居，而是神保町。

第一眼在神保町古書店見到富田昭次的《旅の風俗史》（台譯本書名為《觀光時代：近代日本的旅行生活》），就深深被這本書的封面給吸引。各種色彩鮮豔的城市地景、廣告招牌、世界地圖、旅遊景點及旅行案內的海報、明信片、書封等照片將「旅の風俗」這幾個黑體字包圍在封面中央，這樣搶眼的書封設計叫人不打開都不行。

一九五四年出生在東京的富田昭次，曾擔任旅館專門雜誌的總編輯，是日本相當活躍的旅行作家及旅館與飯店史達人，經常發表旅行史散文。他從一九九六年開始就著書不斷，至今累積近二十本旅館史的相關著作，幾乎每年都有新書問世。

《觀光時代》這本書將近代日本的旅行生活史做了完整的描繪。全書分成二十個主題，範圍涵蓋了：待客之道、溫泉、度假村、神社、風景名勝、飯店、外國人看日本、登高、電車、鐵道旅行、飛機、客船、旅遊雜誌、海外旅行、上海、大東京。作者雖然不是學院史家，卻能做到「上窮碧落下黃泉、動手動腳找東西」。明治到昭和年間的各種旅行史料，舉凡檔案、文人遊記、日記、圖像、明信片、宣傳單、廣告、旅行指南、旅遊雜誌、官方文書、博覽會誌等文獻資料，他無不廣為蒐羅，寫作過程還盡量參酌當代的旅行史研究。

《觀光時代》紀錄了許多旅行史上的重要大事，像是：第一個高爾夫球俱樂部誕生於神

戶、一九○六年公布的鐵道國有法、一九一一年日本橋改建為石造拱橋、一九一二年日本旅行協會成立、一九一三年吉田初三郎完成鳥瞰圖處女作《京版電車導覽指南》、一九一四年東京車站開始營運、一九一八年第一條纜車在奈良運行、一九二三年長崎至上海船班一週兩趟、一九二四年雜誌《旅》創刊、一九二九年太平洋女王淺間丸出航。

到了一九三○年代，則有一九三○年超級特快車「燕」通車、一九三一年東京航空運輸開始出現空中小姐、一九三四年瀨戶內海、雲仙等地成為日本最早的國家公園、一九三四年的新宿已經有「日本第一人群聚集處」稱號、一九三八年東洋最大商業飯店第一飯店開幕、一九四四年旅行證明制度開始實施（長距離旅行需要有證明書才能出發）。

交通工具的變革給東京人相當明顯的感受。例如片中主人翁常因公司出差，搭東海線電車去到橫濱，遇到風雨過大有時會停駛，導致行程受阻，回不了家。影片中還提到了花電車。這是一種配合節日慶典，利用路面電車軌道運行的花電車，相當受到市民喜愛。一開始僅是將一般電車加以彩燈裝飾，後來

一九三○年代日本東京銀座通的街景。

變本加厲，踵事增華，一年比一年花俏。偶爾會有藝術明信片以此為題材，標記著「街鐵」，指的就是東京市街鐵道的花電車。

近代的旅行產業、文化、文明，可說是在廣大世界的支持下逐漸發展成形。鐵道、輪船、公共汽車等交通工具品質不斷革新，住宿、觀光設施的保存、整備，加上自然景觀、人文名勝、名產料理等豐富的觀光資源，還有在媒體宣傳背後辛苦勞動的工作者，一起構築起萬象森羅的地景，使得近代旅行面貌更具多樣性。

台灣民眾對戰爭的感受

《東京小屋的回憶》片中提到日美開戰後初期，民眾還認為這是給美國一個教訓，很是洋洋得意。隨著局勢似乎越來越不穩定，倚靠美國做玩具出口的公司行號更是大受影響。原本暢銷的丘比娃娃銷量不如往昔，甚至因為金屬短缺的關係不再生產，或者改成使用木頭或其他材質。

緊張的戰爭氛圍，同時期的台灣民眾也有同感。儘管近年來對「戰時體制下的台灣」研究漸多，但焦點多放在政治、社會與經濟方面，從民眾的生活感受著手的研究取徑仍屬少數。日記，或許是我們微觀戰時體制下台灣民眾生活的另一個重要管道。

台灣民眾何時感受到戰爭山雨欲來？一九三七年的七月七日或許是個重要的時間點。台南的小鎮醫生吳新榮這天在日記上僅寫下：「正義如不滅，良心遍世界。」沒有太多描述，但是他對這場戰爭開打的態度已經非常顯明。在這之後到年尾的日記裡，吳醫師沒有太多中日戰事的直接描述，對戰爭所造成的生活影響則是有所著墨。

戰爭開始後半年內日記出現許多戰爭事務的字眼，像是空襲警報、國防獻金、出征、送別會、防衛團、民風作興委員會、愛國婦人會、慰問品、軍機獻納促進會、青年團、國民精神總動員、南京陷落祝賀會等。九月一日，吳新榮午後在佳里勸募國防基金成果豐碩，幾日下來已經累積到兩千六百多日圓了。隔天他和友人拜訪北門郡役所報告募集國防獻金的經過及協議日後的方針，隨後則到公會堂參加出征歡送會。送別會並非都辦在公會堂，有時會在公學校的講堂。

九月九日，北門郡動員出征的人數達到二十六人，吳新榮除了參加送別會，對於近日要動員人夫的說法特別留意，並且特別在當天的日記裡記錄下來。這種出征送行在《東京小屋的回憶》中也可見到，有一幕就是多喜及女主人時子看著街上歡送男丁上戰場的遊行場面。

影片提到報紙大幅刊登南京事變日軍獲勝的消息，東京市民提燈慶祝，這個場景在台灣也可以看到。只是對於受到戰後史觀影響的年輕人健史而言，他實在很難接受南京發生大屠

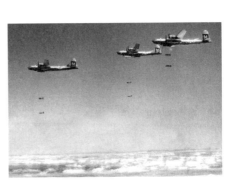

一九四五年美軍對東京的大轟炸。

殺，東京的商店卻揚起慶祝戰爭勝利的廣告氣球。健史一直質問多喜婆婆是不是記錯了，刻意美化歷史。

戰爭初期的台灣民眾對於中國戰場的日軍動態，常透過行動表示支持。例如吳新榮九月二十七日的日記裡頭寫，佳里居民當晚舉行了河北保定陷落的祝賀會，還沿路提燈慶祝。

不止男性參與動員，婦女也要參與後勤性質的婦人會。吳新榮的妻子雪芬十月二日參加了愛國婦人會及佳里婦人會，每天縫製日章旗做為前線戰士的慰問品。

空襲

影片中提到美軍的大空襲，許多人都躲到鄉下去。多喜也因為主人家請不起女傭只能回去家鄉老家，這也因此躲過一劫，沒有死在美軍的大轟炸中。但她的主人就沒有這麼幸運了。

戰爭結束後，她回到東京小屋，才發現兩人早就因為躲空襲而在防空洞中活活燒死。

這種躲空襲的經驗，台灣民眾也有。

一九四五年新年伊始，吳新榮就感受到空襲的壓力。元月三日，他從收音機聽到全島空

襲的廣播。躲進防空壕的瞬間就聽到從遠處傳來的隆隆砲火聲。一月十七日，他在日記裡寫到連續的空襲讓他感覺這已經是日常生活的一部份，弄得診所幾乎歇業。根據他的描述，當時的空襲遍及全島，新竹、彰化、臺南及馬公的損害都相當嚴重。

對吳新榮而言，雖然在物質上沒有太大的損失，但在精神上空襲讓他焦躁不安。這種戰術對民眾的精神生活也有很大的影響。他偶而會趁著救護勤務時補充營養，但戰時的孩子可能就沒有這樣的機會。吳新榮的補給之道就是趁著值勤時和同僚抽籤，輪流到西美樓酒家喝一杯或吃吃壽喜燒。

一九四五年四月十日，吳新榮在日記提到，美軍空襲是由南逐漸往北移動，雨季來臨時，空襲可能會減少。當時攻擊的順序大致是由屏東、高雄、台南、嘉義、彰化一路向北。透過報紙，吳新榮判斷美軍的陸上機已經在沖繩集結。

蓋防空洞

一九四一年二月二十日，吳新榮的鄰居借用他們家的後花園蓋防空壕，條件之一是順便另外幫他蓋一個新的作為佳里醫院之用。不到幾天的時間，他們就在花園西側完成了一座佳里地區最堅固的防空壕。從一九四五年一月的日記看來，吳新榮家中總共有四座防空壕，而

且每座都由不同人員分配使用。

在日本政府的命令下，民眾挖防空壕避難的政策已經持續好幾年。隨著一九四五年太平洋戰事的激烈化，防空壕的強化工作勢在必行。多數的防空壕就像吳新榮家的一樣，經歷了重挖、強化、掩蓋、重修的階段共有五次之多。

一九四五年二月十五日，吳新榮決定趕在雨季來臨前重建防空壕，並且把將軍老家舊藏的粗大福州杉木運到佳里。和以往的分散式設計不同，此次預計增建一座具有最高防禦力的建物，因此委託小雅園擔任粗重工作的重要助手。到十八日，增建工程已完成約三分之二。第一日的進度是挖土，之後每日的進度分別是：立樑柱、編竹、疊磚、鋪頂蓋，一直到了第六天堆土，整個工程才總算完成。

在資源缺乏的戰時要興建一座防空壕並不容易。材薪的欠缺在戰爭後期越來越嚴重，吳新榮感到非常焦慮，總是要動員各方尋找建材。除了剛好有現成的木材，吳新榮也很幸運地找來了鐵、石灰、磚塊、穀物及竹子等材料。落成後，他還打算安置千手觀音作為守護神。

躲空襲是日治末期台灣人的共同記憶。然而不僅人要躲飛機，就連家中祭拜的菩薩也得一起躲。

空襲對民眾的日常生活有許多影響。以吳新榮為例，新年元旦的往常習慣都有所變化。

從一九四四年的年底開始，他就沒有送出任何一份年節禮物，一來是物資缺乏，二來則是沒有必要。

從《東京小屋的回憶》的多喜婆婆的回憶到吳新榮日記的戰爭記憶，在在可以見到戰爭對民眾日常生活的影響，或許就因為戰爭所帶來的損害與傷痛過於巨大，常讓後代遺忘或忽略了過往也曾有過一段美好的摩登時代。

像史家一樣閱讀

焦點(1)

小說《東京小屋的回憶》中有一段年輕人健史質疑多喜婆婆美化昭和時代的對話。

他說，姨婆，妳搞錯了，一九三五年時不可能有那種興奮氣氛，那時候，美濃部達吉因為「天皇機關說問題」遭到鎮壓，隔年又發生青年軍官發動政變的「二二六事件」，妳是不

是糊塗了？

話說得真難聽，誰糊塗來著？

他說：「姨婆，那個時候日本在打仗吧。」

我說不是，但是有事變。他皺著眉頭。

「不是事變，是戰爭！事變只是混淆視聽的說法。」

我說，那時日本有「事變」，但沒有「戰爭」，因為「戰爭」是要像義大利和衣索比亞交戰、或是西班牙內戰那樣。他聽了非常生氣，瞪大眼睛。[3]

焦點(2)

健史所代表的是戰後日本某一群人的歷史觀點，他們否定戰前日本存在美好的生活。

戰後日本人的集體記憶，從四五年夏天戰敗時候的廢墟開始。在美國占領下的復興和日美安保條約框架裡的經濟發展，成為新生日本的創世紀。久而久之，大家忘記了其實在軍國主義猖獗以前，日本其實有過「昭和摩登」的美麗日子，三角紅色屋頂的洋房可以說是其象徵。已故作家向田邦子曾說過：戰前日本中產階級的生活文化水準其實滿高，她本人就在那

環境裡成長的。但凡是肯定戰前日本的言說，長期都給社會風氣否決。⁴

焦點(3)

原本一九四○年在東京舉辦的奧運比賽，因為二次大戰停辦。

可惜好景不常，一九三七年七月七日盧溝橋事變後日軍全面侵華。中華民國奧運代表團向國際奧委會申訴日本入侵行為有違奧運精神失敗，但日本奧委會也在日本軍方壓力下向國際奧委會交還申辦權。

雖然向國際奧委會申訴日本入侵行為有違奧運精神失敗，但日本奧委會也在日本軍方壓力下向國際奧委會交還申辦權。

原因是戰爭對於鋼材、木材及人力有重大需求，日本並不能夠兼顧興建奧運會場地及建造軍事武器。加上軍方堅持要於一九四○年舉行大規模軍事演習來慶祝神武天皇登基二千六百週年。故原來的「幻之東京奧運會」只好取消，到後來原先的奧運場館更用以耕種，以為日本的對外戰爭生產資源。

最後國際奧運會把奧運改在芬蘭首都赫爾辛基舉行，可是這屆奧運注定多災多難。一九三九年納粹德國入侵波蘭，加上蘇聯於同年入侵芬蘭，芬蘭政府表示無力如期舉辦奧運，而國際之間又準備陷入大規模戰爭，所以還是把這屆奧運取消了。⁵

焦點(4)

影片提到戰時民眾參與的「國防婦人會」組織，類似的機構在日治台灣也有，吳新榮的日記裡也有相關記載。

雪芬參加愛國婦人會及佳里婦人會，每日都刺繡日章旗以為前線兵士的慰問品，我也被任為防衛團員及軍機獻納會幹事，時時都去服務集合，以為銃後大眾的指導者。免講如何，這是時勢，這是潮流。[6]

✢　　✢

用歷想想

1. 電影中的年輕人健史為何會質疑多喜婆婆對昭和時代的回憶有誤，是刻意美化過去的歷史？

2. 請透過資料說明戰爭對昭和時代民眾日常生活的影響。

3. 電影女主角時子的先生與玩具公司的同事對即將舉辦的東京奧運有什麼樣的期待？這個想像因為什麼而幻滅？

4. 電影中出現了不少一九三〇年代城市的感官生活，請比較同時期日本與台灣的異同。

註釋

1　新井一二三，〈三角紅屋頂房子的記憶〉，收入在中島京子，《東京小屋的回憶》，台北：時報，2014，頁4。

2　富田昭次著，廖怡錚譯，《觀光時代：近代日本的旅行生活》，蔚藍文化，2015。

3　中島京子，《東京小屋的回憶》，台北：時報，2014，頁35-36。

4　新井一二三，〈三角紅屋頂房子的記憶〉，收入在中島京子，《東京小屋的回憶》，台北：時報，2014，頁7。

5　Godfrey，〈消失的奧運──一九四〇年東京奧運〉，2016年8月17日，https://snapask.co/academy/437/%E6%B6%88%E5%A4%B1%E7%9A%84%E5%A5%A7%E9%81%8B%E2%80%94%E2%80%94%E4%B8%80%E4%B9%9D%E5%9B%9B%E3%80%9C%E5%B9%B4%E6%9D%B1%E4%BA%AC%E5%A5%A5%E9%81%8B。

6　《吳新榮日記全集》，第一冊，頁345，1937年10月2日。

土耳其

記憶 歷史

希臘

天文

賽普
勒斯

香料

香料共和國

飲食、鄉愁與記憶

電影本事

《香料共和國》是這些年我在「電影與社會」課堂上，每學期必定放映討論的電影。

前些年哭點很低，每回看到最後一幕凡尼斯在車站目送珊美和他的女兒以及老公穆斯塔法搭車離去的畫面，我的眼淚就忍不住流下來。怎麼會有這麼癡情的男人！對兒時玩伴及小女友這麼念念不忘，又含蓄到只能默默祝福對方。離去的畫面連結到兒時在火車站女友送他的畫面，整個場景讓人不得不動容。

這齣悲劇，沒有好萊塢式的有情人終成眷屬制式結局，有的是本片主人翁凡尼斯對過往的國族認同、飲食、家族、愛情、鄉愁、天文等等情感。凡此種種融合交織，沒有濃郁的激情，只有雲淡風輕。

片尾他回到外公昔日雜貨店拉開鐵門，進入閣樓，就像打開塵封的記憶，隨手拾起散落在木地板上的香料，灑向天空，這些香料在那一瞬間像是漂浮在宇宙間的星球。這種魔幻寫實的攝影手法，為本片男主角看似受傷的心境開啟了新的一片天空。

感人的《香料共和國》，演的其實是希臘裔的布勒米提斯（Tassos Boulmetis）的半自傳故事。

當年他和家人就是被土耳其政府驅逐出境的三萬多名希臘裔民眾的其中幾位。本片原名 πολ τικη κουζ να（Politiki Kouzina，Polis 和伊斯坦堡的舊名康士坦丁堡同義），所以本片可以直譯為《伊斯坦堡的料理》，英文片名則改為 A Touch of Spices，意味著香料對人生的影響。

這部電影最讓人印象深刻的是它的魔幻寫實風格。影像語言結合飲食、味道、星球與人生等素材，讓這部片給予觀者（同時也是讀者）深刻的感受。正是導演將飲食、鄉愁、國族認同與天文學的巧妙結合，這部看似非常個人的兒時記憶卻隱含了許多歷史上的族群與文化衝突。

電影裡沒說的歷史

這部電影有兩個關鍵年份：一九五九年與一九六四年。這分別是主角凡尼斯的幼年時光與全家被遣返回希臘的時間。導演以「開胃菜」與「主菜」當作這兩段歲月的標題，並在吟唱畫面出現時打上時間標記。

伊斯坦堡的聖索菲亞大教堂。

前菜是兒時記憶，指的是主角待在伊斯坦堡的日子，主菜則是被驅逐出境，回到希臘雅典的少年歲月。

伊斯坦堡：一九五九

凡尼斯跟他外公一起生活的幼童快樂時光，卻因一九五五年的賽普勒斯暴動而被「遣返」回希臘。這年的事件究竟是怎麼一回事，我們可以從諾貝爾文學獎得主奧罕‧帕慕克（Orhan Pamuk）的半自傳作品中找到一些蛛絲馬跡。

一九五五年賽普勒斯自英國手中脫離殖民統治，希臘當局準備接管整個島嶼。土耳其的特務在希臘薩羅尼加的一間民房投擲炸彈，這裡正是土耳其國父的出生地。此舉無疑加深了歷來島上希臘裔與土耳其裔的流血衝突。

然而宗教問題讓這裡的局勢變得異常複雜。

土耳其各大報以特刊報導了上述新聞後，仇視非回教徒的暴力事件開始層出不窮。暴亂者不僅洗劫城內的希臘雜貨

店，還踐蹋希臘及亞美尼亞婦女。這次暴動在政府的縱容下持續了兩天，對帕慕克而言，這個行為是使得這座城市比東方主義者的夢魇更像地獄。

帕慕克的父親親眼目睹這些場景，經由轉述，他依稀知道希臘裔居住區的慘狀：窗戶被砸，門被踢開，商品被搶，店內一片狼藉，形同廢墟。街上到處是破碎的瓷器餐具、玩具、魚缸及吊燈碎片。被焚燬的汽車翻覆在路旁。

電影主角凡尼斯的兒時光景則是甜美的。

與外公相處的這一段時光，凡尼斯最喜歡到閣樓上聽外公透過香料引導他認識各種天文知識。像是「金星像是肉桂」，因為「肉桂像女人，甜蜜帶點苦澀，讓人又愛又怕」，「太陽像是辣椒，熱情而火爆，光芒無所不照，所以每道菜都要加辣椒」，「鹽，像是地球有生命，生命需要食物，而鹽能使食物美味，生命和食物都需要鹽，才能更有滋味」。在外公的調教下，他認識了各種香料，也彷彿理解了宇宙星球間的奧秘。

家族聚餐更是他趁機學習料理的重要場合。他常趁此偷聽三姑六婆不會在正式場合談論的各種八卦及烹飪秘訣。母親好友小孩珊美的出現，更是他日後被政治阻斷身份認同時的重要回憶。

兒童間的兩小無猜，弔詭地反映大人在政治局勢變動下的無奈。同樣喜歡珊美的穆斯塔

法，父親就是外交官，常到凡尼斯外公的雜貨店買香料。每當他要買牡蠣，外公就會知道土耳其將有爭端，因為外交官只有在重要的宴會場合才會買牡蠣。

這是本片將政治與飲食連結的巧妙手法。

從家裡餐桌上父母親的爭吵，到歷史上居歐亞之間的拜占庭如何因為香料引起戰爭，這都是凡尼斯的兒時記憶。最令他難以接受的，是他們被驅離出境的日子。當移民官在他扮家家酒的廚房玩具上用粉筆打上大叉叉時，他那年幼的心靈可能不明白是何意義，卻對他日後的生活罩上一層陰影：他究竟是「哪裡人」呢？土耳其，還是希臘？

雅典：一九六四

影片的第二階段是「主菜」。

凡尼斯被劃開的人生經歷，就好像在暗示歷史上的拜占庭帝國在一四五三年被伊斯蘭回教徒攻陷，從此改名為「伊斯坦堡」一樣，開始過著另外一種生活。

這是一段回歸所謂的「祖國」的時期，也是他從幼童長成青少年的階段。

這時，外公並未隨他們來到希臘，每回他答應要來，總是屢屢食言。他對學校教育一點都不感興趣，無論老師在課堂上怎麼賣力指導，他腦袋裡只想著兒時的珊美與外公。有一回

一九六七年希臘政變，軍政府上台後發行的紀念幣，圖案為火鳳凰與軍人。

他竟然提著玩具就想離家出走。不料搭火車回到土耳其途中被海關的軍人攔了下來。被遣回時，車站外頭停滿了坦克。導演用這個魔幻寫實鏡頭呈現當時希臘軍政府上台後的情勢。

這時的希臘剛好是軍政府上台（1967-1974），童子軍訓練是他們的例行教育之一。凡尼斯有回趁童軍團各處宣傳募款時，認識了妓院的老鴇。老鴇看他似乎懂得料理，就留他幫忙，這裡成為他轉大人的另外一處學習地。相較於學校的軍事化教育，這裡顯地更有人情味。

凡尼斯有次被警方查到在妓院幫忙料理，經警方通報家長後，要求家長多灌輸他民族主義的觀念，最好的方式就是多去博物館、紀念館，這些地方是認識希臘的民族英雄的好去處。

這些劇情在在反映希臘與土耳其關係的日益惡化，給予軍政府在希臘掌權的舞台。

像史家一樣閱讀

焦點(1)

土耳其與希臘之間的衝突來源在於賽普勒斯島。

一九七四年，土耳其出兵賽普勒斯，這個獨立戰爭前後英國殖民勢力，希臘統一派、獨派與土耳其分裂派角力競技，土耳其裔與希臘裔公民對立而紛爭不斷的美麗島國，陷入了更劇烈的種族政治衝突之中。……

即使透過歷史冷靜凝視的眼，是非恩怨仍然難以釐清，正如一九七四年的軍事佔領，對希臘派而言是「入侵」，土耳其史書始終記為保護島上土裔弱勢免於希臘裔激進統派及背後操盤的希臘策動的恐怖活動、多數傾壓之「和平行動」。

的確，歷史文本的書寫原本就會因撰史者的觀點、意識形態而受到制約，賽普勒斯島的血淚史於英國、希臘、土耳其、希裔塞籍、土裔塞籍學者筆下會出現相當歧異的版本，但確定的是，在政治軍事不穩的情況下，種族被迫交換遷徙，平民百姓顛沛流離；古帝國與帝國

主義的餘孽，總由後世子孫來償還。 1

焦點(2)

本段探討凡尼斯外公一直不願踏上希臘土地的原因。

對於凡尼斯影響重要的外公瓦西里只出現在電影的前半段中，之後完全以象徵性的符碼若隱若現；許多宣示瓦西里出現的狀態，終究以各種奇特的理由而缺席；但有趣的對比是，直到外公過世前，凡尼斯也始終未再踏上土耳其的土地。

外公深愛凡尼斯，凡尼斯也深愛外公，但兩人都忍住思念，不願、或不敢踏上「對方」的土地：國籍不同、宗教信仰不同，卻明確地阻斷情感的直接表達。主流價值可能代表多數人的認同或習慣，使多數人有依循的路徑；但對非主流的個體而言，卻可能是無法安頓生命的迫害來源。因此，生命的根源可能只是在主流與非主流間擺盪，則「根」的保有是否可能？抑或「失落」才是更真實的本質。 2

賽普勒斯地圖，圖中可見土耳其佔領區與希臘佔領區，以及白色的英國基地區。

用歷想想

1. 本片一開始就出現嬰兒吸吮母乳及吃白砂糖的畫面，暗示這是生命中最開始的滋味，請問導演這樣安排的用意是什麼？

2. 凡尼斯外公多次說要前往希臘和子女見面，最後卻都未能成行的原因是什麼？

3. 導演用了許多比喻的手法展現香料與人生的關係，請嘗試說明彼此的關聯是什麼？

4. 片中哪些地方可以看到宗教、文化、種族及國家認同的差異？

註釋

1 林郁庭，〈香料無國界，咫尺若天涯：《香料共和國》裡種種族衝突與失根之哀愁〉，《電影欣賞》，25 卷 1 期，2006，頁 99。

2 李玲珠，〈原鄉的追索：解析《香料共和國》及其在通識課程的運用〉，《高醫通識教育學報》，第 7 期（2012），頁 98-99。

日本料理

金井紀年

物質文化

壽司

築地

味素

和食之神：美味交響曲

飲食就是人生

電影本事

　　這是我今年看過最「美味」的電影。

　　影片一開始就打出：「二○一三年，和食被選為聯合國無形文化遺產」的字眼。隨後，畫面進入洛杉磯，字幕顯示二○一四年五月十三日，凌晨五點三十分。這一天劇組跟拍金井紀年一早起來做運動和市區健走的情況。

　　這位美國共同貿易公司的創辦人，今年已經九十一歲了，每日進公司前仍然不忘運動健身、鍛鍊肌肉。他率先將壽司及和食帶到美國，是「壽司吧」的發明人。這樣的壽司餐廳近幾年來在美國大行其道，金井紀年應該是最大功臣。

　　鏡頭裡，金井說他在一九六四年時遭遇到各種打擊，包括經營失敗，決定將日本美食推廣到美國。他認為光靠本國人口，消費規模有限，才會決定前往美國開拓新的市場。他說道：「我也必須置身其中，所以全家搬來了美國，那真是搏命一戰呀！」五十年後的二○一四年，美國大城市的大街小巷已經處處可見日本料理，金井紀年因此被封為「和食在美國的最佳傳道者」。

　　正因為金井紀年有這樣的貢獻，影片一開始就以他為主角，展開了這趟美國的日本和道者」。

食之旅。導演鈴木潤一另外採訪了在美國的和食八大名廚，其中有推動和食文化遺產的重要推手——京都料理老舖「菊乃井」主廚村田吉弘、京都懷石料理主廚佐竹洋治、銀座久兵衛第三代掌門人今田景久、美國新派和食代表 Nobu 餐廳行政主廚松久信幸以及洛杉磯「勝壽司」主廚上地勝也。

此外影片也介紹了深受和食文化影響的美國主廚，像是「筆觸餐廳」主廚大衛·布雷（David Bouley）、Uchi 壽司主廚泰森·柯爾（Tyson Cole），還有最瞭解日本料理的法國廚師喬爾·侯布雄（Joe Robuchon）。

透過這些知名主廚的現身說法，並且在日本奧斯卡最佳音樂大師松本晃彥古典樂的搭配下，《和食之神：美味交響曲》讓觀眾更加理解原本不敢吃生魚片的美國民眾也能透過專家的努力，認識到和食的美味，體會到這些美食背後所隱含的日本文化精髓。

影片中有句話說得很好：「飲食其實就是人生」，正好可以作為本片的最好註解。

電影裡沒說的歷史

除了讓各家主廚對日本料理暢所欲言，電影還在片尾安排了日本食品界的各大廠牌負責人分享他們當初進入歐美市場的甘苦談。龜甲萬的經理就說他們自家的醬油在進軍歐洲時踢到鐵板。原來鯡魚在荷蘭有種吃法，是在捕撈後以生魚片的方式現吃，龜甲萬本想讓他們沾醬油吃，結果事與願違，老外還是很難接受。

片尾諸多食品業的採訪最讓我印象深刻的，是北美味之素總裁倉田晴夫所說的話：

人們去中式餐館用餐後，有時會感到暈眩噁心，以往大家都怪罪是味素不好，然而，國際重要機構都已經認可味素的安全性，並有正式公文背書，因此這一切都只是道聽塗說，美國味素的消費量，過去三十年來都是逐年成長的。

這段訪談讓我有點訝異，原來在提倡和食時，味素竟然被當作一項重要的調味料。

被創造出來的鮮味

影片多次提到，時至今日，和食之所以能成為受到各國歡迎的料理，關鍵除了器皿、文化、生活、日本精神的總總結合之外，另一項重點不外乎「鮮味」。在談到大廚如何用昆布、鰹魚慢慢熬出一鍋美味的高湯時，影片告訴觀眾這種味道其實是一種麩氨酸。之後池田菊苗博士以化學工業的方式製造出這種結晶體，並將之稱為「味の素」。

現在講到味素可是人人喊打的化學調味料，好一些餐飲業者都會在門口特別強調「本店食物不添加味素」，難以想像當年它可是近代東亞家庭主婦的最愛。我們現在對於味素的認識，所知範圍大部分都是這個「魔法調味料」的負面歷史，少有人知道它早期是如何從日本發軔，先傳到東亞，然後再進入北美，成為世界飲食文化的一部份。

讓我們來一趟味素之旅，看看這個二十世紀初期日本發明的新式調味料如何改變我們的味蕾以及如何影響我們的飲食生活。

池田菊苗博士的發明

一切都得從池田菊苗博士說起。

明治四十年（1907），池田菊苗博士運用當時的化學工業技術，從昆布中萃取出「うま

味」，創造了一種在傳統五味（甘、鹹、酸、苦、辛）之外獨特味道。一九〇八年，他與鈴木三郎助以這項含有谷氨酸鈉（Mono-sodium-L-Glatamate，簡稱 MSG）成分的調味料製造法，取得一四八〇五號的專利權。剛開始時，曾一度取名為「味精」，之後才定名為「味の素」（味素）。

一九〇九年，池田博士在東京第三十一屆化學學會的年會上以「新調味料」為題，正式對外公布發明味素調味料。同年的《東京朝日新聞》已在廣告中列出全國三地區代理店的名稱（例如關東的代理店是東京本町的「鈴木洋酒店」）。隨著川崎工場的建立與鈴木商店株式會社的設立，味素在日本的製造逐漸走向工業化與商業化。

池田博士曾在回憶錄中提到，大約是在一九〇八年時，他和夫人參加共進會得到靈感。當時他在會場取得該會的產品之一昆布後，就開始研究昆布煮熟之後的汁液成分。

味素的發明者池田菊苗博士。

他提到促使他進行研究的三個動機，一是日本民眾的營養問題。調味料在食物中的關係，宛如染料之於紡織品。只要染上美麗的顏色，即便是粗陋的棉布人也愛穿。有了甘美的調味料，即使是粗茶淡飯，也會有人開心吃喝。提供價廉物美的調味料，就是增進國民營養的方法。

第二個動機是化學問題。池田所處的時代正是合成香料興起的時候，以適合味覺為目的的調味料——例如糖精[1]——卻沒有多少人研究。有些國家禁用這種產品，但是對池田而言，這種甘味料正是那時代化學工業的強項，提醒他開創一條新的研究道路。第三種動機則是為了打破一般人認為化學不能應用於一般日常生活。他認為這種誤解非常不合理，想要改變現況。

動機

受到這三個動機的刺激，他開始研究昆布煮汁中的特殊成分。數十種上等昆布經過蒸煮，除去食鹽、甘露醇（Mannit）及鹽化加里等物，最後再分離殘液，終於得到谷氨酸鈉。

然而，從化學發現到能量產成為商品，這就要歸功於鈴木三郎助的鈴木製藥所的投入發展。

如何打入市場

透過味素，我們可以見到在第一次世界大戰前後，日本的化學工業是如何與食品業緊密結合。這裡頭涉及以下課題：川崎工場的建設、鹽酸加里的製造、大阪出張所的開設、味素如何馴服民眾、味素的經濟價值。此外，味素成為商品後，如何打入日本，甚至中華料理的市場，也相當值得關注。

根據美國學者喬丹・桑德（Jordan Sand）的研究，味素之所以能成功打入日本料理市場，起初是針對家庭主婦，強調味素是文化生活中不可或缺的調味料。由於一九二〇年代起，受教育的女性激增，家庭主婦對新科學的接受程度比較高，味素於是搭上了這股日本家庭近代化的潮流。[2]

味素也曾經歷過民眾不信任的階段。一九一八年，東京及大阪就曾流行過味素原料是蛇的傳言。這件事還嚴重到鈴木商店必須登報聲明原料絕對與蛇無關。

味素不僅流行於日本，一九二〇年代以後，這項商品已經流通到東亞的台灣、滿洲及中國的上海等地，甚至連美國都可以發現它的蹤跡。

仿冒味素在台灣

味素在台灣的普及過程和日本相反，是由餐廳推廣至家庭，而且民眾對味素的接受程度很高。

味素在台灣的流行可以從仿冒品充斥的現象看到在地特色。

一九一六年十月，警務課接獲在台中街販賣的津田檢舉，循線追查到台北廳大稻埕新店尾街的趙春榮在偽造味素。他事先收集好正宗味素的空罐，然後調和麥粉使色澤類似。由於蓋罐與正品一致，從外形上根本看不出來是假貨。除了用麥粉調配，一九一九年桃園的衛生督察官員還查到有用芋片粟粉混雜魚類骨粉及鹽的狀況。這些仿冒行為顯然不是單一現象，而是遍佈全台。

當時的味素廣告充斥台灣。一九二六年十二月的《台灣日日新報》有一則「日本新開發的做菜調味品味素」的廣告相當特別：有位張公館的老爺，每天在公餘之暇一定要做的三件事，是小酌三杯，姨太太在旁斟酒，以及在菜肴中加味素。廣告還特

報刊中的味素廣告。

別強調，這三種嗜好都很不錯，但對身體最好又不會多花錢的，就是味素。

另外一幅廣告將主角換成家貓，只要一聞到味素的香味，就會開始嘴饞。這是什麼緣故呢？原來是公館女主人每回吃完了飯，就將剩菜餵貓，那貓吃慣了這味道，喵喵叫個不停。大意是朱公館的貓每天見到女僕從廚房端菜就會跟在腳邊，喵喵叫個不停。

這一則廣告還吐露了其他訊息。廣告右下角提到這款味素在各雜貨店、海產店、醬園等處都有代售。左下角則寫產品本本舖是位在東京的鈴木商店，讀者只要寄上五分錢的郵票，總店就會寄出一本四季烹調的料理指南手冊。

上海的天廚味精

味素在中國的發展就不像台灣這麼順利，不僅如此，還出現了能與之相抗衡的中國貨——天廚味精。

一九二三年，商人吳蘊初在上海設立了天廚味精廠。起初規模不大，尚無法與日本競爭。經過種種改良，銷路才逐漸擴展，在國貨運動期間銷售表現相當搶眼。當時報紙的廣告詞是這麼說的：「天廚味精，國貨明星。調和葷素，美味立成。有滋養性，是經濟品。請君試用，保君稱心。」受到當時反制日貨運動的推波助瀾，這項商品廣受民眾喜愛。但也因為如此，

引來日本企業針對天廚味精的商標提出告訴，引起記者關注，許多日報與週刊紛紛報導這個重大事件，例如《商業雜誌》的〈天廚味精廠調查記〉、《銀行週報》的〈味精商標之爭執觀〉。[3]

北美

味素在北美則是透過華人及食品加工的管道進入市場。到了一九七〇至一九八〇年代，隨著環境意識的抬頭，民眾開始關心化學物質的食品安全問題。味素對人體造成的健康影響，開始成為美國民眾討論的焦點議題。

如同桑德教授所說，味素的例子，就是一個人工的味道如何被創造出來的故事。只不過這個不起眼的調味料並沒有引起學界太多討

上海天廚味精廠廣告。[4]

論。研究味素歷史所關注的重點，不僅是在味素如何透過當時的化學工業，打造出調味料的全新品牌，還必須用全球史的視角，探討這個企業是透過何種方式打進海外市場？在二十世紀前半葉，很少有商品能像味素一樣行銷如此成功，不但能走向國際，還顯出不同的在地特色。

全球視野下的味素研究

當前學界的全球史的研究成果，有助於我們探討日本明治以來的味素與化學工業是如何結合的。我們也可以探討味素的工業化、味素的發明、川崎工場的製造技術、第一次世界大戰下的製藥事業、創業時代的販賣活動、海外市場的擴大等課題。還有當日本味素銷售經驗形成以後，又是透過什麼方式將商品銷往海外。用歷史發展的角度去看，我們可以探討從大正到昭和之間，鈴木商店如何成為「味の素」的「本舖」。從地理空間的角度，我們還需探討國內市場的擴大與海外市場的開拓，以及中日戰爭後的中國貨物進出口變化。

透過探討味素在東亞的生產、流通與消費，我們不僅稍微可以理解日治時期日本產業史的發展，還能認識受日本勢力影響的幾個東亞地區，是如何接受這項新商品，並且得到一場感官與味覺的新體驗。這裡頭有化學工業技術史與產業發展史的關聯、有負責株式會社鈴木

商店的企業史與經濟史問題，有海外推廣的廣告與消費文化的文化史重點，也涉及與二十世紀飲食文化變遷有關的感覺史課題。此外，在戰時體制下，更涉及了殖民體制的政治史課題。

因而，透過味素的全球視野研究，我們更能理解一項商品的全球化特色。

味素研究所涉及的層面相當廣泛，不僅有地域的問題，還有跨學科的問題，不讓這個主題淪為進步史觀的科技史或產業史，是未來要努力克服的部分。前人研究全球史的一些經驗，可以讓我們既能保持宏觀的視野，又能做到微觀的洞察。

物質文化

物質文化史的研究，則有助於我們探討味素傳入台灣及上海、滿洲後，如何融入當地的飲食習慣，進而形成新的消費文化。這裡頭涉及了城市文化、百貨店及旅行文化興起。廣告則在其中扮演重要角色。

正如桑德教授所說：「味素的研究是二十世紀後半葉日本資本主義文化的一部份，MSG的國際軌跡與二十世紀的社會史有密切的關聯性」。研究味素的歷史不僅讓我們更深入理解台灣飲食史，也可以跨界透視整個東亞的物的交流史。[5] 不管我們從何種角度觀看味素，對我而言，寫出一個有意思的味素故事，或許更為重要。

東京築地魚市場

最後來談談築地。

除了味素，電影裡頭另一個吸引我的主題是東京的築地魚市場。

東京築地魚市場的空拍圖。

這個有八十年歷史的市場，是日本最大的魚貨集散中心，一直以來都是遊客品嚐新鮮生魚片並且瀏覽各個攤家魚貨的好地方。影片中也提到，美國許多壽司店的鮪魚及各種生魚片食材都是由此地空運過去。最近這個市場面臨拆除，必須移到另一處新建的場館。由於新地點位置偏遠，交通不便，此舉引發商家反彈，新任的東京都知事小池百合子也有些微意見，原訂在二〇一六年十一月吹熄燈號的規劃恐有變數。

此地又稱為「河岸」。「河岸」一詞誕生於江戶時代的日本橋，由於魚市場最開始是出現在日本橋旁邊的河岸，於是就稱這個魚市場為「鮮魚群聚集的河岸」，簡稱「魚河岸」，最後又變成了「河岸」。其他地方的魚市場不這麼叫，只有從江戶時代傳承下來的築地魚市場有這樣的別稱。

築地魚市場平均一天的水產交易量有兩千三百噸，供應全世界的魚貨。

昭和初期的魚貨是用貨運火車載運，由於此處土地無法鋪設直線的鐵軌，為了讓整列火車能停靠在商店林立的建物旁邊，最後決定配合弧形的鐵路蓋出巨大彎曲的建物。在這座扇形的建築物中，大約聚集了有九百家以上的水產批發店。

整個市場佔地約七萬坪，是東京巨蛋的六倍，按營業性質劃分為場外及場內，場外提供給一般客人閒逛購物，場內則是以餐廳業者或魚販等內行人為主要客戶的專業市場。旅客很愛一大早就在場外排隊，等著吃一客四千五百日圓的生魚片。

魚市場的運作方式是：產地↓大盤↓中盤↓零售。作業的細節則是魚貨通常會在交易前一天的下午兩點抵達河岸。貨車會在此時陸續聚集到市場周圍。這些魚貨不只是來自日本各地，還有像是世界各地的鮪魚、紐西蘭的鯛魚、中國或美國的比目魚、台灣的鰻魚等等。

產地的魚貨會先集中到大盤，像是「大都魚類」、「中央魚類」、「東都水產」、「第一水產」等七間公司，他們的權責就是向產地下單調度魚貨。這些到大盤的商品會在拍賣場上進行交易。接著，中盤商會向大盤商購買商品，再運回各自的店鋪。為了方便客戶購買，中盤商會在販售前先行分裝。他們服務的客戶是餐廳、魚販或者是超級市場的零售業者。

電影中位在美國各處的日本料理名店就是透過這個管道進口各種鮮魚。6

像史家一樣閱讀

焦點(1)

《和食之神：美味交響曲》比較沒有提到日本料理傳入美國時，是如何在美國現有的社會文化架構下，影響到一般社會大眾。陳玉箴教授這篇文章雖然寫的是日治台灣的西洋料理的引進，但談論了西式飲食是如何鑲嵌入台灣社會，台灣消費者又如何認識西餐及其所代表的西方文化。讀者可以透過此文去思考這部紀錄片所沒有談到的問題。

在此界定下，舉例而言，「日本料理」一詞，所包含的不僅是日式菜餚、製做日式菜餚的技術、特定餐具及懷石料理、立食等消費型態，同時也包括供應日式料理的多種店家，如壽司店、蕎麥麵店、會席料理屋，以及經常與「日本料理」連結的精緻、意境等象徵意涵。……

從西洋料理在台灣的發展情形，本文欲進一步申論的是，「西方文明」與「現代化」的連結與獲得接受，並非一必然發生的過程，會因不同的社會結構、權力關係，而有不同的發展。

在台灣受日本殖民時期社會結構的限制下，外來文化的進入，與文化實踐的學習，受到日人對西方認知的影響，且由於日本掌握外來品進入的渠道（如洋酒進口、食材進口、大型料理店或珈琲館、喫茶店的開設，及日本化西洋餐點的呈現），而深刻影響台灣人對西方料理的認識。另一方面，臺人所處的不同社會地位，也造成彼此間對西方事物認知的不同。[7]

焦點(2)

《和食之神：美味交響曲》中的受訪者金井紀年，到美國後積極推廣和食的原因，開眼電影網的影片介紹有相當清楚的說明。

劇情描述金井紀年二戰時擔任補給官，卻因糧食運輸失誤、導致同袍餓死。滿懷愧疚的他退伍後，赴美學習糧食貿易贖罪，戮力在美國推廣日本和食，無奈美國人卻對生食敬謝不敏。他於是不計成本創設「壽司學院」推廣，果然和食風潮席捲美國，料理店如雨後春筍地開張，並獲得米其林星級評鑑。但他卻因與家人聚少離多，兒子表明無意繼承衣缽……

日本人信仰多神，深信自然萬物皆蘊含靈性，於是將飲食的神聖性發揮到極致，並藉由美味精緻的料理，展開與神靈的接觸……[8]

焦點(3)

這篇報導說明日本在二〇〇七年時曾欲編列預算對全球的日本料理進行認證。

日本農林水產省表示，經過與財務省反覆交涉，二〇〇七年度用來對海外的優質日本料理店進行認證的二點七六億日元（約兩百三十四萬美元）的預算起死回生，獲得批准。不過，由於日本農林水產省試圖對海外日本料理店進行認證的做法受到美國輿論的批評以及一些日本政治家的質疑，所以該項目的名稱不得不由「海外日本餐廳認證事業」改為「海外日本餐廳支援事業」。

由於日本料理清淡健康，全球出現了日餐熱潮。據日本產經新聞報導，在美國，日本餐廳的數量十年內增加了二十五倍，現在全美國共有九千多家日本料理店。不過，在這九千多家日本餐廳中真正由日本人經營的不到百分之十。不少日本人懷疑，海外的很多日本餐廳是掛羊頭賣狗肉，誤導了外國人對日本料理的認識，破壞了日本料理的形象。日本農林水產大臣松岡利勝則稱，「日本料理雖然在海外大受歡迎，但很多日本餐廳都只是徒有其表。為了讓日本的飲食文化和飲食材料遍佈全球，希望能推廣真正的日本料理。」9

焦點(4)

國際日本文化研究中心共同研究員原田信男在《和食與日本文化：日本料理的社會史》的前言，說明了「和食」的定義是什麼。

即使我們身處如此豐富的飲食環境中，毋庸置疑，和食仍然最受歡迎。在我們身邊，提供和食的料理店最多，然而究竟「和食」是甚麼呢？這是一個極為難解的問題。在海外的日式餐廳裡，幾乎都有吉列豬排這道菜，但是如果吉列豬排可以稱為「和食」的話，就會浮現出「咖哩和拉麵也可以稱為和食嗎？」這樣一個問題。……

在考慮到傳統的味覺體系時，味噌以及醬油等調味料固然很受重視，但是說到最基本的和食樣式，其實米飯之外只要有味噌湯和鹹菜的話，無論副菜是甚麼都可以稱作「和食」。吉列豬排也好，烤肉也好，漢堡肉餅也好，只要有米飯、味噌湯和鹹菜的話，和式定食立刻就成立了；即使是烤肉和漢堡肉餅，如果配上蘿蔔泥，再蘸著醬油吃的話，也完全是和風料理。在此筆者特意使用了「和式定食」或「和風料理」這樣的詞，但是即使再加上「日本食品」和「日本料理」，再把它們統稱為「和食」，大家也不會感到不協調吧。

其實「和食」這個概念本身就是極其曖昧的。「和＝日本」這個公式本身雖然沒有甚麼

問題，但是可能會有意見認為，嚴格來說，和風料理和日本料理是兩回事。的確，「和」與「和風」之間在語感上存在著很大的差別。但是，即使換成「日本」與「日本風」，它們表示的意義也依舊是曖昧的。在此，我們將面對的就是「何謂日本」這個大問題。[10]

✦

✦

用歷想想

1. 《和食之神：美味交響曲》中的主角金井紀年為何要在美國積極推廣和食？

2. 根據影片內容及焦點資料，你覺得和食在美國的推廣初期可能遭遇到什麼文化衝突？這些大廚或經營者如何面對這些挑戰？

3. 味素是二十世紀食品工業領域的新發明，深切影響近代的日常生活，為何到了一九七〇年代之後，味素反而轉為負面形象？你覺得可能的原因是什麼？

註釋

1　白色無臭的結晶粉末，甜味在砂糖的四百倍以上，可以作為醫藥品、防腐劑及食料品。

2　Jordan Sand 著，天內大樹譯，《帝國日の本生活空間》，東京都：岩波書店，2015。

3　記者，《商業雜誌》，《天廚味精廠調查記》第 3 卷 4 期（1928），頁 53-78；裕孫，《銀行週報》，〈味精商標之爭執觀〉，第 8 卷 15 期（1924），頁 32-35。

4　「上海歷史圖片搜集與整理系統」，http://211.144.107.196/oldpic/node/13635。

5　蔣竹山，〈味素小史：改變近代東亞味覺的魔法調味料〉，《自由評論網》，2016 年 2 月 12 日，http://talk.ltn.com.tw/article/breakingnews/1596030。

6　福地享子，《築地魚市場打工的幸福日子》，台北：馬可孛羅出版社，2012。

7　陳玉箴，〈日本化的西洋味：日治時期臺灣的西洋料理及臺人的消費實踐〉，《臺灣史研究》，20 卷 1 期（2013），頁 79-125。

8　http://app2.atmovies.com.tw/film/fwen03846402/。

9　克峰，〈日本要對全球日本料理「認證」〉，《農村‧農業‧農民》，2007 年第 2 期，頁 54。

10　原田信男，《和食與日本文化：日本料理的社會史》，序章〈何謂和食〉，香港三聯，2011。

希特勒

記歷
憶史

錫鼓

德國

再見
列寧

惡魔
教室

吸特樂回來了！

戰後德國的歷史記憶光譜

電影本事

這年頭還有人在關注希特勒這位歷史人物嗎？

兩天前的媒體網路版才刊登一則台灣學生欠缺國際觀，連希特勒是哪裡人都不知道的報導：「清大榮譽講座教授李家同今天接受本報採訪時感嘆，台灣的年輕人缺國際觀，他有次抽問十一個國中生，希特勒是哪國人，只有兩人答德國，有三人竟把希特勒當成敵對的美國人，誤為正在選美國總統的希拉蕊。」[1] 我比較關心的反倒不是希特勒到底是德國人還是奧地利人？或者是台灣人到底有沒有國際觀？而是現在的德國怎麼看待這位歷史人物。

電影《吸特樂回來了！》應該是一個探討這個話題的重要指標。

本片是今年相當受到矚目的黑色喜劇，更是鬼才導演大衛・溫德（David Wnendt）繼得獎作品《潮濕地帶》之後的最新力作，光是在德國就狂賣七億新台幣。

電影改編自德國作家帖木兒・魏穆斯（Timur Vermes）的暢銷小說《希特勒回來了！》。

劇情敘述希特樂沒有死於二戰，而是穿越時空來到現代，陰錯陽差地被電視台當作是唱作俱

希特勒及其招牌手勢。

佳的天才演員。他開始上電視、接受巡迴訪談、與民眾面對面接觸，媒體靠他的犀利言行衝高收視率，他也成為全國明星，最後還以他的故事拍攝電影及出書。

一瞬間，那個二戰時期的傳奇人物又回來了！他批判當前德國敏感政治、社會問題的種種言詞，吸引了許多人，其中有人歡迎，有人唾棄。就在這虛虛實實之間，影像前的我們被這些荒謬的劇情搞得團團轉時，穿越時空的希特勒留了下來，而當初發掘他的那位男主角卻被當成精神病人關了起來，這一切的反諷與省思在觀眾的疑問中，持續醞釀下去。

電影裡沒說的歷史

這部電影讓我聯想到類似議題的幾部作品：《錫鼓》（一九七八）、《再見列寧》（二○○三）、《惡魔教室》（二○○八）。

這些電影前後相隔有三十年之久，或多或少都與戰後德國的歷史反省與歷史記憶有關，在此可以和《希特勒回來了！》一併探討。

拒絕長大的男孩

現在的年輕人應當沒幾個人聽過《錫鼓》這部電影，這在我唸書時代可是相當有名。影片又名《拒絕長大的男孩》或《鐵皮鼓》，改編自諾貝爾文學獎葛拉斯（Günter Wilhelm Grass）的同名小說，曾在一九八〇年得過奧斯卡最佳外語片。

導演從一個小男孩的眼光來看德國歷史的變化。男孩名叫奧斯卡，因摔傷成為侏儒，身高不再增長。他隨身帶著鐵皮鼓到處敲打，又常靠可以把玻璃喊破的尖銳嗓音進行各種抗議，在影片中是一個相當怪誕的角色。[2]

經由他那童稚的目光，我們看到二戰期間一幕幕光怪陸離的現象。像是對納粹有著英雄般的狂熱崇拜，法西斯的惡形惡狀，德國佔領區波蘭但澤一地民眾的道德淪喪，還有德國小市民階級的盲從。

此外，透過奧斯卡拒絕長大的形象，以及用他這種小人物透看大人世界的視角，導演塑造出一種從反面觀察、解構及擊鼓控訴這個時期敗德居民瘋狂搖旗吶喊的愚昧。

電影不僅抨擊戰時德國的敗德、偽善、盲從、軍國主義、德國理性主義與唯心論壓抑下的肉慾文化，更批評了教會的冷酷、無人性還有對法西斯橫行的姑息。由於片中運用了大量的象徵物（馬頭、鰻魚、汽水粉、鼓）來表達性慾與死亡，導致整個影片變得相當不好理

解。以往在課堂上播放時，甚至常有同學表示即使看完也不知道它在演什麼。同樣探討歷史記憶，《再見列寧》就親民多了，同學的迴響也總是比較熱烈。

善意的謊言：再見列寧

《錫鼓》的主旨在提醒世人，戰後的德國整個國家陷入失憶，民眾只顧戰後重建，從廢墟中再站起來，擺脫經濟困境，卻忽略對歷史的反省。全片就像葛拉斯小說的宗旨，是在於喚醒德國人的歷史記憶。

《再見列寧》處理的也是德國的歷史記憶，但焦點則是放在柏林圍牆倒塌前後，兩德統一的問題上。透過日常生活中的物件來重現東德民眾對過往社會主義時代的懷舊，是這部電影的重點。

我的同事潘宗億近來為文深入分析這部影片。[3] 他以兩德統一的發展歷程，將本片分為四部分。第一部分談男主角亞力一家在東德的日常生活史。飾演亞力的演員是當前德國電影界的當家小生，參與多部影片演出，在本書介紹的《替天行盜》片中也可以看到他的身影。

出現在影片中的日常生活物件有：柏林圍牆、電視塔、亞歷山大廣場、世界鐘、列寧雕像、國宅公寓、六一〇拖板車。人物則有東德第一位太空人、少年先鋒隊。組織則有德意志

統一社會黨、國家安全部。

第二部份則述說德國統一對亞力一家的影響。亞力母親克莉絲汀在參加國慶宴會接受黨的頒獎途中，親眼目睹亞力在街頭跟群眾一起示威，一時受到刺激而昏倒。送醫急救後，持續昏迷了八個月。克莉絲汀甦醒後，整個國家已然改朝換代，發生巨變。

我們會看到，統一社會黨總書記何內克（Erich Honecker）辭職下台、兩德邊界開放、柏林圍牆倒塌、民選政府開始運作。在這個階段，亞力原本任職的國營電視維修站關門大吉，只好改去衛星天線公司工作。他在那裡認識了來自西德的丹尼斯，兩人成為工作搭檔，這顯然是兩德統一的象徵。亞力姐姐則放棄學業，在漢堡王工作，與來自西德的韓納成為男女朋友。此外，兩德統一也讓他母親昔日的社會主義的黨員同伴被迫失業。生活上也有所轉變，賓士、BMW、IKEA，甚至可口可樂這些資本主義世界的生活物品開始傳入東德。

到了第三部份，亞力為了不讓母親受到刺激，影響病情，決定在七十九平方公尺的房間

二○一五年時德國將一九九一年在東柏林拆毀的列寧頭像運往博物館展覽。

內打造一個「看得見的東德」。他找來東德時期的床鋪、書桌、書架、照片，還苦心準備了母親特別喜愛的東德飲食：金磨卡咖啡粉、斯博特醃瓜、福林硬麵包。由於超市引進資本主義世界的商品，導致這些懷念意義更甚於實質意義的商品越來越難買到，亞力最後用東德舊商品罐子裝著假冒的食品，繼續瞞天過海。

假造商品可能不是最困難的部分，要讓他的母親看得到東德新聞就得費點功夫。亞力號召有拍片夢想的同事，打造了一個虛構的影像環境，其實克莉絲汀所看到的節目，都是拿舊新聞重新剪輯播放。

夜路走多了，難免也有露出馬腳的時候。像是她母親看到對門大樓所懸掛的可口可樂廣告布條，或者在街上見著各式各樣的西德車輛，還有與舊東德時期不一樣的街景，甚至看到天空出現直昇機懸吊著被拆卸下來的列寧雕像呼嘯而過。遇到這種突發狀況，亞力和友人只好再編出新的故事，說些東德開始接受西德難民這種謊言。

故事不可能一直演下去，最後他們找來太空人扮演國家主席，拍下偽造的新聞畫面，讓他母親知道兩德已經統一了。當母親病危時，亞力還特意去找昔日投奔資本主義世界的父親來見母親最後一面。

影片結尾，亞力的母親終究走了。這善意的謊言，也如同最後旁白所說：「母親腦海中

的祖國是她所堅信的，這烏托邦守護母親到最後。」這是個壓根就不存在，卻在回憶中一直與他母親相聯繫的國家。

極權主義有可能重出江湖嗎？

到了二〇〇八年，《惡魔教室》上映。這部由小說《浪潮》（The Wave）改編的電影，導演是出生在德國漢諾威的鄧尼斯・甘賽爾（Dennis Gansel）。故事敘述一位高中老師雷恩的極權主義課程，讓學生在一週內認識什麼是獨裁、什麼是領袖、什麼是服從、什麼是集權，目的是讓他們親身體會並思考，這個時代究竟可不可能再度出現希特勒時代的極權主義。

過程中，同學漸漸從選出領袖、發言要舉手、穿制服、挑出口號標語，出外相互幫忙等作為，彼此形成一股校園勢力，大到招引無政府主義者的挑釁，最後雖然找到認同感，但卻也造成對其不同意見者的排擠，最後一發不可收拾，全劇以悲劇收場。

小說其實改編自真實故事。一九六七年四月，加州庫伯利（Cubberley）高中的歷史老師羅恩・瓊斯（Ron Jones）在歷史課上遇到教學上的困難。他無法向學生解釋為何德國民眾會對納粹屠殺猶太人感到無動於衷，為了要加深他們的瞭解，便對這群高二學生設計了名為「The Third Wave」的實驗課程。

沒想到幾天之後，越來越多學生主動加入，大家不知不覺陷入一種難以自拔的集權狂熱中，整個班級儼然是二戰時的納粹組織。直到最後，老師播放納粹屠殺的暴行圖片，一臉驚愕的同學才有所覺悟。

與小說有點出入，電影的場景從美國搬到德國，也不像小說特別著重刻畫的是女性角色。課程縮減為一週而非一學期。老師是臨時起意。整件事嚴重到有人舉槍自殺身亡。凡此種種都不是小說的情節。

透過這部影片，我們認識到獨裁政權與極權主義絕對不是希特勒時代才會有的過時產物，它隨時可能發生在你我身邊。一旦我們放棄個人的權利，交給某個野心者，當他匯集一切，力量將會大到超乎我們想像，希特勒的權力就是這樣誕生的。

誰說極權主義不可能出現在當今社會的？這部片就狠狠地給我們上了一堂歷史的實驗課。

從《錫鼓》、《再見列寧》、《惡魔教室》到《吸特樂回來了！》，在在顯示德國自戰後，只要有關希特勒、戰爭、國族認同、懷舊等歷史記憶，總是一直牽動著每個國民的敏感神經。影像工作者更是運用各種題材，表現出他們對過往德國所犯戰爭過錯與德國歷史的深刻反省。

像史家一樣閱讀

焦點(1)

小說《吸特樂回來了！》書中希特勒對德國的當前執政者的批評。「暢飲者」暗指巴伐利亞基督教社會聯盟，而「山林保衛隊」和「銅管樂隊」都是巴伐利亞的特殊風景。

不過，最令人震撼的莫過於德國現況。這個國家的最高層屹立著一位笨重婦女，渾身散發垂柳般的信心。她在東德經歷了三十六年的可怕動亂，卻絲毫沒有感到任何不對勁，這點最為人詬病。她與巴伐利亞的暢飲者相互聯手，結合國家社會主義拙劣的複製品。他們不採用國家主義價值觀，而是以過去熟知的、對於梵諦岡言聽計從的教皇極權主義，修飾看來只是半生不熟的社會公益要素。其綱領中的其他漏洞，填塞以山林保衛隊和銅管樂隊敷衍了事，內容貧乏，似乎唯有採取強硬手段，才能阻止這些說謊成性的無賴。[4]

焦點(2)

潘宗億這篇文章，主要採取「文化記憶」的視角，檢視《再見列寧》及其所再現之「懷

舊東德」的多重意義，梳理「懷舊東德」的歷史脈絡，指出「懷舊東德」以東德商品與物質文化消費，作為表現形式的「文化記憶」基礎。他認為《再見列寧》展示個人、群體記憶和認同建構的社會性、物質性、儀式性與空間性。透過這樣的研究取向，本文得以論證「懷舊東德」與《再見列寧》，究竟如何構成寄託東德懷舊情懷的「記憶場所」，成為德東人建構其社群認同的社會性空間。

本文在「文化記憶」此一分析框架下，具體觀察兩德統一後，德東人從西德商品消費熱，一直到東德商品消費熱的激烈轉折，從中檢視其經濟、政治、社會與文化脈絡因素，論證上述現象如何視覺化於《再見列寧》的「文化媒介」之中。本文已呈現，兩德統一歷程中見諸各領域之去東德化所導致的困境與挫敗，並非東德社群「懷舊東德」的唯一因素。在「轉折」劇變之後，新德國選擇性國史書寫，強調東德黨國機器暴力，造成東德史的「去合法化」，以及東德日常生活史的邊緣化，使德東社群在歷史情感與記憶上，均受傷害，不但形成與西德佬之間的無形柏林圍牆，產生「二等公民」的自我認知，最終與起渴望回歸東德穩定生活的憧憬。在此情況下，到二〇〇四年六月，仍有評論者指出「在我們的歷史記憶中，德國還是一直分裂著」。是故，德東人只好寄情「懷舊東德」，藉東德商品消費，建構其德東社群

認同。本文認為，「懷舊東德」商品化，是西德主導的強勢統一政策，與選擇性國史書寫暴力下，造成德東人「歷史情感之傷」的必然結果。

「文化記憶」分析概念之運用，讓本文得以《再見列寧》為中心，從事物生命史與東德消費文化的角度，探究「懷舊東德」的物質記憶基礎，並呈現此一懷舊商品化背後所隱涵之選擇性記憶與遺忘和認同建構的辯證關係。[5]

焦點(3)

本段文章說明過往的希特勒研究太過強調他與環境的關係，少有從心理分析的角度來研究他的人格特質。

二○一五年十一月，「恐怖政治地形館」舉辦了一場新書發表會，是專門研究納粹歷史的 Peter Longerich 教授發表他新出版的《希特勒傳》。

在此之前，一般公認寫得最好的希特勒傳是英國歷史學者 Ian Kershaw 在十幾年前出版的兩冊專書。Kershaw 主要是將希特勒放在當時德國歷史情境下來觀照。他把希特勒視為納粹共犯結構裡的一員，屬於「魅力型領袖」。這樣的書寫⋯⋯看重人與大環境之間的互動關

係，……可能輕忽之處在於，太把領導人當作正常人來看；忽略了有些叱詫時代風雲的人，人格特質上可能有相當病態或偏執的地方。

……這本《希特勒傳》在某個層面是與專業心理分析團隊一起討論後的研究成果。為了讓一般讀者閱讀上不受干擾，並沒有從深奧的心理分析或精神分析觀念著筆，改由提出一般人在希特勒身上也輕易可以看出的一些極端人格特徵來重新討論他。這些極端人格特質包括：「控制狂」，例如希特勒完全無法忍受等待事情自然發展，而一定要強力加以主導；他也無法與人產生連結感，情緒智商很低……等等。……Longerich 提出具體的史料證明，不管是對重病傷殘者的「安樂死」、或是以「最終解決方案」有系統地大規模屠殺猶太人，希特勒始終扮演著「決策者」的角色。[6]

✛

✛

用歷想想

1. 請從《錫鼓》、《再見列寧》、《惡魔教室》到《吸特樂回來了！》，談談戰後德國的歷史記憶的光譜有哪些變化？

2. 你覺得《吸特樂回來了！》中的某些劇情在反諷當前德國的哪些政治與社會現象？

3. 兩德統一後，為何出現「懷舊東德」的現象？透過電影《再見列寧》，我們可以看出哪些懷舊風潮？

4. 歷來史家及影像工作者對希特勒的書寫有哪些關注重點？請分別從電影與書籍兩方面探討。

註釋

1 〈李家同嘆國中生怎麼了？把希特勒當希拉蕊〉，《聯合新聞網》，2016 年 9 月 13 日，http://udn.com/news/story/6885/1959539。

2 葛拉斯，《錫鼓》，台北：貓頭鷹出版社，2001。

3 潘宗億，〈再見列寧：消費東德與新德國族認同危機〉，《國立政治大學歷史學報》，46 期（2016/11）。本論文為待刊稿，感謝作者提供，特此致謝。

4 Timur Vermes，《吸特樂回來了！》，台北：野人出版社，2014，頁 141。

5 潘宗億，〈再見列寧：消費東德與新德國族認同危機〉。

6 花亦芬，《在歷史的傷口上重生：德國走過的轉型正義之路》，台北：先覺出版股份有限公司，2016，頁 137-139。

第三部

全球史與
全球化

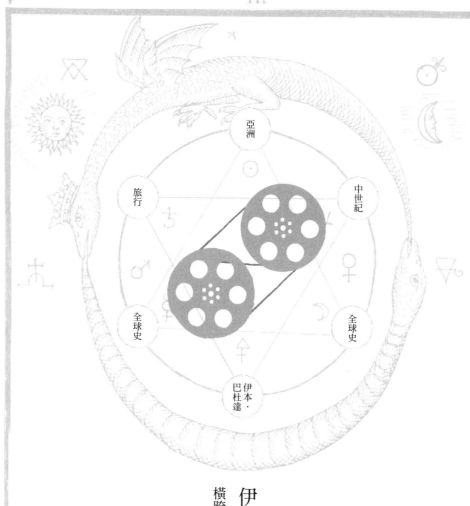

亞洲

旅行

中世紀

全球史

全球史

伊本‧
巴杜達

伊本‧巴杜達

橫跨亞洲世界的中世紀行旅者

電影本事

二〇〇八年，英國ＢＢＣ公司製作了一部有關十四世紀旅行家伊本‧巴杜達（Ibn Battutah）的紀錄片《橫跨世界的男人》（The Man Who Walked Across the World），當年八月分三集播出，標題分別是〈漫遊者〉、〈魔術師與神祕主義者〉、〈貿易風〉。內容敘述作家提姆‧麥金塔—史密斯（Tim Mackintosh-Smith）跟隨巴杜達橫跨的三大洲、四十國、七萬五千公里的歷史之旅。

擔任紀錄片主持人的史密斯是英國的阿拉伯語文學家、旅行家、作家與講師。他在葉門生活多年，寫過許多中東的書，一九九八年曾以 Travels with a Tangerine: A Journey in the Footnotes of Ibn Battutah（《與丹吉爾人同行》）獲得湯瑪斯‧庫克（Thomas Cook）旅遊文學獎。也曾協助英國ＢＢＣ公司製作多部一系列相關節目。

說起巴杜達，西方學生對他應該不陌生，他的事蹟常被寫入教科書中，是中世紀的著名旅行者之一。《新全球史》就提到，這位摩洛哥旅行家巴達杜曾在一三三一年到訪非洲東海岸最繁忙的城邦基盧瓦（Kilwa）。在他筆下，這個城市有許多來自阿拉伯半島和波斯的穆斯林學者，他們經常跟當地的統治者切磋討論。

英國 BBC 公司的《橫跨世界的男人》紀錄片網站。

這本書還引用史料說明巴達杜對東非沿岸摩加迪沙一地穆斯林社會的描述。巴達杜的足跡遍布東半球的大部分地區。他曾兩次來到撒哈拉以南的非洲地區，留下不少紀錄，使我們對這個城市的商業、社會風俗及熱情好客等各方面都能有所瞭解。[1]

主持人史密斯在第一集的節目中拜訪了巴達杜位於摩洛哥的出生地丹吉爾（Tangier），體驗相傳已久的中世紀出神音樂（trance music）。在埃及，史密斯到了一處偏遠的村莊（巴杜達曾經在那裡有過一次神奇的預言夢境），並造訪世界上最古老的大學所在地開羅。

第二集的史密斯在土耳其觀看了一齣旋轉苦行僧儀式「旋轉舞席瑪（Sema）」。在托魯斯山（Taurus）遇到了土庫曼游牧民族的後代。在克里米亞和韃靼人聊天。在德里欣賞伊斯蘭魔術師表演印度的繩索把戲。

到了第三集，史密斯走訪了昔日為伊斯蘭所統治的

印度區域。此外，也到了中國，踏查十四世紀的伊斯蘭帝國與該地的貿易路線，過程中他採訪到有個少數民族可以溯源他們的祖先至阿拉伯，並拍攝到一堂阿拉伯語課程。

電影裡沒說的歷史

史密斯在二〇〇三年編著的 *The Travels of Ibn Battutah* 已經有中譯本《伊本·巴杜達遊記》，若能搭配這本遊記，讀者可以很快理解到這部紀錄片所提到的各段歷史細節。[2] 除了直接閱讀這本遊記，我們也可以從另一個面向去理解巴杜達所處的中世紀亞洲。

第二次舊世界大交換

如果你看過另一本大歷史名著《西方憑什麼》，應該對以下這段話不陌生：

九世紀的東方，其發展已相當有起色，足以啟動第二次舊世界大交換。商旅、教士、移民再度橫跨草原和印度洋，再度創造一個東西頻頻接觸的重疊地帶。在成吉思汗少年時期，

巴杜達的旅行路線圖。

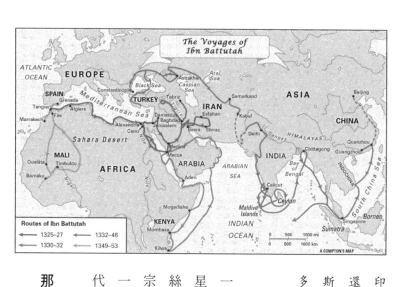

印度洋商旅做的買賣已不僅是香料、絲綢等奢侈品，還有大宗糧食，其量之豐，羅馬已難望項背。從波斯灣的荷姆茲到爪哇的滿者伯夷（Majapahit），許多城市都因國際貿貿而欣欣向榮。3

伊安‧摩里士（Ian Morris）所強調的是，第一次的舊世界大交換曾在歐亞兩端形成幾條有如零星蛛絲的貿易路線，但到了第二次大交換，這些蛛絲就結成了一張大網。此時不僅是商旅，教士也受宗教寬容的吸引而前往東方。甚至可以說，這一千一百年以來的是人類有史以來第一個科技移轉時代，而且這段時間落後的可是西方文明。

那時，亞洲即世界

上述這段話講的也是《旅人眼中的亞洲千年

史》的重點，書中處理的正是西元五百年至一千五百年間的「大亞洲世界」時代。[4]

本書原名為 When Asia Was the World: Traveling Merchants, Scholars, Warriors, and Monks Who Created the "Riches of the East".，直譯的意思是「那時，亞洲即世界：創造『富饒東方』的行旅商人、學者、軍人及僧侶」，由這裡可看出作者的目光集中在這三在跨文化地區移動的人身上。[5]

作者斯圖雅特‧戈登（Stewart Gordon）是密西根大學南亞研究中心的資深研究員。根據學術網站的介紹，他並非只是個象牙塔內的學院史家，三不五時會搭著巴士橫越土耳其、伊朗、阿富汗、巴基斯坦與印度等國閒晃。[6] 學術研究方面，論文涵蓋環境史、軍事史、醫學史、網絡、王朝策略及社會動盪等主題，專著則主要集中在近代以前的印度史，近幾年則是關注海洋史與大西洋以外的奴隸史。[7] 在已出版的著作中，二〇〇七年的《旅人眼中的亞洲千年史》最受好評，目前已知有七種不同語言的譯本，還被美國國家人文基金會選為美國超過一千家圖書館的必藏圖書。

這九篇橫跨一千年的行旅故事，一般讀者比較熟悉的可能是僧侶玄奘、鄭和下西洋時的穆斯林翻譯馬歡這兩位與中國史比較有關的人物。其餘七篇的故事有中階廷丞法德蘭、醫生與哲學家的西那、猶太香料商人易尤、使者與法官的巴杜達、軍人巴卑爾及葡萄牙藥商皮萊

資，唯一與人物無關的篇目是印坦沈船。

《旅人眼中的亞洲千年史》中的巴杜達

戈登看似寫人，其實是在寫物的交流。只要看看每章主標題的關鍵字即可得知（像是「寺院」、「銀與船貨」、「胡椒」、「寶船」、「血與鹽」、「藥」等），這些不同身份的人物則是物的交流的背後功臣。原來在克羅斯比（Alfred W. Crosby）的名著《哥倫布大交換》所談的物種交流之前，整個中世紀亞洲的物的交流就已經在如火如荼地進行了，在這個意義上將本書視為《哥倫布大交換》的前傳似乎也不足為奇。

知名旅行者、使者兼法官的巴杜達的事蹟在《旅人眼中的亞洲千年史》的第六章，戈登透過回憶錄說明像他這樣的人物在十四世紀相當多。他們身懷伊斯蘭律法專業、宗教訓練或行政長才，是伊斯蘭世界的菁英。他們從西班牙、突尼西亞與中亞出發，前往巴格達、德里。這些人將新聞、八卦與各種故事從宮廷帶到另一座宮廷。他們是關鍵的推動力，整個大亞洲宮廷文化裡的各種象徵、禮節與儀式變得如此相似，可說拜他們之賜。

亞洲旅人的冒險故事

除了巴杜達的故事外，另有八個旅人故事。

第一章的玄奘故事提到，傳播佛法可以讓人得到福報。當時大半個亞洲的國王、貴族與富商大賈都會定期捐助寺院，為遊方僧人提供住所與宣講所需物品（像是佛經、佛鐘與畫像），絲綢製成的袍服，也是這個時期交流時的隨身必備物品。對當時的草原游牧而言，穿戴與分享絲綢袍服就是社會高層人士顯現身份、聯絡感情的儀式。

早在玄奘抵達今日吉爾吉斯伊塞克湖的幾百年前，絲綢就已經是這地區的貴重物品。和穀物一樣，常是引起戰爭的主要原因。玄奘的朝聖之旅，除了我們熟知的宗教傳播之外，他也開啟了中印間的技術交流。像是之後不到十年時間，第二次前往印度的唐朝使節就把甘蔗及壓榨甘蔗的技術帶回中國。

第二章伊本．法德蘭（Ibn Fadlan）談到阿拔斯王朝哈里發派遣使節到伊斯蘭邊界外的非信徒那，結交窩瓦河畔保加爾王阿爾米許為盟友的故事。如同玄奘的故事，伊斯蘭信仰也能與佛教為中亞、東南亞商路沿線以及中國的王者提供的視野相提並論。

這位於西元九二一年帶著大隊人馬的行旅者，簡直就是一位觀察家與人類學家，一路記錄所見的氣候、作物、食物與買賣。透過法德蘭一路從巴格達、波斯、呼羅珊、花剌子模、

戈爾干到陛見阿爾米許王的觀察，讓我們瞭解到阿拉伯與歐亞草原的民眾都一樣用獻袍當作建立政治關係，表現尊重的儀式。

此外，十世紀時的亞洲世界已是個宗教觀五花八門、競相吸引信徒與爭奪贊助的世界。不管在中東還是中亞，無論是大國還是小國，他們都共享同一套儀式與象徵，細緻程度不相上下的政治同盟與歸順方式。這套共同語言是由旗幟、馬鞍、跪拜、絲袍、地毯、宴會與正式書信組合而成。

雖然本書章節各自獨立，戈登還是會技巧性地將前一章的故事融入下一章。

第三章主角是哲人醫生伊本·西那（Ibn Sina）。戈登提到，前一章的法德蘭通過巴格達東北兩百哩的波斯城市哈瑪星之後的一百年，西那剛好被人抓進監獄。透過他的故事，我們理解到九至十世紀的每一個重要科學突破，都是由亞洲的研究人員與學者所創造，而且地點都是在穆斯林宮廷裡。

西那的著名醫書《醫典》最引人重視的特色，是有關熱帶植物與衍生處方的記載。他從實際運作的貿易網絡中吸取知識，就是這種網絡將藥物以及用藥知識傳到了中東、波斯與中亞。另外一本類似百科全書的作品《治心》，到了一二〇〇年之前，已經在西班牙、義大利、大不列顛地區流傳。戈登認為他的一生與著作，呈現出西班牙到中亞的穆斯林菁英在學術上

奉獻的深度。

第四章印坦沈船（The Intan Shipwreck）的重點是「貿易乃亞洲世界日常生活的根本」，所依賴的文獻不是回憶錄，而是沈船考古調查報告。故事時間點大約是上一章主角西那在布哈拉念哲學，約西元一千年的時候。一九九六年以來，印尼政府與德國考古隊在西爪哇島外海找到這艘一千年前的沈船，共打撈起兩千七百件的古物。這些古物反映了當時海上貿易的繁盛景象，從實物可以判斷出這些商品大約來自中國、印度及中東。當時的中南半島有幾個大型王國（如上緬甸的浦甘、吳哥、占婆及越北）都與爪哇及蘇門答臘有密切的商業往來。

這些商品有來自馬來半島的錫錠、中國及印度的錫銅鉛混製而成的鏡子、佛像、青銅合金錠、中國商人身上的散銀、伊朗的玻璃珠、中國陶器、中國與波斯的絲、印度的棉花、香料，以及各種日常用品。這些貨物可能是由蘇門答臘的某個轉口港上船，它們從不同地方來到這裡，商人在此處存放商品，準備要運往不同口岸。呈現出當時海上貿易的某些特色。

這艘沈船上的人工製品還反映了中東、印度與中國地區大型王國的發展。這些講究品味的城市居民，共同創造出對黃金、象牙、絲綢與珍珠的需求，這些商品正是「富饒東方」的代表性商品。除了奢侈品，船上還載有許多日常生活物品，像是魚醬、稻米、日用陶器及鐵罐，這些區域性商品或許更有經濟價值。

第五章談的是猶太商人亞伯拉罕‧本‧易尤（Abraham Bin Yiju）的「小豆蔻事件」。故事是說這位商人苦等一批要由印度西南門格洛爾港轉運出去的小豆蔻，由於內陸的供貨商人未能守信交貨，易尤因此錯過了亞丁轉運港的船班。為了保住合夥關係，最後他只好墊錢了事。

這章讓我們看到亞洲世界貿易的自由程度。商人的組織相當有彈性，和歐洲有嚴格行規的行會不同。通常這種長距離貿易，商家為降地風險，採取合夥關係，易尤和亞丁最有權力的出資者馬德蒙就是這種關係。運送的貨物分散在不同商船，送抵港口後再交由不同的收件者轉送出去。這樣的制度之所以能行之有年，端賴商人、合夥者、船東及承銷人之間的信任。

現在我們之所以能夠釐清這些香料貿易的細節，史料來源除了依靠回憶錄，還得參考「開羅廢書庫文獻」。當時商人通信裡若出現「神」的字眼，都會被刻意保留在猶太會堂裡。加上埃及氣候乾燥，這些資料在十九世紀晚期發現時大多保存完好。這些文獻顯示，猶太商人把持印度馬拉巴爾的

開羅的「廢書庫文獻」。

香料貿易前後達兩百年之久，直到一三〇〇年才被埃及的穆斯林商人所取代。

第七章講十五世紀中國馬歡的故事。凡是聽過鄭和下西洋的故事，多少會知道這位會講阿拉伯文的穆斯林的事蹟。在馬歡的時代，中國的商品早在東南亞與印度之間洋流通了數百年。

故事裡有件事值得一提，根據馬歡的回憶錄《瀛涯勝覽》的記載，第四次下西洋時，麻六甲國王改信伊斯蘭教，穿著就像個阿拉伯人。這種對於袍服的描寫與觀察，很像前面幾章如法德蘭、易尤、西那及巴杜達所提的宮廷文化。戈登還特別強調，他就像法德蘭、玄奘、巴杜達等旅人一樣，在異文化的信仰與風俗中觀察，分析自己的見聞，試著讓人瞭解這一切。

第八章則談的不是傳統的行旅者，而是談一位不斷征戰的小部落領袖巴卑爾（Babur）最後如何戰勝印度的德里蘇丹，進而建立起日後蒙兀兒帝國的故事。對血與鹽的討論是這章最精彩的部份。這位成吉思汗的後代，透過中亞草原的「鹽的規則」，由首領提供食物與機會，軍人則予以回報，建立起平原作戰的優勢。這與傳統透過血緣關係所建立的權勢與投靠相比，更具有彈性與戰鬥力。

透過這層關係，巴卑爾在亞洲世界的十字路口喀布爾建立地盤，透過榮譽、得體行為與共通的享樂方式，從中亞、波斯、中東及阿富汗招募士兵。這樣以「血與鹽的網絡」所建

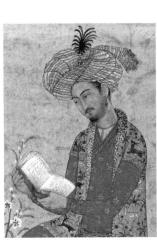

巴卑爾（Babur）的肖像。

立起的軍職世界，正與前面所提到的巴杜達的律法與行政世界，或是易尤的貿易世界一樣寬闊。

作者在最後一章將討論的焦點放在葡萄牙藥商皮萊資（Tome Pires）。他在一五一六年受到亞洲領土總督之請，延攬至中國北京遞交外交書信，贈送王室禮物，期望達成與中國貿易往來的目的，可惜最後任務失敗。然而此舉卻點出了這個時期葡萄牙這種國家與與商人緊密結合的關係，而且會給局外人（摩爾人──基督徒──異教徒）貼標籤的作法，和亞洲世界有自己的歷史、盟約、對手與忠誠對象的貿易方式截然不同。

這樣的葡萄牙此後進入亞洲的海洋貿易，影響了日後的各王國的軍備競賽，紛紛開始武裝自己的港口。影響所及還有以下幾個層面：將香料島嶼與歐洲直接聯繫、東南亞小國三分之一的香料是由葡萄牙運往歐洲、葡萄牙水手變傭兵甚至成為海上私商。

亞洲世界的開放性

《旅人眼中的亞洲千年史》的結論標題是〈亞洲

即世界（500-1500）〉，我建議讀者拿到書後，不妨先讀前言再跳到這章，雖說是結論，但也很適合當作導讀來看，這兩個部分合併閱讀將可以快速掌握作者撰寫本書的史觀。

總體來看，戈登從七個層面（「帝國與都會」、「宮廷與政治文化」、「佛教與伊斯蘭信仰」、「旅行與貿易」、「創新精神」、「自我觀察」及「歐洲人的殖民征服」）提出綜合看法。若以全球史脈絡來看，讓大亞洲世界如此獨特的原因在於這個世界裡的各種網絡。官僚、學者、奴隸、思想、宗教與植物都沿著相互交錯的路線移動著，延伸的家族紐帶跨越萬里以上的距離，從青銅到絲綢，貿易商無不積極地在為各種商品尋找市場。凡此種種都可以看出巴杜達所處的中世紀亞洲世界的開放性，他的行旅故事絕非特例，可以更深入進行研究。

像史家一樣閱讀

焦點(1)

《旅人眼中的亞洲千年史》不是一般的亞洲史，而是透過八本回憶錄、九個故事，所構

築的全球史脈絡下的大亞洲世界史。

戈登在中文版序言中開宗名義說道：「……是透過諸如使節、軍人、商人、朝聖者或哲學家的雙眼，對波斯、中東、中亞、中國與印度所照的一系列街頭攝影。有好幾個主題一再出現，包括海盜劫掠、奴役、政治聯姻、海上之旅的危險、名譽在信用網絡中的重要性，以及王權象徵的共通點」。這九個各自獨立的故事，時間橫跨一千年，看似彼此沒有什麼關聯，但全書還是有個核心觀念，就是英文本的書名「亞洲即世界」，意思是五○○至一五○○年近代之前的世界中心是在亞洲。而促成這樣的特色出現的關鍵就是密切的「交流」，更明確的說法應該是「網絡與個人關係」。

讀者們對這樣的說法是否有點耳熟。你如果熟悉卜正民的《縱樂的困惑》、《維梅爾的帽子》，或者是彭慕蘭的《大分流》，你一定聽過十九世紀之前，世界的中心是在中國，而不是在歐洲。只是本書的故事的時序則要再往前推進些，中世紀時，世界的中心是在亞洲，而不是在歐洲。

一般讀者若只看作者前言的話，可能不太能夠理解這些個別故事背後的理論框架，其實秘密就隱含在前言的註釋中。戈登提到，這本書運用了大量的社會網絡理論，像是「弱理

論」、「弱連結」、「信任網絡」、「分隔理論」。此外，作者還借用了哲學家 Peter Otnes 一書的看法，最根本的人類單位並非個人本身，而是某種物品所聯繫著的兩個個人間的關係。戈登就是透過這些概念在描述亞洲世界中許多網絡與關係的精準方式。作者非常巧妙地運用這些觀念，只不過我們在閱讀這一篇篇動人的故事時，絲毫不會感覺到這些敘事文句受到理論方法的左右。[8]

焦點(2)

前台灣伊斯蘭研究學會理事長林長寬在《伊本‧巴杜達遊記》的導論對於這本遊記的特性做了很好的分析。

伊本‧巴杜達的旅行記述在伊斯蘭文獻或阿拉伯文學作品中常被歸於「Rihlah」之類別，即所謂的旅遊觀察報導。……通常「Rihlah」的文學作品，若被當作地理、歷史文獻資料時，必須小心處理，因為其所描述內容未必真實，穿鑿附會或誇張的描述往往很容易被述說者不客觀的立場所主導。在中世紀伊斯蘭文獻中，「Rihlah」的作品經常與所謂的奇風異俗、傳奇或珍聞作品並列，因此也被視為另類文化（以別於正統伊斯蘭）之報導文學，此認知實是

以伊斯蘭信仰、傳統為主觀立場的區分。一般現代較嚴謹的學者並不將「Rihlah」的作品視為歷史、地理資料，而是以純文學作品欣賞之。[9]

焦點(3)

這部分資料所提到的內容可以和紀錄片中所說的土耳其宗教體驗相對照。

無論是在大馬士革，在整個土耳其與波斯，還是在印度的時候，伊本‧巴度達曾有幾回待在不同的蘇非教團招待所。這些蘇非行者是何許人也？蘇非行者與穆斯林不同，他們（至今仍然）相信有直接、狂喜地體驗神的可能性，而他們特別的儀軌——跳舞、唱誦、詩歌、命理學與玄秘的言談——都是要讓人處在這些體驗有機會發生的狀態。與真神的這種直接體驗比每日的禱告或伊斯蘭教法重要得多，但蘇非行者多半仍恪守傳統，當作在穆斯林世界生活的實際要求。[10]

用歷想想

1. 本書原名「亞洲即世界」的說法是什麼意思？中世紀的行旅者在亞洲做跨文化的旅行時，會遇到哪些類似的文化接觸？

2. 請根據本篇所提供的伊本・巴杜達行旅地圖，找出他曾經到過的城市。

3. 歷來不乏與伊本・巴杜達相關的行旅故事、電影、紀錄片，最近還出現一款以此為主題的電玩：Unearthed: Trail of Ibn Battuta，請說明這款遊戲吸引玩家的地方是什麼？

4. 伊本・巴杜達的行旅遊記是我們研究中世紀亞洲跨文化交流相當重要的文本，但專家也提醒我們要注意這類作品的文類特性。閱讀遊記後，請指出文本何處必須特別注意？

註釋

1　杰里・本特利、赫伯特・齊格勒，《新全球史》第五版，北京大學出版社，2014，頁46-49。

2　提姆・麥金塔─史密斯，《伊本・巴杜達遊記》，台北：臺灣商務印書館，2015。

3　伊安・摩里士《西方憑什麼》，雅言文化，2015，頁315。

4　斯圖亞特・戈登，《旅人眼中的亞洲千年史》，台北：八旗文化，2016。

5　直譯書名似乎比中譯本標題：《旅人眼中的亞洲千年史》更能顯現這本書的核心觀點。

6　他偶而會攀爬秘魯的印加古道，或是在湄公河及密西西比河上乘船行旅。他曾拍攝過柬埔寨的古物與印度舊時期時代的岩窟壁畫，並擔任歷史頻道、探索頻道、迪士尼公司與美洲女王汽船公司的顧問。他的重要著作有：《馬拉地帝國（1600-1818）》（2007）、《十六世紀的沈船的世界史》（2015）、《鐵鐐：大西洋以外的奴隸》（2003）、《馬拉地帝國，掠奪者與十八世紀印度的國家形成》（1994）、《榮譽之袍：前殖民與殖民期印度的袍服》（2016）。

7　

8　蔣竹山，說書網站專欄，【行旅者的世界史】，〈亞洲即世界：「哥倫布大交換」前的全球史〉，2016年4月11日，http://gushi.tw/archives/24173。

9　林長寬，〈伊本・巴杜達其人其書〉，參見《伊本・巴杜達遊記》，「導讀」，頁12。

10　《旅人眼中的亞洲千年史》，頁166。

荷蘭東印度公司

包樂史

巴達維亞

大航海時代

廣州

長崎

大國崛起：
小國大業（荷蘭）
看得見的城市

電影本事

這部紀錄片是二〇〇六年由中國中央電視台所製作的十二集影片的其中一集。整個系列製作了近世以來九個世級大國崛起的過程，分別是：葡萄牙、西班牙、荷蘭、英國、法國、德國、俄國、日本以及美國。播出以後引起各界熱烈討論，正反意見皆有。

第二集的主題是「小國大業（荷蘭）」。重點在探討十七世紀時，人口只有一百五十萬的荷蘭，為何能成為世界經濟中心和海上第一強國？一開始，影片就提到：

荷蘭海事博物館展示的荷蘭東印度公司的商船「阿姆斯特丹號」。

在八百年以前，這裡是一片沒有人煙，只有海潮出沒的濕地和湖泊。從十二到十四世紀，才逐漸形成了人類可以居住的土地。直到今天，荷蘭仍有三分之一的土地位在海平面之下。如果沒有一連串複雜的水利設施阻擋，荷蘭人口最稠密的地區，每天將被潮汐淹沒兩次。

就是這樣一個地方，在十七世紀的時候，卻是整個世界的經濟中心和最富裕的地區。一個僅

「海上第一強國」。

這樣的問題意識開啟了《大國崛起》荷蘭篇的故事。

影片談到，由於荷蘭欠缺強大的王權和充足的人力資源，所以選擇依靠商業貿易來累積財富。一五八八年，七個省份聯合起來，宣佈成立荷蘭聯省共和國。這是一個前所未有的國家。有人說，它是世界上第一個賦予商人階層充分的政治權利的國家。

一六〇二年，荷蘭聯合東印度公司成立。就像他們開創了一個前所未有的國家一樣，如今他們又設立個史無前例的貿易組織。政府給東印度公司許多特權：簽訂條約、協商國際事務、發動戰爭，成了在亞洲的獨立主權個體，能像一個國家行使主權那樣獨立運作此外，荷蘭人同時創造一種新的資本體制。一六〇九年，世界第一個股票交易在阿姆斯特丹誕生。只要有意願，東印度公司的股東們可以隨時透過交易所，將手上的股票變成現金。

到了十七世紀中葉，荷蘭共和國的全球商業霸權已經牢不可破。此時的荷蘭東印度公司擁有一萬五千個分支機構，貿易額占全世界總量的一半。在巔峰時期，掛有荷蘭三色旗的一萬多艘帆船曾航行在五大洋上。在東亞，他們佔有台灣，壟斷著日本的對外貿易；在東南亞，

他們把印尼變成殖民地，建立起第一個據點——巴達維亞城。

然而這樣的荷蘭黃金時代故事與亞洲的連結卻只是點到為止，想要知道更多細節，讀者必須透過包樂史（Leonard Blussé）的近著。這部紀錄片裡頭採訪了好幾位荷蘭的歷史學家，可惜就是沒有荷蘭萊頓大學海洋史學者包樂史。他的近作《看得見的城市：全球史視野下的廣州、長崎與巴達維亞》所談的正是這紀錄片所強調的荷蘭黃金時代。

電影裡沒說的歷史

談起荷蘭東印度公司，你會聯想到什麼呢？

一般人可能不太會將廣州、長崎與巴達維亞這三座城市連在一起。《看得見的城市》談的就是十七、八世紀的中國海區域這三座港口城市，如何扮演爪哇、中國與日本大多數地區

門戶的故事。我們可以用簡單幾句話涵蓋這本書的大意：十七、八世紀，在季風亞洲區的三座港口城市：廣州、長崎與巴達維亞裡，東西方奇異地相遇了。荷蘭東印度公司帶來的歐洲貿易者，伴隨著中國海的私人貿易，由此進入東亞及東南亞。

在這塊南中國海湛藍的水域裡，滿佈著來自各地的闖入者、散商、海盜、走私客，這種型態的貿易方式影響了後來的全球政治、工業革命與區域性經濟。

海洋史的重要性

包樂史於一九四六年出生於荷蘭，學生時代曾到過台灣和日本修習漢語跟亞洲歷史。

一九七二年獲得荷蘭萊頓大學博士學位，曾任日本京都大學人文科學院研究員及萊頓大學印度尼西亞研究計畫主任，現任萊頓大學歷史系教授。他中學就開始學習各種語言，奠定日後研究時，嫻熟運用各種語文（如中文、日文、印尼文、荷蘭文及法文、德文）寫作的能力。

他的專長是東亞與東南亞近世史、海外華僑史及全球史。這本近作原文書名是 *Visible Cities: Canton, Nagasaki, and Batavia and the Coming of the Americans*，台灣譯本主要是在簡體字的基礎上，重新審訂編輯而成。[1]

本書內容源自於作者在哈佛大學費正清中心的「賴世和講座」所做的三場演講，這三場

演講基本上已經將包樂史過往研究的精華涵蓋在內。雖然篇幅不長，卻能以全球史的視角為我們描繪出一幅十七、八世紀中國海的三港口城市的貿易往來圖像，故事相當引人入勝。

包樂史以小說家卡爾維諾（Italo Calvino）《看不見的城市》的故事拉開整本書的序幕，也點出了主標題《看得見的城市》的特別含意。若和卡爾維諾小說那些「看不見的城市」相較，作者將廣州、長崎與巴達維亞稱為「看得見的城市」，意在凸顯沒有任何十八世紀的亞洲城市，能比它們有更多的文字及圖像記載。

由於講座的地點是哈佛大學的費正清中心，包樂史認為這個學校的學者，近來似乎忽略了季風亞洲的海洋史研究的重要性。通商口岸體系的開創性研究，正是該校早期推動東亞歷史研究居功厥偉的費正清教授的重要成就，因而在此處談論這課題，顯得意義非凡。

長時段的歷史研究

就架構而言，包樂史和上田信頗受注目的海洋史近作《海與帝國：明清時代》一樣，明顯受到布勞岱（Fernand Braudel）「地中海研究」架構的影響。這位法國年鑑學派創始元老的名著《地中海史》強調人類社會存在著長、中、短等三種不同的歷史時間量度。長時段研究一段長跨距時間內起作用的歷史因素，例如地理空間、生態環境、氣候變遷、社會組織等。

中時段研究構成社會生活的主要內容，強調經濟與社會的重要性。短時段研究歷史事件。換個角度看，就是將歷史時間分為地理時間、社會時間及個體時間。

以布勞岱為仿效對象，包樂史開宗明義形容全書是以宏觀的視野當作引發讀者興趣的前菜，以關鍵發展當主菜，最後以個人的際遇作為甜點來收尾。

因而，他在首章先說中國、日本及印度尼西亞群島三地見證了十七世紀的中、日政權的更替，之後再說，廣州、長崎與巴達維亞三港口城市在中國海發展的輪廓。

背景

他主要談論這些歷史進程的背景部分：其中的側重點有：研究的海域範圍、時間框架、港口城市、中國海上疆域、官方機制、解禁荷蘭東印度公司的到來、中國海洋政策的轉變等等。

作者清楚地描繪出在這樣的背景之下，歐洲人在亞洲海上貿易的擴張，以及同時期中國海域發生的重大變化。在這些錯綜複雜的海域分流與合流現象中，包樂史讓我們見到區域與全

十八世紀末繁茂的廣州商館區圖，廣州黃埔古港舊址的粵海關博物館藏（作者攝）。

球勢力的互動與連結，而最終獲利者，原來是

活躍於各地的中國私商網絡。

　　主軸清楚之後，作為主菜的第二章就開始

著手處理三座城市邁入十八世紀後的分歧發展

軌跡。包樂史開始讓我們見識到這三座港口城

呈現的景象。他關注的問題有：各地政府如何

以特殊手法管控這種型態的國際貿易？這些港

口中交易著哪些商品？

誰來統治

　　第二章是全書份量最多的部分。在管理方

面，清代廣州的進出口稅收有行政上的調整，

亦即將稅務事務轉交給公行的商人。在日本長

崎，幕府則採取較另外兩地更為實際的作法，

也就是以幕府將軍為中心，透過「絲割符政

巴達維亞鳥瞰圖。

策」控制進口絲價，並設有長崎會所將財務往來收歸在自己手中。

巴達維亞則又是另一種型態。這個城市基本上既是荷蘭東印度公司亞洲貿易網絡的前哨站，也是荷蘭殖民帝國的首都。這個有著「東方女王」稱號的城市，在季風亞洲的海域上，統治著一個日漸擴張且貿易鼎盛的商業帝國。

作者不僅談到這座城市如何興起，也提及發生在城內的種族衝突（華人大屠殺）事件。至於一般史家較少關注的城市崩壞的故事，這書也提出看法，認為十八世紀末巴達維亞的河口淤積導致瘧蚊大量繁殖，熱帶疾病或傳染病頻傳，每年都造成大量人口的死亡，迫使城內居民不得不往內陸遷移。

長崎

或許是受到近來新聞的影響，本書讓我格外感興趣的是長崎故事。國際大導演馬丁‧史柯西斯（Martin Scorsese）將日本作家遠藤周作（1923-1996）的歷史小說《沉默》改編為電影，二〇一五年初時曾在台灣拍攝部分場景。電影講的就是德川幕府時代禁教令下，葡萄牙耶穌會傳教士偷渡到長崎傳教並調查恩師棄教的故事。包樂史的重點當然不在葡萄牙，而是繼他們之後，從平戶移到出島的荷蘭人的故事。

川原慶賀繪製的《長崎出島圖》。

透過長崎，包樂史談到我們所知甚少的日本與荷蘭人的貿易方式。像是絲割符制度、市法商法、小判銀幣、長崎會所、蘭學等。或者是荷蘭人到日本後，會找來翻譯團隊，蒐集資訊，寫成像「荷蘭風說書」這樣的資料。日本人在沿海水域做到中國人在廣州做不到的事，亦即幕府藉由控制得宜的權力制衡，徹底掌控了軍事與經濟事務。

全球史視角

包樂史擅長綜觀全局，以全球史及比較視角透視這三座城市。

他不像《哥倫布大交換》、《槍砲、病菌與鋼鐵》或《一四九三》等書過度強調物種交流的重要性，也不像《國家為什麼會失敗》一再地強調「笨蛋，問題在制度」，而是將諸多因素放在一起通盤考量。以「茶改變世界」那一小節為例，包樂史就提到廣州的貿易如何片面地被茶所支配，不僅加速英國人征服印度的腳步，也直接導致美國爆發獨立戰爭。

在這波全球衝擊下，荷蘭東印度公司越來越難賣出品質較差的茶葉。於是在荷蘭設置了中國委員會，繞過這位「東方女王」，改為直接經營荷蘭與廣州間的貿易。此後的巴達維亞喪失了貿易的榮景，城市的命運完全改變。

此外，美國人來到東方的這段故事，雖然不是此時的重點，但也不能忽略其重要性，包樂史也做了頗為精彩的論述。

個體的時間與生命史

《看得見的城市》最後一部份則舉出幾位精彩人物的探險，呈現出他們在那個年代生活史研究中的熱點。

的差異性。這是全書中最引人入勝的一段。這種宏觀中帶有微觀的視角，近來已經成為全球

他在這個部分再次強調布勞岱所謂「個體的時間」的概念。他認為唯有聆聽曾經居住在這三個港口的居民的聲音，我們才能對這三個城市有更深刻的感受。這些中國人、日本人及荷蘭人，是如何見證他們所居住的這些城市的榮光？在有限的人生經驗中，他們又如何度過屬於自己的日常生活？在中國經驗裡，他舉出了王大海的例子，認為華人對於西方的事物較不感興趣。至於日本人，透過蘭學者，可以看出他們在言談之中，經常提到他們與荷蘭人、

西方器物及各種新發明的因緣。

這章最精彩的地方是透過三位荷蘭人蒂進、多福及范伯蘭的角度來觀看西方人對中國及日本的印象。包樂史並非是在推崇這些人物在那個時代所扮演的決定性角色，而是基於他們正處於一個時代的洪流中，目睹了荷蘭東印度公司的最後日子，為他們的混亂的生存年代，留下了生動的歷史敘事。

美國人來了

在全書結尾，包樂史點出十八世紀九〇年代之後，全球變遷的效應因中國南海的貿易而有了轉變。除了英國之外，所有的歐洲遠東貿易者，都因與法國的戰爭而抽離開市場，美國人也很快地取代了他們的位置。簡單地說，歐洲人的失敗就是美國人的成功。要搞懂這段新的故事，我的建議正如同包樂史所說的：「就去讀讀費正清的書吧！」

此外，包樂史這本《看得見的城市》敘事方式比《維梅爾的帽子》更進一步。透過全球史的視野，讓我們看清楚十七、八世紀以來廣州、長崎與巴達維亞這三座港口城市的盛衰起伏。相較於以往的書籍，他不僅強調貿易商品（如絲綢、茶等）物質文化，更強調背後的地理空間、生態環境因素，還對制度與貿易間的關聯，做了深入淺出的綜述。

歷來，我們習慣將台灣史、中國史與世界史作為三個不同發展歷史的區塊，各自論述，我想這三座城市的全球史書寫，肯定為我們立下歷史書寫、閱讀、研究等各方面的優良示範。

像史家一樣閱讀

焦點(1)

本段說明十七世紀初期荷蘭在亞洲的發展。

荷蘭東印度公司，或稱荷蘭聯合東印度公司（VOC），以其在亞洲活動廣泛的本質與無限的範圍，被人視為世界第一個跨國公司。它成立於一六○二年，當時荷蘭共和國正處於從西班牙王國獨立戰爭所延續出的戰事中。荷蘭國會賦予這個遠距公司異常多的特權，包括與好望角東邊的「東方的王子與君主」發動戰爭與締結條約的權力。藉由這樣的處置權，荷蘭東印度公司成為反叛西班牙王國與葡萄牙國的有效攻擊武器。

到一五九五年，荷蘭的第一批船隊抵達東南亞的時候，中國、西班牙、葡萄牙的貿易網

路已經在此區域充分運行了三十年之久。時間又過了二十年，荷蘭人才選定了一個完美地點管理他們在印度洋、中國海和印度尼西亞群島海域之間的貿易活動——那就是巴達維亞——緊鄰異他海峽的爪哇島的西緣，位於印度洋與中國南海間的重要幹道上。

荷蘭東方帝國的首腦——總督簡‧皮特斯佐恩‧科恩（Jan Pirtersz Coen），在反覆考慮後駐紮於此。這個在前朝雅加達王國（Jayakarta）廢墟上建立的巴達維亞，在早期的中國史料中，作為一個貿易港，以巽他噶喇叭（Sunda Kalapa）之名被記載下來。荷蘭打算讓巴達維亞作為中國西洋路徑的終點站。毫無疑問，對於科恩來說，巴達維亞必須依賴中國的貿易網路以及中國的人力資源，好維持其在印度尼西亞群島的生存。更重要的是：他相信，中國市場的開放，是東印度公司貿易網路在亞洲能更成功擴展的關鍵。[2]

焦點(2)

這幾段文字提到荷蘭東印度公司對亞洲的管理方式的不同類型。

荷蘭人把對亞洲機構的管理分成三個類別，以界定自己的定位。第一種是各個城市及殖民屬地，例如巴達維亞、麻六甲、摩鹿加群島以及錫蘭的海岸地帶這些通過「征服」而獲得

的地方。第二種是公司人員及其家屬的居留地——在那些荷蘭人與當地官員訂有排他性貿易合同的王國中，而這些合同中的某些條文，可以保障荷蘭人的特權地位。例如，在暹羅的王國首都阿瑜陀耶的交易設施群，就是這種居留地之一。

第三，在長崎和廣州有一些較小的聚落，在這一類城市中，荷蘭人獲准在特定的季節從事交易，並須服從於當地政府規定的極端完善和嚴密的控管。在早年和各地的關係還沒被好好釐清以前，科恩總督曾經寫信給他在荷蘭的主管說，荷蘭東印度公司是在「當面叫戰的敵人，以及假意親善的朋友」之間運作的。座落於各種港口政府以及地方王國和帝國之間，荷蘭人學會去瞭解在他們周遭各個亞洲社會的習俗與民情。

於是，荷蘭的代表參與了各種「異國的」活動與宗教行為。他們用馬來文、波斯文、葡萄牙文及中文寫外交信函；在中國與日本，他們願意行叩頭之禮；他們耐心地遵從繁複的宮廷禮儀，無論是在莫臥兒皇帝，或是錫蘭與爪哇的統治者坎地（Kandy）及馬塔蘭（Mataram）面前；此外，他們在暹邏宮廷裡，像螃蟹一樣在地板上匍匐前進。[3]

焦點(3)

這是一篇討論卜正民的新書《塞爾登先生的中國地圖》的書評片段，內容提到塞爾登地

圖所描繪的十七世紀的海上貿易世界，這裡頭不止是荷蘭，還看得到與其競爭的英國、葡萄牙、西班牙及中國私商的勢力。

在介紹塞爾登地圖收藏時代的背景以後，開始進入地圖描繪的海上貿易時代。第四章「約翰·薩里斯與中國甲必丹李旦」主角是薩里斯（John Saris），其重要性在於這張中國地圖可能就是經由他流通到塞爾登手上（下詳）。

英國東印度公司總裁史密斯（Thomas Smythe）曾於一六○九年指派薩里斯擔任東印度公司第八次遠航的指揮官。他於一六一一年離開英格蘭，沿著印度洋一帶做生意，隔年到達萬丹（Bantam），不久又前往香料群島探尋香料。但實際上，薩里斯還有一個目的，就是挑戰格勞秀斯所提出的荷蘭東印度公司的立場──如果東亞海域是自由之地，英格蘭理應能夠自由進出該地進行貿易。但荷蘭人並不這麼想，他們佔領葡萄牙、西班牙的部分領域後，完全不願意讓英國來此插足他們的地盤。

一六一三年，薩里斯來到日本平戶港，透過大名的引薦，他認識在日本定居的中國僑民領袖兼資深商人李旦。這位來自泉州到馬尼拉闖天下的中國人，在一六○三年西班牙馬尼拉屠殺華人事件後逃到日本。薩里斯的「丁香號」開進平戶港時，李旦已經是日本南端數百位

華商的領袖。當時葡萄牙人已經在長崎經商，荷蘭人則在德川幕府閉關時定居長崎。李旦和這些外國商人打交道的優勢，就是能夠向他們提供進入中國的管道。然而，英國最初在日本進行貿易並不成功，英國東印度公司於一六二三年關閉平戶商館時，館長考克斯（Richard Cocks）留下一筆爛賬，其中許多是李旦所欠的；就連薩里斯當初在東南亞各地透過香料貿易賺取的大批銀兩也都連帶受到影響。

卜正民最後在這章提醒我們，李旦原本想打造一個光明正大的貿易帝國，將荷蘭人、明朝、東南亞串連在一個可以長久發展的貿易網裡，但在一六二四年宣告失敗。翌年，他在負債纍纍的情況下回到日本並死於該地，結束了這位「中國甲必丹」（中國僑民首領）的故事。

李旦所留下的或許不是大批的銀兩，而是藉由控制南海周邊的貿易以獲取利潤的觀念。只要明朝帝國不將中國近海之地納入掌控，只要歐洲勢力無法獨佔這個地區的貿易，只要擁有精良船隻、貨物及武器，並掌握該去哪裏做生意，海洋就是一片可供各國商船馳騁的天地。

但當時這些落魄的商人並無法預測到未來的走向，無論東方人或西方人都看不出未來是自由貿易，而是國家權力，更精確地說是帝國。[4]

帝國主義的時代。在此，塞爾登或許更有遠見，看到即將登場的不是自由貿易，而是國家權力，更精確地說是帝國。

用歷想想

1. 荷蘭東印度公司在亞洲城市建立幾種貿易形式？

2. 包樂史提到這三個城市的貿易關係時，並沒有說太多有關當時台灣的情況。如果把當時台灣安平一帶的對外貿易也加進去，我們可以描繪出怎樣新故事呢？

3. 十八世紀末，荷蘭東印度公司在亞洲勢力逐漸退去，最主要的因素有哪些？

4. 「塞爾登先生的中國地圖」是怎樣的一張地圖？為何這張地圖的出現會引起近來歷史學家的熱烈關注？這張地圖裡描繪的十七世紀的南中國海的海上貿易，哪些是《大國崛起：小國大業（荷蘭）》紀錄片所沒有提到的部分。

註釋

1 Visible Cities: Canton, Nagasaki, and Batavia and the Coming of the Americans, Harvard University Press, 2008。簡體字版《看得見的城市：東亞三商港的盛衰浮沈錄》已於二〇一〇年由浙江大學出版。台灣正體中文版則於二〇一五年由蔚藍文化出版，書名為《看得見的城市：全球史視野下的廣州、長崎與巴達維亞》，台北：蔚藍文化，2015，正體字版多了原書作者以及原附圖。

2 《看得見的城市：全球史視野下的廣州、長崎與巴達維亞》，頁59-62。

3 《看得見的城市：全球史視野下的廣州、長崎與巴達維亞》，頁88-89。

4 蔣竹山，〈閱讀地圖裏的全球史秘密：評卜正民《塞爾登先生的中國地圖》〉，《二十一世紀》，155期（2016/6），頁115。

世界是平的

一張圖看懂全球史出版市場

電影本事

《世界是平的》這部改編自同名暢銷書的電影，是近來談論全球化現象的佳作。趣味性夠，只是缺少了下一個單元會提到的《替天行盜》那種批判資本主義的基進精神。

本片由新銳導演約翰‧傑夫考特（John Jeffcoat）執導，喬治溫（George Wing）編劇。他以在印度生活的體驗為靈感，將幾年前全世界最熱門的「外包」制度話題結合愛情與文化衝突，拍出一部幽默風趣，又有全球化思考意涵的喜劇。故事講述在降低經營成本的考量下，會說英語又工資低廉的印度大學生成為美國電話網路銷售公司的最愛，於是紛紛將服務中心遷往印度，卻因文化差異發生許多爭端。

主角陶德在整個部門被外包到印度後，被迫前往當地訓練承包的銷售員如何以美國方式工作與說話。看似調升為重要幹部的派駐，卻讓他遇到難以想像的各種文化衝突（像是混亂不堪的孟買街頭、乞討的兒童、有在地化名字的麥當勞、畫滿印度愛經故事的旅館牆壁、全身會被灑滿彩粉的荷麗節、上廁所得用左手清理），凡此種種都讓陶德時時瀕臨抓狂邊緣。

然而原本不適應的陶德，最後竟也入境隨俗，學習到印度人的思維模式，甚至用印度方式解決問題。

深受湯瑪斯・佛里曼（Thomas L. Friedman）的《世界是平的》名著影響的導演傑夫考特就表示，「外包」現象已成為常態。[1] 很多印度人飛往美國接受專業訓練，回印度任職的薪水卻只是美國人的一半，進而取代許多原本屬於美國人的工作。

這些社會現象都是拍攝本片的靈感來源。

電影裡沒說的歷史

近年來全球史著作在台灣的出版市場大行其道。

從下圖我們可以知道這類書的大致主題。

這股風潮的興起或許與賈德・戴蒙《槍砲、病

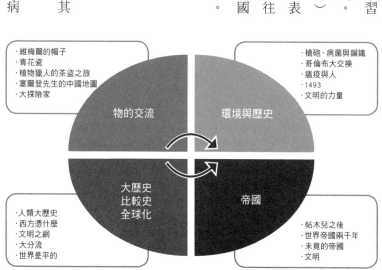

・維梅爾的帽子
・青花瓷
・植物獵人的茶盜之旅
・塞爾登先生的中國地圖
・大探險家

物的交流

・槍砲、病菌與鋼鐵
・哥倫布大交換
・瘟疫與人
・1493
・文明的力量

環境與歷史

大歷史
比較史
全球化

帝國

・人類大歷史
・西方憑什麼
・文明之網
・大分流
・世界是平的

・帖木兒之後
・世界帝國兩千年
・未竟的帝國
・文明

菌與鋼鐵》於一九九九年引進台灣有密切關聯。依我看，戴蒙這書或許是繼《別鬧了費曼先生》之後，最暢銷的一本科普書，截至今（二〇一六）年已經印了將近五十刷。在這之後最暢銷的全球史（嚴格地說，應該是「全球化」的歷史）著作就是本章所要探討的重點書籍：《世界是平的》。

全球史閱讀入門

究竟什麼是全球化的歷史？要回答這個問題，這或許要先瞭解全球史研究趨勢的發展脈絡。

若從全球史的學術發展史來看，這名詞直到一九九〇年代以後才較為普遍。這十多年來，歐美史學界有關全球史研究的理論、方法與實踐的主要著作有：索格納（Solvi Sogner）編的《理解全球史》（Making Sense of Global History, 2001）；本德（Thomas Bender）編的《全球時代中的美國史再思考》（Rethinking American History in a Global Age, 2002）；曼寧（Patrick Manning）的《航向世界史：史家建立的全球過往》（Navigating World History: Historians Create a Global Past, 2003）。

二〇〇六年之後則有柯嬌燕（Pamela Kyle Crossley）的《書寫大歷史：閱讀全球的第一

堂課》（*What is Global History?, 2008*）史登斯（Peter N. Stearns）的《世界史中的全球化》（*Globalization in World History, 2010*）；最近一本是夏多明（Dominic Sachsenmaier）的《全球視野下的全球史》（*Global Perspectives on Global History: Theroies and Approaches in a Connected World, 2011*）。

在上述這些著作中，台灣讀者比較熟悉的應當是二〇一二年廣場出版社翻譯的《書寫大歷史：閱讀全球的第一堂課》。全書從宏大敘事、分流、合流、傳染及體系的角度探討「什麼是全球史」。在以往，我大多以這本當作全球史課程的重要讀本，如今我們有了更新更好的選擇，那就是塞巴斯蒂安・康拉德（Sebastian Conrad）二〇一六年新作 *What is Global History?*，八旗文化出版社的中譯本命名為《全球史的再思考》。

康拉德是柏林自由大學（Free University）的歷史系教授，曾著有《德國殖民史》、《德意志帝國中的全球化與民族》、《西德與日本的歷史書寫，1945-1960》。《全球史的再思考》則是延續他過往的全球化思考的最新力著。

康拉德教我們的全球史那些事

《全球史的再思考》共分為十章。作者分別從全球思考簡史、競爭對手、獨特方法、整

合型態、空間、時間、書寫立場、概念與政治操作等方面進行探討。儘管本書已經相當言簡意賅地用較淺顯的文字對全球史的研究方法與課題進行探討，但畢竟還是在學術的脈絡上進行討論，一般讀者讀起來或許稍嫌深硬。若和上述幾本研究入門相比，本書有一大特點，那就是作者在各章都會將重點清楚地依序呈現出來。

就我來看，有幾件與全球史有關的事，經由作者的提點，讓我們得以一目了然，可以很快地在短時間之內對此新興領域有進一步的認識。

全球史為何脫穎而出：(1)社會科學及人文科學的誕生與民族國家綁在一起；(2)近代學術有濃厚的歐洲中心主義，視歐洲為世界歷史的發展推力，以及把歐洲歷史視為普世的發展模式。

一般認為的全球史面貌：(1)把一切歷史都視為全球史；(2)談交流與聯繫的歷史；(3)以「整合」概念為基礎的歷史。

以往世界史寫作的核心：十九世紀與二十世紀初世界史書寫的核心，是以歐洲中心的空間與時間觀。但當時就已經有挑戰這種敘事的批評論證，像是「體系取徑」與「文明觀點」。

全球史的競爭者：這幾種取徑大都強調處理世界推動力的問題，像是比較史、跨國史、

世界體系理論、後殖民研究及多元現代性觀念。

全球史的特色： (1)全球史家不只採取宏觀的視角，還試圖將具體的歷史議題放到更廣大的全球脈絡中；(2)全球史會拿不同的空間觀念來實驗，而不以政治或文化單位作為出發點；(3)全球史強調相關性，主張一個歷史性的單位如文明、民族、家庭並非孤立地發展，必須透過該單位與其他單位的互動來理解；(4)全球史強調「空間轉向」，常以領域性、地緣政治、循環及網路等空間性隱喻，取代「發展」、「時間差」及「落後」等舊有時間式用語；(5)注重歷史事件的同步性，提倡將更多重要性放在同一時間點發生的事件；(6)以不同於以往世界史書寫的方式反省歐洲中心論的缺陷。

全球史超越三種敘事方式： 迄今仍有有三種分析模式為史家用來理解和詮釋全球規模的轉變，分別是：(1)西方例外論：認為現代化緣起於歐洲，接著逐漸散布全球的普遍歷程；(2)文化帝國主義：反對西方例外論這種主流觀點，其看法與後殖民、底層研究、馬克思主義取向有關，但其中的現代性基本上仍舊是歐洲式的，只是將現代性的傳播當成是剝奪而非解放；(3)獨立起源：尋找平行的歷史發展，以及這些與歐洲的文明步伐的相似之處。

重視整合的全球史： 全球史是一種取徑相當明確的獨特研究模式，重視「整合」與「結構性」的全球變遷，脫離了將「交流」當作最高指導原則。但這並不表示，全球史與全球化

的歷史，前者是一種研究方式，後者則為一段歷史發展過程。此外，全球史作為研究方法的要務之一，就是精確認識在大範圍發揮作用的因果關係。這種取徑特色既不屬於功能主義，也不必然是宏觀的社會學觀點。

全球史的空間轉向：全球史追求創新的空間觀與新空間框架，打破壁壘分明的思考方式。跳脫民族國家框架的最好的策略就是拿更大的、超越民族國家的空間來用，像是海洋、網路。當然，全球史亦不必然與地方相對立，像是全球微觀史就是研究跨邊界旅程中的行動者傳記故事。

全球史的時間觀：全球史挑戰現代性理論中的時間觀念並做出批判，不僅批判時間性隱喻的優越性，也挑戰長久以來將歷史視為是一種系譜與內部發展的看法。全球史主張不同的時間尺度彼此能夠互補，沒有哪一種框架比其他的更優越，這方面的研究特色可以大歷史與「深歷史」（deep history）為例。

全球史的立場：全球史就像每一種歷史書寫一樣，也會受到其出現的環境，及其書寫的特定社會脈絡的影響，即便研究的對象是「世界」，也不代表每個地方都能對同一套詮釋有所理解與接受。

全球史為誰而寫？：康拉德提醒了幾點有關全球史的爭論點，像是全球史為誰而寫？全

球史是支持全球化的意識形態嗎？世界由誰來書寫？「全球」一詞掩蓋了什麼？

全球史的侷限： 除了規模問題外，全球史學者所面臨的問題有四個，「全球」這概念可能導致歷史學家抹去過去特有的邏輯，過度崇拜聯結，忽視權力議題，以及為了追求大一統的框架而不顧歷史事實。

《全球史的再思考》的討論

全球史的視野提供史家跨越民族國家的疆界，在課題上涉及了分流、合流、跨文化貿易、物種傳播與交流、文化碰撞、帝國主義與殖民、移民與離散社群、疾病與傳染、環境變遷等。他們不否認民族國家的重要性。相反地，更強調透過探索跨越邊界滲透至國家結構的行動者與活動，全球史研究得以跨越國家、地方及區域。

在研究方法上，全球史可以採取以下幾種模式：(1)描述人類歷史上曾經存在的各種類型的「交往網絡」；(2)論述產生於某個地區的發明創造如何在世界範圍內引起反應；(3)探討不同人群相遇之後，文化影響的相互性；(4)探究「小地方」與「大世界」的關係；(5)地方史全球化；(6)全球範圍的專題比較。

至於具體的研究課題，研究者可以透過全球視野，探討以下主題：帝國、國際關係、跨

國組織、物的流通、公司、人權、離散社群、個人、技術、戰爭、海洋史、性別與種族。雖以「全球」為名，全球史研究不意味著只要以全球為研究單位就萬無一失，學者應該思考如何在既有的研究課題中帶入全球視野。

史家的提醒

儘管全球史有以上研究特色，但史家也提醒我們，如果要說全球史的研究取向對史學造成巨大衝擊，其實過於誇大。無論我們如何思考民族國家過往的道德，或者其未來的可行性，無疑地，民族國家仍然代表一種重要的社會及政治組織的歷史形式。

總之，在推崇全球史研究特色的同時，我們不用把民族國家史的敘事棄之不顧。雖然民族國家已不再是史家分析歷史的最常見單位，但仍是相當重要的研究課題。全球史取向可以提供給那些三國家史研究者有效的修正方向，而不再視民族國家只是一種特定歷史。

世界是平的

提到這麼多有關全球史的概念，我們最後要再回到電影及《世界是平的》這本書。

透過片中所呈現的文化衝突與愛情故事，導演用幽默風趣的方式讓我們具體而微地認識

到這波全球化的影響。片中許多情節都隱含了《世界是平的》中提到的各種現象，像是自由貿易市場、外包、網路通訊、岸外生產、資訊搜尋、供應鏈等等。而這些正是書中相當重要的一章〈抹平世界的十大推土機〉的論述精華。電影裡的每個概念，都可以在這一章找到很好的例子。

佛里曼在書裡提到一個數據讓我印象深刻。他說他二〇〇四年寫這本書時，約有二十四萬五千名印度員工負責接聽來自全球各地的客服電話。無論是推銷信用卡、行動電話門號，或是催繳帳單。這在美國都是卑微低薪的工作，轉移到印度之後，卻變成高階高薪。

他採訪的幾個電話中心，員工的士氣都相當高昂，年輕人都樂於分享與美國人通電話的奇特經驗。有趣的是，許多美國人在撥這些客服電話的時候，以為接線的人頂多相隔幾個街區，殊不知這些人此時此刻正身處千里之外。

我們會以為全球化就只有「外包」這件事情，導演卻告訴我們，驚奇永遠都在，就像陶德以為可以融入印度社會，習慣這種外包模式，結果總公司電話一來，他又要飛去上海，前往另一個外包重鎮。

像史家一樣閱讀

焦點(1)

美國著名法國史學學者亨特（Lynn Hunt）認為全球史或「全球轉向」不應該只提供學者更廣及更大的歷史研究視野，還必須要是「更好」的視野。

一九七九年，史家勞倫斯・史東（Lawrence Stone）發表〈敘事的復興〉一文揭示微觀史學與敘事史學的回歸，近來大衛・阿米蒂奇（David Armitage）有意無意地仿效史東的方式，也寫了一篇〈長時段的回歸〉，似乎在暗示大歷史與全球史時代的到來。阿米蒂奇認為，歷史學家是眾所周知的流浪者，相對於其他學科，他們更樂於左右轉彎。在過去五十年間，美國內外的史學界出現過好幾波歷史轉向。剛開始的變化是社會轉向：「自下而上」的審視歷史，遠離菁英的歷史，並轉向普通人、平民、被邊緣化或被壓迫的人的經歷。在這之後有了語言學轉向，又可稱為文化轉向或文化史的復興。2

焦點(2)

承上。最近一波轉向則是康拉德《全球史的再思考》所探討的超越國別史的變化，像是跨國轉向、帝國轉向以及全球轉向。在阿米蒂奇看來，這些史學變化中，有些轉向可能更好，但也有人認為局勢是朝更壞轉變。不管你是支持者還是懷疑論者，不可否認，「轉向」這個語彙已經包含了思想的進步。

不管全球史的未來走向如何、對歷史學界有何衝擊，《全球史的再思考》說的很好：「在我們這個全球化的當下，全球史的貢獻，就是讓人們理解吾人所生活其中的世界」。換句話說，作為一位世界公民，我們不僅要跳脫傳統的民族國家史觀，將自身的歷史放在世界史的脈絡下來看待，更要多加接觸全球史著作，以瞭解世界歷史的演變。在目前出版市場全球史作品大量出版的情況下，要如何快速且正確地接收到這方面的訊息，《全球史的再思考》絕對是最好的一本入門讀本選擇。 3

焦點(3)

《世界是平的》作者佛里曼採訪印度班加洛公司的外包業務。

我與攝影小組在拍攝紀錄片時，曾在班加洛的「24／7中心」待了一晚。該中心分布在大樓中的好幾層，總共雇了大約兩千五百名員工，都是二十來歲，在隔間中接聽電話。有的是外撥人員，推銷的東西從信用卡到電話服務，不一而足。其他則處理打進來的電話，像歐美航空公司的旅客追查遺失行李的下落，或是為美國人解決電腦的疑難雜症，服務項目林林總總。

班加洛的這個時間相當於美國一大早，所以許多員工在這時候開始一天的工作，以配合美國的作息。……另一名班加洛的女性客服員在回答客戶問題時，還假裝自己就在紐約曼哈頓：「是的，我們在七十四街與第二大道口有一家分公司，在五十四街與雷興頓路口也有一家……」

這也是我訪問線上電訪員所得到的印象。一如所有現代文明的重大轉變與發明，外包也對傳統作法及生活方式構成挑戰。長年以來，高學歷的印度人已經受夠了貧窮與社會主義官僚，他們現在當然願意忍受這種工作時段。 4

用歷想想

1. 電影中的美國人陶德到了印度之後，遇到哪些文化衝擊？

2. 什麼是全球史、國際史、跨國史、世界史？史家的解釋是什麼？

3. 請舉出台灣的外包例子，說明商品全球化的問題對我們的日常生活造成的影響是什麼。

註釋

1　湯瑪斯・佛里曼（Thomas L. Friedman），《世界是平的》，台北：雅言文化，2005。

2　蔣竹山，〈當代世界公民的全球史閱讀指南〉，收入塞巴斯蒂安・康拉德，《全球史的再思考》，「導讀」，台北：八旗文化，2016，頁 17-18。

3　〈當代世界公民的全球史閱讀指南〉，頁 18。

4　《世界是平的》，頁 23-29。

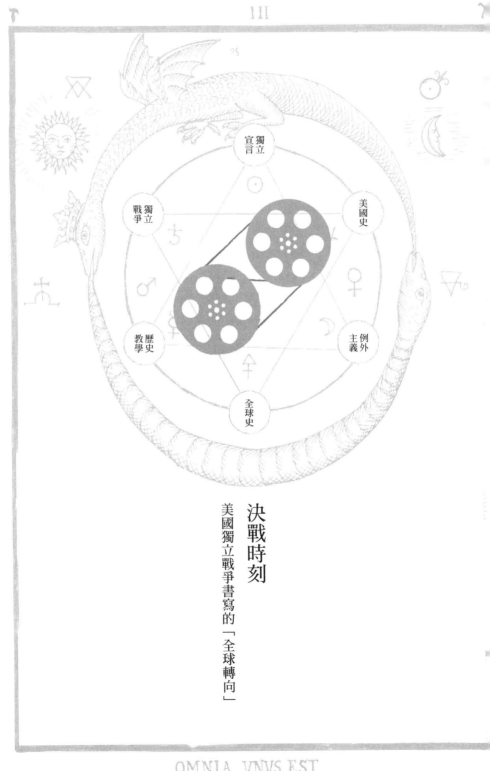

決戰時刻

美國獨立戰爭書寫的「全球轉向」

電影本事

這部二○○○年上映的電影和梅爾吉勃遜那部蘇格蘭抵抗英軍的歷史片《英雄本色》一樣，充滿濃厚的英雄主義氣息。

在南卡羅來納州務農的班傑明‧馬汀在妻子過世後，積極撫養七個小孩。當時正值北美十三州起身反抗英國的稅徵暴政，已有八州決定出資贊助獨立軍。在某場會議上布爾上校發表演說，他還在等賓州發表獨立宣言，希望南卡羅來納州可以成為第九州，開始徵兵與英國作戰。會議上，這位曾經率領英軍與印第安人作戰的馬汀則反對動武，他在會議上慷慨陳詞，覺得沒有必要和一位三千英里以外的英國國王喬治作戰，況且民選出來的也有可能是暴君。

這場辯論令人印象深刻，正反意見都有，支持者則說這不只是牽涉到一兩州，而是在爭取整個國家的獨立，最後討論的結果是南卡羅來納州通過派兵的決議。

馬汀的大兒子不聽勸告，本著愛國心參戰，最後卻被俘虜。二兒子也因為英軍闖入家園被殺。最終馬汀領悟到唯有起身反抗，才能保衛家園，捍衛自由。然而，歷史事實和電影有所出入，馬汀擊敗英軍的那場戰役，實際上卻是以慘敗收場。

《決戰時刻》是我們觀看近來美國史書寫的一個窗口，並借此機會談談美國獨立戰爭的

歷史書寫。

電影裡沒說的歷史

研究與教學的互動：《獨立宣言》

哈佛大學歷史系教授大衛・阿米蒂奇（David Armitage）於二〇〇八年出版了《獨立宣言：一個全球史》（*The Declaration of Independence: A Global History*）[1]，透過這本書，我們能清楚地看到美國史如何放在世界史的脈絡裡探討。

阿米蒂奇認為，即使很多人知道《獨立宣言》對美國人而言有著特殊的標誌性意義，卻少有人從全球史的角度來看這份文件。在此之前，學界並未將《獨立宣言》做為一種具有全球性意義的文件加以考察，原因就在於如何界定「獨立」這個概念。「獨立」的本意是政治上的分離，也就是美利堅十三個聯邦的代表於一七七六年向英國國王喬治宣布脫離。廣義來看，「獨立」意味著民族的獨特性。隨時間的推移，分離與獨特性漸漸對美國人產生某種「例外主義」的情懷。不過這種獨特的觀念在一七七六年之後的數百年間，卻慢慢發展成一種近

一八二八年，特朗布爾（John Trumbull）描繪美國《獨立宣言》得以提交的關鍵歷史時刻。

乎普世的價值，美國的榜樣開始在全世界傳播。

阿米蒂奇觀察到，學界普遍漠視《獨立宣言》在美國以外地區的發展，這種漠視也發生在美國史上的其他事件。在二十世紀的大部分時間裡，美國的自給自足意識以及它在世界事務中的霸權地位，使得美國人忘了美國對世界的影響。同時美國也習以為常地漠視外界對他們的影響。事實上，美國之外的世界無時無刻都在塑造著美國，無論通過移民、觀念傳播、商品交換或是各式各樣的互動交流。在〈導論〉中，阿米蒂奇發現美國學界對於這種看法已經日漸覺悟，開始「重新思考全球時代的美國史」。

將美國史納入全球視野使得人們認識到，我們當今所稱為的「全球化」並不是什麼新鮮事。早在獨立戰爭之前的殖民時代，美利堅就是一個多樣的世界。阿米蒂奇認為全球視角的分析讓我們認清到全球化並非毫無摩擦或碰撞的全球整合性運動。相反地，全球化的發展斷斷續續，不同時期有不同的階段性特徵。基於學術與政治上的動機，透過《獨立宣言的全球史》，這本書傳達了三個要旨。

首先，美國這個國家打從誕生那天起就是國際性的。最初的美利堅聯邦是受國際間的協定制約，其行為無不遵從當時盛行的國際準則。第二，阿米蒂奇認為《獨立宣言》本身就同時兼有美國性與全球性。本書也花了很多篇幅闡述《獨立宣言》如何在美國獲得類似聖經的地位，並在多國引起澎湃的民族解放運動。第三，本書試圖解釋作者一直在思考，卻少有學者研究的現代史最重大的問題之一：為何依據領土劃分的主權國家竟成為地球表面上最普遍的政治組織形式。書中的三個章節，正是解答上述三個問題的方向，先是〈《獨立宣言》的世界〉，而後是〈走向世界的《獨立宣言》〉，最後是〈一七七六年以來《獨立宣言》塑造的世界〉。

阿米蒂奇之後，泰德‧迪克森（Ted Dickson）也重新思索《獨立宣言》的全球史研究。他是北卡羅來那大學歷史系的教授，美國大學理事會的顧問，同時也是美國大學先修課程的美國史考試的審閱者。他有關歷史思考的課程觀摩多次刊登在《美國歷史學家組織歷史雜誌》（*OAH Magazine of History*）上。

迪克森提到他在波士頓長大，對軍事史的教學很感興趣，他總是希望能夠在美國史導論的課堂上，至少花一星期的時間在戰爭這個主題。然而，受限於美國大學先修課程的時間要求，他必須有一天教《獨立宣言》，另外兩天教殖民者贏得戰爭的原因。阿米蒂奇的論文一

方面讓他重新思考《獨立宣言》的教學方法另一方面也讓他開始調整課程時間的分配。

以往迪克森談論這個課題所強調的是《獨立宣言》的思想來源，特別是洛克（John Locke）和政論家潘恩（Thomas Paine）的理論。他會和學生一起討論《獨立宣言》的背景，包括輝格派（Whig）的意識型態、共和主義與契約理論。隨後透過檔案和學生思考下列問題：《獨立宣言》的目的是什麼？大陸會議訴求的對象是誰？傑佛遜（Thomas Jefferson）的政府哲學是什麼？根據檔案，殖民者如何向英國國王申訴？國王的回應又是什麼？

直到讀了阿米蒂奇的文章，迪克森才改變說明《獨立宣言》的方法。他將獨立戰爭放在全球的脈絡中，增加新的文獻分析，並介紹其他未來的研究主題。他首先以教師引導的方式介紹《獨立宣言》這份文件，同時也簡短討論《常識》（Common sense）這本小冊子，但加上阿米蒂奇文章所強調的國際觀點。然後，他會問學生這個問題：「《獨立宣言》最重要的是哪一部分？」這個看似簡單的問題卻成為這個課題得以進入全球脈絡的關鍵。之後，他就按照阿米蒂奇的文章重點，給予學生下列提示：

(1)《獨立宣言》改造革命形式從內戰轉變為國家間的戰爭（促使法國與西班牙加入戰局）。(2)《獨立宣言》很快就傳播到世界其他各地。(3)《獨立宣言》之後的第一代對於第二段有所質疑（因為聽起來太像法國大革命）。

順著這些提示，他會將學生分組，每組給他們不同版本的《獨立宣言》，然後要他們繼續深入思考這些問題：這些都是什麼時候的文件？宣佈獨立的是哪一國？這些文件和美國《獨立宣言》有什麼相似之處？是否遺漏了什麼要點？

透過這樣的設計，他認為學生可以更能明瞭這事件的全球脈絡。事實上，這樣的歷史教學改革與以下所要介紹的〈拉彼得拉報告〉（La Pietra report）息息相關。

〈拉彼得拉報告〉

美國近來的全球視野下美國史研究如何影響到歷史教學，我們可以舉二〇〇八年的新書《世界舞台上的美國：美國史的全球取向》（Organization of American Historians，簡稱OAH）與美國大學理事會（the College Board）的大學先修課程（Advanced Placement Program）於二〇〇三年合作推動的集體計畫成果。這個整合型計畫聯合一批中學與大學的美國史導論的傑出教師共同參與，其中的論文與教案的編纂，目的在提供美國史導論各個主題的基礎指南。

事實上，若談起這計畫的緣起，可要溯源自二〇〇〇年時OAH的〈拉彼得拉報告〉

（La Pietra Report）。在〈序言〉中，編者說：「這系列是受到〈拉彼得拉報告〉提到『現在是重新思考全球時代的美國史的時候』看法的鼓舞」。而什麼是〈拉彼得拉報告〉呢？這就與近年來推動美國史的全球轉向的重要人物湯瑪斯‧本德（Thomas Bender）有密切關聯。

美國史全球化計畫

本德是美國紐約大學人文學科特聘教授兼高等研究國際中心主任。自一九九七年至二〇〇〇年，在OAH與紐約大學高等研究國際中心的支持下，他主持一項「美國史研究的全球化計畫」。期間共有來自美國及海外的七十八位學者參與。當二〇〇〇年計畫結束時，OAH推出了由本德所撰寫的〈拉彼得拉報告〉，做為推動美國史的全球轉向的宣言。

這篇報告一共十三頁，目前在OAH的官方網站可以全文閱讀。[2] 這份報告共分為八部分：前言、全球時代的美國史再思考、教學目標、課程、博士後訓練與科系發展、歷史系、就業／歷史著作、〈拉彼得拉報告〉會議（1997-2000）、〈拉彼得拉報告〉會議的參與者。

「美國史研究的全球化計畫」所挑戰的就是美國史行之已久的「例外主義」史觀。

早在一九九五年，美國的社會學家詹姆斯‧洛溫（James W. Loewen）就已撰寫《老師的謊言：美國高中課本不教的歷史》（Lies My Teacher Told Me: Everything Your American

History Textbook Got Wrong）挑戰當時的歷史教科書。[3] 他寫道：「教科書一再強調美國與歐洲不同的地方在於，美國的階級劃分比較不明顯，經濟與社會流動較多。這又是美國例外主義的社會原型：意指美國社會特別公平」。

近來全球史家開始挑戰史家應當專門撰寫國家史的主張，這些國家史家認為，應當致力於使民族國家及美國的權力正當化，這種想法強化美國例外主義的信念。由於他們強迫將西方的價值加諸於其餘世界，所以在某種意義上，國家史代表一種「文化帝國主義（cultural imperialism）」的形式。

換言之，全球史取向讓史家跳脫及超越長久以來將他們的焦點集中在國家架構中的習慣，轉而將焦點集中在人們與區域間的連結、比較及交流，不再繼續固著於特有的國家認同及特殊的國家敘述，這一點可以削弱現代民族國家的霸權，同時驅除美國例外主義的迷思。

美國史學每十年就會有一次大規模的學術回顧。就美國史而言，從一九九八年的《美國史的挑戰》（*The Challenge of American History*）到二〇一一年編的《今日美國史》（*American History Now*），大概可以看出史學界的變化。其中後者所增加的全球史課題，亦即，將美國史納入世界史的範疇，是當今學界的關注焦點。

〈拉彼得拉報告〉提出的課程改革

在課程規劃方面，〈拉彼得拉報告〉要求美國史專業學生在拓展知識面的同時，能跳脫以民族國家為中心的框架，對歷史進行多角度的探索，凸顯各種跨國界的關聯和比較，並強化外語學習。

這個計畫所設計的教學目標有八項，目的在讓學生更加理解當代世界及其歷史發展，培養學生的分析能力，使他們能清晰描述歷史的脈絡、相互關係、互動、比較及偶然性，以及更有效地將美國史納入世界史領域中。

在課程實踐方面，又區分為大學生、美國史導論課程、碩士學位、博士學位、外國經驗及經費支助等項目。其中，規劃中的大學生課程改革分為四個區塊：民族國家與帝國、多面向的歷史（跨國史、比較史或國際史）、主題、群體與體制、分期（早期：500 年以前；中期：500-1500 年；後期：1500 年之後）四大板塊，要求學生在每一區塊中至少選修一門課程，還規定其中一門必須是一五○○年以前的歷史。

全球史觀與美國史編纂

之後，本德於二○○六年出版專書《萬國之國：美國在世界史的位置》（*A Nation*

among Nations: America's Place in World History），更加明確地詳述美國史的新架構。國家史就如同民族國家一樣都是當代產物。他從一九九六年就開始思考如何寫一個不一樣的美國史，以及架構與之相應的教學法。本德在書中導論一開頭就說道：「儘管國家史仍然是美國史家所教學與寫作的對象，但已經逐漸採取以新的型態來書寫。美國史正以更大的歷史脈絡來檢視，其中一個就是否認民族國家的優勢是其唯一的歷史脈絡」。

他關心的重點不在有爭議的政治史，也不去判斷自由及保守兩派的解釋孰優孰劣。對他而言，兩者無區別。更為基本的問題則是：什麼是美國國家經驗的真正界線？美國與其它國家該共用怎樣的歷史？如何運用更廣泛的脈絡來改變美國敘事的核心？作者開始朝著兩個方向思考：一、不再未經檢視就假設國家天生就是歷史的載體；二、空間及時間不再是歷史解釋的基本事實，因為影響歷史發展的因素往往超越空間及時間。

透過本德的介紹，我們更能夠看出這本書在美國史的全球化研究與教學所扮演的角色與時代意義。

世界舞台上的美國

〈拉彼得拉報告〉的具體成果之一就是「世界舞台上的美國系列」（America on the

World Stage）。這一系列的文章最早刊登在一九八五年創刊的《美國歷史學家組織歷史雜誌》，目的是設計來提供中學及大學的美國史教師的課堂實際操作的參考。檢視這份期刊我們發現，自二〇〇四年的四月號至二〇〇七年的七月號，幾乎每期都有「世界舞台上的美國」的專題。

二〇〇八年，蓋瑞・雷查德（Gary W. Reichard）與迪克森合作，將這些專題文章收錄在《世界舞台上的美國：美國史的全球取向》（America on the world stage: A global approach to U.S. history）一書。這本書的書名雖然和系列文章的標題一樣，其實不僅僅是收錄期刊中的文章，它還找美國史的大學與中學教師針對每篇文章提出回應，並設計出課堂上的教學實踐內容。

迪克森在該書〈序言〉中提到，〈拉彼得拉報告〉在二〇〇〇年公告後，重新規劃美國史導論變得更加迫切需要。如果要將今日的年輕美國人培養成一位全球公民，美國史導論應該負責將全球的視野帶進他們的課程中，以幫助他們理解美國如何成為世界的一部份。

本書共收錄十四篇論文，主題涵蓋了：早期美國的物的流通、獨立宣言、奴隸問題、宗教、西部開發、工業化、美國內戰、新政、移民、民權運動、族群、大眾文化、婦女及冷戰等。書中的每一章都涵蓋一個特定時期，並且在具有國際脈絡的前提下討論美國史中的重要

美國獨立戰爭名畫。一七七七年戰敗的英軍將領柏高英（紅衣者）向美軍交出指揮劍。

議題。每章的作者都被要求強調美國的國家經驗在世界史的脈絡下的重要性與獨特性。他們同時也受邀以比較或互動的脈絡去看待他們各自的主題，解釋美國發生的事情如何與世界上其他地區的事情產生互動。

這本書並沒有依照傳統的分期來限制作者，但仍有一些論文很明顯地和以往的大部分課綱相當類似，像是《獨立宣言》、美國內戰與重建、民權運動。有些文章會提供一些訊息給授課者，讓他們能夠在不止一個主題安排他們的課程。有時甚至是重新排序和重新分期導論課程。

書中所蒐集的論文，目的在提供教師能夠在導論課程中帶入新的視角，而無須取代原有的課程架構。由於這些文章針對的讀者是高中及大學的導論課程教師，編者要求作者要在現有的學術基礎上提出觀點，並避免太多及太艱澀的學術討論。

為了提供導論課程教師能夠更進一步地在文章中找到感興趣的主題與觀念，作者在每篇文章後面還列有註腳與該主題有關的延伸閱讀書目，期望讀者能認識到所有的文章都是以易讀的形式來書寫。

雖然書中的每篇論文都曾在「美國歷史學家組織」的期刊中出現，但這本書比較特別的地方是，首次收入教學策略的設計。每一篇文章都曾經由在高中及高等教育機構待過的傑出美國史教師實際在課堂上講授過。這樣設計的目的是希望教師在教學時傳達給學生的內容與方法能夠有所改變。

這本書中的種子教師開發許多能夠成功擴展導論範圍的原始資料，像是海報、漫畫、歌曲與檔案。許多作者討論如何重新調整授課教師的導論課，有些則建議教師在改變原有的教學觀點時能夠更有脈絡。讀者將會發現這些教學策略相當有效地將全球化視野帶入他們的導論課程，而且對他們原有的教學課綱不必做太多更動。

為了確保每篇文章都能反映出全球史的研究取向，在美國歷史學家組織的贊助下，本書找了三十位傑出史家，每篇文章都經過美國史及世界史的學者匿名審查並給予評論。〈序言〉的最後，編者還期望讀者能對這本論文集感興趣並且有所獲益，期待書中的論文以及搭配的教案能夠對〈拉彼得拉報告〉所訴求的美國史的國際化有積極的貢獻。

多元聲音取代英雄歌頌

本德在《世界舞台上的美國：美國史的全球取向》導論中說的一段話，或許可以視為當

前美國的歷史書寫的全球轉向的最好註解，他說：「儘管國家史仍然是美國史家所教學與寫作的對象，但已經逐漸採取以新的型態來書寫。」

換句話說，美國史正以更大的歷史脈絡來檢視，不再強調民族國家的優勢是其唯一的歷史脈絡。這樣的全球史觀點勢必會影響日後的歷史教學與歷史書寫。到時，美國史的影像拍攝，可能會有更多元的聲音，而不會只像本章所談的《決戰時刻》一樣，只是一味地以英雄主義式的基調來歌頌美國獨立。

像史家一樣閱讀

焦點(1)

哈佛大學歷史系教授阿米蒂奇近來在〈思想史的國際轉向〉一文中試圖釐清幾個概念的差異。

直到最近，只有高度自我反省的歷史學家意識到「進化論式的國族歷史主義」已經成為

「橫跨全球大部分地區的主流歷史觀」……

歷史學各領域的研究者晚近開始朝向他們各自所謂「國際的」、「跨國的」、「比較的」以及「全球的」研究。學者們各自著力，範圍不同，主題各異、動機也不一，對於這些歷史研究的非國家途徑間的彼此差別也沒有任何界定上的共識。「國際史學家」通常視國際社會的存在為理所當然，但是視角更超越國家疆界，而關心國與國之間的外交、財政、移民和文化關係等。……

「全球史學家」處理全球化的歷史與史前史、具普遍性課題的歷史以及關注如大西洋、印度洋和太平洋等次全球區域間的連結。[4]

焦點(2)

近來的全球史挑戰了上述例外主義的許多看法。喬治・梅森（George Mason）大學歷史系教授札戈利（Rosemarie Zagarri）在〈早期美國共和的「全球轉向」的重要性〉一文中清楚地點出早期美國共和史研究的全球轉向特色。

美國史學長期受到「例外主義」（exceptionalism）觀念的影響，導致民族國家

（nation-state）的歷史學一直是史學的主要方向之一。有關例外主義的討論，近來美國全球史家有許多的討論（Hoffman，1997）。以往傳統史學以民族國家為主要分析單位，然而，受此觀念影響的結果是加深美國對「例外主義」的迷思，認為美國在本質上不同於當時的其它國家。從北美英國殖民時期開始，美國就較世界其它地方具有獨一無二的機會，能提供更自由的社會、政治和經濟條件。因此，以往常見有關美國革命的故事多是環繞在激進的民主、平等與天賦人權的新原則。

此外，研究早期共和的史家較美國史其他時期的學者更認為美國民族國家是他們研究的重點，其研究的課題包括美國民族主義的成長、美國認同的出現、聯邦瓦解的威脅。這些領域常被歸為「初期美國共和」或「初期國家時期」，反映將民族國家視為是一種具有啟發性的發明，這當中有部分是過度的強調政治的敘述，從華盛頓到內戰的時期，代表國家創立之初的傑出時期，同時也是個創建政府機構、國家的疆界擴大，以及人民嘗試建構統一的國家時期。然而，最近幾年，這種看法已被全球史家批判，認為這種敘述過於強調勝利者的姿態，且暗指美國不僅是不同於其他世界，更有道德上的優越。

除了上述的政治史議題，研究早期共和的社會及文化史家常認為，自一七七六到一八六〇年間，大部分美國民眾都關注在國家內部及家庭問題上，而不是外在的世界。他們的焦點

不外乎西部擴張、內政改善、民間宗教狂熱、社會改革運動及奴隸。相對於慶典式的例外主義，這些研究更透露出介於美國致力於平等及自然權與他們真正對待婦女、原住民、非洲裔美國人之間的落差。但不管是慶典式的或缺乏熱情的，這兩種例外主義都來自於相同的前提，也就是強調作為一個民族國家的獨立特性，而不是美國與其他世界的連結及相似性。

……自一九九〇年代起，史家不再把地方社群當作是研究基本單元。當他們檢視初期美國時，目光焦點不限於居民的邊緣與孤立，而在他們與外在大世界的密集聯繫與接觸。這些研究美國共和初期的史家甚至開始強調「想像的共同體」與「公共領域」的重要性，這兩者使有地理距離的人們相聯繫。[5]

✛

用歷想想

✛

1. 美國史中獨立戰爭的書寫過往受到例外主義的影響，你覺得這方面的書寫有何缺陷？

2. 近來的獨立戰爭的歷史書寫受到全球史的影響，有了哪些轉變？

3. 《決戰時刻》有場討論是否出兵的會議，論辯雙方各自的立場是什麼？

4. 請上網搜尋，比較《決戰時刻》電影與歷史事實最大的出入在什麼地方？

註釋

1 大衛‧阿米蒂奇，孫岳譯，《獨立宣言：一種全球史》，北京：商務印書館，2014。

2 網路全文閱讀的網址如下：http://www.oah.org/about/reports/reports-statements/the-lapietra-report-a-report-to-the-profession/

3 本書已有正體中文譯本。詹姆斯‧洛溫，陳雅雲譯，《老師的謊言：美國高中課本不教的歷史》，台北：紅桌文化，2015，頁241。

4 David Armitage，〈思想史的國際轉向〉，《思想史》1期（2013/9），頁215。

5 蔣竹山，〈美國如何走入世界：全球視野下的美國史研究與教學趨勢〉，《教育研究月刊》，262期（2016/2），頁70-71。

第四部

抗爭、戰爭
與革命

謝晉

鴉片政權

鴉片

鴉片戰爭

林則徐

國族神話

鴉片戰爭

打破國族神話的迷思

電影本事

一九五九年，一部名叫《林則徐》的電影在中國大陸上映。中共在影片中，創造了清朝鴉片戰爭的國族神話，讓這場戰爭成為共產黨革命的前奏。故事敘述中國農民在林則徐的感召下，奮起團結，英勇擊退英國人。主角林則徐是一位清廉的官吏，滿清皇帝任命他為兩廣總督，代表大清帝國在廣州全權執行查禁鴉片的工作，整部影片將他塑造成勇於反抗的英雄，對帝國主義幫凶的外國商人予以痛擊。

影片最後，大批民眾湧上山頭，喊著「鄉親們，殺呀！」隨後出現這樣字句：「外國侵略者輸入的鴉片，非但沒有麻醉中國人民，反而喚醒了他們，中國人民反帝反封建的鬥爭，從這一天開始了。」

這口號是不是讓人激昂澎湃，熱血沸騰呢？然而，歷史事實卻和電影情節大有出入。

近來以《鴉片戰爭：毒品、夢想與中國建構》[1] 一書走紅兩

一八四一年，英國復仇女神號，擊毀清朝的戎克船。

岸的英國史家藍詩玲（Julla Lovell）曾在書展演講上，提到自己一九九七年第一次到中國，看到謝晉導演的電影《鴉片戰爭》時，很驚訝自己對這段歷史知之甚少，也是第一次為身為英國人感到羞恥。[2]

事實上，我對鴉片戰爭的重新認識，也是來自於藍詩玲所說的這部電影。導演謝晉曾以《芙蓉鎮》享譽影壇，本片播出時正值一九九七年，雖然是為香港回歸而拍，有宣傳意義及紀念價值，比起《林則徐》卻更貼近史實。

一九九七年的《滬港經濟》四月號有篇謝晉的專訪，記者問到拍攝本片的初衷，他這麼回答：「拍部巨片迎回歸。」當時許多朋友問他，這部影片的成就是否有可能超過一九五〇年代趙丹主演的《林則徐》？謝導說，鄭君里導演《林則徐》的時候，中國正處在極左反右的時代，作品有其歷史的侷限性。但是到了他手上，情況已經大不相同。學者專家對鴉片戰爭這個事件已經累積非常豐厚的研究成果，這些新觀點正好為他的拍攝提供了更真實與客觀的條件。

早在一九九五年初，謝晉就廣邀來自各地的歷史學家、作家、文藝理論家、經濟學家及企業界人士三十多人，在上海舉辦三天的「鴉片戰爭研討會」。與會學者一致認為鴉片戰爭是個國際性議題，對中國或世界都有重大意義，尤其面對一九九七即將的到來，更顯重要。

經過一年半的籌備，一九九五年五月八日，《鴉片戰爭》終於開拍。演員陣容相當講究，除了邀請兩岸三地的一流演員共同參與，還找來英國演員飾演當時的英國人。場景的安排也是費盡苦心，選定了當時虎門砲台、鎮海砲台、虎門銷煙地及英軍香港登陸處等二十幾個景點實地拍攝。

為了重現當時的廣州街景，劇組另外搭建出十九世紀廣州街景與十三行的樣子，光是珠江口就花了四個月時間挖出一個人工湖來替代。至於英國的場景，更是耗費鉅資前往英國擬拍攝英國議會辯論的場景。最後雖然礙於規定，無法進入真正的議會廳拍攝，倒也借到了位處牛津大學的類似會議室。

片中一幕蒸汽火車吐白煙緩緩駛來，英國女王向周圍大臣微笑揮手剪綵的畫面，是劇組找到倫敦郊區一處古老的蘭鈴火車站拍攝。由於溫莎宮是王室禁地，劇組也設法找來具有一樣風格城堡與大草皮的蒙特摩名大廈來充當。謝晉在這裡拍出了令人印象深刻的畫面：高貴華麗的維多利亞女王騎著駿馬來到花園，同首相及外交大臣討論中英外交議題。

本片拍攝時兩年，動用了五萬多人，搭建場景兩百多處，改造船隻四十多艘（甚至重現了十九世紀英軍的「金槍魚號」），連外國演員都多達三千多人。

正因為上述各個細節的講究，謝晉拍出了一個和打著反帝國主義口號的不一樣的電影。

電影裡沒說的歷史

和以往的歷史宣傳片不同，《鴉片戰爭》改變了相關題材電影中英國人形象扁平化的狀況，用更為人性化的角度刻畫當時的歷史人物。所以我們會見到，不是每個英國人都是鴉片販子，都贊成發動戰爭，裡頭還有反對的神父及國會議員。英國議會的那場投票，就清楚呈現出英國最後是以二百七十一票對二百六十二票的些微差距，通過對清朝開戰。

此外，影片裡的林則徐仍舊是個悲劇人物，但至少有血有肉，不再是「擊退西方帝國主義民族英雄」的樣版人物。導演相當如實地再現當時候中國與英國在各方面的差距。

全片最核心的主旨，就是呈現中國的「落後」，所以只有挨打的份。各種明顯的對比，讓觀眾深切感受到「弱國無外交」。提醒中國人記取教訓，絕不能閉關鎖國，要積極地和國際接軌，融入世界。

然而，不只是英國的教科書不談鴉片戰爭，就連中國史有關鴉片戰爭的書寫，仍有許多傳統的看法左右著學界。其中，最常見的說法就是，在一八四〇年之前，中國與外界完全斷絕，社會長期停滯不前，直到被英國的船堅炮利打開門戶，迫使清帝國五口通商，才使中國人看見世界。然而，這種所謂「因為落後才挨打」的說法已經受到挑戰。事實上，即使兩次

鴉片戰爭都吃敗仗的道光及咸豐朝，當時的經濟都不算落後。因此這種有了西方的外來挑戰才引起中國的巨變的歷史觀點，目前已經不太站得住腳了。

以下就讓我們看看幾種書寫鴉片戰爭歷史的新取向。

鴉片政權

《鴉片政權：中國、英國和日本，一八三九——一九五二年》是一九九七年在多倫多舉行的「東亞鴉片史會議」的成果。[3]

在卜正民與若林正的序言裡，第一句話就說：「要是沒有鴉片，十九世紀和二十世紀的中國歷史也許就會與現在的大不相同。」就是鴉片將東亞各個國家，尤其是大清帝國，推向了以不平等條約為特徵的近代社會。同時，它為外來的列強國家提供了必要的資金，這有助於殖民政策的擴展，也為清朝到中華人民共和國的政府帶來干預人民生活的機會。

鴉片和其他消費性商品不同，它是一種能讓人成癮的藥物。

中英《南京條約》簽訂，香港島割讓予英國。

濫用鴉片會侵害人的自尊，讓使用者及家人過著悲慘的生活。非法的鴉片交易使得全球貿易的天平倒向西方，搶走了清帝國累積數世紀之久的白銀。

這群以不同角度研究鴉片課題的學者，以「政權」這個詞來表示一個系統。在這個體系裡，權威人士有控制特定行為的權力，並制訂在一定範圍內行使這種權力的機制及政策。這本書考察的鴉片政權包含了正式的政府，中國和外國的國家代理機構、商行，還有在公共領域能夠發揮政治影響力的民間組織。

這些文章將不同時期的鴉片課題串成一個連貫的歷史，從十九世紀的大英帝國，到二十世紀中國的資本形成，再到一九三〇年代的日本帝國主義，最後到五十年代困擾中國的鴉片問題的解決。

《鴉片政權》一書給出兩個結論。

第一，儘管大家的一致前提是鴉片是一種單一、一元的事物：鴉片是印度和中國農民種植並出售的罌粟花汁液，是商人提煉而成的油膏，是生意人用來投機的商品，是批發商用來提煉更強麻醉品的材料。因此，它既是物質、緩和劑、消費品、毒品，同時也是民族衰敗的象徵，更是一種在地方及國家之間移轉財富與權力的機制。

它卻又是一種能從甲物變成乙物的多元事物：鴉片是一種單一、一元的事物，但從歷史的觀點來看，

第二，鴉片為反對吸食的人製造許多問題。儘管從溫和的控制到激烈的禁止都有，但始終無法全面解決問題。由於鴉片在麻醉、經濟、政治及文化上的吸引力讓它得以不斷延續使用，而且幾乎每個鴉片限制方案一經推動就以失敗告終。

正當我們以為鴉片戰爭的議題已經沒有多少人關注，大多將議題延伸至政治、社會、經濟及文化的課題時，英國史家藍詩玲這本新書《鴉片戰爭：毒品、夢想與中國建構》又將大家的焦點拉回至鴉片戰爭本身。

促使她寫這本書的最大動機在於，現在的英國民眾早已忘記一百多年前的這場戰爭，許多中學及大學的歷史課早已不再提這件事。即使提了，也不說第一次鴉片戰爭，而是相當有技巧地寫成，香港島是一八四二年「取得」的。就連一九九七年香港移交時，英國高官的告別演說也避而不談鴉片，更遑論曾經為它打過一場戰爭。

藍詩玲寫這本書有兩個用意。她希望喚醒英國讀者對鴉片貿易的記憶，並且對那起戰爭的錯綜複雜進行描繪。

簡化版的鴉片戰爭論述

以往我們常見的鴉片戰爭論述總是顯得單一、片面，林則徐似乎有點天真，而英國商

虎門的林則徐紀念館雕像。

人不但沒有悔悟，還趕回倫敦上書國會，要求英國政府設法賠償他們的損失，否則就要逼清朝賠償，即使因此導致戰爭也在所不惜。他們的要求被即將擔任首相職位的威廉·葛雷斯頓（William Ewart Gladstone）一口拒絕。威廉認為英國商人的所作所為是不道德的，根本不應該發動戰爭。

然而，英國是個靠海洋貿易維生的島國，跟自給自足的中國完全不同。因此鴉片商人就指控中國人摧毀世界貿易網，將危及英國人的生存。事實上，這種貿易爭執是很難解決的。對西方人和英國人來說，貿易必須是開放的，而且應該符合他們的要求，但是對中國人來說，對外貿易應該被嚴厲管制。這樣的話，英國人怎麼可能和中國人妥協呢？

一八三九年，英國人派遣了一支強大的艦隊來到中國，要求中國對鴉片事件給予滿意的答覆和賠償。這支強大艦隊包括了十六支戰艦、四千名水手、五百四十尊大砲、四艘武裝蒸氣船、三千噸的煤。另外還有一萬六千加侖的甜酒，供戰士們享用。

靠著蒸氣船這種神秘的武器，英國艦隊得以在中國內陸河上

暢行無阻，徹底控制水陸交通。這也是中國有史以來第一次有海上來的異族能夠順利的入侵長江，並截斷大運河的河口，使這條通往北京的內陸運輸動脈嚴重癱瘓。切斷這條運輸動脈帶給中國致命的打擊，震驚了全中國。以往史書會形容這是有史以來第一次，天朝的民眾終於了解，他們不可能永遠自給自足。

但真的是這樣嗎？事實上，歷史比我們想像的還複雜。

藍詩玲的新故事

藍詩玲的敘事手法一流，有史蒂芬・普拉特（Stephen R. Platt）《太平天國之秋》的風格。[4]

她和以往學者最大的不同除了敘事技巧外，更利用英國學者查閱英國外交檔案及各種當事人外文傳記資料的方便性，引用了相當多的維多利亞時期參加戰事的軍人著作。在多方的比對下，她理解到真正的戰爭絕對不是那種整齊式的描寫，而是充滿著投機、苦難、錯誤、謊言以及各種無法無天。

像是大英帝國在十九世紀為何能統治超過世界四分之一的土地，歷來的說法不外乎吹噓基督教文明及自由貿易，有學者說是在漫不經心的過程中取得，也有學者說是在工業擴張及貪婪的驅動下，長期規劃攫取土地與資源的陰謀，或者說是追求新的投資機會與保衛海路安

全。

但藍詩玲提醒，我們忽略大英帝國實質上即興與臨時的特性。鴉片戰爭的總計畫者義律（Charles Elliot）本人就呈現出混亂的意向：有帝國主義者的野心，也有投機心態；既有責任心，又良心不安；既偽善，又自欺。

此外，英國國內輿論對於戰爭的看法以往也有不少學者討論，但藍詩玲利用許多英文報刊雜誌的資料，提出不同觀點。像是《每日新聞報》說，一八五六年十一月，聽到英國搗毀廣州城，造成平民死亡之後，曼徹斯特市民寫信給女王表示羞愧及憤怒之意。《每日新聞報》也評論說，對這種傲慢又暴虐的行為，評論它是我們沈痛的義務。

藍詩玲當然不是只寫鴉片戰爭這個事件，她還說：「正是那些對歷史有長久記憶的人身負罪惡感，因此開啟了鴉片戰爭結束後的下一個詭異階段。」[5] 所以她還繼續談論這之後的發展：像是黃禍論只是西方人創造出來的刻板印象，或者中國對鴉片模稜兩可的最佳代表嚴復；甚至談到國民黨、共黨與鴉片戰爭的關係（妖魔化鴉片戰爭是由共產黨所完成的，但基礎則是由先前的國民黨的官方歷史學者所打造）。直到當代，鴉片戰爭的鬼魅還一直在糾纏著我們。

藍詩玲結論說得相當貼切，從鴉片戰爭到網路時代，儘管接觸、研究及相互同情的機

會日漸增加，但中國與西方之間一直就是彼此光火、誤解。二十一世紀的頭十年結束了，但十九世紀的鬼魂依然巴著我們不放。

像史家一樣閱讀

焦點(1)

日本史家宮脇淳子對於鴉片戰爭的重要性，提出了和日本學界不太一樣的右派觀點。

一八四〇年發生的鴉片戰爭當然是重大事件，但是就當時清朝的政治來說，對鴉片戰爭的解釋和今天並不一樣。首都位於北京的清朝，只是將此情形理解為「從南方來的野蠻人想要中國物產，並發射大砲，蠻不講理地要求開放門戶。」，並稱之為「英夷」。……日本的中國史敘述裡，對鴉片戰爭和南京條約大書特書，這其實是因為毛澤東將之放大的結果。事實上，如果通觀清朝歷史，清朝直到戰爭很久以後，仍渾然不知英國。對滿清而言，鴉片戰爭僅是小小插曲。

現在我們學習的歷史或上演的電影，都將英國視為巨大的存在。但是實際上，清朝並無如此大的反應，因為他們並未認識到此事件的重要性；反倒是德川幕府末期的日本，對清國敗給數艘英國軍艦一事受到衝擊。[6]

焦點(2)

費正清對美國的近代中國史研究有推動之功，他這一派的學者曾提出條約體制的概念，認為近代中國的轉變是因為有西方的衝擊，中國受到挑戰開始回應，才有了改變。但這種說法，在社會史階段受到了挑戰。

「條約世紀」始於一八四二年，終止於一九四三年英美正式放棄不平等條約中關鍵性的治外法權之時。治外法權使中國法律的管制力碰不到外國人，這也讓中國的統治階層回味了古代的經歷，即是，在給予異族支配權的條件下統治中國。從時間上衡量，條約世紀只比以前據於華北的金朝略短，比元朝還長幾年。從文化的觀點看，即便條約世紀只傷損中國主權，並沒有外國來取中國而代之，其影響力卻比金、元、清各朝外族入主的影響更深遠。[7]

焦點(3)

茅海建教授認為在檢討以往鴉片戰爭史的研究時，這些問題是十分重要的，不應也不能迴避。

辨明琦善沒有賣國動機之後，還須一一分析琦善的賣國罪名。在當時人的描述和後來研究者的論著中，琦善被控罪名大約有四：一、主張弛禁，成為清王朝內部弛禁派的首領，破壞禁烟。二、英艦隊到達大沽口外時，乘機打擊禁烟領袖林則徐，主張投降。三、主持廣東中英談判期間，不事戰守，虎門危急時又拒不派援，致使戰事失敗，關天培戰死。四、私自割讓香港予英國。以上罪名是否屬實呢？……

我以為，在處理鴉片戰爭時的中英關係上，琦善只不過是「天朝」中一名無知的官員而已，並無精明可言。寫上如此一大堆為琦善辯誣的話，目的並不是辯誣本身，只是為能突出地思考這些問題：為何把琦善說成賣國賊？這種說法是如何形成的？這種說法的存在有何利弊？[8]

用歷想想

1. 請就焦點(1)及(2)的資料，探討費正清及宮脇淳子對於鴉片戰爭的理解有何不同。

2. 請就謝晉《鴉片戰爭》中的劇情，探討哪些地方呈現導演想要表達的主旨？

3. 以往學界認為鴉片戰爭是近代中國史的開端，中國受到了挑戰才有了改變，但這樣的看法受到了新的說法的挑戰。請探討這新舊觀念上的差異，並論述差異背後所反映的史學觀念的轉變。

4. 影片末尾，琦善為何會對林則徐說，他自己是永背黑名，而林則徐則是雖敗猶榮？過往歷史為何會將琦善說成是賣國賊？這種說法是如何形成的？

註釋

1　藍詩玲（Julla Lovell）《鴉片戰爭：毒品、夢想與中國建構》，八旗文化，2016。

2　端傳媒編輯台，〈「鴉片戰爭」如何被塑造成百年國恥序幕〉，《端傳媒》網站，https://theinitium.com/article/20160227-opinion-books-opiumwar/。

3　卜正民、若林正編《鴉片政權：中國、英國和日本，一八三九—一九五二年》，黃山書社，2009年。

4　Stephen R. Platt 著、黃中憲譯，《太平天國之秋》，衛城，2013。

5　《鴉片戰爭：毒品、夢想與中國建構》，頁284。

6　宮脇淳子，《這才是真實的中國史——來自日本右翼史家的觀點》，八旗文化，2015，頁52、54。

7　費正清，《費正清論中國》，正中書局，1994，頁222。

8　茅海建，《天朝的崩潰：鴉片戰爭再研究》，北京：生活．讀書．新知三聯書店，1995，頁9、16。

近距交戰

從軍事史到個人生命史的一戰書寫

電影本事

二○一四年適逢第一次世界大戰一百週年。想到一戰，我腦中馬上浮現一部印象深刻的電影《近距交戰》（Joyeux Noël）。

這是法國導演卡爾朗（Christian Carion）繼勵志片《夢想起飛的季節》後的新作，曾入圍金球獎和奧斯卡金像獎「最佳外語片」。電影描述一九一四年的寒冬，德、英、法三國在法國邊境交戰，雙方陷入近距離的駁火，傷亡無數。表面上大家奮勇殺敵，實際上，面對聖誕節的來臨，各方都無心戀戰，心裡想的都是後方溫暖的家。直到耶誕夜，一曲〈平安夜〉暫時改變彼此的敵對關係。戰士們走出壕溝，攜手唱歌，度過這個難忘的耶誕夜。我認為最溫馨的一幕，是三國的士兵發現自己照料的貓咪常穿梭在三個陣營的壕溝間，而且所取的名字也不同。

然而，戰爭是殘酷的。上級將領得知這一夜發生的事，派

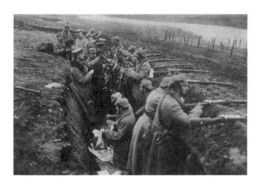

一戰時「聖誕夜休戰」的壕溝中士兵。

遣督察來調查，三國軍官立即受到嚴厲的處分。德國官兵甚至被遠調到前線與俄國作戰。這次的和平事件，最後被高層掩蓋過去。

戰爭，則是持續無情地開打。

電影裡沒說的歷史

當然，電影只是一種記憶再現，要實際真正瞭解一戰究竟發生了什麼事，近來坊間的幾本翻譯作品，可以帶我們重返百年前的歷史場景。

經典戰史李德哈特

講到一戰，當然不能不提軍事史名家李德哈特（Sir Basil Henry Liddell Hart）的《第一次世界大戰戰史》。

原作於一九三○年出版，正體中文版於二○○○年由麥田出版社翻譯。二○一四年正值一戰百年，麥田出了二版。本書英文原書名為 *The Real War*（大戰真相），隔幾年之後，作

者又增訂內容並將書名修改為《第一次世界大戰戰史》。這種修改，對李德哈特的意義在於，那時書寫一部一戰的真相史已無困難，各國政府檔案已經公開，日記與回憶錄也陸續公諸於世，參與過重要會商的一些重要人物仍然健在，因而比起以前有更多機會重新檢視資料。

說這書是目前最經典的一戰戰爭史也不為過。儘管此書出版至今已將近七十多年，書中許多細節，仍然無人能出其右。他從戰爭緣起談到大戰經過，以及各方戰略戰術的運用。

讓人好奇的是，這場削弱歐洲各傳統帝國，造成約一千多萬人死亡的戰爭，最終是如何結束的？誰是贏家？對此，李德哈特認為沒有一項因素具有決定性。西戰場、巴爾幹戰場、戰車、封鎖與宣傳，都可說是協約國獲勝的關鍵，然而問起誰得贏這場戰爭，則是空話。

有關一戰，以往最常提到的觀點來自費歇爾（Fritz Fischer）。他在一九六八年出版《一戰中的德國目標》（*Germany's Aims in the First World War*），認為是德國蓄意發動一戰。這個觀點在二戰之後盛行了一段時間。爾後，類似的著作都認為「一戰是一場邪惡的戰爭，且不可避免。」一九六三年出版，至今銷量超過二十五萬本，泰勒（A. J. P. Taylor）的《第一次世界大戰》圖文書，觀點也跟費歇爾類似。

社會經濟角度的弗格森

相較於對戰爭史的細節描述，我更喜好近日紅遍半邊天的英國著名史家，目前擔任哈佛大學講座教授的尼爾‧弗格森（Niall Ferguson）的《第一次世界大戰：一九一四—一九一八》。[1]

他應該算是當前大眾史家中最多產的一位，著作叫好又叫座。此前的作品有《紙與鐵》、《金錢與權力》、《帝國：大英帝國世界秩序的興衰以及給世界強權的啟示》、《美國巨人》、《世界大戰》、《文明：決定人類走向的六大殺手級 Apps》等。

和以往的相關著作寫法不同，研究國際政治與經濟史的弗格森更擅長從社會學及經濟的角度切入。像是投降、受傷對敵我雙方有何影響？殺一個人需要多少花費？停戰的原因有哪些？……等議題，他都提出了許多獨特的看法。此外，他也嘗試提出更不一樣的重要問題。

例如：(1)這場戰爭是不可避免的嗎？軍國主義、帝國主義、秘密外交或軍備競賽……是什麼因素讓這場戰爭無可迴避？(2)德國領導人為何在一九一四年在戰爭上孤注一擲？(3)戰爭在歐洲大陸上爆發，為什麼英國的領導人決定介入？(4)這場戰爭是否如某些學者強調的那樣，受到公眾輿論的熱切地歡迎？(5)宣傳（特別是報紙的宣傳）是否使戰爭持續進行？(6)為什麼大英帝國以其龐大的經濟優勢，卻仍不足以讓協約國更快取得勝利，而需要美國的介入？(7)為

什麼德國的優勢軍力沒能在西方戰線上擊敗英國與法國軍隊，就像德軍在東邊擊敗塞爾維亞、羅馬尼亞與俄羅斯那樣？(8)為什麼即使戰場狀況慘烈無比，人們還要繼續戰鬥？

以上種種人類首次總體戰的相關問題，弗格森不僅透過國際政治與軍事角度分析，也藉由後方工廠的生產、媒體報導、藝術、文學等角度，再現了一戰的社會文化圖像。就弗格森而言，這無疑是一場媒體戰爭，戰爭宣傳與其說是政府控制的結果，倒不如說是媒體、學者、職業作家與電影工作者自動自發動員出來的。

大歷史的閱讀

同樣屬於大歷史的有《夢遊者：一九一四年歐洲如何邁向戰爭之路》，這本是書市上較新的一戰史，曾獲選紐約時報二○一三年十大好書，洛杉磯時報圖書獎。作者克拉克（Christopher Clark）是英國劍橋大學現代歐洲史教授，澳洲人文科學院院士，曾經是英國歷史學界殊榮「沃爾夫森」歷史著作獎得主。因對德國歷史研究有重要貢獻，曾獲德國政府頒發十字勳章。2

究竟一戰是如何發生的？沒人能說得清楚。

一般印象是因為一九一四年六月二十八日早晨，奧匈帝國斐迪南大公在賽爾維亞遇刺而

引發的戰火。克拉克關心的是，為何危機會在短短數周之內升溫成世界大戰？歐洲國家是如何分裂成敵對陣營？參戰是個人或是國家決策的錯誤？為什麼每個國家都宣稱他們是無端地被捲入戰爭？

克拉克透過繁瑣的歷史檔案，再現維也納、柏林、聖彼得堡、巴黎、倫敦及貝爾格勒這些決策中心所發生的事情。他將書寫聚焦在大戰爆發前十年歐洲外交界的這些重要級人物，分析他們的性格、國內影響及對外部地緣政治的認識及動機。他有個結論是：一戰是歐洲各國所上演的一場悲劇，而非一種罪行，他們是一群朦朦懂懂，不知未來走向的「夢遊者」。

日常生活瑣事的視角

隨著日常生活史的興起，西方史家也開始關注士兵的日常生活。

法國史家雅克‧梅耶（Jacques Meyer）的經典研究《第一次世界大戰時期士兵的日常生活（一九一四—一九一八）》將我們對一戰的視線，重新拉回到戰爭的主角士兵身上。[3]

梅耶在書中援引了許多戰士的書信、感想與回憶錄，描繪了這些生命不受保障、沒有特

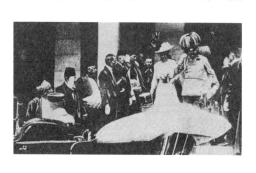

離開市政廳的斐迪南大公夫婦。

權的普通士兵的戰地生活。在〈前言〉開頭的第一個小標題，他就問了一個讓人深思的好問題：「士兵們真的曾經有過日常生活嗎？」在梅耶的生動描繪下，我們才見識到士兵的日常生活和他們「從前」的生活大不相同，和之後的生活也不一樣。這一段經歷像是在他們正常的生活中劃開一道傷口，然後再很快地彌合起來，留給他們的只是回憶，另一段生活的回憶。

關於日常生活，梅耶下了這樣的定義：

這裡當然不可能是指普通意義上的日常生活：一般情況下這個詞的整體意義就是同時代的人大體相同的生活，代表的應該是特定人物的普通生活，例如十七、十八世紀的法國資產階級，或是義大利文藝復興時期的大領主。因為第一次世界大戰時期，士兵們面臨的危險每時每刻都影響著他們的生活節奏，死亡的危險隨時降臨，死亡的可能性不勝枚舉，以至於談論「士兵的日常死亡」倒是很正常的事情。[4]

他從五個方面談論日常生活：人物與背景、戰壕裡的人、殊死決戰、修整、老兵。首先他給士兵角色定位，按照戰爭的進度與地理環境，也根據兵種、職務、軍階。其次，在他們多樣的生活中，描述最稱得上「日常」的，也就是戰壕中的日子。作者還提到士兵的其他生

活方式——「休息」。在結尾部分則試圖找出老兵身上由於歲月流逝而模糊的「老戰士」痕跡。

舉個例子，士兵無聊的時候都怎麼打發時間？梅耶說主要是打牌。一副沾滿油污、嚴重磨損的撲克牌可以說明它的使用率。另外，還有一種讓不少人著迷的娛樂：攝影。當時袖珍型柯達相機從一九一五年風靡全球，體積相當輕小，價格合理（售價六十五法郎）。很多城市出身的士兵都請人代購，為的是能夠在前線留影紀念。相機套可以掛在武裝帶上，這樣就可以隨身攜帶。有些人千方百計想拍出一些生動獨特的照片，有時候會將相機對準陰森恐怖的場景，例如「一連串倒地的屍體」。大多數人還是選擇在安全的地方拍照，如有可能，大家會在戰場上找一處認得出來的地方作背景，使照片帶有時空脈絡。

梅耶還提到士兵的「收藏狂」。有人對收藏炮彈的引信感興趣，有人喜歡收集戰利品，像是毛瑟槍、巴拉貝倫手槍、鋸齒刀、頭盔、皇家鷹徽、武裝帶上的普魯士王冠圖像、彩色肩章。士兵偶爾會自己創造戰爭紀念品，有時是為了賣給後方一些休假的軍人。製作的材料有的來自德國軍裝上的扣子、炮彈殼和上頭的金屬圈，特別是引信管。戰壕裡的工藝品不限於首飾，有的會將照明彈殼裡面安裝上打火絨變成打火機。信號彈降落後的傘可以拿來做手帕，有人則是將銅質炮彈殼推銷給其他人做花瓶。這個傳統保持近五十年，有些節儉的人家

至今還這樣做。

戰壕裡的士兵還有種娛樂是偷獵，這在森林地帶的戰地很受歡迎。有些農民身分的士兵會安置套索抓野兔。閒著無聊的士兵有時會用槍打鳥，但這很容易暴露行蹤引起德軍偵察員開槍射擊。打魚有時也會給士兵帶來許多樂趣，雖然這是被明令禁止的。士兵通常會在河裡丟手榴彈炸魚，這種舉動容易使河流裡的魚蝦絕跡，常引起居民的反彈。

總體來看，上述華文出版市場有關一戰書籍的譯著還是以歐洲戰場為主體。事實上，中國也算是另外一種形式的戰爭受害者，近來已經有一些以西方語言寫就的，關於中國勞工參與戰事的研究，相當值得關注。

參照這些不同作品，我們才能明瞭為何一戰會如同弗格森所說「是令人憐憫的」或「是個遺憾」，甚至不折不扣就是「當代史最重大的錯誤」。

像史家一樣閱讀

焦點(1)

這段法國史家雅克・梅耶在《第一次世界大戰時期士兵的日常生活（一九一四—一九一八）》中提到某位士兵的回憶，幾乎和電影《近距交戰》的情節雷同。我特別印象深刻的是戰壕裡士兵的娛樂部分。

聖誕節來臨的時候，除非是局勢緊張，否則德軍也加入到讓人期待已久的慶祝中來。我還記得……一九一五年十二月二十五日……，當時一片寂靜，只有寒風在樹林中颼颼作響。我們的士兵打起呼哨來，那聲音就像鳥的鳴叫聲。那邊的德國人心情也一下好了起來，開始跟我們一起打呼哨。在我們右邊的是奧弗涅的本土保衛軍，他們語調誇張地唱起「平安夜之歌」……然後我們斜靠在射擊垛上也開始唱《亞當的聖誕》這首歌，機槍手中尉吹笛子給我們簡單地伴奏。德國人在那邊歡呼……好啊！這個時候沒有槍聲。[5]

焦點(2)

研究取向和雅克・梅耶一樣跳脫大歷史架構的有彼得・英格朗（Peter Englund）的《美麗與哀愁：第一次世界大戰個人史》。上面這些書裡頭，我最喜歡的就是這本。作者自己說這本書談的不是大戰的事實，書裡沒有原因、過程、結局與後果，而是描寫身處大戰之中的人的感受。讀完整本書，我們得到的不是事件，而是活生生的感受、印象、體驗與情緒。這種既有當代史學的微觀與日常生活取向，也有這屆國際歷史科學大會所提倡的主題之一「情感的歷史」特色。兼有史家紮實的歷史考證與文學家小說場景描述與敘事筆法，使這位瑞典史家的風格獨具，在一批大歷史性質的一戰歷史書寫中顯得相當搶眼。

透過人物介紹，我們會發現作者總共談論到二十二個人。這些人涵蓋了貴族夫人、勞保局職員、女學生、國防軍少尉、救援人員、公海艦隊水兵、騎兵、俄國工兵、護士、丹麥士兵、公務員、英國步兵、澳洲工兵、法國步兵、委內瑞拉騎兵、軍醫、英國步兵、戰機飛行員、澳洲駕駛員、義裔美籍步兵、紐西蘭砲兵、阿爾卑斯山地軍團騎兵等各種不同的身份。

若是按照傳統作法，二十二個人，可能就是二十二段獨立的故事，但是他的寫法相當特別，是一種解構的寫法。他以時間為主軸，從一九一四至一九一八年，將這二十二人的故事散在這時間軸上。這些小人物突然出現在戰事中，也莫名的消失在戰事中，就像這場戰爭一

樣。[6]

英格朗提到：

這二十個人物裡，雖然大多數都不免捲入充滿戲劇性的可怕事件，我的焦點主要卻是集中在第一次世界大戰中的日常面向。因為，就一方面而言，本書乃是一部反歷史，企圖解構這起劃時代的重大事件，將其化約至最小的基本組成元素──個別的人、以及他們的經歷。[7]

焦點(3)

《美麗與哀愁：第一次世界大戰個人史》中有許多有關一戰時的醫療記載。

許多士兵的腳都深感酸痛，而且凍成了青色，幾乎無法活動，似乎是成天站在冰冷泥水中造成的結果。第二，有不少人為了逃避上戰場而裝病，另外有些人則是因為羞愧或虛榮心而誇大自己的病情。（頁一三二）

愈來愈多人都受到了蝨子感染。（頁二五七）

有些地方彌漫着濃重的惡臭，原因是陣亡士兵的屍體被人拋出壕溝與溝渠外，現在已在

炙熱的太陽曝曬下變黑、腫脹、腐爛。（頁二五九）

要將他轉送到聖奧斯瓦多精神病院接受「觀察與收容」。「症狀：躁狂型腦部班疹傷寒——對病患本身以及別人都具有危險性。」（頁二八七）

許多人罹患了斑疹傷寒與天花，而且疫情又因為兩項因素而更加惡化：一是居住環境的過度擁擠導致疫病擴散的速度更快，二是糧食的短缺。……但是牛油、雞蛋與酵母這類基本必需品卻很難買到，而且就算買得到，價格也是高得荒唐。（頁三一一）

醫師們對穆齊爾嚴重的口腔感染束手無策。（他們獲悉他有梅毒病史，為了保險起見，他們給了他一劑特效水銀藥劑，可能還使他的狀況惡化）（頁三二四）

由於整個地區都欠缺糧食，斑疹傷寒因此廣為流行，造成的衝擊對許多剛遷居至這座城市的猶太人而言感受尤其強烈。（頁三七〇）

性病的傳染也大幅增加。許多軍隊都固定向休假士兵發放保險套。……染病的妓女有時候反倒比身體健康的妓女還要搶手，原因是她們吸引了想要藉著感染性病而逃避上前線的士兵。最噁心的一種現象，就是淋病膿汁的交易——有些士兵會購買這種濃汁，塗在生殖器官上，盼望自己能夠因此染病而被送進醫院。（頁三八〇）

全城約有三分之一的人口都染上同一種疾病：西班牙流感。（頁六三五）

他染上了在歐洲各地──實際上是全世界各地──已經傳染了許多人的流感。這種疾病源自南非，卻被稱為「西班牙流感」。（頁六三六）

這名年輕上尉據說罹患了某種彈震症。（頁六三九）[8]

焦點(4)

能夠再現歷史的不只歷史作品，作家如何以遊記的方式，從「紀念」角度切入，探討小說、散文、詩、電影與攝影作品等創作，來形塑戰爭期與戰後世代對戰爭的記憶與看法，也是瞭解一戰的方法之一。英國作家傑夫・代爾（Geoff Dyer）的《消失在索穆河的士兵》即是一本不同於史家取徑的奇書。

作者走訪一戰最慘烈的索穆河戰場，以及無數散落在英、法、比利時及加拿大各地，與一戰有關的紀念碑、墳墓、戰爭博物館、雕像。對代爾來說，戰爭的現實不僅被有組織的陣亡將士、和平紀念碑、無名英雄、兩分鐘默哀、罌粟花崇拜所掩蓋。我們對戰爭的認知，以及認知中相互交織的「神話」與「現實」兩種對立觀念，是在實際敵對狀態結束後的十幾年內，透過複雜纏繞及相互衝突的許多記憶，給積極建構出來的。[9]

用歷想想

1. 請閱讀焦點(1)，分析有哪些地方和電影的情節有雷同之處。

2. 電影中各國軍隊在耶誕節前夕為何宣布停戰？事後被軍方高層得知後，他們遭到什麼懲處？

3. 閱讀焦點(3)的資料，說明一戰對於個人生命造成哪些衝擊？你覺得哪些是因為這次世界大戰才出現的特殊疾病？

註釋

1 尼爾・弗格森（Niall Ferguson）的《第一次世界大戰：一九一四—一九一八》台北：廣場，2013。

2 克拉克，《夢遊者：一九一四年歐洲如何邁向戰爭之路》，時報，2015。

3 雅克・梅耶（Jacques Meyer），《第一次世界大戰時期士兵的日常生活（一九一四—一九一八）》，上海：上海人民出版社，2007。

4 《第一次世界大戰時期士兵的日常生活（一九一四—一九一八）》，頁3。

5 雅克・梅耶，《第一次世界大戰時期士兵的日常生活（一九一四—一九一八）》，頁127。

6 蔣竹山，〈哪些一戰史譯作叫好又叫座〉，《澎湃》，2014 年 8 月 9 日。http://www.thepaper.cn/newsDetail_forward_1259477。

7 彼得・英格朗（Peter Englund），《美麗與哀愁：第一次世界大戰個人史》，衛城，2014。

8 蔣竹山摘錄整理自《美麗與哀愁：第一次世界大戰個人史》，頁數標於引文後。

9 蔣竹山改寫自傑夫・代爾，馮亦達譯，《消失在索穆河的士兵》，台北：麥田出版社，2014。

日落真相

從神到人的天皇退位危機

電影本事

最近日本明仁天皇暗示有可能提前退位的消息引起各方關注，話題甚至延伸至他的父親裕仁天皇在二次大戰結束時是否退位的爭議。這個故事最近被搬上大螢幕，片名叫做《日落真相》。這是一部由真人真事改編的電影，儘管歷史味頗重，但還是以好萊塢式的愛情故事來包裝。

電影開始是一段歷史畫面，一九四五年八月九日，美軍在日本長崎投下第二顆原子彈，天空出現巨大的蕈狀雲，導演以此鏡頭開啟這部電影的時間點。

隨後電影出現一片廢墟的畫面及打字機敲打聲，並搭配旁白說道：「日本已經投降，讓他們俯首稱臣的是有史以來最恐怖的武器，原子彈。整個國家變成一堆廢墟。儘管如此，統治者裕仁，依然被他們的臣民當作是神來崇拜，我們把這位天子列入保護名單，直到我們決定要如何處置他」。這個片頭整段都是黑白畫面，接著出現本片片名 Emperor，中文直譯為《天皇》。

長崎原爆。

費勒斯。

之後畫面跳接到一九四五年八月三十日，一架軍機飛行在距離東京五十英里的上空。當時麥克阿瑟將軍聽說會有兩千名皇軍在他們行進的路線列隊，為此向費勒斯將軍（Bonner Fellers）及其餘軍官詢問意見。有軍官表示日方可能沿路會安排狙擊手可以隨時進行狙殺任務，費勒斯表示，天皇已經要他的子民投降，雖然沒有直接用「投降」的字眼，但他不懷疑日本投降的誠意。最後麥克阿瑟採納了費勒斯的意見。

《日落真相》談的是二次大戰結束後，由湯米・李瓊斯（Tommy Lee Jones）飾演的盟軍最高指揮官麥克阿瑟將軍（Douglas MacArthur）奉命到日本接管日本，處理戰後事宜。

除了要找出戰爭期間位居權力核心的主謀軍人及政客等戰犯予以逮捕準備審判，另外一項重要工作就是調查天皇在這場戰事中的戰爭責任。

麥克阿瑟對由馬修・福克斯（Matthew Fox）主演的費勒斯將軍委以重任，要他在十天內調查清楚，好給華盛頓的官員一個交待。歷史上，費勒斯是真有其人。他是任職於參謀本部的一名軍官，因為曾在日本待過五年，理解日本文化，相當受到麥克阿瑟企重。

他在電影裡和另位一位軍官里克斯相互角力，對

天皇是否退位的看法上互有不同，最後是費勒斯的看法獲得上級採納。此後，美國以佔領國身份進入日本，扮演解放者角色，而不是征服者，並讓天皇體制繼續維持，穩定了日本戰後的政局。

整部電影有兩條主線，一個是費勒斯調查天皇是否要為發動珍珠港事件負責？是否直接參與戰爭？要在十天之內做出結論並不容易。雖然美軍的總部就設在皇宮對面，卻不能進入皇居調查。費勒斯透過一位日人司機兼翻譯高橋的協助，開始接觸當時天皇周邊的幾位人物，慢慢拼湊出對天皇的認識。他調查到最後並沒有實際證據確認是由天皇發動戰爭，反而透過大臣的口述，得知最後幾日的軍事會議上，天皇曾表達要接受盟軍的要求，無條件投降，並準備錄音對全國放送。此舉引起軍方不滿，曾在八月十四日夜晚對皇居發動政變，欲找出錄音帶並阻止播放，最後功敗垂成。

故事的另一條主線是費勒斯不斷回憶及找尋昔日他在美國讀書時認識的日本女友凌（由初音映莉子飾演）。在這段愛情故事裡也延伸出一些歷史事實，例如美軍在最後階段對日軍進行大規模空襲，許多東京民眾因此喪命。

電影裡沒說的歷史

說到《日落真相》，讓我想到前陣子剛出的新書《一九四六：形塑現代世界的關鍵年》，這是一本讓我們能快速理解《日落真相》的時代背景的最好著作。

著名全球史學者傑里‧本特利（Jerry Bentley）在他那本著名的全球史著作《新全球史》中這樣描述二戰的結束，他的標題是：「既沒有和平也沒有戰爭」。他提到：

第二次世界大戰的結束製造了和平的景象：蘇聯和美國士兵在易北河密切合作，慶祝他們對德軍的勝利；；維克托‧托利與一個日本男孩和他的家人靜靜地喝著茶；盟軍轟炸機變成仁慈之機，正在為德國和日本人運送食物和藥品。共同的人性即使是在這場最致命的戰爭中也拒絕死亡，儘管在戰後，還等待著對人性的進一步考驗。 [1]

即使這樣的描述過於簡單，但也許道出了二戰在一九四五年結束時，全世界要面對的新問題才正要開始。

由於二○一五年正值二戰結束七十週年，各家出版社都卯起來出版有關二戰的書。像是

半藤一利的《日本最漫長的一天》、小熊英二的《活著回來的男人：一個普通日本兵的二戰及戰後生命史》、茉莉・曼寧（Molly Manning）的《書本也參戰：看一億四千萬本平裝書如何戰勝砲火，引起世界第一波平民閱讀風潮》、卜正民的《通敵：二戰中國的日本特務與地方菁英》，還有約翰・托蘭（John Toland）的《帝國落日：大日本帝國的衰亡》。這些書主要是談帝國，或是談中日戰爭時淪陷區的合作，也描述到日本投降的那一天，整體而言比較少涉及二戰之後的衝擊。

既沒有和平也沒有戰爭的年代

若以廣義的角度來看，二戰書寫當然不該只限於戰爭期，有的書就把重點放在戰後的世界發展，其中以維克托・謝別斯琛（Victor Sebestyen）於二〇一四年出版的《一九四六：形塑現代世界的關鍵年》（1946: The Making of the Modern World）最受矚目。[2]

身為記者的謝別斯琛，多年來報導過許多重大事件，從柏林圍牆倒塌到前蘇聯瓦解，一直到以色列、巴勒斯坦雙方的報復行動。當他以史家的角度試圖找出這些事件和故事的根源時，都會回到同一個時間點，那就是「一九四六」年。就是這一年，為當代世界奠定了基礎。

在這一年，冷戰開始，歐洲開始以「鐵幕」為界，受意識形態主導，劃分為兩半；大英

帝國聲望開始走下坡，印度獨立，成為世界上最多人口的民主國家；猶太人創建了他們的家園；中國共產黨為打贏內戰，發動最後攻勢，此後開始以大國姿態重現世界舞台。

本書主要探討一九四六年重要國家的決策者，如何形塑了我們今日所處的世界。研究區域雖然以歐洲為主，但方法卻帶有全球史的視角，同時探討了一九四六年的情勢如何影響亞洲及中東的未來。

在這些故事中，冷戰帶來持續四十年的文明衝突，以歐洲最為激烈，隨時都有可能發生新的軍事衝突。二次大戰時為了要阻止德國掠奪歐洲，雖然平息了攻勢，卻迎來蘇聯將德國取而代之的危險。有的國家在戰爭結束後漁翁得利，變得超級強大。

美國就是在一九四六之後，開始以世界性經濟、金融、軍事強權的身分稱霸世界。而亞洲大多處地方如東印度群島、越南、新加坡、印度、巴基斯坦，則是紛紛脫離歐洲傳統帝國的殖民統治。對於一九四六年的大多數人來說，最害怕的事，除了挨餓與生病外，就屬全球性戰爭再度捲土重來。

三十二則時代故事

在這樣的問題意識與書寫脈絡下，作者用三十二則或長或短的故事，呈現出一九四六

年的時代特色。他在這些篇章中觸碰到許多課題，像是：美國人世紀的到來；史達林與俄羅斯；德國的「零時」；成為冷戰重要舞台的奧地利；美加境內的俄羅斯間諜網；瀕臨破產的英國；史達林的莫斯科演說；冷戰宣言與圍堵蘇聯擴張的觀念；日本天皇的退位危機；戰後復仇與姦淫劫掠；驅逐德意志人；戰俘問題；美國人的國共調停；鐵幕的開始；伊朗危機；英國的印度難題；聯合國救濟總署與難民；去納粹化的審判；希臘的代理人戰役；猶太人建國；波蘭的反猶屠殺事件；耶路撒冷的大衛王飯店炸彈事件；美國的第一次水下核子彈試爆；巴黎和會與法國；美蘇與土耳其問題；加爾各答大屠殺；馬歇爾的使華調停失敗；裕仁天皇與日本新憲法；歐洲最冷的一天與絕望。每一則故事都將事件、人物、時代緊密地串連在一起。

這本書的結構相當特別，許多事件前後看似亂無章法，仔細閱讀會發現故事的先後順序是刻意安排的結果。即使前後文關係乍看之下並不明顯，但是作者還是相當細膩地以時序來呈現這些故事。從第一篇一月的〈我受夠了把蘇聯人當嬰兒般呵護〉，到十二月二十九日的〈大寒〉，期間大大小小事件，謝別斯琛都盡量以時間先後次序加以安排。

在寫作技巧上，謝別斯琛和以往類似主題著作最大的不同在於，他具有記者追查新聞的敏感度及犀利的文筆，往往在書寫一個事件時，能夠透過不同人物所說過的話來烘托出當時

人的看法。就我而言，本書雖然是面向一般讀者的非虛構寫作，卻能充分利用各種文獻，深入淺出地呈現時代發展的脈動。即使內容以歐洲為主，作者卻能兼顧中東、南亞、中國、日本與台灣的情勢，頗具全球史特色。

以微觀角度看這三十二個故事，篇篇可見各自的重點，但如果將鏡頭拉遠，放到宏觀的時空脈絡，這些故事都與美國及蘇聯兩大強權有關，尤其是美國。謝別斯琛在〈後記〉裡特別強調這一點。他借用美國總統杜魯門的話說：「一九四六年是『決定之年』，美國決意將其影響力、意識形態和軍力擴及到全世界的一年。」[3]

至於蘇聯則是拜希特勒及美國之賜，赫然成為緊追美國之後的世界第二大強國。若不是納粹入侵蘇聯，二戰結束時，蘇聯就不會占領東歐、中歐大部分地區，也無法成為能對西方自由民主理想構成挑戰的帝國。戰時給予蘇聯武器、糧食以及工業實力的資助者，正是美國自己。如同謝別斯琛所說的：「布爾什維克始終具有輸出『革命』的意志，美國則提供他們輸出『革命』的工具。」[4]

同樣的情況也可套用在中國身上。共黨一九四九年在中國的勝利雖然與蘇聯援助毛澤東有關，卻不如美國人不願無限援助蔣介石的國民政府這一點來得關鍵。中共之所以贏得內戰與美國杜魯門及馬歇爾於一九四六年的決議有密切關係。

裕仁天皇的退位危機

本書有專章討論《日落真相》電影裡所涉及的天皇退位的問題。據〈退位危機〉這篇的說法，麥克阿瑟對日本歷史及文化所知甚少，但與他有私交的親信費勒斯卻很瞭解日本。費勒斯學過日文，而且在一九二〇年代初期至一九三〇年代晚期之間經常前往日本。費勒斯曾寫過一連串周延的報告，讓麥克阿瑟覺得他的調查結果比他從國內所獲得資訊還要有助於他掌握局勢。

麥克阿瑟接受費勒斯的建議，著手說服華府支持裕仁所維繫的天皇體制。一九四六年二月底，麥克阿瑟發電報給當時的美國陸軍參謀長艾森豪（Dwight D. Eisenhower），說明他所調查的結果，結論是過去十年沒有直接證據能證明天皇的作為與戰爭有關。三月初，美國國務院駐日代表向杜魯門（Harry S. Truman）總統提出有利於裕仁天皇的報告，內容提到天皇是戰犯，如果日本要成為真正的民主國家，天皇制必須廢止。但在當時情況下，讓裕仁繼續行使天皇職權，並撤除戰犯控訴，是最能夠避免局勢混亂，有利民主發展的做法。

麥克阿瑟與裕仁天皇合影。

像史家一樣閱讀

焦點(1)

讀完《一九四六：形塑現代世界的關鍵年》之後，對二戰後的世界發展如果還意猶未盡，我建議讀者可以再去找伊恩‧布魯瑪(Ian Buruma)在二〇一三年出版的《零年：一九四五現代世界誕生的時刻》這本書來看。一個是形塑現代世界的關鍵年，一個是現代世界誕生的時刻，兩者有許多重疊的地方。相較於謝別斯琛著重於各種事件的發生，布魯

最後，杜魯門總統在權衡利弊的情況下，勉為其難同意保留裕仁的身份和天皇的體制。

本書作者認為這樣的選擇助長了日本日後的許多迷思，像是裕仁被塑造成一位愛好和平、受人矇騙、除了按照身邊軍人的意思做，別無選擇的無實權元首。

《一九四六》提醒我們，許多證據清楚顯示裕仁其實知道實情並且贊成軍方的決策，包括珍珠港事件。甚至可以說他非常積極地參與戰爭的發動，同時對於他的軍隊所犯下的暴行，他並沒有出面制止。這點在《日落真相》電影中顯然沒有交代清楚。

瑪則透過「歡騰」、「飢餓」、「復仇」、「回家」、「法治」、「教化」等主題來認識一九四五年所締造的世界。

這兩位作者不約而同地關懷一個大命題，那就是：戰爭真的結束於一九四五年嗎？還是像有些史家說的，全世界的對抗直到一九八九年才走向終結？還是以上皆非？實際上「這是個既沒有和平也沒有戰爭的年代」。然而，不管結束與否，一九四六年都是一個新時代的開始。

本書除了第一項的「深具全球史特色」，還有幾個特殊之處：

二、資料的豐富性：作者雖非專業史家，卻能蒐集各式各樣的史料與當代研究來呈現故事的多元性。在檔案方面，已經利用「蘇聯領導人檔案」、「波蘭流亡政府檔案」、「蘇聯外交政策檔案」、「德國聯邦檔案」、「CNN冷戰系列檔案」、「冷戰國家歷史計畫檔案」、「哥倫比亞大學口述史計畫」、「猶太人歷史博物館與檔案」及「匈牙利國家檔案」等等。除了檔案，還大量運用已公開的文件，像是「德國一九四四至一九四五年文件」。他所使用的資料當中，最多的還是歷來學者們的專著，像是東尼・賈德（Tony Judt）的名著《戰後歐洲六十年》一至三卷，以及跟《一九四六》的寫作手法很相似的著作，伊恩・布魯瑪的《零

年：一九四五現代世界誕生的時刻》。

三、鋪梗高手：作者的每一篇事件都是以說故事的方式在進行，既有敘事，也有析論。

尤其是每篇文章的第一段，他會先來一段微觀的現場報導式前言，以一則小故事帶入整章要談論的核心，這種方式容易讓讀者有種親臨歷史現場的感覺。像是第三章〈俄羅斯人〉，他寫道：「一九四六年一月二十五日晚上九點左右，一個神情緊張，長長山羊鬍梳理得很整齊的男子，由人引進克里姆林宮的史達林辦公室」；第四章〈零時〉：「事故發生一個月後，他們仍在煤礦截面附近找到屍體。元旦三天前，在漢諾威東邊不算太遠的派內一地的煤礦場，下午班就要結束時，搭載礦工回地面的升降籠，在礦坑豎井裡墜落數百呎深，造成四十六名礦工死亡。」在〈古琴科事件〉這章，他說：「二月三日星期日晚上，美國記者德魯・皮爾森在其NBC電台廣播節目上，播出一則轟動的獨家新聞。他說，有個蘇聯間諜已向渥太華的皇家加拿大騎警自首，並揭露『美國和加拿大境內一龐大的俄羅斯間諜網』。」

四、以人寫事：作者雖然以事為核心，但相當擅長用人物的對話來呈現事情本身或是對事情的看法，文中充斥著大大小小人物所說的話。像是〈零時〉這章，主要談的是一九四五年五月八日午夜納粹投降生效開始俗稱「零時」之後的德國發展。作者在描述戰後德國柏林城市的毛骨悚然的氣氛時，引用了一位在戰前住過柏林的軍人的回憶錄，這人說：「最叫人

難忘的印象，不是視覺上的，而是聽覺上的印象。」又或是〈退位危機〉中天皇退位這章，麥克阿瑟提醒艾森豪，如果起訴天皇，「日本會陷入極大的騷動，……會引發報復心態……冤冤相報的循環可能要數百年才會結束……毀了他，這個國家會解體。」[5]

焦點(2)

若要呈現戰爭所造成的影響，除了文字敘述與人物感覺的書寫，另外就是以數字呈現它對國家、社會造成的傷害程度。有關這點，我覺得這本書多少受到戰後歐洲史專家賈德著作《戰後歐洲六十年》的影響。譬如賈德書中提到：在蘇聯所占領的德國區域，誕生了十五至二十萬名「俄羅斯寶寶」；光是柏林一地，一九四五年結束時，就有約五萬三千名無家可歸的小孩。；在德國的美軍占領區，一九四五年時，官方給一般德國消費者的每日配給僅有八百六十大卡，這和戰前的兩千多卡有極大的差距。謝別斯琛也常以數字呈現戰爭帶來的各種影響與生活變化。

這場戰爭造成德國有形的東西幾乎全毀。超過五百五十萬德國人死於戰爭，戰後一千五百萬德國人無家可歸。德國的民宅近二分之一遭摧毀，比一九四〇年納粹德國空襲倫

敦期間的傷害還要大。此外，戰後的德國馬克一文不值，大家所認定每日使用真正的貨幣竟然是香菸，而且是美國牌子 Lucky Strkie。一九四六年初時，一包這個牌子香菸可換四盎司麵包，到了夏天卻買不到兩盎司麵包。

在難民方面：一九四六年春天，歐洲仍有四百萬流離失所的難民。這些人包括有集中營裡倖存的猶太人、來自十二個國家的戰俘、納粹送到德國的奴工。在收容營內，也可以見到一種奇特的現象，就是超高的出生率。一九四六年中，美國占領區的收容營，一個月誕生七百五十名新生兒。十八至四十五歲的猶太女人，三分之一已經生產或懷孕。當時有位聯合國善後救濟總署的法國醫生解釋說：「無聊是原因之一，在收容所不做這個，還能做什麼？」……

有意思的是，在《一九四六》書中，作者還點出不只是德國人被驅離，有許多地方都將非我族群者驅離出境。這之後，德國的人口比戰前還要多，一九四六年底時已經有六千六百萬。這情況相當特別，歐洲人口組合上的族群同質性，比以往高出很多。弔詭地是，希特勒曾夢想建立一個單一族群的歐洲，但到了一九四六年底時，拜德國戰敗之賜，這夢想似乎已經達成。6

焦點(3)

太平洋戰爭結束前幾個月，費勒斯就向麥克阿瑟建議，不將天皇列為戰犯。

日本徹底且無條件的戰敗，乃是建構東方持久和平的基本要素。只有透過軍事上的徹底失敗和因此造成的混亂，才能讓日本人從他們被狂熱灌輸的想法——他們是較優秀民族，注定是亞洲霸主——中覺醒。……但把天皇拉下或把他吊死，會招來全日本人民驚人的、暴烈的反應……吊死天皇的意義，將如同我們眼中基督受釘刑。所有日本人會像螞蟻一樣戰鬥至死。軍國主義者的地位會被無限強化。……但天皇對人民的神秘掌控力……如果引導得當，未必有害。……只要消滅掉……天皇身邊的軍事集團，天皇能被打造為一股有益且促進和平的力量。[7]

焦點(4)

麥克阿瑟提醒艾森豪，天皇是將日本人團結在一起的象徵，如果起訴天皇，會引起更大的反效果。

冤冤相報的循環可能要數百年才會結束……毀了他，這個國家會解體。文明作為會大部分停擺，隨之會造成……形同游擊戰的地下混亂、失序情況。欲施行現代民主方法的希望將完全化為泡影，而當軍事控制終於停止時，某種嚴密控制制體制會出現，而且很可能是依據共產主義的路線實行。屆時將至少需要一百萬兵力，並得維持那一兵力，不知何時才能結束。可能得召募人員建立一套完整的公務體系，招募員額達數十萬之多。8

✠

✠

✠

用歷想想

1. 《日落真相》中，雙方如何安排天皇與麥克阿瑟將軍會面，哪些地方是意外的發展？

2. 二戰結束後，美國開始調查天皇的戰爭罪刑的問題，麥克阿瑟將軍派去的代表是否查明真相？他們為何建議上級繼續維持天皇制度？

3. 《一九四六》一書提供了哪些電影所忽略的觀點？

4. 為何有學者說一九四六年是既沒有和平也沒有戰爭的一年？

註釋

1　傑里・本特利（Jerry Bentley），《新全球史》，北京大學出版社，2007，頁1115。

2　維克托・謝別斯琛（Victor Sebestyen），《一九四六：形塑現代世界的關鍵年》，馬可孛羅，2016。

3　《一九四六：形塑現代世界的關鍵年》，頁436。

4　《一九四六：形塑現代世界的關鍵年》，頁437。

5　蔣竹山，〈既沒有和平也沒有戰爭的年代〉，《1946：形塑現代世界的關鍵年》，「導讀」，頁3-12。

6　蔣竹山，〈既沒有和平也沒有戰爭的年代〉，見維克托・謝別斯琛，《1946：形塑現代世界的關鍵年》，「導讀」，台北：馬可孛羅出版社，2016，頁3-12。

7　《1946：形塑現代世界的關鍵年》，頁144-145。

8　《1946：形塑現代世界的關鍵年》，頁146。

社會運動

安田講堂事件

東京大學

全共鬥

革命

反安保鬥爭

革命青春

當時我們以為可以改變世界

電影本事

這是一部有關戰後日本社會運動的電影，改編自川本三郎的自傳作品《我愛過的那個時代》。當初會注意到這部電影，是預告片的宣傳字眼吸引了我：

「當時，我們都以為自己可以改變世界。」

電影一開始就以只有聲音的新聞報導方式拉開序幕：

今日上午，最後的攻堅戰，面向安田講堂的總攻開始了，學生們拼命地向外投石進行反抗，然機動隊擁有壓倒性的人數和強大的新型武器，但是他們的攻擊卻被頑強的學生反擊回來，致使機動隊沒能在一天內佔領安

安田講堂事件中的機動隊圍攻學生的照片。

田講堂，學生們無視代指揮官加藤的勸說，不斷地發出抗議的叫喊，決意死守安田講堂。

這段話所描述的就是一九六九年東京大學安田講堂事件。

電影主角澤田當時剛進《週刊東都》擔任記者，目睹這次事件的經過。當時的東大校園內瀰漫著事件之後的抗爭氣息，課堂內到處可見運動路線的辯論。本片的另一位主角梅山就在「哲學藝術思潮研究會」的見習會上和不同路線的同學在講台上激辯，有人主張要依存於大學的現狀，激進派的梅山則認為如果不去反抗的話，就會有人像中村那樣被犧牲掉。

到了一九七一年，認同學生抗爭運動的澤田聯繫到謊稱是京西安保幹部的梅山，兩人會談的結果是梅山打算進行武力抗爭。資深記者中平提醒澤田，梅山的動機頗不單純，之後澤田陷入兩難，既同情這些人，又糾葛於記者應對事件、人物保持客觀的立場。

在梅山進行某次竊取自衛隊槍械的行動前，澤田在梅山的房間內拍下赤軍連的紅色頭盔及布條。之後，意志堅定的梅山以威脅恐嚇的方式，吸引一名任職朝霞自衛隊的軍官加入他們的計畫。到了計畫執行的當天，為了引開守備打開軍械庫，他們將警衛殺害，並在現場留下赤軍連的布條及傳單。

竊取武器的事件引起巨大的風波，澤田取得梅山的信任而能採訪到獨家新聞，是影片最

後的焦點。之後，警方介入調查，澤田堅持不透露梅山的藏匿地點並交出物證，因而遭到起訴。

一九七二年一月九日，澤田被判刑十個月，緩刑兩年。隨後真名是片桐優的梅山也被逮捕。片桐最終被判偷竊、殺人、妨礙公務、擅闖民宅、預謀搶劫等罪名，處以監禁十五年。

電影裡沒說的歷史

《革命青春》中提到的歷史事件有：「反安保鬥爭」、「安田講堂事件」、「美國阿波羅太空船登月」、「朝霞自衛官殺害事件」、「三島由紀夫切腹自殺」、「赤邦連（赤軍連）」。

安田講堂事件

電影開場的「安田講堂事件」是影響近代日本相當重要的社會運動，許多文學作品都以此事件當背景或小說敘事的組成部份。事件起因於一九六八年東京大學醫學院學生反對校方將「實習醫生制」改為「登錄醫制」。「醫學部學生自治會連合（醫學連）」與「青年醫師

連合（青醫連）」都認為這樣的調整實質上與過去的實習醫生制度沒有兩樣，對改善教育條件也沒有幫助，因此向各大學醫學部和醫院局提出研修協約，要求大學醫院應該全盤接受希望到醫院研修的人，研修課程的內容也應該反映研修生的意向。

一九六八年二月十九日，「醫學連」學生和東大附屬醫院院長就談判研修協約之事發生衝突。事後，校方最高決策機構評議會懲罰了十七名學生和研修生，其中四人遭到退學，兩人停學。可是，這十七名被懲罰的同學中，有一位當天根本不在衝突現場，於是醫學部學生和研修生組成「全學鬥爭委員會（全鬥會）」，要求東大撤回懲戒案。但校方堅持原判決無誤，不願撤案。五月十日，原先的「登錄醫制度」修改為「報告醫制度」，但「全鬥會」聲稱懲戒案未撤銷前不願與校方談論此案。

六月十五日，「全鬥會」以校方拒絕要求為由，佔據東大的精神象徵「安田講堂」。

十七日日，在大河內校長的請求下，一千兩百名警察機動隊進入東大校園，包圍安田講堂。

東大校長這種放棄學術教育自主的立場，將國家警察權力引進至校園的作法引起學生普遍的反彈。二十日，除法學部之外，各學院都開始罷課。約有六千名學生聚集在安田講堂前要求與校長對話，文學部學生甚至主張進入無限期罷課。之後，約有三千名學生與教師共組「東大鬥爭全學共鬥會議（全共鬥）」，繼續佔領安田講堂，並宣布全校進入無限期罷課。直到

十一月一日，大河內校長與各學部長全部辭職，改由法學部教授加藤一郎任代理校長，但事情並未因此有所轉圜。

由於東大被「全共鬥」封鎖，一九六九年元月十日，代理校長只好改在青山的秩父宮橄欖球場召開「全學集會」，與醫學、文學、藥學之外的學部學生會談，最終接受學生的七項訴求，於是學部開始解除長期罷課的舉動。但「全共鬥」依然封鎖學校，不讓學生上課。此時激進學生與反對封鎖的「日共民青系」學生在校內不時發生暴力械鬥，引起一般學生的不滿。代理校長因而於同年元月十七日，在一般學生的支持下，向佔領學生發出最後通牒，但學生依然不為所動。

元月十八日，在校長的請求下，八千五百名機動隊再度進入校園，佔領講堂的五百名學生以石塊、桌椅、火焰瓶攻擊警方，警方則以催淚瓦斯及水柱反擊。經過三十五小時的對抗，機動隊終於奪回安田講堂，延續一年多的抗爭事件至此宣告落幕，史稱「安田講堂事件」。

阿波羅十一號登陸月球

影片中，主角澤田在報社開會時，主管嫌他沒抓到採訪的重點，跟他有些口頭上的爭執，其中有一句話說：「這裡為阿波羅號的事，哪有功夫顧及那些啊！」此處阿波羅號的事指的

是一九六九年美國阿波羅號火箭發射的歷史大事。

經過一年的多次努力，一九六九年七月十六日升空的「阿波羅11號」於七月二十日達成登陸月球的創舉。美國東部時間下午十時五十六分，船長阿姆斯壯登陸月球，說了一句流傳至今的名言：「這是我的一小步，卻是人類的一大步。」

反安保鬥爭

影片中有段對白：「學生鬥爭與勞動者市民的鬥爭同樣都是屬於反安保鬥爭」。所謂的反安保指的是一九六〇年代反對「日美安全保障條約（簡稱安保條約）」運動，根據一九五一年簽訂的這個條約，美國得以駐軍日本。至一九六〇年，新修訂的安保條約承認，日美雙方為自助與互助之關係，日本應發展自衛能力並與美國共同防禦敵人，雙方在經濟上也應彼此協力合作。對反對勢力與自民黨以外政黨而言，這條約無異於日本隸屬美國帝國主義軍事體制的賣身契，受此刺激，日本開展了戰後最大規模的學生運動。

除了安保鬥爭外，一九六〇年代的日本學生運動還包括反美、反體制、反財閥等街頭鬥爭，以及一九六五年之後進入校園的「大學鬥爭」，其中最具代表性的學校是東京大學與日本大學。

「大學鬥爭」的起因有三：一、大學逐漸巨象化，教育品質卻不見提升，引發學生反彈。二、高度經濟成長造成物價上揚，大學學費一再提高，學生負擔加重。三、大學管理制度老舊，忽略學生權益，尤其是懲戒制度最讓學生詬病。[1]

朝霞自衛官殺害事件

電影裡自稱「京西安保共鬥組織」幹部的梅山，夥同朝霞自衛隊軍官的荒川昭二，潛入自衛隊竊取槍械，過程中殺害一名軍械庫守衛。媒體報導時，稱此為「朝霞自衛官殺害事件」，在當時引起社會的普遍關注。

事件發生於一九七一年八月二十一日晚間，自衛隊朝霞基地的警衛勤務中心自衛官一場哲雄遭三位喬裝成自衛隊的大學生襲擊身亡。他們在案發後留下赤衛軍的名稱，取走警衛的腕章，原本要搶奪的槍枝因滑落水溝內而未能帶走。經過警方多日搜索，終於在十一月逮捕就讀於日大及駒大的這三名學生。當時身為京大助手的首謀者瀧田修逃走後潛伏地下工作，直到一九八二年才遭逮捕，最後被判刑五年。

這事件還牽涉到《朝日雜誌》記者川本三郎及《朝日新聞》記者高井戶寮。由於兩人涉及藏匿人犯、知情不報、提供逃亡資金以及湮滅事證等罪行，最終也遭到逮捕。之後，川本

因此事遭朝日新聞社解雇。直到一九七七年才在松本健一的勸說下重新提筆寫作。

電影中提到的幾位歷史人物

電影中澤田與新聞社另一名記者採訪犯下「朝霞自衛官殺害事件」的梅山時，梅山說：「在日本漫長的鬥爭中，有多少人是被權力殺害呢？」進而提到了樺美智子及京大的山崎。此外，梅山還辯稱說終於趁此機會趕上了三島由紀夫。

這裡提到的樺美智子，在安保運動期間曾是學生運動家。一九六〇年六月十五日，全學連主流派從眾議院南邊大門要闖入國會時，還是東大文科生的她與警官隊發生衝突，導致腦出血及胸腔遭壓迫而死亡，當時芳齡只有二十二歲。

而作家三島由紀夫在影片中被當作一位學生運

日本學生因樺美智子之死，走上街頭示威抗議。

三島由紀夫自殺前的發表演說。

動的精神象徵。一九七〇年十一月二十五日，三島率領四名成員到東京的日本陸上自衛隊東部總監部，以「獻刀給司令」名義誘騙益田兼利將軍到辦公室內並予以綁架。

隨後，三島在總監部陽台向八百多名自衛官發表演說，鼓吹自衛隊起義叛變，他呼籲：「放棄墮落的物質文明，找回傳統社會堅毅純樸的美德與精神，成為真正武士」。他還否定被禁止擁有軍隊的日本憲法，希望自衛隊能成為真正的軍隊，以保衛天皇和日本傳統。演說結束，三島從陽台退回室內，按照日本傳統儀式切腹自殺。這場景在日後的社會運動者心中留下非常神聖的意義。

焦點(1)

像史家一樣閱讀

李永熾教授綜觀了日本戰後學生運動，在《當代》雜誌上發表了一篇文章指出一九六〇年代是運動的最高潮，也是轉換期。

一九六〇年的「安保鬥爭」是戰後「全學連」運動的頂峰。參加安保鬥爭的學生大都是在戰爭時期與盟軍佔領期成長的年輕人。他們繼承了戰後的批判精神，對日本國家盲目進行侵略都有極深刻的印象，因而對國家體制、對日本再度走向戰爭的可能性都懷著戒心。……

「安保鬥爭」是一種街頭鬥爭。經過這次鬥爭的挫敗，由於高度成長所顯現的社會變遷，學生的目光開始轉向自己身處的學習環境，發現其中的種種弊端，因而展現了全國性的「大學鬥爭」。……

到了一九七〇年代，……因此，學生運動便如往昔日共所云：成了勞工運動的一部份，不再是勞工運動的先驅。另一方面，新左翼中，有一部份成員因絕望而走向武裝化、國際化路線，「赤軍連」的誕生即此一現象的具象化。……到「大學鬥爭」時期，學生已經戴上頭盔，手持角材之類。到了一九七〇年代，赤軍連甚至拿起武器。[2]

焦點
(2)

　　電影《革命青春》的原型是川本三郎的半自傳體著作《我愛過的那個時代》。川本以外的許多日本小說家也常在他們的著作中描寫一九六〇年代後期到一九七〇年代東京的大學所經歷過的「全共鬥」運動（例如村上春樹的《挪威的森林》）。川本三郎則是如此回憶：

　　一九六九年的一月十八日那天發生東大安田講堂事件，我人在東京大學校園內，但不是與全共鬥的學生們一起困守的安田講堂內。我不是跟他們處在一起，而是站在旁觀的一方。我在安田講堂對面的法學院大樓屋頂上，可以遠望學生們和受指示進入校內的機動隊間的「攻防戰」。我佩戴著所謂的採訪臂章，也就是擁有通往安全地帶的護照，混在幾位前輩記者中，……即使厭惡，我不得不思考著新聞記者所謂「旁觀立場」的客觀性。[3]

焦點
(3)

　　小熊英二也曾著書回顧日本戰後的社會運動，尤其著重於一九六〇年代至當代的發展歷程。

一九六九年二月，在全共鬥運動現場的東京大學實施一項問卷調查，其中有一個題目問到：你認為「東大鬥爭」的目的何在（《世界》，一九六九年九月號）。這是一個複選題，各選項所佔比如下：「確立自身的主體性」四一・七％、「自我改造」三一・七％、「瓦解現行大學制度」二七・二％、「探究思想的根源」二五・六％、「表達反體制的意念」二五％；而圈選「感性的解放」僅有五・五％。

由這個結果可以看出，當時的東大學生相當正經，有大半的學生認為社會運動是為了「確立自身的主體性」或「自我改造」。該調查也問到學生對於未來的期望，結果大部分人將來想當研究者，很少人立志成為企業家或官員，想當政治人物的，更是連一％都不到。4

+

用歷想想

+

1. 一九六〇年代末期到一九七〇年代初期的日本為何會爆發大規模的社會運動？當時世界上其他地區

也有類似的社會運動，請舉例並說明這些學生的訴求是什麼？同時期的台灣又曾發生哪些類似重大事件？

2. 殺人事件發生後，擔任記者的澤田的立場是什麼？

3. 請比較電影對安田講堂事件的描述方式和原著的呈現手法有何差異？

註釋

1 參見李永熾，〈造反叛逆的狂飆年代：以東京大學和日本大學為主〉，《當代》，3 期（1986/7），頁 48-59。

2 李永熾，〈造反叛逆的狂飆年代：以東京大學和日本大學為主〉，《當代》，3 期（1986/7），頁 56。

3 川本三郎，《我愛過的那個時代：當時，我們以為可以改變世界》，台北：新經典文化，2011，頁 31。

4 小熊英二，《如何改變社會：反抗運動的實踐與創造》，台北：時報，2015，頁 80。

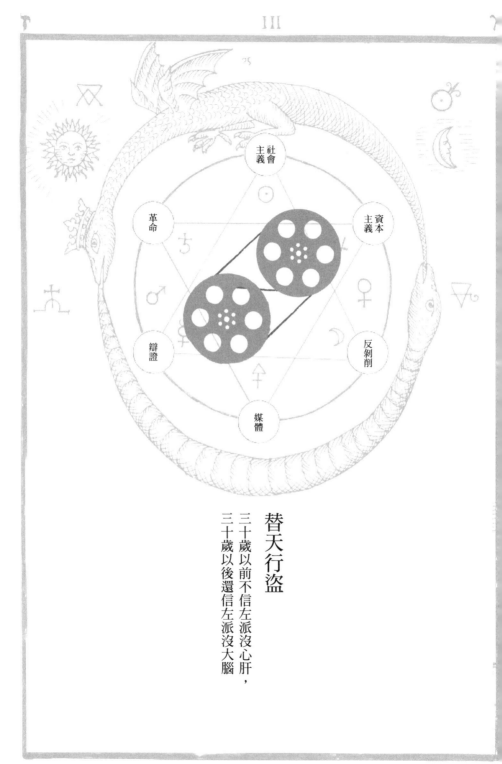

替天行盜

三十歲以前不信左派沒心肝，
三十歲以後還信左派沒大腦

電影本事

誰說抗議一定得激進？

《替天行盜》是一部戰後德國年輕人以裝置藝術惡搞企業家富商家裡擺設的電影，語氣包容平和，不流於說教。看完你肯定會記得裡頭的幾句經典對白，最讓人拍案叫絕的就是這句：

三十歲以前不信左派沒心肝，三十歲以後還信左派沒大腦。

絕對可以當作是本片的核心宗旨。

在這個全球化的時代，所有的東西都被商品化，每個人都處在資本主義的牢籠裡，誰還有精力回到革命世代，像社會主義者那樣相信左派及馬克思、關懷底層、抵抗資本家、抗議媒體？因此導演設計了一齣反抗青年綁架富商的戲碼，年輕人與資本家藉此機會得以共處，彼此對話，讓抗爭、友情、反叛與革命情感相互交雜，彼此矛盾，形成新的辯證關係。導演讓我們認識到這個時代反抗與革命的意義，並且為保有理想而又能在資本主義的框架下存

活，找到一條可行之路。

這部影片沒有太多演員，但個個都是演技派。像是男主角洋，就是因《再見列寧》而走紅的丹尼爾·布爾（Daniel Bruhl），他同時也在《近距交戰》飾演德國軍官。

導演漢斯·維恩嘉特（Hans Weingartner）出生奧地利，在德國完成影藝學業，親身體會過年輕世代所面對的二次大戰戰敗的矛盾情結，《替天行盜》是他的第二部劇情片，頗有半自傳的成分。

導演要大家想想他們的上個世代，特別是參與一九六〇年代學運的那一代。由於他們的努力，帶來改革與解放。時間久了，當年的反對黨卻成為現在的保守派。就像電影裡的富商，說他自己也曾經是個激進份子，後來才成為資本家，變成他以前所反對的對象。導演認為人會隨著時間改變，當生活裡出現新目標，更自私的目標，人會變得很宿命。這些人不是反對當初的信仰，只是它們背棄，不去實踐。

資本家原先也是革命者，但隨著時代的轉變，順從資本主義是結構性的結果與宿命性的必然。左傾思想是年輕浪漫時期

的必經之路。所以影片裡的主角才會下這樣的斷言：「三十歲以前不信左派沒心肝，三十歲以後還信左派沒大腦」。

綁架案最後雖然以釋放富商回家收場，但資本家經過一夜長考仍然報警抓人。這些年輕人也不是省油的燈，他們雖然承認自己的綁架不道德，彼此的三角戀情關係也值得批判，最終還是不相信資本家的話。因此，警察攻堅時看到的是人去樓空後，牆壁上一張紙條，極為諷刺地寫道：

狗改不了吃屎。

意思是資本家永遠是資本家，資本主義終究是不可信的。

最後這三位好友又駕著遊艇準備到某小島上去破壞電視天線，繼續他們的浪漫改革之路。

電影裡沒說的歷史

反跨國資本的剝削

這部電影很適合拿來談幾個議題：反全球經濟、反資本帝國、反剝削、反體制及反媒體霸權。

影片一開始就是洋和一群朋友在街頭抗議跨國公司剝削勞工。他們到連鎖品牌愛達達鞋店前抗議他們把工廠設在東南亞，產品定價非常高昂，卻把大部份成本花在廣告上，工廠裡的童工能夠領到的時薪卻少得可憐。

洋這群德國年輕人反對跨國品牌的抗議行動，讓我想到《No Logo：向商標說不》這本書。作者在克萊恩（Naomi Klein）在〈導言〉裡表明該書的立論很簡單：「一旦愈來愈多的人發現全球商標網絡背後的品牌秘辛，他們的憤怒將引爆下一波浩大的政治運動，激烈的抗議浪潮也將正面沖向各家跨國企業，尤其是廠牌之名廣受肯定之輩。」[1]

現在的跨國企業，特別是像耐吉、愛迪達、微軟、英特爾，相當清楚自己所賣的是商標而非產品，製造產品不過是買賣的附帶部分。近年來貿易自由化與勞工法的改革，讓他們可以委託承包商自己製造產品，其中不少是來自於海外。這些公司主要生產的並非物品，而是

商標的「形象」。他們所做的事並非製造，而是行銷。就連可口可樂、麥當勞、漢堡王、迪士尼等企業都是如此。

這些厲害的廠商，善於將自己的品牌理念化為病毒，透過各種管道散佈於社會之中，舉凡文化贊助、球員贊助、政治爭議、消費者經驗，以及品牌的延伸，無一不是病毒感染的目標。像是今（二〇一六）年奧運會台灣羽球協會爆發的強迫贊助醜聞也是如此。羽協接受廠商贊助，要求球員在奧運場上穿著廠商提供的運動服或球鞋。運動員透露，由於種種問題（無法在短時間內適應球鞋導致雙腳受傷等）未能依規定穿著，羽協以違規為由祭出鉅額罰款，讓運動員有苦難言。

克萊恩還告訴我們，隨著這波品牌熱，有些新品種的生意人會驕傲地告訴你，某品牌並非產品，而是一種生活方式、一種態度、一套價值觀、一個概念。耐吉會說，他們不賣球鞋，而是透過運動及舒適感來提升人的生活，讓運動的魔力永垂不朽。

影片中抗議群眾所反對的愛迪達企業，作法和耐吉如出一轍。早在一九九三年，公司將運作交給廣告巨人沙奇與沙奇（Saatchi & Saatchi）的前執行長路易斯—崔弗斯（Robert Louis-Dreyfus）。他一接手就立即關閉德國工廠，把生產線外包到亞洲。一方面擺脫管理枷鎖，同時又降低了生產成本，讓該公司得以騰出大筆時間與金錢來打造不輸耐吉的品牌形

象。這也就是為什麼影片中，洋等人會抗議外包後的東南亞勞工的勞力與薪資不成正比。

革命者的商品化

影片中，主角對現在的歐洲年輕人缺乏革命動力頗有微詞。

前面，怎麼還會有精力改變世界？他們也對昔日革命偶像切・格瓦拉（Che Guevara）的商品化感到不以為然，許多年輕人只是將他偶像化，隨處可以買到他的海報、照片、馬克杯，甚至 T-Shirt，完全失去反抗資本主義的精神。

《替天行盜》所說的切・格瓦拉現象，在世界各地都可見到，尤其隨著各種書籍與電影的宣傳，切・格瓦拉幾乎成為革命者的代言人。

他出身阿根廷的貴族，青年時代期曾騎摩托車在整個南美大陸旅行。受到馬克思主義思想的影響後，他開始協助中南美洲國家的革命運動，一路從家鄉到古巴，從古巴到非洲，再從非洲到玻利維亞，一直到最後在玻利維亞參與革命運動被俘虜而遇害。

事實上，我們現在對這位人物的各種崇拜，泰半來自於媒體的

切・格瓦拉海報。

宣傳效果。他的身份相當多元，既是個職業的革命家、冒險家、帝國主義秩序的破壞者；同時又被一群年輕人冠上各種名號，把他和烏托邦、理想主義、永遠的年輕、詩人等同。此外，這些年我們透過《拉丁美洲：被切開的血管》、《革命前夕的摩托車之旅》等書對這號人物有了更深入的認識。

辯證的矛盾

影片隨處可見精心設計的各種矛盾與衝突，藉此形成導演風格鮮明的辯證法。

劇中主角既抗議資本主義思想，卻又屈服於資本主義體制，像是既偷偷潛入富商家惡搞，然後留下「好日子不多」的警告標語。但有時也會背離革命理念，順手牽羊帶走價值昂貴的手錶。開車時彼得此舉被洋發現，他還振振有詞地辯稱反正不拿白不拿，最後贓物被洋扔出車外。此外，他們一方面批判媒體盡播放一些腐蝕人心的節目，一方面又去西班牙參加社群活動，回來時還因為報紙登了他們的消息而洋洋得意。

在三角關係上，導演也安排了洋、彼得與阿麗演出背叛友情戲碼。透過山上小木屋的共同生活，富商逐漸取得三人的信任，也意外碰見洋與阿麗的曖昧關係。某次晚餐，富商說他們在一九六〇年代也曾經歷過像他們三人愛情一樣的複雜男女關係，這段話引起彼得的懷

疑，最後三角戀情曝光，讓這場教訓富商／資本主義的反體制行為的正當性蕩然無存。導演這樣的安排就是要讓我們思考當個人私情和道德使命相違背時，應該怎麼辦？

當影片開始播放知名音樂人巴克利（Jeff Beckley）的《哈利路亞》（Hallelujah）時，充分顯示了導演的同情心，用宗教音樂撫慰這些需要被救贖的受傷心靈。

當我們以理想主義或左派觀念去教訓資本主義時，我們就擁有百分之百的正當性嗎？當人犯了錯，這些反抗行為還有意義嗎？對這些疑問，導演的立場是樂觀的。他肯定青年應該要有理想，當努力實踐過程中犯了錯，必須給他們反省的機會，讓他們知道即使有錯也可以被原諒。所以影片最後，三人有所反省，覺得他們所做的事仍然值得肯定，不能因為愛情糾葛而否定一切。

像史家一樣閱讀

焦點(1)

《No Logo》的作者克萊恩提到，跨國品牌在亞洲各地開設血汗工廠，工人不僅工時長、

薪資低，還要面臨嚴苛的工作環境和管理制度。

不論出口加工區位於何處，工人的故事總是相似得令人迷惑：工時很長——斯里蘭卡十四小時、印尼十二小時、華南十六小時、菲律賓十二小時。絕大多數的工人都是女人，總是很年輕，總是為來自韓國、台灣或香港的承包商或轉包商工作。承包商所接的案子通常來自總部設在美國、英國、日本、德國或加拿大的公司。軍事風格的管理，監工者通常很嚴苛，薪水不敷生活所需，工作單調且無需高深技能，今日出口加工區的經濟模式，與其說是穩定發展，還不如說是速食連鎖店，它們與原產地國家的距離是如此遙遠。[2]

焦點(2)

克萊恩在聖瑪莉中學的「剝削工廠服裝秀」發表演說時，和該校學生對話，討論工廠的剝削問題。

我的演講至少沒有遭到噓聲連連，後來的討論則是我所見最活潑的一場。第一個問題是（如同所有反剝削工廠的運動一定會提的）：「哪些廠牌沒有使用剝削工廠？」——愛迪達嗎？他們問道。銳跑？Gap？我告訴聖瑪莉中學的學生，要在購物中心買到沒有剝削勞力的

產品，簡直是不可能的事，看看各大廠牌的生產情況就知道了。我告訴他們，要改變現況最好的方法，就是常上網吸收資訊，而且把你們的想法寫信告訴企業，到商店購物時盡量問問題。

這群聖瑪莉的小孩對這個沒有解答的說法深表懷疑。

「聽好，我可沒時間每次去逛街的時候還得當什麼了不起的政治抗議份子，」某個女孩說，右手深深地插在右臀的口袋裡。「你只要告訴我哪種牌子的鞋可以買就好了，OK？」

另一個看起來十六歲左右的女孩滑步走到麥克風前。「我只想說這是資本主義的時代，沒錯，人們有權利賺錢，如果你不喜歡這樣，那可能你只是嫉妒吧。」[3]

✛

✛

用歷想想

1. 《替天行盜》裡有哪些經典對白？

2. 《替天行盜》中幾位主角抗爭的訴求是什麼？

3. 導演在影片裡用了許多辯證的方式討論這個時代該不該相信左派？該不該抗爭？該如何檢討資本家所犯的過錯？請舉例說明有哪些方式？

4. 請就影片所提到的幾個觀點，看看當代台灣的社會新聞中，有哪些議題與此相關？

註釋

1 Naomi Klein，《No Logo》，台北：時報出版社，2003，頁 249。

2 《No Logo》，頁 249。

3 《No Logo》，頁 464。

第五部

性別與環境

紐西蘭
維多利亞時代
精神分析
女性主義
性別
珍康萍

鋼琴師與她的情人

我的意志，決定我的人生

電影本事

如果要選一部跟性別議題相關的電影，我腦中第一個浮現的，一定是《鋼琴師與他的情人》。

一九九三年，澳洲導演珍・康萍（Jane Campion）以這部電影成為第一位在坎城影展贏得金棕櫚獎的女導演。教了十多年的通識課「電影與社會」，這部影片的播放次數，絕對是名列前茅。授課過程中我還會搭配另外幾部性別電影，讓議題更加多元且深化，像是《末路狂花》、《悄悄告訴她》、《時時刻刻》、《夜幕低垂》、《油炸綠番茄》……等。

同學對這部影片的反應通常是「很震撼」、「看不懂」、「情慾畫面很多」……更有少數同學說沒有辦法接受片中的悖德情節。印象最深刻的是有一次，一位剛入學的小大一女同學，她的心得作業內容中竟然出現類似老師怎麼會放映這種殘害她們心靈的電影的描述。不過那是唯一的一次，多數同學還是會在震撼之餘，提出非常正面的省思。

故事主線是在十九世紀末的維多利亞時期，一位失語女鋼琴師艾達跟著女兒弗羅拉奔父親之命從英國遠嫁到紐西蘭（其實就是賣婚）。她的丈夫史都華是早期就來到紐西蘭拓荒的英國移民，身為地主階級，常透過以物易物（例如槍、鋼琴、金錢等）的方式向原住民取得

維多利亞時代的婦女穿著。

土地，是維多利亞時期英國中產階級男性的形象代表。

片中另有一名白人男性班斯，臉上有原住民圖騰的刺青，看似有白人與原住民的血統。

雖然不識字，而且看似粗獷，實際上卻很細心，頗為體貼女性。在跟女主角學琴的過程中為艾達吸引，在不斷的挑逗下，班斯逐漸卸下艾達的心房。兩人出軌的戀情最終被史都華發現，將艾達反鎖在房內。某日史都華將艾達釋放，並警告她不得再與班斯牽扯不清，艾達卻禁不起對班斯的想念趁機私會，由於女兒的告密，半途就被史都華攔截。他在盛怒之下，砍下艾達的手指——這是劇中最令人震撼的一幕——此舉徹底讓艾達對這段婚姻死心。最後班斯帶著艾達與鋼琴乘船遠走他鄉途中艾達突然放棄鋼琴，並隨之沈入海底，最後又被土著救回，象徵了重生的過程。

整部電影展現了一名女子追求情慾，經過了重生，再度和戀人班斯過著新生活。但是在夜深人靜的時候，她的內心深處仍然惦記著那一架躺在海裡的鋼琴。片尾旁白代表了她的心境：

在晚上，我會想起我的葬身海洋墳場的鋼琴。有時還幻想我自己漂浮在琴上，活像一個氣球。下面一切都是靜止、沈默的。它催我入眠。它是一闋詭異的催眠曲。它真的是如此。它屬於我。那兒有著一種從來不曾有聲音的沈默，在那深海的冰冷墳場。

電影裡沒說的歷史

過去怎麼看？

對這部電影的評論，以往大多是從女性主義與心理分析的角度切入。討論的議題又可細分為：文明與蠻荒、性別與權力、真實與虛假、失語與精神分析。透過下圖，我們可以看出以上論題的關聯性。

從女性主義的觀點來看，通常可以從三個層面來分析：鋼琴情結與戀物、象徵性視覺、看與被看的互動關係。導演以獨特的切入角度讓我們看到個性鮮明、外柔內剛的失語女性的內心世界。

艾達雖然沒有一句台詞，但外貌與個性特質的塑造都顛覆傳統螢幕對女性的刻板印象。

觀看《鋼琴師與她的情人》的幾種方法。

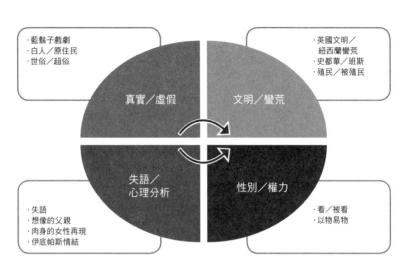

・藍鬍子戲劇
・白人／原住民
・世俗／超俗

真實／虛假

文明／蠻荒

・英國文明／
　紐西蘭蠻荒
・史都華／班斯
・殖民／被殖民

失語／
心理分析

性別／權力

・失語
・想像的父親
・肉身的女性再現
・伊底帕斯情結

・看／被看
・以物易物

她總是穿著深色衣裙，時常抿著嘴，凝視的眼神，流露出堅毅及倔強的個性。她的丈夫史都華看似一位英國仕紳，處處教訓女傭下屬注意各種禮儀，或者是規訓在森林中和原住民男孩玩阿魯巴樹幹遊戲的女兒，連在泥濘的深山中都不忘拿出鏡子梳理油頭。這種威權男性，拘謹又獨斷，似乎是文明社會及維多利亞時代男性的象徵。與此同時，他卻很懦弱地偷窺妻子與人偷情，根本無計可施。有時會在山野中攔截妻子想來個霸王硬上弓，在家裡一旦妻子主動求歡，撫摸身體，卻又手足無措，緊張兮兮地拒絕。

鋼琴師的情人班斯，則象徵蠻荒、真誠、不拘小節、敏感、細心，跟文明社會禮儀規範下的男性截然不同。他聽得到無法說話的艾達的內心話語，這從一開始海灘上史都華問他怎麼看艾達時，他回

答：「她們看起來很累」可以看出。而史都華基本上是將艾達當作可供交易的商品，一樣是問這人看起來如何，兩人的出發點全然不同。

情慾的覺醒是許多評論者共有的看法。很多同學對於鋼琴課的互動脈絡有點不明所以，有位評論者是這樣看待的：「女主人公艾達自從六歲起就沒有說過話，將自己的內心完全封閉，鋼琴是她與外界唯一的交流方式。艾達不僅壓抑了自己的聲音，也壓抑了自己的慾望渴求。當班斯對艾達提出用肢體接觸換取鋼琴的交易時，艾達是反感並抗拒的。在每一次鋼琴課上，班斯用熱切而深沈的眼神凝視著艾達，用溫柔的撫摸在不知不覺中喚醒艾達內心深處沈默的激情。」[1]

慾望使沈默的艾達回歸自然本性，露出甜美的微笑與愉悅的嘆息。這樣的情結安排，如果以單純的、比較傳統的男女關係去看，會完全看不到其中的複雜性在看與被看的視角如何顛覆傳統影像的安排上，有位學者的分析很細膩：「鏡頭跟隨艾達的手一道退去史都華的睡衣，觸碰他後背的每一吋肌膚，並捕捉到艾達對史都華身體全神貫注的凝視，接著鏡頭符合了好萊塢式的視線匹配剪輯，將焦點投射到史都華的胸脯上。這個剪輯符合了傳統好萊塢式的、主要應用於男性凝視鏡頭中的反應剪輯，但在這裡極富顛覆性的是女性變成了觀看的主體，而男性成為被觀看的對象。」[2] 這段情節表現出艾達對身體

的迷戀與對觸碰的渴望，這是對維多利亞時代，那些克制的、沈默的、虛偽的性事的超越。

然而，維多利亞時代的女性真的是如此嗎？

維多利亞時期女性形象的新看法

事實上，知名文化史家彼得・蓋伊（Peter Gay）的《布爾喬亞經驗史：從維多利亞到佛洛伊德》已經對維多利亞時代的性別刻板印象作了許多修正。

他曾擔任過耶魯大學史特林講座教授。研究的課題涵蓋了伏爾泰、莫札特、視覺藝術、威瑪共和、殖民地美國的新教徒歷史學家。以《啟蒙運動：現代異教精神的崛起》獲得一九六七年美國國會歷史傳記類書卷獎。

蓋伊在一九八四至一九九八年間出版了五卷本的《布爾喬亞經驗史》，改變了我們對維多利亞時期的刻板印象。當時的學術環境主要是重視社會史，強調研究婦女、黑人、革命人士、工人，卻忽略處於中間地帶的布爾喬亞階層。他的研究動機起初不在於為這個階層辯護，只是想更全面地考察精神分析理論對人類慾望的解釋。

梅貝爾・托德（Mabel Loomis Todd）

一九七〇至一九七一年，他那位在耶魯大學檔案部擔任保管員的太太，找到十九世紀梅貝爾‧托德（Mabel Loomis Todd）女士私人懷舊日誌第一頁的影印本。梅貝爾‧托德從他先生讓她懷孕的那一刻寫起，內容很多與情色相關。很難想像維多利亞婦女會記下這些事情。蓋伊太太發現巨大的寶庫，日記裡還寫到她先生大衛‧托德及情人奧斯丁‧狄更生（Austin Dickinson）的事，行文語氣十分坦率，充分表達出自我的情感。

此外，她找到《莫霞調查報告》（The Mosher Survey）。這是一份一八九〇年代的醫檢報告，資料中訪問了四十名女性，問到她們的性經驗。蓋伊對此有個結論：無論身處那個階級，這些女性都很享受與丈夫在床笫間的親密體驗。

蓋伊的資產階級經驗系統研究，範圍從十九世紀初到第一次世界大戰。研究重點有求愛方式、教育理想、對手淫的恐懼和體罰的概念、對女性與建築的品味。研究對象包括：醫生、商人、教師、家庭主婦、小說家、畫家、政治家、經濟獨立的工匠、少數貴族等不同資產階層。透過私人日記、家庭通信、醫療診斷書、家庭手冊、宗教冊子、藝術作品等文獻，探討資產階級的感官生活，在道德戒律和物質可能性壓力之下，性本能衝動表現出來的型態。

透過大量一手文獻，蓋伊指出我們對維多利亞時代中產階級的許多錯誤印象：在這個詐欺、虛偽的中產階級世界中，為了滿足性慾，丈夫經常包養情婦，光顧妓院或猥褻孩童。妻

像史家一樣閱讀

焦點⑴

艾達在手指被剁了之後，性格不變。她拋棄鋼琴，一掃往日的沉鬱倔強，變得溫馴可人。

此後，狂暴的鋼琴師不見了，取而代之的是一個賢妻良母形象的正常女人。

藉由分析這些情色日記，蓋伊在《感官的教育》書中看出十九世紀資產階級在家庭生活方面的傳統習俗對於感情有如此大的包容性，這是我們所沒有預料到的。

方法論方面，他不是呼籲歷史學的心理分析化，更無意成為心理分析歷史學家，而是嘗試將心理分析與歷史研究結合起來。透過這種綜合研究法關照歷史，解讀私人日誌中連貫的主題。

方法論方面，他不是呼籲歷史學的心理分析化，更無意成為心理分析歷史學家，而是嘗試將心理分析與歷史研究結合起來。透過這種綜合研究法關照歷史，解讀私人日誌中連貫的主題。

子都覥腆溫順，盡責盡職，但都性冷感，並且將愛的潛能全部投注在操持家務與撫養孩子。

會有這些刻板印象，主要是受過教育的專業人士、處於劣勢的十九世紀中產階級，對婦女在性方面的無知和偏見。

在《鋼琴》的結尾，艾達變成一個沈浸在甜蜜愛情中的典型嬌順女人。她說「我很滿足。」此時畫面上同步呈現她以戴著鋼套的斷指彈琴的鏡頭。在視覺上，最刺目的就是那僵硬、冰冷的鋼指；在聽覺上，最刺耳的也是那鋼指敲在琴鍵上所發出的單調的聲響。這鋼指的鏡頭和音效，是足以推翻，或至少質疑，艾達的滿足與幸福的。

鋼指所發出的敲擊聲，是一次又一次一再重複地提醒哀悼與哀悼。它提醒所有的人，包括觀眾和艾達本人，去回想斧頭落下的重擊。它也引導我們哀悼斷指（閹割）的無可抗拒且不可挽回的屈辱。………以前，她的衣著、神態、舉止和沈鬱不語的習性，莫不予人「非女性化」或「超女性化」的感覺。而現在，她卻變成徹頭徹尾的女性化。………

這樣的艾達，總歸也是死了的，是一個活死人。這個活死人白天扮演正常女人，夜裡則回到海洋墳場去尋找母親／自己。………

整部影片就在海洋墳場的涼寒景觀，和上面這一段旁白聲中結束。正常女人的心靈深處有一座冰冷的墳場，在那兒躺著她的母親的屍身。在弒除母親／自己之後，在接受父的律法之後，於被虐／自虐的雙重磨難中，女人注定只能做活死人。[3]

焦點(2)

一九九四年，珍‧康萍和凱特‧普林格（Kate Pullinger）合力出版了電影同名小說。兩人在〈前言〉中描述了故事的開頭。

有關艾達的傳聞當中有幾點是不假的：艾達不會說話，她有一個私生女，同時她還嫁了一個婚前未曾謀面的蘇格蘭丈夫。這個男人帶著艾達和些許的粧奩來到世界上最偏遠的國度。不過，這些也不完全是真實的。亞力斯達爾‧史都華在艾達和她的女兒一起遠行去尋找他的時候，早就已經來到了紐西蘭。

由於傳述者大部分都只知道片面的事情，所以艾達的故事幾乎是支離破碎的。雖然如此，艾達‧麥克葛瑞斯本人完全瞭解一切的來龍去脈，當她年老而臥病在尼爾森這個舒適的小鎮時，她將自己的經歷完整地告訴了當時已為人母的女兒弗羅拉。艾達這時候已是六十九歲的高齡，而且覺得自己過得滿愜意的。[4]

用歷想想

1. 這部電影有哪些獨特的性別觀點，讓後來的影評家及性別電影觀眾視為經典？

2. 最後一幕的旁白搭配沉在海底的鋼琴，導演想要藉此表達什麼涵意？

3. 我們對維多利亞時代的男女有哪些刻板印象？這部影片如何呈現這些錯誤觀念？近年來新的研究又怎麼看待這個情況？

註釋

1　孫瑋，〈女性靈魂的覺醒：解讀電影《鋼琴課》〉，《甘肅廣播電視大學學報》，25 卷 1 期（2015），頁 65。

2　李亞萍，〈沉默的艾達與被消音的毛利人〉，《電影評介》，2013 年 20 期，頁 38。

3　劉毓秀，〈肉身中的女性再現：《鋼琴師和她的情人》〉，張小虹編，《性／別研究讀本》，台北：麥田，1998，頁 230-231。

4　珍・康萍、凱特・普林格，《鋼琴師和她的情人》，〈前言〉，台北：國際村文庫書店，1994。

戲曲

陳凱歌

消費　女性

女伶

城市

劇院
空間

霸王別姬

從戲曲看近代中國

電影本事

一九九三年獲得坎城影展金棕櫚獎的影片有兩部，其一是本章上一節提到的《鋼琴師與她的情人》，另一部就是本章上一節提到的《鋼琴師與她的情人》，另一部就是陳凱歌執導的《霸王別姬》。

這部電影也是歷來唯一獲得坎城影展最佳影片獎的華語片。參與演出的演員個個大有來頭，張國榮、張豐毅、鞏俐、葛優都是大家耳熟能詳的巨星。

本片將伶人程蝶衣（青衣）與段小樓（花臉）的境遇，以劇中有劇的方式，置入中國近代史的史詩架構裡，一路從清末、北洋政府、日軍入侵、國共內戰、中華人民共和國建立到文化大革命，透過主角與菊仙、袁四爺及小四等人的複雜性別關係，呈現大時代變動下的戲劇人生。

京劇四大名旦的梅蘭芳。

電影裡沒說的歷史

性別、國族與認同

歷來有關這部電影的影評相當多，所涉及的主題有性別、同性戀、國族及歷史，也有人專門談戲曲、表演等藝術形式。像是廖炳惠教授就說：

以《霸王別姬》為例，他們便不難察覺其中史詩模式籠罩了藝術家的微渺存在及其性別認同，性別認同此一主題僅是政治變化之下的小個案，而且被貶至邊緣的地位，尤其師弟的同性戀愛在師兄「另結新歡」之後更陷於自我毀損的局面，由生氣、嫉妒到破壞，乃至最後由師父出面要兩人再度合作演出，一直是以刻板的方式呈現同性戀的身份。[1]

在國家歷史的大敘事架構下，劇中角色所塑造出的弱勢論述及族群、文化認同，勢必被犧牲掉，反而強化了傳統性別觀點的束縛與禁忌。

林文淇教授更直指《霸王別姬》中的真正主角，既不是歷史，也不是程蝶衣或段小樓，而是「京劇」（或者說是被提昇為中國國粹的京劇藝術）。《霸王別姬》整部電影就是要表

現京劇藝術那永恆的美學價值，是名符其實的中國「國劇」。它的主要意義不再是人民生活的一部份，而是國族文化的表徵，代表「中國」。[2]

從戲曲看近代中國

有的學者說《霸王別姬》中的歷史只是官方歷史大事記的複述，所蘊含的深度遠遠不夠。因此，我們可以轉而回到戲曲本身，將《霸王別姬》當作我們進入近代中國戲曲之旅的窗口。

由於戲曲史一直以來都是戲劇學或文學領域學者較為關注與擅長的研究課題，鮮少為歷史學者所重視。但隨著近來文化史與性別史的興盛，已有越來越多學者藉助探討戲曲的社會文化史這來擴大歷史研究的視野。北京大學中文系陳平原教授的〈中國戲劇研究的三種路向〉一文，即標舉出這樣的研究趨勢。

他認為以往的戲曲研究過於鎖定在美學領域研究，偏重探討文學性與戲劇性的張力。受到近年歐美史學新思潮的影響，過去以表演、劇場及曲律為對象的研究逐走向漸邊緣化，取而代之的是以歷史考證及文學批評為中心的文學性研究。他強調，唯有將戲曲研究放進政治史、思想史與社會史的脈絡中討論，才能使戲劇研究翻出新天地。[3]

上海越劇與女性消費市場

近來有學者研究戰時上海的女子越劇，著重探討戰爭、淪陷區與都市文化空間中女性的崛起之間的複雜關係。他們認為，女子越劇在戰時上海的興起不是一個孤立或偶然的事件，而是跟大眾娛樂文化的普遍興盛息息相關。與一般印象相反，抗戰時期上海文化的主流並非菁英領導的抗戰文化，而是受政治、文化菁英批評的大眾文化。戰時上海女作家群的文化名人身份與她們所主導的，對婦女問題的公開討論，在都市文化的中心地帶開創出一個女性專屬的論述空間，為女子越劇提供了重要的主流言論基礎。

此外，越劇在上海的發展也是一個現代化與都市化改革的過程。日據上海的特殊歷史條件使得一批有才華的文藝青年，為越劇提供了從農村小戲走向都市大戲院的充足養分。之後，隨著戰爭的加劇與物質條件的日益惡化，越劇還能夠繼續發展，則是歸功於自身的革新。二十世紀的上海，越劇在上海興起的另外一個重要條件是女性文化消費市場的形成。對她們而言，外出看戲可以擴大她們的視野，使她們有機會體驗各種城市生活。除了對於言情劇碼的強烈偏愛之外，看越劇已經可以說是女性觀眾在社會生活方面的需求。

至於什麼樣的女性市民會欣賞和支持越劇呢？學者認為中產階層的女性（一般女工及女

傭）是越劇的主要觀眾。女商人及女業主人數雖不多，但卻有一定財力、技術與社會關係，也是支持越劇興盛的重要社會力量。[4]

城市裡的劇院空間

隨著新史料的陸續出版，我們對於城市裡的戲曲空間有了更進一步的認識。例如透過民國初年在華洋人的觀察，我們可以知道城市裡的娛樂概況。其中，甘博（Sindney David Gamble）的《北京的城市調查》提供給我們一個相當詳細的城市圖像。

甘博是二十世紀初的美國社會學家(1890-1968)，終生致力於中國城鎮和鄉村社會經濟問題的調查和研究。他曾四度前往中國旅居，先後擔任北京基督教青年會和華北平民教育運動的研究幹事，主持對北京和北方鄉村的社會經濟調查，目的在協助開展北京的社會服務工作。他引進西方社會學思想，並創辦了燕京大學社會學系。旅居中國期間，他拍攝了五千多張黑白照片及彩色幻燈片。這些珍貴圖像保存了二十世紀中國的當時樣貌，同時紀錄了歷史上的重大變革。[5]

透過甘博的調查，我們得知當時北京最受人喜愛的場所是劇院。民國的北京城裡有二十二座正式的劇院或劇場。一般情況下，一座劇院每天演出十二齣

劇目。演出時間通常是上午十一點至午夜或更晚。有些劇院會上演一些現代戲劇，用的是大多數人聽得懂的北京官話。此外，有些劇院還會上演其他方言的戲劇，特別是上海話。劇院之間比較大的劇院約有一千個座位，較佳的劇本上演時可以吸引約七百至八百人。劇院之間的收費標準差異不大，一個包廂是四百個銅板，私人包下一張桌子要二百個銅板。一等座位要四十個銅板，每降一等差十個銅板。在像是文明園這種高檔劇院裡，消費相對較高。北京最大的劇院「第一舞台」，一個包廂要價八元，一等票價是八十分，二等為五十分，三等為三十分。遇上名角如梅蘭芳登台演出時，收費當然更高。

劇院座位通常依性別分為兩邊，但這界線也隨著警察機關的無力控管而日漸打破。劇院開業需要有治安機關核發的營業執照，每月約要付出六十元的稅金和三十元的治安服務費。警察機關還負責審查所有的劇目，任何新劇或歌曲都必須事先提交警察機關審批，安排的劇目也要在演出前匯報。

從傳統的茶園、戲園到新式劇院的變革，象徵了城市戲曲的公共演出市場化與大眾化的形成。近來新的研究對於城市、空間與日常生活已有進一步的理解。民國以來隨著政治環境的演變、西方思潮的衝擊、城市交通的革新、新式商場的設立，使得商業發展影響了傳統中國社會民眾的生活方式，城市文化因而有了新的面貌。新的城市文化的出現也塑造出新類型

民國著名京劇女伶孟小冬。

的市民階層。換句話說，公共空間的興起、新興娛樂的出現、報刊媒體影響等因素都讓戲曲漸漸走向大眾化，不僅一般民眾的觀賞風氣漸盛，更形成了一批熱愛戲曲的文化人。

此外，戲曲空間的改變，也為女伶登上歷史舞台，提供了良好契機。

當戲曲遇到性別：女伶登場

以性別的角度來研究戲曲雖說是行之有年，但現今歷史學界對此課題，無論是關懷面向或研究視野，都與早期有明顯差異。目前史學界更多是針對女伶群體的全面探討，他們關注的課題有：女伶群體的出現、登台演出、男女合演、日常生活、跨性別表演、地位與評價、形象建構及捧角文化。[6]

對於這些學者而言，女伶群體作為一個研究主體，有兩層意義：一方面，她們透過各種方式改良劇種聲腔，推動了戲曲的藝術形式的新發展；另一方面，女伶無論是公私、內外的表現，或是形象與身體，都是近代社會大眾談論的對象，其主體性與歷史經驗，值得我們進

一步探討。

張遠透過京劇女伶的研究，從性別史的角度探討近代女性活動領域的變化，以及近代女性爭取職業權、經濟獨立的歷程的意義。作者主要研究的對象是一九○○至一九三七年間，在北京、天津及上海登台演出的京劇女演員。受限於資料，時間主要以一九一二年之後為討論重點。以這三個城市為中心進行研究，作者的理由是，這三地為當時京劇最發達的重鎮，無論劇場、戲班及演員，都比其他城市為多。在這三個城市移動演出的京劇女演員，經常具有全國性的知名度，本質上與其他像漢口、廣州及西安等地的女演員不同。[7]

近來學者的問題意識大致如下：首先，女伶是一個既有傳統色彩，又有現代元素的職業群體，其中的特色本身就值得研究。其次，女伶有時會積極參與公共事務，例如義務演出，理解這些活動的背後意涵，也是重要論題。第三，一般社會大眾是否會因她們參與這些公共活動而認同她們？女伶的身份地位是否會因此產生變化？值得深入探究。第四，女伶身為公眾人物，其感情世界與婚姻生活常受到媒體的矚目。當女伶踏入婚姻之後，她們的婚姻關係與其他女性有何不同？最後甚至可以延伸出其他範圍的議題：女伶在新舊社會轉型之際，如何適應？社會風俗改變、新思潮與觀眾的性別構成，對女伶群體的興衰又有何影響？女伶群體的出現，能否代表女性在公共領域中的崛起？

這些研究正回應了前述陳平原教授所說的要將戲曲研究放在社會文化的脈絡上來看的說法。唯有透過這種視角，才能看出她們在近代中國史上的時代意義。這些或許是觀賞《霸王別姬》，哀嘆這些在大時代下被犧牲的小人物之餘，可以另外延伸出來的重要思索。

像史家一樣閱讀

焦點(1)

本文說明女伶群體的出現的幾個階段。

京劇女伶是京劇在上海演變過程中出現的，上海女伶的發展大致經歷了女伶初現、登台演劇、男女合演的幾個階段。女伶的重新出現並登上舞台是晚清的事物，濫觴於開埠之後的上海。上海開埠後，一些彈詞女藝人開始在茶園說唱賣藝謀生。一八七四年之後，女彈詞藝人增多，民間說唱藝術逐漸以女伶代替男性藝人。女彈詞藝人成為後來上海京班戲園女伶的來源之一；另一個重要來源是從髦兒戲班演進而來。在此之前，上海的花鼓戲中已經有女伶

的出現。這是因為東南沿海被迫開放以後，以家庭為單位的男耕女織的小農經濟解體，許多婦女到家庭外去尋求工作，所以花鼓戲中有女伶的參與。

在談到女伶群體的出現這個議題時，有的學者會從女伶的出生背景來看。張遠認為，平京滬的女伶大多出自中下層貧窮家庭、落魄世家，或是演員家庭，而從業的理由大多是經濟因素。

徐劍雄認為花鼓戲以女伶為噱頭吸引了大批觀眾，刺激了其他以男伶為主的戲劇也開始推出女伶演唱。晚清上海娛樂業興起後，做為人們休閒重要去處的戲園大量湧現，這時京劇南下成為流行劇種，上海京班戲園居多，原來在茶樓清唱的女藝人開始轉向舞台，參與京劇的演唱。女伶的增多與受歡迎，促進了晚清上海戲園的發展，光緒二十四（一八九四）年，上海出現第一家京劇女班戲園——美仙茶園，之後又有群仙、女丹桂、雲仙等女戲園開辦，自此，髦兒戲班有了固定的演出場所，女伶們才登上城市戲園的舞台。

後來在京劇界成名的女伶，大部分來自上海，因而追本溯源，上海可說是坤角的發源地。一九一一年之後，坤伶在上海的勢力日漸衰落，難以獨自成班。一九一六年，群仙戲園關閉，此後，專門的坤班趨於解體。上海遊戲場興起後，場內設有劇場，招聘女伶組成小班演出，例如大世界、新世界等遊戲場。之後，又出現女伶組成的大京班，但都非正規的戲園，影響

有限，難以逆轉坤班衰微的趨勢。隨著坤班戲團的的歇業，坤伶紛紛改走男女合演之路。

8

焦點(2)

本文說明男女合演的爭議及當時政府的處置措施。

晚清以來女伶人數增多，影響擴大，除了專門的女班戲園外，一些原以男伶為主的戲園開始招聘女伶，實行男女同班或男女合演。一九〇九年，原女班戲園丹鳳茶園領得男女合班的執照，開始男女合班而不合演，後來由於營業不佳，才實行男女合演，這是上海戲園男女合演的濫觴。但當時界限極嚴，很快就被當局宣布取消。辛亥革命後，租界各戲園請求開禁男女合演，獲准後，各戲園大張旗鼓，男女伶人一起登台，實行男女合串。「共舞台」是最早實行男女合演的舞台，一經推出，就受民眾喜愛。從此，男女合演成為各舞台吸引觀眾的重要手段。

到了三、四十年代，女伶在海派京劇舞台上佔有半壁江山，人數相當眾多。這時京劇女伶藝術特質大大提升，出現了四大坤旦，許多女伶和男角同台競藝，掛頭牌，拿鉅額包銀，甚至有女伶自己挑班在上海各舞台演場。隨著近代上海戲劇的繁榮，各種戲劇中女伶愈來愈

多，進一步壯大了女伶的群體。

若以同時期的北京相較，當上海男女合演不斷進展的情況下，北京卻是遭嚴禁而停滯不前的情形。因而，可以說上海男女合演促進了京劇女伶的崛起，這不僅對京劇藝術有積極作用，對社會進步更具有意義。

在北京，清代一直禁止女伶的演出。直到一九一二年，在演員俞振庭的建議下，開放女伶公開演出與男女合演。但不久又遭到禁止。北伐之後，是否開放成為社會討論的焦點並引起爭議。直到一九三〇年代，在演員及戲迷的要求下，才再度開放男女合演。

無論是北京或是上海，是否該開放男女合演，都成為當時社會的重要討論話題。主張男女合演者的看法，經常以男女合演有利演出的角度出發，並以西方戲劇合演的情形為依據。至於反對男女合演者，其看法出自於男演員對自身演出機會的保護。有的人則認為，合作演出會導致那些只有男演員的戲班垮台。也有人認為，女演員在各方面都不如男演員的態度來反對。然而，這些反對聲浪中，最嚴重的還是認為，女演員公演有傷風化。對於政府而言，男女合演與「淫戲」無異，對於觀眾尤其是新成為戲園觀眾群的婦女造成不良影響。此外，女子因此受到誘拐演戲的情形亦是保守派人士的批判原因之一。

「淫戲」的內容究竟是什麼？它與女伶的關係又是如何？一般可分為三種。一是女性身體的直接暴露呈現。二是做出猥褻的動作。三是對情愛劇情的描寫與表達。若由上述這些反對男女合演的言論來看，男女合演與淫戲之間的關係被視為是相當緊密的。原本毫無情色意味的演出，由於擔任主角的為女性，即容易大受觀眾歡迎而被當作淫戲看待。對於演員實際性別的重視，在以男女演員之間可能發生的關係為由，來反對男女合演的言論中表現的更為明顯。

政府透過淫戲的劃定，限制女性「淫伶」演出及禁止男女合演這類命令來規訓女伶在社會上該扮演的角色。部分精英階層則通過媒體與論來表達他們對女伶與淫戲的鄙夷。[9]

焦點(3)

這篇文章作者強調《霸王別姬》以本土的族群文化、性別政治當作題材，去強化東方主義的刻板印象，而未能作深入的自我反省。

《霸王別姬》一方面運用了這種國際化的文化效應公共領域及其氛圍，卻在另一方面企圖表達出中國的大敘事體及本土的詮釋觀點，因此形成一種奇怪的內在矛盾，而這種矛盾在

其時空與人物性別處理上的錯亂格外明顯。因為這兩方面的詮釋立場很難找到一個平衡點，所以想要將中國近代史此一主題做為國際電影公共領域的賣點，且同時又要表達出歷史見證的權威感，便更顯現出此兩種立場不協調，戲劇圈內的同性戀此一性別政治的題材，一方面被刻意凸顯，另一方面卻又以刻板印象的方式來處理，只強化了傳統性別觀點的禁忌與束縛，而未能給予同性戀者應有的地位。

整部影片影射民初四大名旦之中的一位青衣及另一位花臉，就其生平與其經歷，搭配文化政治上的歷史劇變，表露出他們在身體與政體不斷變遷的社會中，從一齣霸王別姬的演出及觀眾領受情況，做為政治的寓喻，表呈從清末到文革的種種社會變動：「虞姬」受宮廷貴人的愛戴與栽培，經歷民國軍閥的器重，乃至慘遭文化大革命紅衛兵的批鬥。[10]

✛

✛

用歷想想

1. 為什麼有學者認為《霸王別姬》一方面刻意凸顯性別政治的題材，另一方面卻帶有濃厚的刻板印象？

2. 《霸王別姬》劇中的伶人經歷了哪些重大的歷史事件？

3. 請嘗試說明當代學者研究女伶群體時，有哪些問題意識及切入方向？

註釋

1　廖炳惠，〈時空與性別的錯亂：論《霸王別姬》〉，《中外文學》，22卷1期（1993），頁9。

2　林文淇，〈戲、歷史、人生：《霸王別姬》與《戲夢人生》中的國族認同〉，《中外文學》，23卷1期（1994），頁139-156。

3　陳平原，〈中國戲劇研究的三種路向〉，《中山大學學報（社會科學版）》，2010年第3期。

4　Jin Jiang, *Women Playing Men: Yue Opera and Social Change in Twentieth-Century Shanghai*, Seattle and London: University of Washington Press, 2009.

5　Sindney David Gamble，《北京的城市調查》，頁1-26。本書有中譯本：西德尼·D·甘博，陳愉秉、袁熹、齊大芝、李作欽、鞠方安、趙漫譯，邢文軍、柯·馬凱譯審，《北京的社會調查》，北京：中國書店，2010。

6　董虹，〈城市、戲曲與性別：近代京津地區女伶群體研究（1900-1937）〉，天津：南開大學歷史學院博士論文，2012年

7　張遠，《近代平津滬的城市京劇女演員（1900-1937）》，太原：山西教育出版社，2011。

8　本段文字摘錄自蔣竹山，〈戲曲、城市與大眾文化：近來清至民國戲曲研究的「文化轉向」〉，第七屆「現代中國與東亞新格局」國際研討會會議論文，大阪，2013/8/21-22，未刊稿，文章中提到另外兩位學者的研究，參見張遠，《近代平津滬的城市京劇女演員（1900-1937）》，太原：山西教育出版社，2011；徐劍雄，《京劇與上海都市社會（1867-1949）》，上海：上海三聯書店，2012，頁313-316。

9　本文改寫自蔣竹山，〈戲曲、城市與大眾文化：近來清至民國戲曲研究的「文化轉向」〉，未刊稿，文章另外引用了其他學者的研究，參見張遠，《近代平津滬的城市京劇女演員（1900-1937）》，頁70-71。

10　廖炳惠，〈時空與性別的錯亂：論《霸王別姬》〉，《中外文學》，22卷1期（1993），頁8。

11　月。

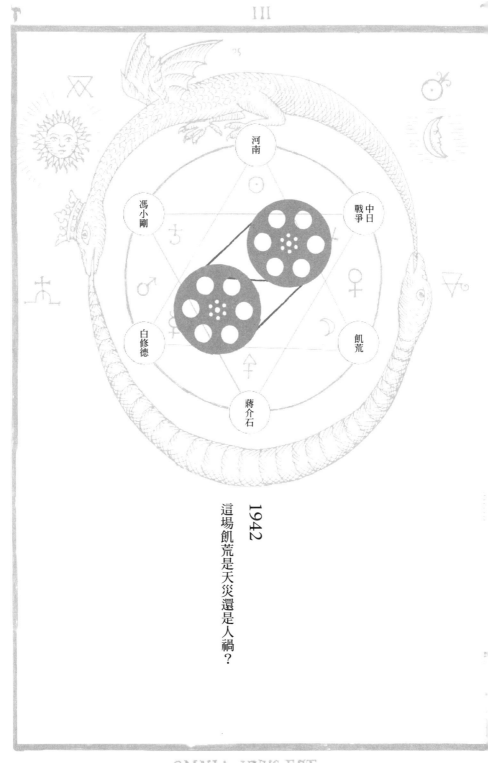

1942

這場飢荒是天災還是人禍？

電影本事

這是一部災難片，也是一部歷史劇，相當適合拿來討論環境史議題。

電影開頭就以旁白的方式讓觀眾看到這部影片的歷史背景：「一九四二年，我的家鄉河南，發生了吃的問題，與此同時，世界上還發生著這樣的一些事，宋美齡訪美、甘地絕食、史達林格勒大血戰、邱吉爾感冒。」

導演馮小剛顯然以自嘲的方式，點出飢荒和這幾件大事相比，沒有受到太多重視。

電影改編自劉震雲的小說《溫故一九四二》，講述一九四二年中日戰爭期間，河南發生飢荒，數百萬人開始逃荒，沿路發生吃樹皮、狗吃人、人吃人的事件。由於地方政府隱匿不報，重慶政府救災緩慢，直到國際媒體關注才開始有所作為，最後導致數百萬災民餓死的慘狀。

然而，本片還是帶有特殊觀點。像是刻意凸顯蔣介石政府的不作為，知悉災情後國民黨官員卻暗中扣糧不發的貪婪腐敗，甚

河南大飢荒中挨餓的幼童。

至打壓媒體封鎖消息。這樣的觀點忽略日軍的角色，甚至也不談共產黨此時的立場與因應措施，這些都是觀影時必須深思的地方。對此，維基百科的「一九四二」的條目裡，就對國民黨的史觀提供了補充看法，讀者可以多加比對，在不同立場之間進行思考。[1]

電影裡沒說的歷史

一九三八年花園口黃河決堤

最近的一本新書《一九四六》提到花園口決堤事件，給了讀者錯誤的印象。該書提到：「日本的占領手段非常殘暴，很少讓戰俘活命。日本人炸毀黃河堤防，展現其惡意破壞的心態，殘忍程度罕有匹敵。一百五十萬公頃的中國良田瞬間沒入水裡，使數百萬人陷入嚴重飢荒。河堤修復和重建花了幾十年。」[2] 事實上，這段日軍炸毀黃河河堤的說法完全錯誤。

一九三八年造成花園口黃河決堤的不是日本人，而是中國人自己。這段史實在《被遺忘的盟友》中有清楚的交代。芮納·米德（Rana Mitter）提到：「抗戰期間，國民政府從來沒有承認是他們，而非日本人幹下決堤。但是真相很快就廣為人知。事隔一個月，美國大使詹

森在七月十九日的一封私函中提到：『中國人藉黃河決堤擋住日軍向鄭州推進』。」決堤造成約五十萬人死亡，三百多萬人流離失所，雖然在戰術上短期阻擋了日軍的進攻，但蔣介石政府深知內情曝光會更加嚴重傷害政府聲譽，因此決定推卸責任，對外宣稱黃河是在日本人的空襲下才決堤的。就連外國媒體也未能即時辨明真偽，當時的《時代》週刊特派記者白修德（Theodore Harold White）也誤認為這是日本人幹的壞事。蔣介石的這個決策，造成河南地區災情慘重，連帶也影響到一九四二年的河南大飢荒。

天災加上人禍

一九四一年，華北小麥收穫量從兩億多暴跌到一億六千五百多萬。這在過往並非首例，但是穀物歉收再加上戰爭，最後終於釀成大飢荒。由於一九四一年的豫南戰役，河南省大部分地區遭日軍佔領。再加上一九四二年春天的大旱，收成僅有平常的一兩成。就算躲過乾旱的地區也遭遇蝗災，這些都讓飢荒問題更是雪上加霜。

當時的河南省建設廳長張仲魯就觀察到問題不在缺乏食物，而是運輸制度出問題，沒有辦法將食物送到有需要的地方。陝西及湖北等地區都有存糧，但當地政府礙於「穀物徵稅制度」，不敢將糧食釋放出來。再加上雖然蔣介石已降低河南省繳交穀物的數量，但當地糧食

局長卻超收，以致於飢荒發生時，不肖官員將這場天災擴大為人禍。

無能與貪瀆是造成飢荒的主要原因。當時汝南有套穀物儲存制度，遇到飢荒時即可開倉賑災，但管理糧倉的科長根本沒有將賑災用的穀物入庫，反而拿去盜賣。電影裡頭提到有的地方（像是洛陽及鄭州）仍然有存糧，但即使如此，那些地方的餐館還是只有富人才消費得起。

媒體的報導

影片透過白修德的報導，讓國際重視到中國的內政的問題，引起蔣介石注意到此事。白修德當時是《時代》雜誌駐派在中國的記者，他在一九四三年三月二十二日的報導，事實上已經是經過雜誌社高層修過的版本，目的是為了保持蔣介石在美國的良好形象。但是這篇報導還是點出了飢荒的嚴重性。他看到了成群的民眾圍繞著外國傳教士乞討食物；狗啃食路邊棄屍；村莊十室九空；每條路上都有棄嬰的哭喊與死亡；農民在夜晚找尋死人肉等等。

白修德（右）與《時代》雜誌的老闆亨利・盧斯。

白修德在報導中一一點出造成飢荒的原因，像是政府徵收穀物來養活軍隊及公務員；提供食物給災區的速度過於遲緩；再加上交通運輸中斷，更使得糧食供應困難。最後他暗指蔣介石明明知道這場飢荒可以避免卻毫無作為。因為報導這件事，他和雜誌社高層爭執，之後辭去記者工作，專事寫作，並於戰後出版專書《中國驚雷》控訴蔣介石政府。

當時的《大公報》也報導了河南大飢荒，結果因為對於災情描述過於翔實，引起高層不滿，竟遭到官方下令停刊三日。

像史家一樣閱讀

焦點(1)

這段文章是當時《申報》的報導。

河南各縣，本來多是貧瘠之區，今年又遭遇了前所未有的旱災，「赤地千里」、「哀鴻遍野」一類寫災文字的濫調，已不足以形容豫災的嚴重。焦灼的旱，遍天的蝗，枯了麥作，

毀了秋收。各飢民將甘草磨細和以榆樹皮粉，苟延殘喘，餓殍載道，人口死亡，不計其數。[4]

焦點(2)

這是當時地方志《河南省志》中大事記的資料。

一九四一年六月底，河南許多縣遭受水、旱、雹、霜、蝗等災。但政府仍忙於抗日與內戰，對此沒有給予重視。一九四二年十月一日，全省旱災非常嚴重。凡、登、密三縣樹皮草根均刨食殆盡，鄭、洛間，災民沿途逃亡。一九四二年十一月二十四日，豫北災民逃往太行區者達二、三千人。邊區政府指示各地關照收容。另據沁縣、沁陽等縣統計，滑縣、浚縣一帶災民逃往太岳區者已達一點五萬人。二十七日，省主席李培基稱：豫省六十餘縣（國民黨統治區）幾無縣不災，無災不重。一九四二年，據《解放日報》載：全省普遍受災，全年糧食收成不及十之一二，災民達一千萬。餓死者一百五十萬人以上，逃亡者約三百萬人。四月八日，據救濟當局稱，國民黨統治區內，食不自給者達一千六百餘萬人。[5]

焦點(3)

有關河南大飢荒，經《大公報》戰地記者張高峰的實地採訪後，曾於一九四三年二月一日刊出，標題為「豫災實錄」，此舉引起《大公報》遭到停刊，作者被捕。

最近我更發現災民每人的臉部都浮腫起來，鼻孔與眼角發黑，起初我以為是餓而得的病症，後來才知是因為吃了一種名為『霉花』的野草中毒而腫起來。這種草沒有一點水分，磨出來是綠色，我曾嘗試過，一股土腥味，據說豬吃了都要四肢麻痺，人怎能吃下去！……牛早就快殺光了，豬盡是骨頭，雞的眼睛都餓得睜不開。一斤麥可以換二斤豬肉、三斤半牛肉，在河南已經恢復了原始的物物交換時代。賣子女無人要，自己的年輕老婆或十五六歲的女兒，都馱在驢上到豫東馱河、周家口、界首那些販人的市場賣為娼妓。賣一口人，買不回四斗糧食。麥子一斗一百十二斤要九百元。[6]

焦點(4)

白修德關於河南大飢荒和國民政府救災不力的報導發表在《時代》雜誌上，引起美國的關注。

白修德是出生在美國的猶太移民二代，一九三四年進入哈佛大學，拜在有「中國學之父」之稱的中國問題研究專家費正清的門下。雖然費正清只大了白修德八歲，卻是白當之無愧的恩師。……而費正清給白修德的畢業禮物就是一台舊打字機和六封推薦信。一九三九年，這個美國青年來到中國，並且為自己取了中文名字「白修德」，在開始為《時代》雜誌工作之後，白修德遇到了自己職業生涯中的另一位重要人物：《時代》的創始人和老闆亨利‧盧斯。盧斯也跟中國有著不解之緣，因為其父是在華多年的傳教士，一九四二年盧斯曾經來到中國，和白修德結下了深厚的友誼，並且將白任命為《時代》遠東版的主編。「一九四三年二月，《大公報》，重慶的獨立報紙，對河南人民在中國歷史上最慘的一次災荒所遭受的幾乎無法忍受的痛苦，登載了第一篇真相報告。政府報之以勒令停刊三天。《大公報》的勒令停刊，對外國記者發生了芒刺一樣的影響。我決定到河南去……白修德在《中國的驚雷》中寫道」。[7]

✝

✝

用歷想想

1. 河南大飢荒發生的原因是什麼？為何會造成如此重大的傷亡？

2. 影片中哪些人物是真實的？哪些是虛構的？影片的敘事風格是什麼？

3. 請透過焦點資料分析這些災荒書寫有哪些特殊觀點？當時美國《時代》雜誌的立場又是什麼？

註釋

1　維基百科的補充看法：https://zh.wikipedia.org/wiki/%E4%B8%80%E4%B9%9D%E5%9B%9B%E4%BA%8C。

2　維克托‧謝別斯琛（Victor Sebestyen），《一九四六：形塑現代世界的關鍵年》，馬可孛羅，2016，頁 204。

3　芮納‧米德，林添貴譯：《被遺忘的盟友：揭開你所不知道的八年抗戰》（Forgotten Ally: China's World War II, 1937-1945），台北：天下文化，2014，頁 255。

4　李麗霞，〈《1942》：鄉村政治視腳下的河南難民群體〉，《蘭台世界》，2015 年 6 月，頁 56。

5　同前註。

6　張高峰（遺稿），〈1942《大公報》怎麼披露河南大災〉，《炎黃春秋》，2013 年第 4 期，頁 82。

7　蘇非，〈1942 年，白修德是誰？〉，《書名或刊名？？》，23 期，2012 年，頁 80-82。

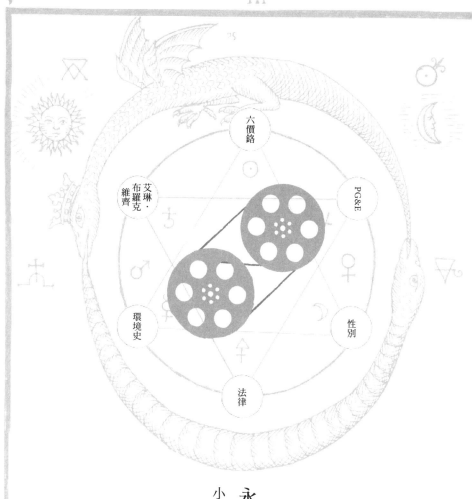

六價鉻

PG&E

艾琳‧布羅克維齊

性別

環境史

法律

永不妥協
小蝦米對抗大財團的水污染事件

電影本事

看完《永不妥協》（Erin Brockovich）的朋友千萬不要只記得這部電影的笑點，以為這只是部好萊塢式的喜劇片，或只對女主角在片中滿口髒話的演出印象深刻。事實上，這部片可是真人真事改編，據說已經被列入全球十大環保電影名單。

這部二〇〇〇年上映的電影，找到好萊塢巨星茱莉亞·羅勃茲（Julia Roberts）飾演與美國西岸電力公司巨擘太平洋天然氣與電力公司（PG&E）打官司的艾琳·布羅克維齊（Erin Brockovich）。她是有三個孩子的單親母親，因車禍受傷而提起損害賠償官司被判敗訴，生活陷入困境。在求職四處碰壁的情況下，主動到為她打官司的艾德律師事務所找工作，最後在死皮賴臉的情況下，得以留在公司打工。

某次協助處理案件時，艾琳偶然間發現一些奇怪的醫療單據。在律師艾德的支持下，她發現當地社區內隱藏著重大的污染事件，鎮上許多居民因為飲用水的關係而罹患癌症。她開始聯繫、訪談社區居民，查出這件事和附近的 PG&E 公司六價鉻的污染有關。她持續蒐證，拼湊出整件事的來龍去脈，最終說服辛克利社區對該公司提出集體訴訟。經由她的不斷溝通、交涉、關懷與蒐證，這一場小蝦米對抗大鯨魚的環境訴訟案件，終於獲得三點三三億美

元的天價賠償。[1]

電影裡沒說的歷史

辛克利小鎮的真實發展

電影雖然以打贏官司作為結局，但小鎮的悲慘故事並未劃下句點。

我還記得有篇文章提到，這部電影上映的十五年後，辛克利小鎮至今仍然擔心水污染問題。在居民拿到賠償金近二十年後，這地方幾乎成為一座死城。對當地居民而言，這裡的水源安全仍是一大疑慮。PG&E究竟造成多大的污染，以及如何有效解決，仍是個未知數。

在一份二○一五年《洛杉磯時報》的一篇新聞

艾琳·布羅克維齊（Erin Brockovich）的網站截圖，裡頭有她關心的各種環境與社運議題。1

報導裡，艾斯奇維（Paloma Esquivel）提到，當地居民基利安說：「過去這裡有一個很棒的社區，現在什麼都沒有了。」當居民得知地下水被致癌的重金屬六價鉻污染。在上個世紀的九十年代，辛克利是一個小型的農業社區，事後才得知，早從六十年代起，PG&E 就開始將帶有這種重金屬的廢棄物倒入未經防水處理的水池裡，隨後滲入水源。

打從事件爆發，數百位居民離開這個小鎮，房地產開始下跌，整個小鎮被貼上污染的標籤。原本大家還以為污染範圍僅限於壓縮站附近地區。事實上，一位任職洲級機構，負責監督清理工作，在拉洪坦地區水質控制委員會擔任資深工程師的德恩巴就說，直到二〇〇九年，PG&E 仍未控制住污染範圍。

電影也沒有提到後續的發展。除了賠償，PG&E 還委託專家調查附近的水質。該公司就聘請了美國地質探勘局的水文專家伊茲比基，他曾研究過莫哈圍沙漠的六價鉻的數值。在辛克利居民抗議 PG&E 後，他們才承認過往的水質調查有缺陷，因而聘請伊茲比基領導一個五年的調查計畫。計畫推動後，還召開社區居民大會，由專家對居民提出說明。報導中提到，雖然還是有疑慮，但部分民眾已經開始對這小鎮有了新的憧憬。

特納說：「他對小鎮的未來感到樂觀。」他說：「多年來，社區中心裡總是充斥著負面

情緒，但這一次富有成效。」[2]

艾琳的角色

艾琳絕對是這場小蝦米對抗大鯨魚的關鍵性人物。

這個角色所呈現的形象不僅是個女性主義者，還是個生態女性主義者。電影將她塑造成一位既溫柔又剛強的現代女性。她是單親媽媽，一人帶三個小孩，對自己身材很有自信，喜歡穿清涼性感衣服，不在乎他人眼光，不怕阻力，講話直接，重視工作，仗義執言，做事鍥而不捨，有同理心，擅長聆聽，記憶力超強，滿口髒話，好跟上司理論，遇到不滿的事就據理力爭，會替自己爭取福利而且敢說敢衝。戲中的艾琳不再是溫馴的家庭主婦，不再扮演傳統的順從角色。

電影中有些對話，可以充分反映她的堅毅性格。當男友喬治不諒解她時曾對她說：「要嘛你換個工作，要嘛你換個男人！」艾琳的回答則是：「我這輩子對男人屈從，為男人犧牲，這次我不幹，對不起。」

她的律師艾德最初也不願意接手這件案子，說：「我只是個小小的律師。」但艾琳回應說：「他們太平洋瓦斯電力公司荼毒居民，只要稍做努力，我相信可以整垮他們。」

PG&E 公司大樓門框上的浮雕招牌。

由於她的堅持，才讓這件大型官司得到鎮民期待的結果，她既贏得居民的信任、尊重，也找到認同感和成就感。就如她在影片最後所說的：「這份工作，是我這輩子第一次享受到被人尊重的滋味。在辛克利，大家閉口不談，等著聽我說話，我從來沒有過那種感覺。」[3]

影片裡的法律問題

這部電影除了環保議題與性別議題，另一個重點就是法律觀念。整部影片圍繞著一起環境污染損害賠償訴訟展開，裡頭涉及各種環境保護法的相關問題。

PG&E 公司所排放的六價鉻是吸入性極強的化學毒物，含量超過一定限度時，就會讓暴露在這樣環境中的人產生極為嚴重的傷害。片中艾琳請教大學教授所得到的回答是：

一（六價鉻）可能會引起慢性頭痛、流鼻血或是產生呼吸道疾病、肝臟衰竭、心臟衰竭、生殖系統出問題、骨骼或器官

衰竭。加上，當然還有任何一種癌症。就是說這種東西能要人的命。是的，沒錯，有劇毒，是高效的致癌物質。它還能侵入你的DNA，傳給你的下一代，非常非常可怕。」在臨床醫學上，接觸過多的六價鉻會造成白血球變少、淋巴數增加、T4細胞數增加、生殖系統出問題、癌症等病變。

艾琳這一方之所以能夠擊敗大鯨魚，獲得高額賠償金，在於他們掌握了PG&E技術人員的報告，證明高層知情，而且不只地方分公司，連總公司都早就知道事情的嚴重性。艾德看到報告時說：「這些都是你們技術人員的紀錄，報告中說水質檢驗井中的六價鉻的含量高得驚人。」

影片中的另一段重頭戲就是艾琳如何拿到六百多份的陳述書來幫居民打集體訴訟。原本律師艾德就不看好這可能性，片中他說：「這個案子非同小可。我們有四一一名原告，還有一六二份陳述書。也許還有好幾百人早已經搬走，我們要找到他們必須花大量的時間、精力和金錢，但卻沒有任何進展。」但在艾琳的不斷電話聯繫、面訪、開社區大會等努力下，她最後取得六三四份同意書。這種集團訴訟可以凝聚眾多受害者而形成巨大的力量，與擁有經濟優勢及強勢辯護律師群的大型企業相抗衡。艾琳、艾德，以及後來加入的其他律師團，就是掌握了這個優勢。

像史家一樣閱讀

焦點(1)

PG&E 對辛克利社區所提供的補救措施。

PG&E 發言人傑夫・史密斯說，污染羽（註：污染物的環境擴散）的看似擴散實際上是對此前未檢測的地區進行額外檢測的結果。德恩巴赫說，在這家公司改變了在一些抽取井中抽水的作法後，污染羽出現轉移。

近來，污染羽似乎有所縮小。負責為 PG&E 實施鉻補救措施的凱文・沙利文說，在二〇〇七年安裝的一套系統通過注入乙醇來處理污染，已經將鉻濃度降低了百分之四十。

從二〇一〇年開始，PG&E 提出，對於那些自家水源中被檢測出鉻呈陽性的居民，該公司要嘛負責提供乾淨的水源，要嘛對其房產進行收購。……隨著居民的離開，清理工作取得進展，技術也有所改進。大約二百五十英畝的首蓿和其他青草現在遍佈在小鎮上，它們在一些房產曾經矗立的地方生長，用於幫助將六價鉻轉化為微量營養素三價鉻。

然而，儘管取得了進展，但許多居民仍擔心水裡還會有多少六價鉻。[4]

焦點(2)

　　從《永不妥協》中，我們可以看見許多環境訴訟的特點，特別是以集團訴訟為代表的，在受害人眾多的情況下，如何展開訴訟，對司法實踐中的舉證責任，都有著啟發的積極意義。

　　這段話提到環境訴訟有哪幾種特點。

　　第一、環境侵權訴訟較之普通侵權訴訟，受害人範圍廣泛，人數眾多，結果嚴重。……第二、環境侵權結果的發生具有長期性、潛伏性的特點。……第三、環境侵權損害訴訟上的訴訟時效的開始難以確定，訴訟證據難以收集的特點。影片中提到，電廠為了通過訴訟時效而逃避法律的追究，為居民主動進行檢驗，目的就是為了造成一種受害者知道或者應當知道，自己遭受人身損害的事實，而在體驗中，避重就輕，防止受害人將污染與自身疾病聯繫在一起而起訴。……並且集體訴訟涉及到大量的取證工作，有些資料是被告掌握或是通過其他手段進行銷毀和控制的，這些都影響著勝訴的可能。……第四、環境訴訟中的原被告雙方的訴訟實力呈現出嚴重不對等的特點。在影片中，被告的代理律師試圖通過電廠公司的總資產讓原告代理律師打退堂鼓。[5]

用歷想想

1. 艾琳如何發現辛克利小鎮居民的疾病問題與 PG&E 的六價鉻事件有關？

2. 艾琳這一方代理社區民眾與大企業進行求償訴訟，最後得以勝訴的關鍵為何？

3. 請透過艾琳·布羅克維齊（Erin Brockovich）的網站，看看這部電影的真實主角目前所從事的公益活動有哪些？

註釋

1 http://www.brockovich.com/my-story/。

2 Paloma Esquivel，〈《永不妥協》上映十五年後，小鎮仍然擔心水污染問題〉，《英語文摘》，2015 年 7 期，頁 53-57。

3 薛琴，〈生態女性主義視域下的《永不妥協》〉，《太原大學教育學院學報》，31 卷 4 期（2013/12），頁 43-46。

4 〈《永不妥協》上映十五年後，小鎮仍然擔心水污染問題〉，頁 55-56。

5 于雷，〈從《永不妥協》看環境侵權訴訟若干問題〉，《安徽文學》，2008 年 3 期，頁 358。

第六部

藝術與大眾史學

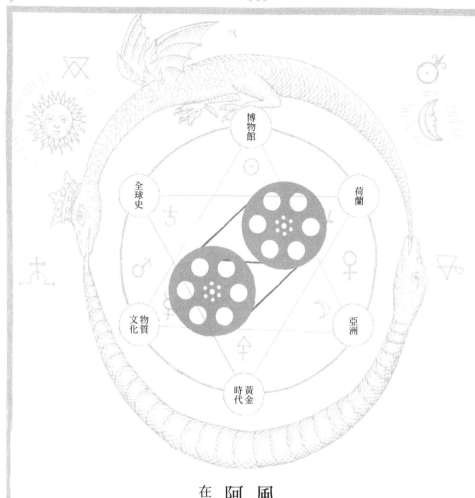

風華再現：
阿姆斯特丹國家博物館
在荷蘭遇見亞洲

電影本事

農曆年前，無意間在 MOD 的電影台看到一部令人印象深刻的紀錄片：《風華再現：阿姆斯特丹國家博物館》。內容講述這棟創立於一八八五年的阿姆斯特丹博物館（Rijksmuseum）經歷百年歲月，在新世紀初重生的故事。二○○一年荷蘭女王宣布整修計畫啟動。二○○三年正式閉館整建，原訂五年的修復計畫，因為不可預期的原因讓工程進度不斷地延宕，直到二○一三年才完工。過程中中央政府不斷地與當地居民、議會溝通，甚至為了一條穿越博物館內部的腳踏車道，修改博物館大門入口的設計方案。

整個過程讓我見識到荷蘭公民參與地方事務熱衷，也看到政府部門如何在民意、專業意見及藝術典藏觀念的彼此衝突中，以市民的日常生活慣習為核心，尊重地方意見，最後完成修復計畫。紀錄片的重點是博物館重修的過程，除了鎮館之寶

阿姆斯特丹國家博物館。

林布蘭名畫《夜巡》之外，對館內的收藏沒有太多著墨。

電影裡沒說的歷史

二〇一六年初，我在台北國際書展上買到《亞洲在阿姆斯特丹》（Asia in Amsterdam: The Culture of Luxury in the Golden Age, Yale University Press, 2015）。這本書是美國麻州沙林（Salem）迪美博物館（Peabody Essex Museum）和荷蘭阿姆斯特丹國家博物館二〇一五年合作舉辦的大型展覽「亞洲在阿姆斯特丹：黃金時代的異國風華」的展品圖冊。讀完之後，我對阿姆斯特丹國家博物館的館藏特色有了更進一步的了解。

在阿姆斯特丹遇見亞洲

這個近期在阿姆斯特丹及波斯頓地區造成轟動的展覽，宗旨是在探索亞洲的奢侈品對十七世紀荷蘭的藝術與生活的影響，以及為荷蘭黃金時代所帶來的新視野，更呈現當時荷蘭與亞洲的新關係。

早在荷蘭共和國初期，荷蘭商人就憑藉商業頭腦打造出利潤龐大的國際貿易網絡。那些網絡史無前例地將大量的亞洲瓷器、漆器、絲綢與寶石帶進歐洲人的家庭。受到這些新奇輸入品與伴隨而來的知識資本的啟發，荷蘭的藝術家、作家、出版商、科學家及收藏者，面對被這些物品所圍繞的世界，漸漸形塑出新的觀看方式。與此同時，它們也讓阿姆斯特丹成為十七世紀歐洲最大及最重要的城市。

這項展覽結合迪美博物館引以為傲的世界知名亞洲出口藝術收藏品，以及阿姆斯特丹國家博物館無與倫比的荷蘭及亞洲精緻裝飾藝術。有位藝術評論者說，這兩個機構的合作有如「博物館天堂的天作之合」。這兩座成立相距不到一年的機構——一七九八年的阿姆斯特丹博物館與一七九九年的迪美博物館——裡頭豐富的收藏與近代早期國際貿易的發展密不可分。

美國的首批全球探險家建立了迪美博物館的前身「東印度海洋協會」（East India Marine Society）。這些海員與商人繞過好望角，將他們從「富麗的東方的最遠港口」所帶回的各式各樣物品，視為是一種新的世界的展現。由於這些人的努力，麻州透過與印度及中國的貿易，使得沙林鎮成為一八〇〇年時美國最富有的城市。

早在四百年前，受到利潤豐厚的貿易前景的吸引，荷蘭商人就已經開始在全球航行，亞

從藝術品看歷史

本書編者卡莉娜・柯瑞根（Karina H. Corrigan）等學者在〈導言〉中提到：「『亞洲在阿姆斯特丹』的特展將鎂光燈聚焦在亞洲及荷蘭的藝術品上，代表技術與美學成就的顛峰。如同早於我們的十七世紀形形色色的消費先行者，我們所選出的展品主要以品質為主。對於這些傑出的藝術家的想像與他們對細節的關注，至今仍然讓我們感到震撼，然而我們卻無法得知他們其中很多人的創作背景」

為了要讓民眾瞭解這項特展的計畫，本書編者透過各種一手資料進行展品解析，像是家庭清單、檔案、旅遊書寫、考古資料，以及大量不同領域的當代研究。本書作者群多半是物質文化研究的學者，自然特別強調物品本身的細膩解讀。全書七篇主題文章所刊介的物品

洲及美洲自然不在話下。這些長距離旅行的成果之一，就是不斷有亞洲物品出現在荷蘭的家居生活裡，這讓荷蘭藝術家、工匠、市民增加許多對亞洲的想像。如今，Rijksmuseum 這座荷蘭的國家級博物館成為展現阿姆斯特丹與全球繁盛的貿易關係的最佳場所。這個展覽不僅提供展示博物館亞洲出口藝術典藏的機會，並且讓參觀民眾得以透過不同的角度關注荷蘭黃金時代的精緻與裝飾藝術品的收藏。

僅是藝術作品目錄的百分之一。每個展品背後都有它的故事，若能整體閱讀，就更能建構出相互關聯的敘事，我們也會更理解這些藝術與文化交流是如何意義深遠地影響十七世紀的荷蘭共和國。正如同荷蘭東印度公司（ＶＯＣ）跨越那個時期荷蘭與亞洲間的鴻溝，《亞洲在阿姆斯特丹》的編輯期待這書的出版，有助於將十七世紀荷蘭的好奇與創新精神帶入現代世界。

本書共有三十位作者參與撰寫，他們的聲音代表著大部分的學界觀點，以深入淺出具親和力的方式與一般讀者對話，提供對這些故事尚感覺陌生的讀者若干洞見。

全書透過七個部份討論來自亞洲的各種物品，涉及的議題分別為：〈亞洲的荷屬東印度公司〉、〈荷蘭與亞洲的外交相遇〉、〈巴達維亞的混雜世界〉、〈布置荷蘭家居的亞洲進口貨〉、〈阿姆斯特丹的東印度商店〉、〈荷蘭繪畫中的東方奢侈品與異國珍奇〉、〈亞洲的啟發：荷蘭的裝飾藝術的回應〉。書中附有大量的展品圖像，讓我們得以一窺十七世紀旅人眼中的亞洲。以下讓我們一起透過旅人之眼，來趟十七、十八世紀的亞洲在阿姆斯特丹的物質文化之旅。

阿姆斯特丹的東印度商店

《亞洲在阿姆斯特丹》的重點是〈阿姆斯特丹的東印度商店〉，有近九十幾頁。上述這些東印度公司所帶回來的異國珍品是如何出現在阿姆斯特丹的商店中，這些商品又有哪些特色。

成立於一六〇二年的荷蘭東印度公司預告了近代資本主義時代的來臨。雖然僅是一間位於歐洲北方的商業公司，但一旦跨出好望角，就被授權可以用荷蘭的名義發動戰爭及簽署條約。由於亞洲與荷蘭相隔兩地，距離過於遙遠，訊息一來一往常要耗費兩年，因此荷蘭東印度公司也被准予建立自己在巴達維亞的行政組織，並與亞洲國家進行外交往來。因此荷蘭與亞洲的外交接觸常留下許多接見儀式的資料。許多畫面很像是十八世紀末葉英國馬嘎爾尼出使中國晉見乾隆皇帝的盛大場面，雙方的畫家都留下許多珍貴圖像。

〈阿姆斯特丹的東印度商店〉這一章的前言寫得相當精采，亞普‧范德維恩（Jaap van der Veen）從社會史的角度介紹阿姆斯特丹的舶來品商店。這種店主要販賣來自荷蘭東印度公司的物品。一六六二年時，有位住在海牙的阿德里安‧范德高斯（Adriaen van der Goes）接到他住在維也納的兄長的來信，要求幫忙替當時奧地利的著名將領兼收藏家的雷奧波德‧威廉（Archduke Lepold Wilhelm）購買一些珍貴商品。這封信透露出當時這些買賣的交易地

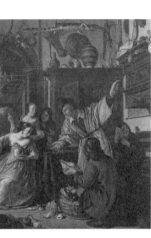

阿姆斯特丹的東印度商店。

點不是在海牙，而是在阿姆斯特丹。購買清單包含：瓷器、漆器、瑪瑙、餐具、熱帶樹木、異國貝殼、活的紅鸚鵡、天堂鳥、名貴織布、藤手杖，甚至還有茶以及可可。

他所購買的這些物品都透過荷蘭東印度公司由亞洲運來。例如來自印尼帝汶島的檀香木可以做成各種香製品；瓷器及漆器來自中國及日本；而稀有美麗的天堂鳥則捕獲自新幾內亞。范德高斯所進行的生意都是透過阿姆斯特丹的商人彼德·魯騰（Pieter Ruttens）經手。但我們不確定魯騰在阿姆斯特丹是否擁有一間販賣舶來品的商店。

不過上述許多物品當時已經可以在在阿姆斯特丹的專門店裡買到。

商店的經營內容

范德維恩則提到，當時有許多資料記載阿姆斯特丹出現的東印度商店，文獻的內容包括商店的特色、經營者及經營方式。有些資料指出是哪些商人在進行買賣，甚至特別提及瓷器的販售者是誰。目前可考的瓷器銷售者至少有二十五人，而且他們早從一六二五年之前就已經

在經營這項買賣。

舶來品商店在阿姆斯特丹出現在十七世紀初期的荷蘭或許是種新現象，但是在其他地區卻早有先例。像是葡萄牙的里斯本在十六世紀中葉時就有一條街集中販售亞洲的奢侈品。同樣的，阿姆斯特丹也有這種類似情形，在皮斯提格（Pijlsteeg）的商貿大街（Warmoesstraat）約有十四間這種亞洲舶來品商舖。

十七世紀初期，范・基平（Barend Jansz. van Kippen）是當時最重要的東印度商品貿易專家。他有個外號叫「Porceleyn」，這是因為他所經手的商品多半是亞洲瓷器。有一回，范・基平被一位知名收藏家的遺孀找去鑑定屋內私人財產的價值。這些物品包括有來自亞洲的瓷器、漆器及各種珍奇物品，像是由黑檀木製成的小木桌，鑲有珍珠母的紅漆器，以及各種武器如土耳其軍刀、東印度的盾牌、爪哇的匕首；或者是東印度的繪畫、陽傘、鍍銀的模型中國船，以及大自然的物種如天堂鳥、異國貝殼等。

同一年，他也被某將領委託代為物色瓷器，以作為贈送給鄂圖曼土耳其國王的大禮。從這點來看，范・基平可視為是擅長辨識上述珍貴亞洲物品的專家。然而，對於許多與東印度公司密切聯繫，直接進行鑽石貿易的猶太商人而言，這種交易不過是次等的活動。

店主的背景

范・基平在文獻中常被描繪成一位磁器銷售者或者東印度物品的貿易商人，卻從來不曾被稱呼為「店主」（shopkeeper）。一直要到十七世紀中葉，「店主」這個名稱才被視為是專業的稱號。當時資料顯示，最早出現這個稱號要到一六五二年。文獻中提到這與安德里斯・馬庫茲（Andries Marcusz）買的一棟房子有關。他與太太在皮斯提格商貿大街經營一間商舖，雖然有資料顯示他們主要是買賣磁器，但由於沒有遺產清單，我們現在已經很難知道他店內銷售的物品是否僅限於磁器。我們可以知道的是，他曾經有過一筆四千八百個茶杯的大訂單。

我們目前可以確定，在十七世紀前期已經有東印度的商店出現。例如，一六三八年時，法國國王的母后麥地奇（Marie de Médici）曾經拜訪這些商店，並詢問過店內櫥櫃中磁器的價格。在此之後，有些旅遊資料也透露出這些商店特色，例如英國著名作家及日記作者約翰・伊夫林（John Evelyn）在日記中描寫他的海外之旅時，說他曾經逛過阿姆斯特丹的商店，裡頭擺滿東印度商品及異國珍稀動植物，最後他買了一些貝殼及東印度的珍貴物品帶回去。

經驗的傳承

究竟這些東印度商店的店主是如何擁有這些珍奇物品的知識呢？

本章作者認為，有些人可能是在亞洲的荷蘭東印度公司任職期間，或者是在那裡經商期間取得經驗，學習相關知識。文中舉出史汀（Aernout Steen）的例子。他於一六五七年時曾在巴達維亞待過，接受打算前往安汶的人委託，要求帶一組東印度的櫥櫃回荷蘭。這種在巴達維亞所累積的經驗，必定有助於他日後在阿姆斯特丹的商業活動。

有些東印度商店的老闆則透過紡織業豎立他們的專業。像是詹·布伊斯（Jan Buijs），原本賣棉花為生，之後成為一位專門經手東印度商品的商人。到他一六六五年過世時，都一直待在阿姆斯特丹皮斯提格的東印度商店。

一旦當阿姆斯特丹的這些物品零售業成長到某個階段，店主就能夠傳授他們的經驗給其他人。這種與想要學習經商之道的學徒簽訂契約的習慣，源起於十七世紀後半葉。像布魯因維斯（Bartelt Jansz. Bruijnvis），是一位經營印度貨物的商人，一六六四年時雇用了一名十六歲男孩，答應傳授他知道的經商大小事，時間前後長達六年。有許多店主有女性助手在背後打理一切，偶而也會幫忙記帳。

舶來品的利潤

范德維恩提到，當時的交易資料顯示，兩個大型室內用日本屏風，購入價格是二〇〇荷蘭盾（guilders），轉售價格可達七五〇荷蘭盾。此外，范・麥德（Van Mildert）從一位荷蘭東印度公司商人亨德里克・哈格納（Hendrick Hagenaer）那裡買到一張黑色的日本漆器桌子。哈格納待在亞洲時，曾於一六三一至一六三八年間前往日本三次。沒多久，這位店主又以二〇〇荷蘭盾將漆桌轉賣給羅培斯（Loopes）先生。

文章最後，作者還提到當時的遺產清單，這讓我知道許多有關阿姆斯特單的東印度商品分類的細節。像是別列克（Adriaen Claeze Bleecker）於一六六四年去世時，留下非常詳細的清單。裡頭列出大量的瓷器，包括許多日本的款式。在此之前，荷蘭東印度公司大量運送中國瓷器已有數十年的歷史，但一六五〇年代因政治因素導致輸出管道受阻之後，公司轉向日本。第一批來自日本的瓷器是銷往巴達維亞，時間大概在一六五〇年，直到一六五〇年代結束，這種轉運模式才逐漸上軌道。

沒有多少年，別列克就擁有許多香料罐、茶杯、水平儀、胡椒盒、磁碗等。織品清單裡記有棉布、絲綢、印度花布，其來源出自巴格達、越南、東京、印度西部港口蘇拉特市及中國。他還有兩個昂貴的日本櫥櫃，分別價值三〇〇及一五〇荷蘭盾。此外，他有一七〇〇根

藤條手杖，這在當時是相當普及的步行輔助器具。

新研究與新觀點

相較於紀錄片僅對博物館的空間改建的強調，展覽圖錄《亞洲在阿姆斯特丹》比較強調藝術品的導覽。除了每章的背景導讀可以增加我們對這個時期的歷史印象外，讀者還可以搭配物件的編號（1-100），進行一次阿姆斯特丹的異國風情之旅。為了彌補內容的深度的不足，本書在文末還收錄數百筆當代研究書目，提供有興趣的讀者按圖索驥，日後可以進一步延伸閱讀。

閱讀這本書，我們不僅得知荷蘭東印度公司的故事，更是亞洲的故事，甚至全球的故事。

這趟荷蘭黃金時代的跨國之旅既有宏觀也有微觀，結合了物質文化與全球史研究的特色，是我在十年前讀英國藝術史家西蒙・夏瑪（Simon Schama）的文化史經典《富人的困窘：黃金時代的荷蘭文化的解釋》（*The Embarrassment of Riches: An Interpretation of Dutch Culture in the Golden Age*）所不曾有過的體驗。

像史家一樣閱讀

焦點(1)

十七世紀荷蘭派駐在亞洲的東印度公司官員很喜歡找畫家替他們畫肖像。圖中這幅收藏在阿姆斯特丹市立博物館的 Wollebrand Geleyssen de Jongh 就是其中代表之一。

這幅由非洲黑奴服侍荷蘭東印度公司官員的指揮樣態畫像，是紀念 Geleyssen de Jongh 在亞洲長時間服務的某個特定時刻。Geleyssen de Jongh 打從十九歲時就在荷蘭東印度公司擔任助理商人，此後三十五年的光陰都耗在亞洲，待過的地方遍及摩鹿加群島、婆羅洲、印度、波斯及巴達維亞。在死前一年，他請到 Caesar van Everdingen 為他留下這幅畫像。可惜的是，這位畫中主角到過世時都未曾看過完成的作品。

Caesar van Everdingen 所畫的並非是 Geleyssen de Jongh 於一六四七年當時的老人模樣，而是他五十歲時從亞洲回到荷蘭的阿爾克馬爾市的年輕樣貌。畫中，他穿著一身十七世紀中

荷蘭東印度公司官員的指揮樣態畫像。

葉樣式的藍綠色金鑲錦鍛夾克及馬褲。這種絲綢材質以往僅見波斯文學作品，此後常透過法國及義大利的編織技藝，讓這種風格服裝更為普遍。

站在 Geleyssen de Jongh 左邊的是一位手拿披肩及劍的年輕非洲男孩。男孩身後站著一名非洲男子，手上撐著一把紅色陽傘。當時亞洲的古代王權象徵相當為一般荷蘭民眾所熟悉。隨從帶著陽傘站在重要人物後面，常被描繪在亞洲進口至荷蘭的藝術作品。早在一六三四年時，他的朋友就曾建議他，波斯地毯與印度奢侈品可以在荷蘭賣得好價錢，像是帶有綠色植物的紅色土地圖樣的地毯，或者像是印度的寶石及次等寶石，以及雕刻過的瑪瑙、碧玉、紅玉髓，這些是越大越奇形怪狀越好。

圖中還有一張大桌子，上頭鋪有一塊波斯羊毛地毯，這可能是 Geleyssen de Jongh 帶回至荷蘭的奢侈品。由於具有官方身份，他的手部姿勢還刻意指向遠方波斯的克什姆海戰，象徵著他曾參加過的戰役。

焦點(2)

要觀看十七世紀時亞洲的奢侈品如何融入到阿姆斯特丹的中上階層日常生活，玩具屋是一個相當有意思的例子。

圖中的玩具屋根本就是現代精緻版的巴比娃娃玩具屋，設計者是佩特妮拉‧歐特曼（Petronella Oortman），一位絲綢商人的妻子。有關這位創作才女的故事近來還被寫成一本歷史小說（Jessie Burton, *The Miniaturist*）。這件物品內部的房間擺設陳列出許多亞洲風格或受亞洲風格影響的藝術品。雖然並不能百分之百的反映出 Oortman 真正居家的擺設，但多少呈現亞洲珍品在富有的阿姆斯特丹市民住所的多樣性與流行。

其中縮小版的廚房很特別，可以看出裡頭有不同顏色的中國及日本樣式瓷器。十七世紀中葉時，荷蘭相當流行印度棉布及床組裝飾，這從其他房間可看出印度這方面的影響。像是圖中房間可見由印度棉布編織的毯子所布置的好幾張床鋪，而左上最上層閣樓的傭人房懸掛著兩塊不同的棉布，極有可能就是印度的，或者是荷蘭模仿印度風的裝飾品。2

＋

＋

用歷想想

1. 紀錄片提到阿姆斯特丹國家博物館的重修耗時比原先預計的還久，最主要的原因是什麼？

2. 請連結阿姆斯特丹國家博物館的官方網站查詢目前最主要的特展是什麼？[3]

3. 文章提到阿姆斯特丹國家博物館曾辦過「亞洲在阿姆斯特丹」的特展，這個展覽的特色是什麼？為什麼要使用這個標題？當時荷蘭前往亞洲的商船最常帶那些商品回國？

註釋

1　蔣竹山，〈博物館中的亞洲意象：荷蘭黃金時代的異國風華〉，「說書網站」，http://gushi.tw/archives/20973，2016/2/29。

2　蔣竹山，〈博物館中的亞洲意象：荷蘭黃金時代的異國風華〉，「說書網站」，http://gushi.tw/archives/20973，2016/2/29。Jessie Burton 這本書已有正體中文譯本：潔西・波頓，蘇瑩文譯，《娃娃屋》，台北：麥田，2015。

3　https://www.rijksmuseum.nl/en/guided-tours。

荷蘭

台夫特

黃金時代

維梅爾

全球史

物質文化

戴珍珠耳環的少女

跟著維梅爾看世界

電影本事

這幅畫實在是太有名了，你就算沒看過電影《戴珍珠耳環的少女》，大概也看過這張畫。

二〇〇三上映的這部電影改編自崔西·雪佛蘭（Tracy Chevalier）的同名小說。由柯林弗斯（Colin Firth）及史嘉蕾·喬韓森（Scarlett Johansson）分別飾演畫家維梅爾（Johannes Vermeer）與畫中主角也是女僕的葛利葉（Griet）。故事劇情不很複雜，主要在講這幅名畫的誕生過程，以及畫家與女僕之間的曖昧情愫。

內容描述十七歲少女葛利葉由於父親遭逢意外，眼睛受傷，家中經濟頓失依靠，因而來到維梅爾家中幫傭。工作之餘，葛利葉常幫他收拾畫室，逐漸受到畫家的才華所吸引。聰明靈慧的葛利葉經常展露藝術天分，和主人討論對繪畫的理解，並對作畫提出意見。兩人若有似無的曖昧互動就在雙方工作交集裡展露無疑。然而導演對此又總是點到為止，讓這場愛戀維持某種平衡關係。礙於世俗眼光與身份差距，似乎沒開始就已落幕。

當然，一個小有名氣的畫家背後總會有個撐腰的女人，維梅爾的勢利妻子及岳母，以及出錢的霸道好色富商，再加上葛利葉的市場屠夫小男友等角色，讓這場靜悄悄的情慾流動多了些許人際互動的張力。

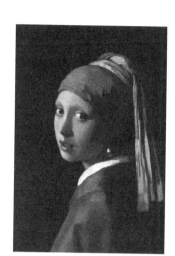

《戴珍珠耳環的少女》。

電影裡沒說的歷史

電影畢竟改編自小說，就現有的資料來看，其實不太能夠說明繪畫中的過多細節與兩人關係。但透過維梅爾的其它畫作，卻能帶領著我們一覽荷蘭黃金時代的世界史。

影片的重頭戲自然是維梅爾應富商的要求，幫葛利葉畫肖像畫。以及為了戴上珍珠耳環，維梅爾幫她在耳朵上打洞。兩人的曖昧互動，看在妻子的猜忌心強烈的妻子眼中，很不是滋味。最後在妻子的施壓下，葛利葉離開畫室，結束幫傭生活。片尾雖然沒有明確交代兩人的結局，只有一幕是葛利葉收到維梅爾寄來包裹，當她打開手巾看到那一對珍珠耳環，似乎就說明了維梅爾的心意了。

從一幅畫看世界

卜正民的近作《維梅爾的帽子：從一幅畫看十七世紀全球貿易》，就是透過七張畫——五張維梅爾，一張同鄉畫家亨德里克‧范德布赫（Hendirk van der Burch）的作品，還有另外一幅台夫特瓷盤上的裝飾畫——去看十七世紀的全球貿易。

維梅爾的畫作也是歷來藝術史家研究的重點，相關著作很多，但很少像卜正民這樣，將維梅爾的繪畫作品視為文獻進行歷史研究。卜正民和以往藝術史研究者在意的地方，轉而將焦點放在畫中的「物品」。

他提醒讀者，以往習慣將畫作視為窺探另一時空的窗口，所以常會將維梅爾的室內畫當作是十七世紀台夫特的社會寫真。事實上，繪畫和照相是不同的，繪畫所呈現的並非客觀事實。他還教我們去思索：畫中的物品在那裡做什麼用？誰製造的？來自何處？為何畫家要畫它，而不是其它東西？

上文提及卜正民以照片來對照繪畫的說法，似乎不全然正確。我們其實也知道，照片有時也不見得全然是客觀的事實。據英國史家彼得‧伯克（Peter Burke）在《圖像證史》（Eyewitnessing: The Uses of Images as historical Evidence）一書中對照片與畫像的看法，他

認為繪畫經常被比喻為窗戶和鏡子，畫像也經常被描述為對可見的世界或社會的「反映」。

人們可以說它們如同攝影照片一樣，但又正如我們所看到的，即使是攝影照片也不是現實的純粹反映。伯克因此提出三個思考方向供想要以圖像為歷史證據的史家做參考。」

一、對歷史學家而言，某些藝術作品可以提供有關社會現實某些側面的證據，而這類證據往往在文本中受到忽略。

二、寫實的藝術作品實際上並不像它表面的那樣寫實，而且往往缺乏現實感。它不僅沒有反映社會事實，有時甚至歪曲它。歷史學家必須要考慮畫家或攝影師的各種動機，以免受到創作者的誤導。

三、歪曲事實的過程本身也可以提供史家作為研究的對象，如心態、意識型態和特質等都提供了不同意義上的證據。

《維梅爾的帽子》所敘述的故事，全都以「貿易對十七世紀世界和對一般人的影響」為核心來鋪陳。七幅畫對應七個故事：以〈從台夫特看世界〉、〈維梅爾的帽子〉、〈一盤水果〉、〈地理課〉、〈抽煙學校〉、〈秤量白銀〉、〈旅程〉等畫作貫串全書。七幅圖像中各有物品引領我們通往十七世紀的世界。這些東西並不孤立，它存在於一個觸角往外延伸到全球各地的世界中。

台夫特一景

電影裡維梅爾常常穿梭其中的城市就是台夫特。

第一幅畫《台夫特一景》中有好幾道門：第一道門呈現了一六○○年春天的台夫特；第二道門是港口：台夫特位於斯希茵河的斯希丹和鹿特丹；左邊前景處有載客平底船停在碼頭邊，運河邊，以廓爾克港為船隻進出的門戶，從運河往南可以到萊是台夫特往荷蘭南部各城鎮的交通工具。第三道門是鹿特丹城門前碼頭的鯡漁船，這種船出現在這裡，正說明影響十七世紀歷史最深的原因之一是全球降溫，台夫特受氣候變遷之賜，成為當時重要的北海鯡魚捕撈加工船的停靠港。

第四道門是荷蘭東印度公司（ＶＯＣ）的台夫特會所。台夫特與亞洲之間龐大國際貿易網的中樞，就在畫面中的一角的東印度公司的建築內。有史家統計，一五九五至一七九五的兩百年間，約有近百萬荷蘭人透過東印度公司從海路到亞洲闖天下。卜正民認為十七世紀正是「第二次接觸」的世紀，史上從未有過那麼多人，與說陌生語言、陌生文化的人交易。

第二幅畫是《軍官與面帶微笑的女子》。畫中軍官所戴的帽子正是我們要開啟的大

《台夫特一景》。

門。這一章看似在講法國探險家在北美五大湖區如何與印地安原住民打交道，以商品及火繩槍交換海狸皮的故事。但是這個大門不只讓我們看到皮毛貿易，他還說明了這時像尚普蘭（Samuel Champlain）這樣的探險家，積極地探索北美大陸，他所有的探險、結盟、戰鬥，其最終目的其實在找尋一條由北美通往中國的孔道。此時皮貨商尼科萊（Jean Nicollet）的中國袍服是實現那夢想的工具，維梅爾的帽子則是追尋過程的副產品。

這段皮毛的故事，說是本書第一部談及的《神鬼獵人》的前傳也不為過。

瓷器貿易

第三幅畫是《在敞開的窗邊讀信的少婦》。畫中那只中國瓷盤是一道門，讓我們走出維梅爾的畫室，走向從台夫特通往中國的數條貿易長廊。一五九六年，荷蘭讀者從范・林斯霍騰（Van Linschoten）筆下，首次認識中國瓷器，他的遊記啟發了下一個世代的荷蘭世界貿易商。

十七世紀初，荷蘭人瓜分了原先葡萄牙及西班牙人掌握的中國瓷器貿易路線，在取得雅加達之後，荷蘭人於巴達維亞建立了位在亞洲的貿易基地。此據點的建立對荷蘭東印度公司的營運有很大的助益。十七世紀的前五十年，該公司的船隻從亞洲運回的瓷器，總數超過

三百萬件。這些瓷器對歐洲人而言有如寶物，但對於像文震亨及李日華這樣的江南鑑賞家及收藏家來說，卻屬不入流的商品。

中國消費者對於外銷歐洲的產品興趣不大。對中國人而言，美的東西要能傳達崇古的文化意涵，才會受到重視。這些來自歐洲的舶來品，在中國人的象徵體系中無法佔據一席之地。它們不具價值，只是引人注意而已。相對地，在歐洲，中國的物品帶來較大的衝擊。

東印度公司運回歐洲的瓷器屬於虛榮性消費的昂貴商品，只有少數人才買得起。受到這股中國瓷器風的影響，以往買不起的人，也開始購買一些台夫特陶工的仿製品。為何中國瓷器會在十七世紀進入歐洲人的居室，但在中國人的廳堂中卻沒有類似的洋貨，卜正民認為這與審美或文化無關，關鍵在於各自能以何種心態看待更廣大的世界。當時的台夫特荷蘭人將中國的瓷器盤碟視為是中國富裕的象徵，也反映出了他們正面看待世界的心態。

地圖看世界

第四幅畫是《地理學家》。這幅畫表達的不是家裡內部的世界，也不是台夫特的世界，而是商人和旅行者所遊歷的世界。海圖、地圖、地球儀都是我們進入那個世界的門。畫中最上方有個亨德里克・宏第烏斯（Hendrick Hondius）於一六〇〇年所製的地球儀，這個地球

儀反映了當時世界的探險家、商人、耶穌會士、航海員等人對於域外地理知識的大量需求。

當時的歐洲地理學家將商人收集、帶回的資訊分析、綜合成一張張海圖、地圖，商人則拿著這些地圖、海圖用在更為廣大的世界。卜正民認為十七世紀的地理學家的職責乃在積極投入不斷循環往返的修正過程，透過這種回饋機制，地理知識也日益獲得更新。

在說明這種機制對於十七世紀歐洲海外探險的影響的同時，卜正民不忘拿中國做比較。當時的中國沒有回饋機制，而且幾乎沒有改變現狀的動力。即使中國學者真能從沿海水手獲得海外地理的知識，他們對那些知識也不感興趣。唯一例外的是張燮的《東西洋考》。然而這樣的著作並未對實際四處旅行的人帶來多大影響。當時中國正值明末，仍有一些人（如徐光啟等）可以接觸到耶穌會士利瑪竇帶來世界地圖，最終仍然未能引發回饋循環效應。這些地圖之所以沒有像歐洲那樣，得到進一步的修正，以新版問世，也沒能撼動傳統中國的宇宙觀，關鍵在於沒有中國水手有機會去驗證、發展這種知識，也沒有中國商人駕船環繞地球，發現地球是圓的。對於大多數中國人而言，世界仍在外面。

煙草的流通

第五幅畫是一只台夫特陶工仿製中國風格的瓷器盤子上的圖像。

在這只瓷盤中，畫了幾位騰雲駕霧的中國仙人，其中一位口中還叼著煙斗。卜正民認為，這只盤子可能是歐洲藝術家最早描繪中國人抽煙的作品，它可以帶領我們走進十七世紀煙草的全球貿易之門。歐洲人對中國商品的需求，創造出連結美洲與其他地方的貿易網，煙草就循著這個貿易網移動，遷移到新的地方，進入從不知抽煙為何物的社會，而歐洲是煙草外移時的第一個落腳之處。

海狸皮資助了法國人在北美的探險活動，而煙草為英格蘭人移民維吉尼亞、侵佔當地原住民土地提供了資金。因為煙草，美洲為歐洲人帶來獲利，而非洲則為美洲提供了人力，使歐洲人得以在美洲廣闢煙田。歐洲人又拿南美洲的白銀購買亞洲貨物，白銀因此才由歐洲、美洲大量流向亞洲。隨著這種新的勞力安排的出現，新的貿易體系因而問世。

當時的三大商品——白銀、煙草及（採銀礦、收菸葉的）奴隸，共同為美洲的長期殖民化奠立基礎。煙草經由三條路線進入明末中國，分別是澳門、馬尼拉及經東亞到北京。

一六二五年時，煙草已經徹底融入中國沿海地區居民的生活。十九世紀中國人的吸食鴉片熱潮和十七世紀的吸煙習慣不無關係。

白銀時代

　　第六幅畫是《持秤的女人》。這次帶領我們進入十七世紀中葉世界的是維梅爾妻子卡塔莉娜身旁桌上的銀幣。而這道門的盡頭，我們將看見當時最重要的全球性商品——白銀。

　　白銀世紀始於一五七〇年代左右，維梅爾生長的時代已是白銀世紀的尾聲。為了要補足缺乏的貨幣供給，中國需要大量的白銀，而歐洲人為了要買亞洲的貨物，則必須輸出白銀。這兩個地區的需求創造出白銀的流通，從而促使南美和日本成為白銀兩大供應地，十七世紀的全球經濟就圍繞著這種供需結構而形成。白銀將分處異地的地區性經濟連成一種類似今日全球處境的跨地區交易網絡。

　　當時的中國為何會成為大部分白銀的最後歸宿，卜正民認為原因有二：

　　一、等重的白銀在亞洲經濟體能買到比在歐洲更多的黃金。

　　二、歐洲商人除了白銀之外，沒有任何東西可以賣給中國。因此，這幅繪畫中秤白銀重量的動作乃是當時白銀經濟交易的重要一環。十七世紀的許多歷史發展，白銀間接起到推波助瀾的作用：美洲出現最大礦城波多西；馬尼拉成為歐洲經濟與中國經濟接合的軸心；一六〇三年的馬尼拉屠華事件；中國境內的奢靡之風；安徽歙縣知縣張濤對因商業發展所導致的社會道德淪喪的批判；晚明中國的物價上漲；漳州外港月港的商業地位日形重要。

結論部分，卜正民再次強調，撰寫這本書的動機之一，就是讓我們了解過去歷史之全球化的方式。

雖然前面幾章都是在談十七世紀人與物品的流動與流通的歷史，少有談到國家在發展過程中所扮演的角色，但卜正民也補充說：「在世界和一般人之間有國家，而國家既深受貿易史的影響，反過來也大大影響了貿易史。」

此時歐洲封建領主效忠的君主，開始將私人王國轉向替商行的利益服務，由賺取私人錢財的公民組成公共實體。荷蘭共和國的組成就是轉變的例子之一。

像史家一樣閱讀

焦點(1)

這段話透過《玩牌人》說明十七世紀以來的人的移動

最後一幅畫《玩牌人》不是維梅爾的作品，卻具備他的畫作的所有元素。畫中吸引我們的是黑人男童，他就是畫中的門，引領我們進入一個以旅行、移動、奴役、混亂為特色的世界。十七世紀有非常多非洲奴隸像畫中男僕一樣，被捲入全球移動的漩渦中。

同時，我們也可以見到十七世紀無止境的移動潮，將許多人帶往、分散至全球各地。在那個真實世界裡，文化之間區隔也因人們不斷移動的壓力而漸漸鬆動。當時的移動者有將高價值商品運到遙遠異地的富商，也有跟隨這些商人四處移動，從事運輸、服務工作的貧苦的各色人種，例如摩爾人、非洲人、馬來人、馬拉加西人與中國人等。[2]

焦點(2)

這段節錄自小說的文字描述《戴珍珠耳環的少女》中的葛利葉看到她的肖像畫時的反應。

這幅畫一點都不像他其他的畫，上面只有我，我的頭和肩膀，沒有桌子或窗簾，沒有窗戶或粉刷來緩和或分散視線。他畫我張大雙眼，光線落在我臉上，我的左半邊籠罩在陰影下。

我穿戴著藍色、黃色及褐色，包在我頭上的頭巾讓我看起來不像我自己，而像是來自於另一

個城鎮、甚至是來自於另一個國家的萬里葉。黑色的背景凸顯出我是單獨一個人待在那裡，

不過很明顯地我正看著某個人。我彷彿在等待一件我料想不到的事情。

他說得沒錯——這幅畫夠讓凡路易文滿意了，然而裡面少了什麼。

我比他還早看出來。當我發現畫中缺少的物品時，我打了一個冷顫，就像在其他的畫裡

一樣，他需要有閃亮的一點來抓住目光。這樣就可以完成了，我心想。3

✝

✝

用歷想想

1. 請透過電影說明維梅爾創作《戴珍珠耳環的少女》這幅名畫的理由。

2. 透過《台夫特一景》我們可以看到哪些十七世紀荷蘭黃金時代的城市特色？

3. 十七世紀時的白銀為何會大量流入中國？

4. 為何彼得・伯克認為即使是攝影照片也不是現實的純粹反映？他認為圖像與歷史研究的關係是什麼？

註釋

1　彼得‧伯克，楊豫譯，《圖像證史》，北京：北京大學出版社，2008。

2　蔣竹山，《裸體抗砲：你所不知道的暗黑明清史讀本》，蔚藍文化，2016，頁264。

3　崔西‧雪佛蘭（Tracy Chevalier），李佳姍譯，《戴珍珠耳環的少女》，台北：皇冠，2003，頁223。

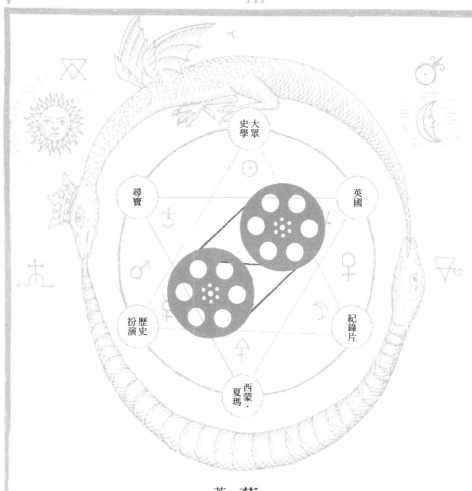

大眾
史學

尋寶

英國

歷史
扮演

紀錄片

西蒙·
夏瑪

藝術的力量

英國大眾接觸歷史的幾種管道

電影本事

《藝術的力量》（*Power of Art*）最初是由英國 BBC2 頻道所製播的電視系列節目，播出後大受歡迎，之後出版專書，以呈現受限於電視節目製作而無法展現的內容。[1]

主持人西蒙‧夏瑪（Simon Schama）是紐約哥倫比亞大學藝術史教授，著作等身，著有《富者的困窘：黃金時代荷蘭的文化詮釋》、《公民：法國大革命編年史》、《風景與記憶》、《英國史三部曲》及《艱難抉擇：英國、奴隸與美國革命》。

他的電視節目代表作是紀錄片《英國史》（*A History of Britain*）長度約十五小時，從二〇〇〇至二〇〇二年，在 BBC1 頻道播放。這系列影片刻意採用電影的規模及史詩的概念拍攝，講述英國歷史源頭一直到一九六〇年代，主旨在詮釋英國認同的出現及發展過程。其手法是以主觀敘事鏡頭，透過英國史上的重大事件來吸引當代觀眾。

根據原始的收視統計，《英國史》第一集是該日 BBC1 所有節目中收視率最高的，約有四百三十萬人次收看。這部影片和肥皂劇《布魯克賽德》（*Brookside*）及《君主制》（*Monarchy*）已經成為英國人日常生活不可或缺的一部分。其後，他在二〇〇六年所主持的藝術史節目《藝術的力量》也深獲好評，擁有廣大的收視群體。

從一九九〇年代起，歷史逐漸成為媒體文化中的一部份。夏瑪的《英國史》系列讓歷史紀錄片從電視的基本節目轉變成一種媒體現象，同時也讓史家成為史無前例的公眾人物。歷史這門學科以往在中學及大學都不太受到歡迎，應用價值也逐漸低落；但是這個系列節目卻吸引了廣大的觀眾開始討論起國家與紀念儀式等相關話題。

《藝術的力量》紀錄片總共八集，從卡拉瓦喬、貝尼尼、倫勃朗、大衛，一直談到透納、梵谷、畢卡索及羅斯科。這是我截至目前看過最優質的藝術史紀錄片。

主持人夏瑪一流的旁白功力是決定紀錄片品質的頭號功臣。片中常見他出現在英國各個重要景點，述說著藝術家的歷史故事。他在腳本的〈導言〉中說道：「藝術的力量，就是心緒不寧的驚詫所具有的力量。即使看上去是模仿，藝術卻不僅僅是複製我們熟悉的世界，不是將現實藝術化去替換可見世界。藝術的使命，不僅限於傳遞美，更是要破壞陳腐與乏味。」[2]

夏瑪強調，電視行業可不喜歡出乎意料帶來的不便，拍攝講究細心規劃與完整的執行。這系列的每一集，需要展現一名藝術家的生命與職業生涯中的某次危機，或者是他創作某件畫作或雕塑的艱難時刻。在介紹那段高潮時刻之前，他會先跳開去談藝術家的其他作品。由此看來，構成《藝術的力量》的種種戲劇化的瞬間，不僅是藝術史的一部份，也是歷史的一部份。決定藝術品成敗的，是我們每個人的心靈與體驗共有的東西，像是救贖、死亡、自由、

侵犯甚至是世界的狀態。

電影裡沒說的歷史

一旦談到《藝術的力量》這部紀錄片，就不能忽略英國的大眾史學發展。

英國大眾史學近來的趨勢之一，是著名史家當道，影視出版媒體中帶有學院身分的史家逐漸增多。在《藝術的力量》之後，受歡迎的影片有尼爾‧弗格森（Niall Ferguson）的《帝國》（*Empire : How Britain Made the Modern World*, Channel 4, 2003），特里斯特拉姆‧亨特（Tristram Hunt）的《英國內戰》（*The English Civil War*, BBC2, 2002）。

具全國知名度的史家從學院領域分離出來，成為了文化評論者。琳達‧柯莉（Linda Colley）和亨特都曾為報紙寫過政治專欄。理查德‧霍姆斯（Richard Holmes）曾在ＢＢＣ的節目中游說投票。傑羅米‧葛魯特（Jerome De Groot）探討了新型態的大眾史家，包括名人、文化再現及受侵蝕的學院專家權威。此外，他還探究了在英國叱吒風雲（或聲名狼籍）數十載的大眾史家大衛‧艾文（David Irving）。

大眾史家與大眾史學

隨著夏瑪的成功，我們接著看到的是大衛・斯塔基（David Starkey）、亨特、和弗格森等人也開始嶄露頭角，因而有人戲稱二○○一年是歷史的搖滾元年或新花園。隨著興趣的擴增，史家開始成為電視名人、媒體人物與文化守門人等身份的混合體。他們逐漸從原有的學科與學術脫離，轉而進入公共領域，接觸社會大眾。

此外，新世代的知名史家還是相當倚賴書籍來建立他們的權威、發展他們的形象及牟利。他們的著作經常迎合那些不被專業史家關注的大眾讀者。這類的著作非常有利可圖，光在二○○三年，田普斯（Tempus）出版社宣稱他們的地方史系列就有一千萬英鎊的營收。

出版品的主題更是涵蓋了時代分析、傳記、軍事史、地方史以及文化史書店及圖書館的大眾史櫃位逐漸擴大，以滿足群眾對過往敘事的需求。這些出版品的風格、類型、內容等各方面都顯得非常複雜，差異甚大，範圍從基礎入門資料——例如為英國人所熟悉的系列《簡明二次世界大戰史》（World War II for Dummies）到民眾史及BBC所主導的英國史系列 This Sceptred Isle。類型也是五花八門，涵蓋了…傳記、文化史、軍事史、紀念日書籍、回憶錄、科學史、機構史、見證、歷史地理、藝術史、自傳、地方史、修正史及邊緣史等。

BBC 的英國史系列 *This Sceptred Isle* 的網站。

作者身份職業各別：有學院教授、記者、獨立作家、政治人物、喜劇演員及小說家等。儘管新的大眾史家當道，但老牌作者的著作仍然不斷重版，例如弗雷瑟（Antonia Fraser，一九三二～）、霍布斯邦（Eric Hobsbawm，一九一七～二〇一二）、加德納（S. R. Gardiner，一八二九～一九〇二、泰勒（A. J. P. Taylor，一九〇六～一九九〇）。若以著作內容所涉及的歷史時期來說，二次世界大戰、古埃及、歷代軍事史及大英帝國時期比較受到重視。

有些暢銷書作家是國際性的，戴瓦‧梭貝爾（Dava Sobel）的《尋找地球刻度的人》（*Longitude*）[3] 可謂大眾史學暢銷書的代表。本書於一九九六年出版後，極受書評家及讀者青睞，不但成為歐美暢銷書，更翻譯成二十多國文字，並屢獲國際大獎。近來，這個故事不僅重新出版插圖本，更改編成紀錄片及迷你影集。

之後，梭貝爾又寫了《伽利略的女兒》（*Galileo's Daughter: A Historical Memoir of Science, Faith and Love*）[4] 仍是榮登暢銷書排行榜之列。《尋找地球刻度的人》一書原為一

個決定霸權興衰與國家貧富的科學謎題，歷來的伽利略及牛頓都以為無解，最後竟讓一個未受教育的無名錶匠破解，解開四百年來科學菁英的疑惑。科普書籍是大眾史學中的次文類，內容標榜「發現的驚奇」及「研究調查的非凡本質」，簡單來說就是敘述科學在文化上重要性。

夏瑪稱當前是「大眾敘事史學的黃金時期」，並推斷會有越來越多的史家將學院的精深研究與敘事技藝相結合，例如：亨特（一九七四～）、巴特尼・休斯（Bettany Hughes，一九六八～）、霍姆斯（一九四六－二〇一一）、弗格森（一九六四～）、斯塔基（一九四五～）、麗莎・渣甸（Lisa Jardine，一九四四－二〇一五）、大衛・康納汀（David Cannadine，一九五〇～）等人，他們受歡迎的程度說明了仍有許多平易近人的作品是由專業史家所寫。

除了敘事性的歷史著作，讀者仍有許多方式可以直接或間接與往事接觸，例如日記、見證、傳記及回憶錄，尤其政治日記已經成為數十年來的重要出版項目。另外還有一類比較特殊的文獻是信件收藏。日記雖然難免帶有個人偏見，然而寫作者的主觀意圖也頗有引人入勝之處，使得史學的業餘者願意投注精力在這個領域。這些資料經過編輯之後成為原始史料，有時會讓一般讀者覺得比起閱讀大眾史學書籍更為接近歷史原貌。例如英國勞工黨本恩

(Tony Benn)的日記即對於從越南戰爭到共同市場等關鍵事件提供了個人解釋與有用的歷史觀點。

見證資料也是大眾史學的重要一環。例如英國紀錄片節目主持人霍姆斯的 *The World at War*。這本書是由許多訪談錄彙編而成，範圍從亞伯特‧史佩爾（Albert Speer）到安東尼‧艾登（Antony Eden），亦即，從偉人到鮮為人知的小人物。

近五年來，英國最暢銷的傳記為名模凱蒂‧普萊斯（Katie Price）所寫的傳記《成為喬丹》（*Being Jordan*）。這本書於二○○四年出版，還未上市，就已經被預訂了二十五萬本，可見大眾窺視名人的渴望程度。此外，這幾年英國出版工業大宗是黛妃及威爾斯王子的生活回憶、詮釋與敘述的書籍。除了自傳，歷史人物傳記也是長期以來頗受關注的出版項目。英國作家及史家艾曼達‧佛曼（Amanda Foreman）的著作《喬吉安娜》（*Georgiana, Duchess of Devonshire*）在一九八八年贏得了Whitbread獎。喬吉安娜是法國第一位社交名媛與時尚女王，其傳奇故事後來改編為電影《浮華一世情》（*The Duchess*）。

近年來，有許多歷史的次學科賦予了一般使用者探查歷史的工具，像是地方史與系譜學。這兩個領域是大眾史學過去數十年來最重要的兩個分支。在《消費歷史》（*Consuming History: Historians and Heritage in Contemporary Popular Culture*）書中，葛魯特特別關注近

幾十年來，英國社會的歷史性休閒產業如何與歷史知識的商品化發生關係。另一方面，他也

提出，透過網路資料庫所提供的開放知識，讓一般民眾有更多的機會接觸到歷史。

此處大眾史學的日常生活史有三個主題：地方史（local history）、金屬探測社群（metal

detecting）及古物收藏。

地方史

地方史與學院裡的區域研究、歷史人口學以及微觀史學等領域息息相關，同屬社會史的

分支，強調物質的及個別事件的重要性。同樣地，由於焦點集中在地方，小規模的家庭史本

身也影響著社會史。家庭史、歷史人口學與新社會史都標榜著要重建一般人的生活形態。業

餘或非學院的地方史允許非專家參與歷史調查。

英國近來出版了許多專門針對臨時性質的地方史的歷史調查入門工具

書。例如：《發現地方史》（Discovering Local History, 1999）、《薩頓地方史指南》（The

Sutton Companion to Local History, 2004）。這些書籍的內容從術語表到檔案使用、口述技巧、

資料查詢及地圖閱讀的引導等等不一而足。

過去十年來，由於對地方史書籍及入門的需求大增，有兩家重要出版社應運而生：薩頓

出版社及田普斯出版社，這兩間出版社因地方史系列書籍，在全球範圍內擁有廣泛的讀者。

而《地方史家》（The Local Historian）季刊[5]，在每一期後面都會列出二十五至三十本新出版的地方史書籍。地方史受到歡迎、地方檔案需求增加，以及各式各樣的文化遺產方案等，凡此種種都顯示出業餘愛好者投入時間與精力探詢過去的熱情。

尋寶：金屬探測社群

金屬探測在英國已經成為一種休閒活動，這個活動在英國也常被稱為「可攜式古物」（portable antiquity）的探查。這類活動常被考古學家視為只是一種短時間的寶藏搜尋。英國約有五十個探測社群，美國則有數百個這樣的組織。英國考古委員會近來開始舉辦有關金屬探測的工作坊，以往介於專業考古學與業餘調查者的對立現象已經逐漸減少。

一九八一年，國際金屬探測器委員會（The National Council of Metal Detectors）成立，時至今日，英國已經有一套利用專業的設備調查和發現可攜式古物的操作法規。一九九六年，「寶物法案（The Treasure Act）」通過，這個法案取代了原先的「無主財寶（treasure trove）」一般法，賦予大眾探查超過三百年歷史的金、銀及錢幣的合法權力。英國之後又成立了「可攜式古物方案（the Portable Antiquities Scheme）」，簡稱為PAS，其宗旨如下：

ＰＡＳ是一個由ＤＣＭＳ所支助的計畫，目的在紀錄英格蘭及威爾斯的自願性民眾所發現的考古文物。每年有數以千件的文物被發掘，他們很多是透過金屬探測器使用者所挖掘，有的則是因為民眾外出散步、園藝或進行日常活動時所發現。[6]

大眾考古活動

另外有一種規模較大的大眾考古活動，他們有自己的組織，全英國約有一百五十個這樣的社群。他們甚至有電視節目，例如《時間小隊》（Time Team），[7] 這個節目自一九九四年以來就在 Channel 4 頻道開播至今。

這個團隊的主要任務之一是對來自大眾所感興趣或不感興趣挖掘地點的建言提出回應。其中著名的是二〇〇三年所進行的國家型的大挖掘計畫（Big Dig），當時許多民眾被鼓勵去挖掘考古探井。參與這個計畫的民眾有機會接觸真正的考古，並學習有關他們自己區域裡的重要考古知識。

可攜式古物方案網站。

古物拍賣

另一種大眾與過去發生聯繫的方式是透過來自於跳蚤市場、古物交易及拍賣會的物品。

英國大眾史學的其中一個新趨勢就是「過去如同商品」。對於上層社會而言，古物是藝術品，然而一般人所接觸的大多數古物及舊物件大多只是二手貨物、書籍、紀念品及家具。

這些物品是一種文化資本，它會強化擁有者的價值感，引領他們進入特殊的品味論述。「收藏」是大眾建立自我認同的關鍵之一，大約有百分之二十五至三十的西方成人認為他們自己是「收藏者（collectors）」，而其中三分之一的人住在英國。

數位歷史

Web2.0 時代的來臨改變了大眾對於歷史的接觸、互動、認知、理解及使用。它開拓了大眾與過去產生聯繫的局面，其中較重要的是 Google、MySpace、Facebook、YouTube 及 Wiki 的出現。

簡言之，大眾與歷史的關係是互動的，數位時代的來臨改變了以往的知識架構及階層，這種巨變目前較少受到傳統史家的注意。全球化的知識經濟以及跟過往有關的知識，現在都變得更有即時性，技術的轉變改寫了以往史家所扮演的角色。

以英國歷史教師拉斯・布朗沃思（Lars Brownworth）為例，他所製作的拜占庭君王的「播客（Podcast）」數位檔，在網路上具有超高的點閱率，還曾經被《紐約時報》獲選為最受歡迎的大眾史家之一，目前至少在網路上已有十四萬的讀者。[8] 二〇〇九年，他挾著網路上的高人氣，將其成果發展成實體書籍，名為《拜占庭：挽救西方文明的帝國》（Lost to the West: The Forgotten Byzantine Empire That Rescued Western Civilization）。

二〇〇七年，英國政論媒體人馬爾（Andrew Marr）所製作的紀錄片《英國現代史》（History of Modern Britain）得到一個名為「你的英國史（Your History of Britain）」[9] 網站的支助，鼓勵讀者上傳一九五〇至二〇〇〇年代的圖像、影像及聲音。

特別是BBC，他們常利用網路線上平台讓讀者編撰屬於他們自己的歷史。例如WW2的「民眾的戰爭（People's War）」計畫，基於渴望聽到一般參與者的故事及利用網路技術去分享他們的經驗，從二〇〇三至二〇〇六年，這個平台一共收集了近四萬七千個故事及一萬五千張圖像。

「民眾的戰爭（People's War）」計畫網站。

歷史扮演

當代英國的歷史角色扮演活動（Historical re-enactment）是一種大型、多元的、臨時參與者共同進行的休閒活動，大多數是與戰爭有關。它是全球性的活動，地點遍布世界各地，成員主要是白人、男性、有錢又有閒的階級。歷史扮演是在主流專業方式之外，思考過去的一種集體經驗。

英國最大的歷史角色扮演團體是 SK（The Sealed Knot），其成立的宗旨可從官方網站得知：

本網站為英國內戰角色扮演社群（The English Civil War Re-enactment Society）。我們已註冊為慈善機構，其宗旨為扮演英國內戰的衝突角色，並扮演當時民眾如何生存及進行日常生活。

我們除了提供戰場上營地的實景及各級學校相關教育，並紀念在戰場上陣亡的將士之外，也協助保存坊間流通的各種與英國內戰有關的物品。[10]

英國最大的歷史角色扮演團體 The Sealed Knot 的網站。

這個組織成立於一九六八年，由彼得‧楊（Brigadier Peter Young）創立，初始成員只限皇家人士，是英國第一個歷史扮演的組織，也是全世界第二大的戰爭角色扮演社群。這個組織還出版專屬的刊物 Order of the Day，主要刊載與 SK 的角色扮演有關的歷史知識文章，其目的在增加整個角色扮演活動的歷史質感與多樣性。戰爭的角色扮演是歷史扮演中最大眾的活動，SK 社群中有六千位會員演出戰爭場面。

真實世界裡的戰爭充滿血腥與混亂，但戰爭角色扮演活動的過程則是相當安全，並且有令人滿意的結局。透過參與這種活動，歷史成為扮演者的消費行為，可以是迷戀的參與，也可以純粹當個觀察者。

歷史角色扮演活動也會提供複雜的歷史互動，這些通常會被學院歷史或官方歷史所忽略。這種環繞在角色扮演經驗中的複雜論述提供了我們一些有趣的範例，它讓我們得以思考某種新的大眾歷史消費的形式。扮演者與他的觀眾之間與過去的互動成為一種當代歷史消費的主要典範。歷史扮演活動主要有一種展演式的教育目的。例如 SK 社群的主要目的是「大眾戰爭角色扮演的表演，並希望教育大眾和鼓勵民眾對文化資產與歷史產生興趣。」

此外，有許多社群是扮演戰時的敵軍。The World War Axis Re-enactment Society（WARS）是英國的德軍扮演團體。這類型的歷史扮演大多避而不談納粹的歷史動機，它的

活動常只被視為是遊戲或角色。然而有學者則認為這種活動似乎並無法幫助接近歷史，反而讓我們跟過去產生距離。事實上 WARS 也承認他們透過活動只能了解過去事件的表象，卻無法理解戰爭主事者的動機。嚴格來說，這種活動只是一種照本宣科的表演、角色的模仿，而不是一種具有共鳴的娛樂。

學院史家對大眾歷史的回應

近來有越來越多的史家針對社會要求史學界對於公眾範疇的歷史再現的本質進行了解的訴求做出了回應。這些史家的目的有兩個，一是了解「歷史如何作為一種實體及論述在當代社會運作」；第二是檢視社會與過去產生聯繫的方式是否能夠闡明文化本身的機制。有許多研究作品帶領著我們浮光掠影地探查廣泛的文化現象及使用、參與過去的實體。這些作品包括：大眾史、業餘史、歷史扮演電玩遊戲、歷史電視、戲劇、文學及小說、博物館以及文化遺產等。

英國史家逐漸明白近年來我們參與過去的方式已經有了巨大的轉變。經由消費與商品化的過程，讓公開地參與過去，或者與過去互動變得更越來越可行。歷史知識和產品可以在線上或博物館禮品區購買；歷史可以估價，成為有標價的古物及財產；歷史也可以包裝成電視

戲劇及電玩遊戲的方式來販售。

整體而言，我們若要瞭解英國的大眾史學，除了要認識歷史如何像商品一樣被民眾消費之外，還要知道接觸歷史是具有象徵意義同時也具有感染力的。總之，史家需要重新思考他們對於「過去」的研究取向。

像史家一樣閱讀

焦點⑴

史家卡勒拉（Jorma Kalela）近來在《大眾史評論》（*Public History Review*）探討了當代史家製作歷史的新管道。文章開頭引用海登・懷特（Hayden White）的一句話相當令人深思：「沒有人擁有過去，也沒有人可以壟斷如何研究過去，或者是如何研究過去與現今的聯繫⋯⋯今日，每個人人都是史家的年代，歷史已成為商品，歷史消費者可以透過物質媒介接觸歷史。大眾不僅可以透過學院史家掌握歷史知識，也可以藉由大眾文化發展趨勢下的虛擬轉向（virtual turn）與視覺轉向（visual turn）接觸歷史，並以

此為起點發展他們自己的敘事、故事及歷史經驗，這種趨勢在英國尤其明顯。

　　講到英國的大眾史學發展，就不得不提到近年來的一本新著 *Consuming History: Historians and Heritage in Contemporary Popular Culture*（以下簡稱《消費歷史》）。作者是英國曼徹斯特大學歷史教授葛魯特（Jerome de Groot），他認為英國的大眾史學近來有種解放（Enfranchisement）的現象。意指歷史在商品化之後，有越來越多的人有如獲得某種權力，得以更方便地接觸過去，論述過去，建立自己的歷史。

　　透過思索各種文化形式與實踐，《消費歷史》分析有關歷史的消費的變化是什麼？特別是，影響新科技的、不同經驗與歷史論爭的是什麼？並探討歷史是如何被消費、理解與被販售？為了要瞭解當代文化與公眾及歷史間的關係，本書以這樣的觀點來分析這些歷史消費的新形式。這本書特別關注的是那些被專業史家所忽略的歷史陳述方法，並設想出某種歷史學的虛擬轉向（virtual turn）。他引導我們去思考歷史感（sense of history）的公眾形式的方法，特別是過去如何快速地轉變成商品的特質。一個社會如何消費歷史是瞭解當代大眾文化的關鍵，迫切的議題在於再現本身，以及各種可得的自我與社會建構的管道。的確，這讓我們質問消費觀念，也明確地表現出許多跨越不同的媒介和社經模式。

他還問到，自我意識的歷史主體存在嗎？如果是的話，靠什麼來維繫？它如何被定義及建構？如何增加歷史可能與經驗的立即性與多元。一個社會如何、為何及何時「消費歷史」？什麼是將歷史看做是一個產品的意涵？非專業媒體（電視、戲劇、電影與網路）如何影響與協助建構文化記憶？改編成小說的歷史——如何影響大眾想像？電視、數位、媒體、Web2.0等科技是如何改變大眾對歷史的感知與理解？本書主旨嘗試提出這些問題，並認為英國的大眾接觸歷史正面臨過去十五年來最大的變革。其中，有兩件事一直未受到學院史家的重視。一是，從實境電視到大眾史書、Web2.0，這些使得個人表面看起來似乎感知上與物質上圍繞著歷史專業，其實實際上卻以更直接的時尚方式與過去接觸。其次是歷史逐漸地流行，成為一種文化、社會與經濟的修辭與類型。

非學院或非專業歷史——所定義的大眾史學——是種複雜的、動態的現象。然而，與過往接觸有關的新的方式的含意，尚未徹底地探討，這也使得大眾史學逐漸地受專業史家所注意。這常因為是專業史家不重視各種通俗歷史，這從對大眾的批判與強調上下層對立二分的文化工業的理論模式的批判可以看出。專業史家偏向以理論來討論歷史的角色與本質，以致大眾史家以及通俗媒介對歷史的理解，長期來一直處於邊緣位置。

並非所有專業史家都如此看重大眾史學，批評的聲音從未間斷過，像是喬伊斯（Patrick

Joyce）就宣稱：「歷史不是商品，史家必須對抗群眾的市場力量、資本市場。」他還提到，學院史學協助形塑大眾的歷史意識，並且幫助保護大眾免於消費者社會的威脅。對於喬伊斯的憂慮，葛魯特（De Groot）的回應是，歷史已經成為商品，與史家的行動無關，而瞭解互通與消費的過程，在當代正在進行與過往接觸的普及，將提供我們對這種現象有更細微的感知。如果史家要保護大眾的歷史意識，他們首先就必須要瞭解群眾是如何被告知且擁有歷史資源的。[11]

焦點(2)

王希教授這篇談美國公共史學發展的文章介紹了美國這個領域的最新情況。

與傳統的專業歷史學家相比，公共歷史學家所面對的受眾是不同的。他們的研究不是為了滿足自己的知識追求，而是必須滿足現實的需求提供線索與答案。公共歷史學家使用的材料必須是多元的、開放的，而不僅僅限於文字史料。許多學校的公共史學教學大綱都反覆強調學生需重視照片、電影、文物、口述歷史、建築結構圖、環境狀況記錄等，並將它們作為歷史研究的分析材料。

學術界和學術界以外的「公共領域」中的不同群體。他們的

此外，公共史學的研究方法也必須是多元的、跨學科的。許多公共史學的訓練項目都特意增加了歷史地理、藝術史、民俗學、商業管理、政策研究、圖書館和信息管理學等學科的訓練。[12]

焦點(3)

葛魯特（Jerome de Groot）認為紀錄片是一種混種的類型，從各方面引進觀眾的期待及技術的實踐。電視的歷史紀錄片的語法相當複雜，它涵蓋了角色扮演、再現影片（reconstruction）、通用圖形界面（GGI，General Graphics Interface）、作者的表述、檔案資料、檔案連續片段及定格、目擊見證、文學資料、信件、日記、錄音、聲音、觀眾參與、外景拍攝及專家訪談。同樣地，歷史紀錄片節目是必須集眾人的力量及技術——外景、編輯、音樂、聲音、混音、劇本——才能完成的團隊工作。這種方式與學院的標準或限制都截然不同。的確，歷史紀錄片的這種極度正規的複雜性，對以往那種漫不經心的、聲稱電視歷史是過份簡單的論述提出挑戰。

早在一九七六年，史家就已經開始針對歷史電視紀錄片進行辯論，史密斯（Paul Smith）編的《史家與電影》（The Historian and Film）就是其中一個例子。以往，專業史

家對於這種題材的歷史常有微言，德國史家湯瑪士·艾爾沙索爾（Thomas Elsaesser）就曾批評以見證訪談為題材的納粹大屠殺紀錄片《浩劫》（Shoah, 1985）多為個人的見證，缺乏記錄及歷史，更不用說它有何指涉及再現。對於艾爾沙索爾而言，不管我們透過何種媒介，我們無法透過《浩劫》瞭解過去。專業史家對於紀錄片的不滿部分是來自於他們對於紀錄片之內在形式的複雜性的誤解。而英國著名史家伊凡斯（Richard Evans）在《今日，何謂歷史》（What is History Now?）書中提到：「向大眾傳遞歷史知識，無可避免都會有一定程度簡化，甚至是扭曲（好萊塢電影是一個例子）……所以，電影與電視觀眾都會心存警覺，知道所看到的內容說不定是有爭議性甚至是有偏見的。」

相對於這些專業史家的批評聲浪，有越來越多的史家對歷史紀錄片有正面看法，例如倫敦大學歷史教授亨特（Tristram Hunt）就相當讚揚電視歷史的成果，他認為：「創造一種簡單易懂的敘事是電視歷史的優勢。」後現代歷史理論家則認為紀錄片史學簡單來說只是專業或制度史學的易於理解的版本。詹京斯（Keith Jenkins）則認為：「所有的歷史不可避免地都是一種隱喻，其論述完全根據史家的位置。」 [13]

用歷想想

1. 當代英國大眾接觸歷史的管道有哪些？

2. 歷史角色扮演提供了當代民眾怎樣的歷史認識？英國有相當多這種主題的社群，他們成立的宗旨是什麼？

3. 以往的學院史學對大眾史學有怎樣的看法？大眾史學的回應是什麼？近來又有哪些轉變？

註釋

1 本書已有簡體中文譯本：西蒙·沙馬，陳瑋、黃新萍、王炯奕、鄭柯譯，《藝術的力量》，北京：北京美術攝影出版社，2015。

2 《藝術的力量》，頁5。

3 本書有正體中文譯本：戴瓦·梭貝爾、范昱峰、劉鐵虎譯，《尋找地球刻度的人》，台北：時報出版，2005。

4 本書有正體中文譯本：戴瓦·梭貝爾、范昱峰譯，《伽利略的女兒》，台北：時報出版，2000。

5 期刊全名為 *The Local Historian:The Journal of the British Association for Local History*。期刊網站為 http://www.balh.

6　co.uk/tlh/index.php。

7　PAS 網站請見 http://www.finds.org.uk/。

8　http://www.channel4.com/history/microsites/T/timeteam/index.html。

9　http://www.12byzantinerulers.com/。http://www.larsbrownworth.com/。

10　http://news.bbc.co.uk/2/hi/uk_news/magazine/decades/1990s/default.stm。

11　SK 的官方網站：http://www.thesealedknot.org.uk/。

12　蔣竹山，〈當歷史成為商品：近來英國大眾接觸歷史的幾種管道──從 Consuming History 談起〉，《歷史臺灣：國立臺灣歷史博物館館刊》，8 期（2014/11），頁 185-204。

13　王希，〈誰擁有歷史：美國公共史學的起源、發展與挑戰〉，《歷史研究》，2010 年第 3 期，頁 34-47。
　〈當歷史成為商品：近來英國大眾接觸歷史的幾種管道──從 Consuming History 談起〉。

延伸閱讀書目

卜正民、若林正編著，弘俠譯，《鴉片政權：中國、英國和日本，1839-1952》，安徽：黃山書社，2009。

卜正民著，黃中憲譯，《維梅爾的帽子：從一幅畫看十七世紀全球貿易》，台北：遠流，2009。

大衛·阿米蒂奇著，孫岳譯，《獨立宣言：一種全球史》，北京：商務印書館，2014。

小熊英二著，陳威志譯，《如何改變社會：反抗運動的實踐與創造》，台北：時報，2015。

山本兼一著，張智淵譯，《利休之死》，台北：台灣商務印書館，2010。

川本三郎著，黃碧君譯，《遇見老東京：94個昭和風情街巷散步》，台北：新經典文化，2016。

川本三郎著，賴明珠譯，《我愛過的那個時代：當時，我們以為可以改變世界》，台北：新經典文化，2011。

中島京子著，陳寶蓮譯，《東京小屋的回憶》，台北：時報，2014。

丹尼爾·凱曼著，闕旭玲譯，《丈量世界》，台北：商周，2012。

文安立著，林添貴譯，《躁動的帝國：從乾隆到鄧小平的中國與世界》，台北：八旗文化，2013。

比．威爾遜著，周繼嵐譯，《美味欺詐：食品造假與打假的歷史》，北京：生活．讀書．新知三聯，2010。

包樂史著，賴鈺勻、彭昉譯，《看得見的城市：全球史視野下的廣州、長崎與巴達維亞》，台北：蔚藍文化，2015。

半藤一利著，楊慶慶、王萍、吳小敏譯，《日本最漫長的一天》，台北：八旗文化，2015。

卡魯姆．羅伯茨著，吳佳其譯，《獵殺海洋：一部自我毀滅的人類文明史》，台北：我們，2014。

尼爾．弗格森著，區立遠譯，《第一次世界大戰：1914-1918》，台北：廣場，2013。

尼爾．弗格森著，黃煜文譯，《決定人類走向的六大殺手級 Apps》，台北：聯經，2012。

仲偉民，《茶葉與鴉片：十九世紀經濟全球化中的中國》，北京：生活．讀書．新知三聯，2010。

伊本．巴杜達著，苑默文譯，提姆．麥金塔─史密斯編，《伊本．巴杜達遊記：給未來的心靈旅人》，台北：台灣商務印書館，2015。

伊安．摩里士著，潘勛、楊明暐、諶悠文、侯秀琴譯，《西方憑什麼》，台北：雅言文化，2015。

伊恩．莫蒂默著，胡訢諄譯，《漫遊歐洲一千年：從 11 世紀到 20 世紀，改變人類生活的 10 個人與 50 件大事》，台北：時報，2016。

吉爾斯．彌爾頓，《豆蔻的故事：香料如何改變世界歷史？》，台北：究竟，2001。

竹村民郎著，歐陽曉譯，《大正文化：帝國日本的烏托邦時代》，上海：上海三聯，2015。

西蒙‧沙馬著，陳瑋、黃新萍、王炯奕、鄭柯譯，《藝術的力量》，北京：北京出版集團，2015。

克里斯托弗‧克拉克，《夢遊者：一九一四年歐洲如何邁向戰爭之路》，時報，2015。

吳新榮著，張良澤總編撰，《吳新榮日記全集》，台南：國立臺灣文學館，2007。

村上春樹著，賴明珠譯，《挪威的森林》，台北：時報，1997。

亞瑟‧柯南‧道爾著，黃煜文譯，《柯南‧道爾北極犯難記》，台北：大塊文化，2014。

帕斯卡‧梅西耶著，趙英譯，《里斯本夜車》，台北：野人，2011。

帖木兒‧魏穆斯著，管中琪譯，《希特勒回來了！》，台北：野人，2016。

彼得‧伯克，楊豫譯，《圖像證史》，北京：北京大學，2008。

彼得‧蓋伊著，趙勇譯，《感官的教育》，上海：上海人民，2105。

彼得‧英格朗著，陳信宏譯，《美麗與哀愁：第一次世界大戰個人史》，台北：衛城，2014。

林美香，《女人可以治國嗎？十六世紀不列顛女性統治之辯》，台北：左岸文化，2007。

芮納‧米德著，林添貴譯，《被遺忘的盟友：揭開你所不知道的八年抗戰》，台北：天下文化，2014。

花亦芬，《在歷史的傷口上重生：德國走過的轉型正義之路》，台北：先覺，2016。

查爾斯‧曼恩著，黃煜文譯，《1493：物種大交換丈量的世界史》，台北：衛城，2013。

珍‧康萍、凱特‧普林格著，譚兆民譯，《鋼琴師和她的情人》，台北：國際村文庫書店，1994。

約翰‧基根著，張質文譯，《一戰史》，北京：北京大學，2014。

茅海建，《天朝的崩潰：鴉片戰爭再研究》，北京：生活‧讀書‧新知三聯，1995。

凌大為著，陳正芬譯，《大和魂：日本人的求存意識如何改變世界》，台北：遠足文化，2014。

原田信男，《和食與日本文化：日本料理的社會史》，香港：香港三聯，2011。

娜塔莉‧澤蒙‧戴維斯著，陳榮彬譯，《奴隸、電影、歷史：還原歷史真相的影像實驗》，台北：左岸文化，2002。

娜歐蜜‧克萊恩著，徐詩思譯，《No Logo》，台北：時報，2003。

宮脇淳子著，岡田英弘監修，王章如譯，《這才是真實的中國史：來自日本右翼史家的觀點》，台北：八旗文化，2015。

徐劍雄，《京劇與上海都市社會（1867-1949）》，上海：上海三聯，2012。

拿塔尼爾‧菲畢裡克著，李懷德譯，《白鯨傳奇：怒海之心》，台北：馬可孛羅，2015。

索羅門‧諾薩普著，盧姿麟譯，《自由之心》，台北：遠流，2014。

馬克‧科蘭斯基著，洪兵譯，《1968：撞擊世界的年代》，上海：民主與建設，2016。

張小虹編，《性／別研究讀本》，台北：麥田，1998。

張遠，《近代平津滬的城市京劇女演員（1900-1937）》，太原：山西教育，2011。

麥可‧摩斯著，盧秋瑩譯，《糖、脂肪、鹽：食品工業誘人上癮的三詭計》，台北：八旗文化，

麥克·龐可著，沈耿立譯，《神鬼獵人》，台北：高寶國際，2015。

傑夫·代爾著，馮奕達譯，《消失在索穆河的士兵》，台北：麥田，2014。

傑克·特納著，周子平譯，《香料傳奇：一部由誘惑衍生的歷史》，北京：生活·讀書·新知三聯，2007。

傑里·本特利、赫伯特·齊格勒著，魏鳳蓮、張穎、白玉廣譯，《新全球史：文明的傳承與交流》，北京：北京大學，2007

喬·布林克里著，楊芩雯譯，《柬埔寨：被詛咒的國度》，台北：聯經，2014。

富田昭次著，廖怡錚譯，《觀光時代：近代日本的旅行生活》，台北：蔚藍文化，2015。

斯圖亞特·戈登著，馮奕達譯，《旅人眼中的亞洲千年史》，台北：八旗文化，2016。

湯馬斯·佛里曼著，楊振富、潘勛譯，《世界是平的》，台北：雅言文化，2005。

費正清著，薛絢譯，《費正清論中國》，台北：正中書局，1994。

費莫·西蒙·伽士特拉著，倪文君譯，《荷蘭東印度公司》，上海：東方出版中心，2011。

雅克·梅耶著，項頤倩譯，《第一次世界大戰時期士兵的日常生活(1914-1918)》，上海：上海人民，2007。

黃裕元，《流風餘韻：唱片流行歌曲開臺史》，台南：國立臺灣歷史博物館，2014。

塞巴斯蒂安・康拉德著，馮奕達譯，《全球史的再思考》，台北：八旗文化，2016。

奧罕・帕慕克著，何佩樺譯，《伊斯坦堡：一座城市的記憶》，台北：馬可孛羅，2006。

葛拉斯著，胡其鼎譯，《錫鼓》，台北：貓頭鷹，2001。

詹姆斯・洛溫，陳雅雲譯，《老師的謊言：美國高中課本不教的歷史》，台北：紅桌文化，2015。

賈樟柯，《還是拍電影吧，這是我接近自由的方式。》，台北：木馬文化，2012。

漢普頓・賽茲著，譚家瑜譯，《北極驚航：美國探險船的冰國遠征》，台北：聯經，2016。

福地享子著，許展寧譯，《築地魚市打工的幸福日子》，台北：馬可孛羅，2012。

維克托・謝別斯琛著，黃中憲譯，《1946：形塑現代世界的關鍵年》，台北：馬可孛羅，2016。

歐逸文著，潘勛譯，《野心時代：在新中國追求財富、真相和信仰》，台北：八旗文化，2015。

歐陽泰著，陳信宏譯，《決戰熱蘭遮：歐洲與中國的第一場戰爭》，台北：時報，2012。

蓮娜・穆希娜著，江傑翰譯，《留下我悲傷的故事：蓮娜・穆希娜圍城日記》，台北：網路與書，2014。

蔣竹山，《島嶼浮世繪：日治臺灣的大眾生活》，台北：蔚藍文化，2014。

蔣竹山，《裸體抗砲：你所不知道的暗黑明清史讀本》，台北：蔚藍文化，2016。

霍華德・津恩著，許先春、蒲國良、張愛平譯，《美國人民的歷史》，上海：上海人民，2000。

戴瓦・梭貝爾，范昱峰、劉鐵虎譯，《尋找地球刻度的人》，台北：時報，2005。

戴瓦‧梭貝爾，范昱峰譯，《伽利略的女兒》，台北：時報，2000。

謝仕淵，《國球誕生前記：日治時期臺灣棒球史》，台南：國立臺灣歷史博物館，2012。

藍詩玲著，潘勛譯，《鴉片戰爭：毒品、夢想與中國建構》，台北：八旗文化，2016。

羅伯特‧肯尼迪著，賈令儀、賈文淵譯，《十三天：古巴導彈危機回憶錄》，北京：北京大學，2016。

羅伯特‧芬雷著，鄭明萱譯，《青花瓷的故事》，台北：貓頭鷹，2011。

羅伯特‧格沃特、埃雷茲‧曼尼拉編，梁占軍、王燕平、鐘厚濤譯，《一戰帝國（1911-1923）》，北京：人民，2015。

鶴見俊輔、上野千鶴子、小熊英二著，邱靜譯，《戰爭留下了什麼：戰後一代的鶴見俊輔訪談》，北京：北京大學，2015。

國家圖書館出版品預行編目（CIP）資料

This Way 看電影：提煉電影裡的歷史味 / 蔣竹山著.
-- 初版 . -- 臺北市：蔚藍文化 , 2016.10
　　面；　公分
　　ISBN 978-986-92050-8-5（平裝）

　　1. 影評 2. 電影片 3. 史學

987.013　　　　　　　　　　　　　　105018171

This Way看電影：
提煉電影裡的歷史味

作　　者／蔣竹山
社　　長／林宜澐
總 編 輯／廖志墭
特約編輯／潘翰德
編輯協力／何昱泓
書籍設計／小山絵
內文排版／藍天圖物宜字社
出　　版／蔚藍文化出版股份有限公司
　　　　　　地址：10667臺北市大安區復興南路二段237號13樓
　　　　　　電話：02-7710-7864　傳真：02-7710-7868
　　　　　　信箱：azurebooks237@gmail.com
總 經 銷／大和書報圖書股份有限公司
　　　　　　地址：24890新北市新莊市五工五路2號
　　　　　　電話：02-8990-2588
法律顧問／眾律國際法律事務所　　著作權律師／范國華律師
　　　　　　電話：02-2759-5585　　網站：www.zoomlaw.net

印　　刷／世和印製企業有限公司
定　　價／台幣400元
I S B N／978-986-92050-8-5

初版一刷／2016年10月